旅遊企業

管理策略

（第3版）

陳繼祥、王家寶 主編

崧燁文化

目　錄

第一篇 旅遊企業策略概述

策略管理是一個持續的過程，其目的在於使企業能夠更好地適應環境的變化，實現長期的生存與發展。策略管理包括三個階段：策略分析、策略選擇、策略實施。旅遊企業從本質上來說屬於服務業，它在具備服務企業基本特徵的基礎上，也呈現出自身所具有的特點，這使得旅遊企業策略管理過程變得更加複雜。本篇首先介紹旅遊企業的特點與發展現狀，接著介紹旅遊企業策略管理的基本概念。

第一章 旅遊企業策略概述

‖ 開篇案例 迅速發展中的雅高集團

雅高集團在全球140多個國家從事旅遊企業的經營和管理，是歐洲旅遊企業的行業領先者，同時也是世界最大的旅遊、旅行和公司服務集團之一，世界第三大飯店集團。其業務主要分為兩部分——飯店業和服務業。

一、雅高集團的發展歷史

雅高集團的前身是諾沃特SIEH公司（Société d』Investissement et d』Exploitation），由保羅‧杜布呂（Paul Dubrule）和杰拉德‧貝里松（Gérard Pélisson）於1967年創建，同年第一家諾沃特飯店（Novotel）在法國的里爾開業。諾沃特SIEH以該品牌為基礎，開始實行連鎖經營，並很快走上了併購之路。1974年第一家宜必思飯店（Ibis）在波爾多開業，同年SIEH收購了Courtepaille餐飲集團。1975年和1980年分別收購了美居飯店（Mercure）和索菲特集團（Sofitel，當時擁有43家飯店和2家海水浴場）。20世紀六七十年代，主要是在歐洲和非洲地區發展。到70年代末，諾沃特SIEH公司已經有210家飯店，並開始嘗試進行多元化經營，大力發展餐飲業。

1982年，諾沃特SIEH收購了杰克斯‧波爾國際集團（Jacques Borel International），後者在歐洲是成品食品服務和餐飲特許經營的領先者，在餐飲餐發行方面也處於世界領先地位，當時在8個國家餐的年銷售額為1.65億份。

諾沃特SIEH公司在與杰克斯‧波爾國際集團合併後，於1983年成立了雅高集團。1985年經過一系列的價值創新後，雅高集團推出了經濟飯店品牌弗慕勒1號（Forlmule I）。之後，雅高集團又成立了雅高學院，它是法國第一家由企業創辦的針對服務業的大學。同年雅高獲得了Lenôtre 46%的股權，及該公司所擁有並管理的豪華餐館、美食餐館和一家餐飲學校。

1990年，雅高進軍美國市場，收購了汽車旅館6（Motel 6），當時汽車旅館6管理著550家飯店。到1993年，雅高在美國Motel 6的股份從40%增至73.5%，達23億美元。透過全球化的發展，雅高成為擁有和管理飯店數（不包括特許經營）最多的飯店集團。

1991年，雅高集團成功併購 Compagnie Internationale des Wagons-Lits et du Tourisme，該公司主要從事飯店（Pullman，Etap Hotel，PLM，Altea，Arcade）、汽車租賃（Europcar）、列車服務（Wagons-Lits）、旅遊代理商（Wagonlit Travel）、

熟食食品服務（Eurest）以及高速公路餐館（Relais Autoroute）等業務。

1997年雅高改變了其公司治理體系，Jean-Marc　　Espalioux被任命為董事會主席。為使企業獲得持久的增長，1997　年雅高發起了「雅高2000」計劃，在結構管理重組的基礎上，利用先進的技術，開發和引進新預訂系統。

1999年，雅高集團收購了美國的紅屋頂旅館集團（Red Roof Inns），接管其旗下的639家飯店管理，飯店數量增長了22%。隨後，雅高集團又收購了維旺迪飯店業務CGIS，接管了其8家Demeure　飯店（豪華飯店，5家位於巴黎，其他3家位於歐洲其他地區，歸索菲特品牌旗下）和41家　Libertel飯店（中檔飯店，多數在法國，歸美居旗下）。

2000年雪梨奧運會上，作為法國奧委會的合作方，雅高飯店被指定為奧運會官方合作飯店。同年，雅高網站（Accorhotels.com）成立，Courtepaille出售。2001年，雅高集團同升麗國際集團以及北京首旅集團建立合作關係，進一步進入中國飯店市場。同年，由於看到了員工援助項目的巨大增長潛力，雅高集團收購了英國的員工諮詢資源公司（Employee Advisory Resource Ltd），進一步加強了其在服務業務領域的競爭力。此外，雅高還推出了新的品牌——套房飯店（Suitehotel）。

2002年雅高集團收購了德國飯店公司Dorint　AG.30%的股票，還收購了澳大利亞最大的人力資源諮詢公司Davidson Trahaire。同時雅高旗下的芝加哥索菲特水塔和其他13個索菲特企業在世界主要大城市相繼開業。2003年，雅高集團繼續其飯店業務的全球大發展，一年內有170家飯店開業，其中包括中國天津宜必思飯店。雅高的服務機構還相繼在巴拿馬和秘魯開業。

2004年，雅高集團購買了法國最大的旅遊公司——地中海俱樂部28.9%的股票，在併購Capital Incentives後進入了英國禮品券市場。雅高集團還持有歐洲博彩集團Groupe Lucien Barriere34%的股票。

由於看到了雅高集團的發展態勢和前景，1998　年後一直與雅高集團合作的不動產投資基金Capital Colony於2005年投資10億美元，以促進其擴張。

二、雅高集團的業務

　　從雅高集團的發展歷程來看，其業務主要集中在兩大部分：一部分為飯店及相關產業，另一部分為服務業。雅高在全世界140 多個國家僱用了168 500 名員工，其中72%從事飯店業。2004年雅高集團的飯店與服務部分收入情況見下圖。

■ 飯店業務(2004)	■ 服務業務(2004)
3,973家飯店/463,427間客房	1400萬個服務券使用者
■ 銷售總額(2004)	■ 除稅前溢利(2004)
71.23億歐元	5.92億歐元
■ 淨收入(2003)	■ 市值(到2003年12月31日)
2.7億歐元	72億歐元

資料來源：www.accor.com，下同。

（一）和旅遊相關的業務

1.飯店業務

　　經過35年的發展，雅高已經成為一個包括規模近4000　家飯店的網路集團。該集團擁有從經濟等到豪華型的眾多品牌，可以滿足不同市場的需求。為了滿足國際市場需求，雅高在全球90多個國家經營管理著飯店，相對大多數國際飯店集團來說，透過管理合約進行直接管理是雅高的一個特色。以下是其各個檔次飯店品牌的經營情況。

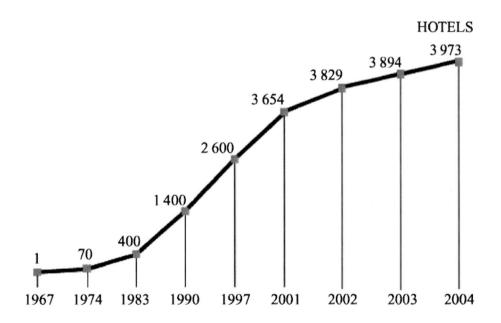

高檔飯店8%
(40,109間客房)
索菲特：189家

經濟飯店36%
宜必思：400家(69,552間客房)
伊泰普：737家(87,066間客房)
弗慕勒1號：60家(11,674間客房)
紅屋頂客棧：347家(37,899間客房)
汽車旅館6：861家(88,540間客房)
6號工作室：42家(5,154間客房)

中檔飯店36%
諾富特：400家(69,552間客房)
美居：737家(87,066間客房)
其他品牌：60家(11,674間客房)

　　雅高飯店業務的擴張最顯著的一個特徵就是其創新和創造飯店新概念的能力。
作為集團的前身，諾沃特在1967年成立了連鎖集團；宜必思（1974年）和弗慕勒1
號（1985年）為歐洲飯店業帶來了革命性的變化。透過其恰當的組織成長和併購的
策劃，雅高成功地完成了其飯店資產的組合。下圖為雅高屬下飯店數量的變化情
況。

HOTELS

3 973

3 894

3 829

3 654

2 600

1 400

400

70

1

1967　1974　1983　1990　1997　2001　2002　2003　2004

2.旅行與旅遊業務

雅高旅行與旅遊業務又可細分為旅行社業務、餐飲業務、列車服務及娛樂保健業務。

從事旅行社業務旅遊經營商有Accor Vacances、Accor Thalassa、地中海俱樂部Carlson Wagonlit Travel（休閒旅遊代理商）、Go Voyages（航空旅遊公司）等。

從事餐飲業務的品牌有GR Brasil餐飲公司（巴西大眾餐飲的領先者）、Gemeaz Cusin（義大利大眾餐飲的領先者）、Lenôtre（豪華餐飲集團）。

從事列車服務業務的是Pullman Orient Express公司。還有一家公司是娛樂公司Lucien Barriere，它擁有16家飯店，39家賭場，一個海邊溫泉治療中心，兩個網球俱樂部，三個高爾夫球場，並僱用8000名員工，在四個國家內從事經營（法國、比利時、馬爾他和瑞士）。

（二）為企業和社會機構提供的服務

長期以來，雅高在世界各地一直將自己定位於創新服務的提供者，以滿足市場對提高企業和機構生產力，同時又能合法地對員工進行鼓勵，以適應其生活質量的不斷需求。今天在34個國家，30000的企業顧客和1400萬的使用者信任雅高的服務。雅高的服務是圍繞人力資源的三個方面展開的：滿足生活的基本需要、提高福利狀況以及提高績效。

三、雅高集團的策略

（一）長期增長

雅高集團透過其全球業務已經實現了長期的增長和發展。在最近兩年中，像行業中的其他企業一樣，雅高集團也受到了旅遊和旅行業低迷的影響。但相對於競爭對手來說，雅高經受住了風險，這得益於其以風險和成本控製為特徵的有選擇的擴張計劃。雖然2002年營業額和扣除利息、稅項、折舊、攤銷及重組成本前盈利比2001年略有下降，但最終還是較成功地使企業的併購成本和匯率都保持在同一水平

（分別為0.9%和1.7%）。

（二）持續發展

在日常經營活動中，雅高致力於企業的增長和利潤目標與社會和環境責任的協調，將自己的遠景表述為在為保持將來有所保留的基礎上實現增長。雅高的經理人認為自己要注意處理好與股東、員工、供應商、當地社區和環境的關係。

四、雅高集團在中國的發展狀況

雅高中國區總部在上海。從1985年進入中國市場以來，雅高向中國引入了索菲特、諾沃特、宜必思和世紀酒店，管理中國23家飯店，遍及北京、上海、天津、深圳、博鰲、東莞、武漢、杭州、成都、合肥、濟南等大中城市。另外還有11 家飯店2000年後新開業，它們是：深圳諾沃特、西安索菲特、蘇州索菲特、廈門索菲特、上海索菲特、石家莊索菲特、鞍山索菲特、瀋陽索菲特、北京諾沃特、南京諾沃特和成都宜必思等。

雅高服務2000年進入中國，現在主要採取與中國國內企業合資、合作的方式開展服務。如在北京與中國旅遊業龍頭北京首旅集團（BTG）合作成立北京雅高企業服務有限公司；在上海與上海商業高新技術發展有限公司合作成立上海雅高企業服務有限公司等。此外，雅高服務在中國還與一些知名銀行和高新技術公司在卡發行、POS機共享及卡系統管理等方面建立了長期的合作關係。

（資料來源：www.accor.com www.accorservices.cn）

雅高是世界著名的旅遊集團之一，也是旅遊企業的典型代表。其業務覆蓋旅遊的眾多方面，其產品和服務與我們所熟悉的製造業的產品也有本質的區別。這使得其在制定策略方面，在遵循傳統策略管理的方法的基礎上，充分考慮到旅遊產品的特點。本章將主要介紹旅遊企業產品的特點、行業特徵以及策略管理過程。

第一節 旅遊企業概述

　　自從1845年湯瑪士・　庫克創辦第一家旅行社以來，旅遊企業就以飛快的速度發展，成為旅遊業中最活躍的力量。

一、旅遊企業的類型與發展趨勢

　　企業是以盈利為目的，由各種要素資產組成並具有持續經營能力的自負盈虧的法人實體。企業作為特殊的資產，具有盈利性、持續經營性、整體性等特點。

　　旅遊企業的產生與旅遊業的發展是密切相關的。對於旅遊的理解不同，使得人們對什麼是旅遊企業也有不同的理解。總結起來，旅遊企業的定義有狹義和廣義之分。人們通常理解的旅遊是指離開自己的常住地到異地開展的觀光遊覽和休閒渡假活動。從這個意義上說，旅遊企業通常是指主要和直接為旅遊者的旅遊活動提供產品和服務的企業，包括旅行社、旅遊飯店、旅遊景點和旅遊交通四大類企業。還有一些企業，如餐館和商店除滿足旅遊需求外，又和非旅遊需求密切相關，這類企業通常被界定為和旅遊相關的企業。

　　隨著旅遊形式的日益多樣化、參與人群的大眾化，「旅遊」所包含的意義也越來越廣泛，相對於「遊」來說，更加強調「旅」的含義。由於人們的旅行活動本身就伴隨著大量的瀏覽和消遣休閒活動，旅遊已經成為人類的基本需求之一，所以在這個意義上，世界旅遊組織甚至將旅遊定義為「人員的移動（movement　　　　　　　of people）」。因此，從廣義來看，旅遊企業的**內**涵可擴展成為人們外出旅行提供產品和服務的企業。本書中的旅遊企業採用的是廣義的旅遊企業定義。廣義的旅遊企業除了傳統的旅行社、旅遊飯店、旅遊景點和旅遊交通之外，還包括餐飲服務、會展策劃、汽車租賃等等。根據其所服務及與旅遊活動的關係，可以將其分為供應商、運輸商、旅遊中間商三大類。各種旅遊企業組織與旅遊管理機構和部門共同組成了旅遊業的完整體系。

　　旅遊供應商包括飯店、餐飲、郵輪公司、博彩、汽車租賃公司和旅遊景點等等；運輸商包括航空公司、輪渡服務公司、鐵路部門、汽車公司等；中間商包括旅行社（旅遊代理商、旅遊批發商和經營商）、企業旅遊部門、獎勵旅遊策劃機構、會議策劃機構。下面主要以飯店和旅遊中間商為例介紹一下旅遊企業的發展趨勢。

（一）旅遊企業的發展趨勢

1.飯店

飯店在旅遊供應企業中占很大比重，也是旅遊企業中發展相對較為成熟的一部分。可以根據不同的標準對飯店進行分類，如客源市場、地理位置、客房數量、服務的特殊市場、類型和服務的獨特性等等。近年來，飯店業的發展呈現以下趨勢：

（1）經營連鎖化。從數量上來看，雖然飯店業中客房數量在50間以下的飯店占很大比重，但從行銷角度看，大型的連鎖飯店的規模還是很大的。2004年，Hotels雜誌公佈了按房間數排名前十位的連鎖飯店，它們是：洲際、聖達特、馬里奧特、雅高、精品國際、希爾頓飯店公司、最佳西部、喜達屋、凱悅和卡爾遜。2004 年前5 名的飯店集團的房間數都超過了40萬間，飯店數均超過了2200家。表1-1是主要連鎖飯店的詳細訊息。

表1-1 主要飯店連鎖集團的品牌劃分

連鎖飯店	客房數 （04/03/02）	飯店數 （04/03/02）	品牌細分
洲際集團 InterContinental Hotels Group （England）	534 202 536 318 514 873	3 540 3 520 3 333	Intercontinental ® ; Crowne Plaza ® ; Hotel Indigo ® ; Holiday Inn ® ; Holiday Inn Express ® ; Holiday Inn Select ® ; Holiday Inn SunSpree ® ; Holiday Inn Garden Court ® ; Staybridge Suites ® ; Candlewood Suites ® ; Nickelodeon ®
勝騰集團 Cendant Corp.（USA）	520 860 518 747 536 097	6 396 6 402 6 513	Days Inn ® ; Howard Johnson ® ; Knights Inn ® ; Super 8 ® ; Travelodge ® ; Villager Lodge ® ; Wingate Inn ® ; Ramada ® ; Amerihost Inn ®
萬豪國際 Marriott International（USA）	482 186 490 564 463 429	2 632 2 718 2 557	Residence Inn ® ; Conference Centers ® ; Marriott Hotels &Resorts ® ; Renaissance Hotels ® ; Courtyard ® ; Fairfield Inn ® ; TownePlace Suites ® ; SpringHill Suites ® ; Marriott Vacation Club ®
雅高集團 Accor（France）	463 427 453 403 440 807	3 973 3 894 3 829	Sofitel ® ; Novotel ® ; Mercure ® ; Ibis ® ; Etap ® ; Formule 1 ® ; Red Roof Inns ® ; Motel 6 ® ; Studio 6 ®
精品國際 Choice Hotels International （USA）	403 806 388 618 373 722	4 977 4 810 4 664	Clarion ® ;Comfort Inn ® ;Comfort Suites ® ; Quality ® ;Sleep Inn ® ;MainStay Suites ® ; Econo Lodge ® ;Rodeway Inn ®
希爾頓飯店公司 Hilton Hotels Corp.（USA）	358 408 348 483 337 116	2 259 2 173 2 084	Conrad Hotels ® ; Doubletree ® ; Embassy Suites Hotels ® ; Hampton ® ; Hilton Hotels ® ; Hilton Garden Inn ® ; Homewood Suites ®
最佳西部 Best Western International （USA）	309 236 310 245 308 911	4 114 4 110 4 064	Best Western ®
喜達屋集團 Starwood Hotels & Resorts Worldwide（USA）	230 667 229 247 226 970	733 738 748	Four Points ® ; Luxury Collection ® ; St. Regis ® ; Sheraton ® ; W Hotels ® ; Westin ®

資料來源：Hotels雜誌和各集團網站。

（2）品牌細分化。在沒有實行品牌細分之前，每家飯店發展初期的市場定位不同，在顧客心目中已經形成了一定的印象。然而，在進行連鎖經營的時候，飯店往往會針對不同的顧客群提供差別很大的產品，如果仍然使用原來的品牌，就會嚴重模糊顧客對飯店形象的認知。許多飯店連鎖集團採取在不同的細分市場採用不同品牌的品牌細分策略，每一類飯店都有自己獨特的品牌和標誌，同聯號內其他類型的飯店區分開來。這方面比較典型的例子是假日集團，20世紀80 年代，受Inn詞義本身的限制，假日最終將其飯店細分為六大類，見表1-2。

表1-2 20世紀80年代假日的品牌細分

品牌名稱	細分市場
假日旅館	中檔市場
大使套房與皇家大飯店	停留時間較長的公務旅遊市場
漢普頓	中低檔
假日皇冠廣場	四星級以上的豪華飯店
居家旅館	全套房飯店，商務客人
哈拉飯店	博彩客人

近十幾年來，在飯店所有的細分品牌中，經濟型飯店發展迅速。如1987～1998年，美國經濟型飯店數量從42萬多間增加到72 萬多間，增長了73.8%，而同一時期，高檔飯店的增長只有26.4%。許多大型飯店聯號為了進入經濟型飯店這一細分市場，對主要的經濟型飯店進行了併購。如雅高兼併了汽車旅館6（Motel 6）和紅屋頂客棧（Red Roof Inns），聖達特兼併了天天客棧（Days Inns）和超級汽車8（Super 8）。假日快線、漢普頓客棧、宜必思、仙境（Fairfield Inn）、旅行飯店主（Travelodge）、舒適客棧（Comfort Inn）等都是經濟型飯店品牌。

（3）透過併購進行擴張越來越普遍。20世紀70年代以來，各個飯店公司透過收購和兼併來獲得更大的市場規模已經成為飯店業中的一個重要趨勢。首先，透過兼併和收購形成了一批規模巨大、實施多樣化經營的連鎖集團。世界排名前十位的

飯店連鎖集團如聖達特、雅高等基本都是透過一系列的併購活動不斷得到發展壯大的。其次，收購兼併的金額越來越大，據不完全統計，1987～1999年，飯店業兼併收購的金額超過10億美元的收購案就超過18例，其中1998年喜達屋收購ITT Corp.金額達102億美元。此外，跨國收購增加，收購兼併成為大企業進入某一地區的重要手段。

（4）國際化經營程度越來越高。雖然飯店業的國際化步伐從第二次世界大戰後才開始，但發展速度卻非常驚人。2004年，洲際集團已經在世界上100個國家管理飯店。表1-3是飯店業國際化的基本數據。

表1-3 國際化程度最高的飯店集團公司

飯 店 集 團	國 家 數	
	2004 年	2003 年
洲際集團	100	100
雅高集團	90	90
喜達屋	82	83
最佳西部國際集團	80	83
希爾頓集團公司	78	77
卡爾遜國際	70	66
萬豪國際	66	68
Le Meridien Hotels & Resorts	56	55
Golden Tulip Hospitality/THL	47	40
勝騰	44	N/A
凱悅國際	43	38
精品國際(Choice Hotels International)	42	43
Rezidor SAS Hospitality	41	38
地中海俱樂部	40	40
途易(TUI AG/TUI Hotels & Resorts)	28	N/A

註：①資料來源：根據HOTELS』 Giants Survey編制；

②N/A為資料不詳。

（5）越來越注重常住客獎勵計劃（FGP）。常住客獎勵計劃是20世紀80年代開始逐漸受到飯店青睞的一種行銷方式。常住客獎勵計劃通常可以為飯店培養忠誠顧客，具體地説，具有以下作用：

第一，識別出常住客；

第二，有針對性地向常住客開展行銷活動；

第三，為常住客提供獎勵和提供服務；

第四，培養連鎖飯店的知名度。

1986年6月，喜來登集團首次在全球範圍內推出一項優惠常住客的活動——喜來登國際俱樂部，成為首家在全球範圍內實施FGP的飯店集團。各個等級的飯店基本上都加入了常住客促銷計劃，如凱悅推出的「金護照」，馬里奧特的「榮譽客人獎」（後改為「馬里奧特獎」）以及希爾頓的「榮譽俱樂部」（Honours　Club）都是高檔飯店的代表。表1-4是喜達屋集團所做的關於各集團的FGP的比較。

2.旅遊中間商

從產業鏈的角度來看，旅遊中間商通常是飯店、景點、餐飲甚至旅遊交通的銷售通路，對於以上供應商產品和服務價值的實現，起著至關重要的作用。從西方旅行社的發展情況來看，基本形成垂直分工體系，旅遊零售商、旅遊經營商和旅遊批發商分工較為明確，從而有效避免了無序競爭所帶來的危害。獎勵旅遊和會議策劃機構的出現，則擴大了旅遊中間商經營的範圍，為企業提供了更加便捷的服務。

（1）旅遊零售商和旅遊代理商。傳統的旅遊代理商業務上較多地依賴於旅遊運輸商、供應商以及其他旅遊中間商，主要靠為這些企業做代理收取傭金。從另一方面說，對於大多數供應商和運輸商來說，代理商是一個非常重要的目標市場。因為代理商是最接近顧客的，而且在顧客眼中，他們是專業訊息的擁有者，對顧客的消費決策有著很大的影響力。但是，訊息技術的發展對傳統的旅遊代理商提出了很大的挑戰，大部分旅遊代理商面臨流程再造的問題，以期為顧客提供更多的附加值。

表1-4 各個飯店集團常住客獎勵計劃對比

常住客計畫	Starwood Preferred Guest	Marriott Rewards	Hilton Honors	Hyatt Gold Passport	Priority Club Rewards
參加的品牌	Westin Sheraton Four Points by Sheraton St. Regis Luxury Collection W Hotels	Marriott JW Marriott Renaissance Courtyard Fairfield Inn Residence Inn TownePlace Suites SpringHill Suites Ramada Ritz – Carlton *	Hilton Doubletree Embassy Suites Hampton Inn Homewood Suites Conrad Hotels Hilton Garden Inn Scandic	Hyatt Park Hyatt Grand Hyatt Regency Hyatt Hawthorn Suites	InterContinental Crowne Plaza Holiday Inn Holiday Inn Select Holiday Inn Express Staybridge Suites Candlewood Suites
全球參與的飯店數量	超過725家	超過2,300家	超過2,500家	超過200家	超過3,400家
涉及的國家數量	大於80	大於60	大於60	大於40	大於90
全球高爾夫球場數量	超過250個	71個	超過50	20	N/A
全球度假村數量	超過135家	超過170家	超過70家	超過40家	N/A

資料來源：www.starwood.com

（2）旅遊經營商和旅遊批發商。旅遊批發商通常是指將航空運輸或其他交通運輸服務與地面接待服務組合成一項旅遊產品，並透過一系列的通路向公眾銷售的商業實體（Robert Christie Mil，1992）。旅遊批發商不直接向公眾進行產品銷售，而只接受其他旅遊中介組織的預訂。他們計劃、定價、組合包價渡假產品，並進行銷售。從理論上來說，旅遊經營商與旅遊批發商的區別主要在於是否直接向旅遊者出售產品。旅遊經營商既透過零售商進行銷售，也透過自設的零售網站進行銷售。

旅遊批發經營商在不斷發展的同時既按照業務範圍進行了水平分工，也根據目標市場、旅遊目的地和旅遊交通方式等方面存在的差異進行專業化的經營。如根據旅遊者的流向，旅遊批發經營商分化為國內旅遊經營商（domestic tour operator）、

負責入境接待的旅遊經營商（inbound tour operator）和組織出境旅遊的旅遊經營商（outbound tour operator）。為了避免激烈的市場競爭，有些旅遊經營批發商主要針對細分市場展開經營，努力使自己的產品與競爭者的產品相區別，如英國的薩迦假日公司專門服務於老年人市場，而俱樂部公司則專門服務於青年人市場，舒樂假日公司專門服務於單身者市場等。

（3）獎勵旅遊策劃機構。獎勵旅遊是現代旅遊的一個重要項目，是為了對有優良工作業績的員工進行獎勵，增強員工的榮譽感，加強單位的團隊建設，由企業組織員工進行的旅遊。今天它已經成為企業促進業務發展、塑造企業文化的重要手段。在國外，由於獎勵旅遊的支出是算在經營成本之內的，越來越多的企業認識到了獎勵旅遊的巨大價值。它既可以合理避稅，又提高了員工的福利，越來越被視為一種現代管理工具。獎勵旅遊通常也指向銷售商所提供的旨在獎勵其銷售量的一種激勵方式。美國奧勒岡旅遊局將獎勵旅遊定義為：①作為獎品而提供的旅行，尤其是為了刺激員工或銷售代理商的生產力；②提供上述旅行項目的業務。

許多連鎖飯店、航空公司、渡假村、遊輪公司等都看到了獎勵旅遊市場的巨大潛力，並在企業內部增設了獎勵旅遊專家或部門。獎勵旅遊策劃機構則是專業的獎勵旅遊批發商，向委託機構直接提供服務。

（4）會議展覽策劃機構。會展業是一個具有持續增長潛力的行業。它吸引了越來越多的供應商（飯店、景點、遊輪、汽車租賃公司、會議中心等）、運輸商、其他中間商及目的地組織的注意力。會展策劃機構則是專業從事會議和展覽策劃的企業，通常受僱於國家一些主要的協會、政府機構、各種非盈利組織、教育機構或大型公司，也有一些則是專業的會議管理諮詢公司。

會展策劃機構除了組織好會議以外，通常還從事旅行社的相關業務，如選擇會議目的地、住宿和會議設施，安排獎勵旅遊的行程等等。

（二）旅遊企業的經濟性質

旅遊企業是企業形態在旅遊業內的體現，它具有企業的基本屬性。旅遊企業本

身所具有的屬性我們將在後面進行討論，這裡主要對旅遊企業的經濟性質作一個簡要探討。

1.社會分工與旅遊企業

經濟學開山鼻祖亞當‧史斯密曾經說過，交換為勞動分工提供可能，分工受市場的限制。分工和交易的深入發展，促進了旅遊活動的發展；反過來，旅遊活動的發展也加速了分工和交易深化。正是社會分工和交易的發展，促進了旅遊活動的發展，才使得旅遊企業的產生成為必然。

首先，分工提高了生產效率，人們有更多的收入和閒暇，旅遊者的出行在客觀上成為可能。其次，分工強化了人們出遊的動機，旅遊成為主觀需要。分工帶來了工作的單一性或複雜性，為了尋求二者的平衡，出遊放鬆身心成為人們的主要需求。交易的發展則增進了人們出遊的便利程度，使人們可以獲得更多的訊息，這也在一定程度上推動了人們出遊的地域範圍的進一步發展。以旅遊代理商、旅遊批發經營商為代表的中介機構的出現，標誌著旅遊經濟的形成。

以上分析說明，旅遊企業的產生和發展得益於社會分工，是分工的產物，而其產生和發展使社會分工更加明確。無論從產業的角度（供應商、銷售商和運輸商等）還是行業的角度（如旅行社的水平或垂直分工體系，飯店或餐飲的品牌細分化等）來看，旅遊企業之間的分工也是相當明確的。產業上的分工帶來的是合作，而行業內的分工則更多的是為了避免直接競爭。

2.旅遊企業的範圍

隨著旅遊企業規模的擴大，企業之間橫向或縱向聯合兼併日益頻繁，形成了一批規模巨大的企業集團。許多非旅遊企業透過控股、持股等方式直接或間接地涉入旅遊企業的經營。而不斷發展壯大的旅遊企業（企業集團）也會以類似方式透過非相關業務多元化來實現企業的長遠發展。隨著產業鏈的不斷深化和融合，人們不禁想到這樣一個問題：旅遊企業的邊界在哪裡？這個問題有兩層含義，一是旅遊企業的規模；二是旅遊企業的業務範圍。前者主要涉及水平一體化問題，後者主要涉及

垂直一體化問題。經濟學家已經為這些問題作了許多卓有成效的探索。科斯認為，企業的規模將不斷擴大，直至透過市場交換進行邊際交易的成本低於在層級結構內進行交易的成本。旅遊企業的某些業務活動到底是透過內部資源配置還是透過市場資源配置，主要取決於市場交易成本和內部組織成本的比較。科斯指出，在解釋垂直一體化的規模時，必須明確考慮交易、協調和合約訂立成本（Coase，1937）。克萊因、克萊弗德和阿爾欽從資產專用性角度討論了企業垂直一體化的出現。他們認為，當一項專用性投資已發生，準租金產生時，機會主義行為的可能性就變得很大，此時，合約訂立成本一般比垂直一體化的成本上升得更多。因此，在其他情況相同的情況下，企業更傾向於實施垂直一體化而不是簽訂合約。隨著中國公民消費能力的增強，中國公民出境旅遊市場已引起越來越多國家的重視，許多國家相繼對中國公民開放旅遊市場。在一些世界熱點旅遊地區或城市，難免會出現個別市場供不應求的情況，如多數旅遊熱點城市一房難求的現象，甚至個別情況下旅行社的訂房得不到保證的情況也時有發生。對於旅行社來說，組織公民出境旅遊的投入成本就是一種專用性很強的資產，如果目的地的供應商如飯店出現機會主義的違約行為，旅行社將會遭受巨大損失。在這種情況下，旅行社控股或參股當地一家飯店，從而實施垂直一體化經營，就成為較為現實的選擇。

隨著旅遊企業規模的不斷擴大，中央權力將會為企業帶來兩種類型的成本[1]（Milgrom and Roberts，1990）。米爾格羅姆和羅伯茨認為，第一類成本來自於不合理的干預，如腐敗成本，這些成本受決策者的動機、智力或性格上的缺陷所影響。第二類成本是影響成本，即使有些企業不會出現第一類成本，影響成本也是會客觀存在的。由於決策者必須依靠其他人為他們提供不大容易直接獲得的訊息，下級就可能透過給上級提供不真實的訊息來追求自己的目標，從而減少了企業的生產力，降低了效率。

旅遊企業總是在交易成本和內部組織成本之間作出權衡，然後決定其規模和業務範圍，相應地，外包策略也逐漸為眾多企業，包括旅遊企業採用。一般來說，當內部化的邊際收益（談判和價格發現成本降低，資產專用性問題得到緩和等）等於一體化管理的邊際成本時，旅遊企業就達到了最優規模。

3.旅遊企業的所有權、激勵與控制

經濟學家伯利和米恩斯於1932年提出了「所有與控制的分離」的概念，之後，所有權與控制權的分離成為實踐和理論研究的一個熱點。格羅斯曼和哈特（Grossman and Hart，1989）認為，企業控制權的本質是誰有權決定如何使用實物資產以及使用實物資產的能力。哈特認為，所有權的本質不是剩餘收入權或監督責任，而是在企業各方以前的談判中沒有明確的決策的權利（Hart，1989）。一般認為，控制權包括占有權、支配權、經營權、使用權等的產權的附屬權利。西方經濟學認為，所有權與控制權分離後，由於委託人和代理目標函數的不一致以及訊息不對稱等原因，不可避免地會出現代理問題。所以在某種程度上說，現代企業制度的核心是代理機制的建立與完善。為解決兩權分離所帶來的代理成本問題，西方國家建立了較為完善的治理結構，即內部治理（如股東大會、董事會、監事會等）和外部治理（經理市場、產品市場和資本市場等）兩種方式。

旅遊企業的管理者實際上承擔著代理人的角色，代表所有者經營和管理旅遊企業。旅遊企業所有權與控制權分離，一方面代表著社會對旅遊人力資本的認可，另一方面，也使得旅遊企業更加專業化。旅遊企業的發展依賴於職業經理人市場的成熟和完善。對於旅遊企業來說，首先要為所有者創造財富和價值增值，在這個基礎上，也要兼顧其他相關群體的利益。

二、旅遊企業產品和服務的特性

旅遊企業作為服務業的組成部分之一，其所提供的產品——旅遊服務不同於製造業的產品，與服務業內其他行業相比，也有其顯著的特徵。研究旅遊服務所具有的這些特性，有助於我們深入理解旅遊企業的行業特徵，也正是這些顯著的特徵決定了旅遊企業的策略具有不同於其他行業企業策略的特點。

（一）旅遊服務具有服務的一般屬性

旅遊服務具有一般服務的共性：無形性、生產與消費的同步性、易逝性以及異質性。

1.無形性（intangibility）

因為服務是無形的，旅遊者只有在享受了旅遊企業提供的服務後，才能瞭解服務的好壞，再加上旅遊活動本身具有的異地性，旅遊者不能直接評估和試用服務，這樣他們就會借助於來自他人的體驗（即所謂的口碑效應）來為自己的旅遊決策提供幫助。同樣，由於旅行社相對於旅遊者擁有關於目的地及當地旅遊企業的更加充分的訊息，旅遊者通常也十分信賴這些專業機構。

2.生產與消費的同步性（simultaneity）

製造業的產品生產出來後經過組裝運到銷售地點，顧客購買後消費過程才開始，生產和消費是完全獨立的兩個環節。而大多數服務則是在同一地點、同一時間進行生產和消費的，只有當客人進入餐廳、飯店、機場後，才能體驗到他們購買的服務。顧客享受服務的過程（即消費過程），對於旅遊企業來說，就是其所提供的產品和服務的生產過程。

（1）生產與消費的同步性決定了顧客參與旅遊服務的生產過程。如果旅遊企業也像製造企業一樣，不允許顧客進入工廠，那麼它們將面臨破產的境地。事實上，飯店、餐廳、航空公司、景點景區和旅行社等旅遊企業就是旅遊服務生產的「工廠」。

（2）生產與消費的同步性決定了旅遊企業向員工授權的重要性。旅遊企業一線員工與顧客的每一次接觸都是一個寶貴的「真實瞬間」。員工要在最短的時間內，解決客人遇到的各種困難，為其提供優質的服務，因此，他必須擁有足夠的權力。而一旦與客人的「真實瞬間」處理不好，給客人留下了不好的甚至糟糕的印象，要想挽回就相當困難。因為客人不可能再給企業一次機會，讓員工再給他服務一次。授權在服務業中就顯得非常重要，授權的程度需要根據不同的行業以及員工的能力等進行。

3.易逝性（perishability）

易逝性也稱不可儲存性。旅遊企業的大多數產品不可能像製造業產品那樣貯存起來再進行銷售。如今天銷售出去的飯店客房、會議室，本次航班的飛機座位，一旦錯過這段時間，其租金和費用就不可能再回收回來。

這種服務的易逝性，使得多數旅遊企業如飯店和航空公司的收益管理顯得尤為重要（收益管理的概念）。

4.異質性（heterogeneity）

服務業中顧客的參與這一特點需要服務生產者與消費者進行互動，這就決定了旅遊企業中「人」這一因素的重要性。客人的經歷、期望不同，使得他們對服務的要求也不盡相同。即使同一個員工為同一個客人提供服務，客人對兩次服務的感知也不可能完全一樣，因為員工和客人的心情和情緒不可能是不變的。另外，外部因素也會影響顧客的經歷和體驗，從而影響對服務的感知。因為服務具有異質性，我們不可能將服務標準化。飯店試圖透過員工培訓和質量控製程序來使它們的房間和服務標準化，但人的因素使這個問題變得十分複雜。

（二）旅遊服務區別於其他服務業的特性

旅遊企業屬於服務業，但受旅遊業行業特徵的影響，其提供的服務又具有明顯的行業特色，主要體現在消費的季節性、脆弱性、易模仿性、經營證據和形象的重要性、分銷通路的多樣性和重要性、相互依賴性等。

1.季節性

飯店、旅行社、餐館、主題公園、遊樂場、旅遊交通等企業的旅遊服務設施一旦形成，就具有常年性的特點。由於客源地社會風俗習慣和休假制度及旅遊者個體偏好不同，再加上大部分旅遊景區本身存在一定季節性，就導致了旅遊者對旅遊需求的季節性。旅遊服務生產與消費的同步性，決定了旅遊企業的供給對旅遊服務的消費也具有季節性。布爾曾經指出，「在消費者的商品需求中，對旅遊商品的需求是屬於與季節性因素高度相關聯的那一種。比起對聖誕卡或空調的需求而言，它屬

於受季節性影響比較小的需求；但是和其他高檔的個人消費品的需求相比，它屬於
受季節性影響比較大的那種。」（Bull，1995）

　　針對旅遊消費的季節性，旅遊企業可以採取一些價格調控手段，如推出淡、
平、旺季的價格，或在旺季提高服務的價格等，表1-5和表1-6是海南三亞喜來登飯
店針對海內外旅遊者推出的不同的價目單。旅遊企業可根據市場需求，推出一些反
季節性的業務，但不能寄希望於僅僅透過價格來調節旅遊需求。如大部分渡假飯店
推出商務設施，開發會議市場；而商務飯店也有季節性，週末入住較低，因此也推
出各種包價旅遊項目和休閒設施，從而使得渡假和商務相結合的飯店成為飯店業發
展的一個趨勢之一。

表1-5 海南三亞喜來登飯店價目單（國內顧客）

	房型	門市價	平日價	週末價	備註
喜來登飯店	高爾夫景房	1 458	858	958	西式自助早餐115元/份，另加收 15%服務費。 加床：299元/床，大床加10美金，含 雙早。
	高級花園房	1 578	958	1 058	
	豪華海景房	2 324	1 596	1 596	
	高級海景房	1 992	1 058	1 158	

註：①以上價格均為人民幣；

②資料來源：海南三亞麗島蘭海旅遊網http：//sylanhai.com。

表1-6 海南三亞喜來登飯店價目單（國外顧客）

高級花園房(Superior Garden - view Room)									
備註	1.所有房費均不含早餐； 2.入住時間：15：00；結帳時間：12：00								
有效時段	週一	週二	週三	週四	週五	週六	週日	早餐	加床
05.7.17－7.21	1 013 122	1 013 122	1 013 122	1 013 122	1 013 122	1 013 122	1 013 122	170 20	300/BEC/1（36）
05.7.22－7.23	1 129 136	1 129 136	1 129 136	1 129 136	1 129 136	1 129 136	1 129 136	170 20	300/BEC/1（36）
05.7.24－7.28	1 013 122	1 013 122	1 013 122	1 013 122	1 013 122	1 013 122	1 013 122	170 20	300/BEC/1（36）
05.7.29－7.30	1 129 136	1 129 136	1 129 136	1 129 136	1 129 136	1 129 136	1 129 136	170 20	300/BEC/1（36）
05.7.31－8.4	1 013 122	1 013 122	1 013 122	1 013 122	1 013 122	1 013 122	1 013 122	170 20	300/BEC/1（36）
05.8.5－8.6	1 129 136	1 129 136	1 129 136	1 129 136	1 129 136	1 129 136	1 129 136	170 20	300/BEC/1（36）
05.8.7－8.11	1 013 122	1 013 122	1 013 122	1 013 122	1 013 122	1 013 122	1 013 122	170 20	300/BEC/1（36）
05.8.12－8.13	1 129 136	1 129 136	1 129 136	1 129 136	1 129 136	1 129 136	1 129 136	170 20	300/BEC/1（36）
05.8.14－8.18	1 013 122	1 013 122	1 013 122	1 013 122	1 013 122	1 013 122	1 013 122	170 20	300/BEC/1（36）
05.8.19－8.20	1 129 136	1 129 136	1 129 136	1 129 136	1 129 136	1 129 136	1 129 136	170 20	300/BEC/1（36）

續表

05.8.21－8.31	1 013 122	1 013 122	1 013 122	1 013 122	1 013 122	1 013 122	1 013 122	170 20	300/BEC/1（36）

註：①僅以三亞喜來登飯店的一種客房——高級花園房為例；

②所有價格每格內的上為人民幣（CNY），下為美元（US＄）；

27

③早餐為歐陸式（EC）；

④加床一欄，分別為價格/早餐/人數，括號裡為相應的美元；

⑤資料來源：http：//www.chinadiscounthotels.com。

2.脆弱性

脆弱性也稱敏感性，是指旅遊服務的提供易受外部環境的影響，大大超出了旅遊企業內部所能控制的範圍。任何自然災害、政治、經濟、社會、文化事件都會對旅遊企業的經營造成影響。雖然旅遊企業管理者不能直接準確地預測這類事件的發生，但他們可以估計所從事行業容易遭受的風險，制定相應的應變計劃，以便在必要時能夠及時、準確地作出反應。旅遊企業在策略方面應對其服務脆弱性的方法通常有兩個，一是實施多元化經營，二是實施跨國家（地區）經營。

3.易模仿性

大多數的旅遊服務都比較容易被模仿。普通產品可以申請專利來進行保護，加之生產過程與消費過程分離，使競爭對手無法進入生產過程，接觸原材料，但旅遊企業無法阻止競爭對手進入「工廠」，他們可以自由出入提供服務的場所。一般來說，可申請專利的產品，必須是與專業技術、自然科學相關的研製、開發成果，而旅遊企業如旅行社對某一旅遊線路的策劃、設計、包裝、促銷，屬於一種智力活動，按國際慣例和相關法規，它不屬於專利或知識產權的保護範圍，因此，旅遊企業提供的大多數服務也不能申請專利保護。

應對旅遊服務的易模仿性，旅遊企業可以透過實施品牌策略，創建自己的品牌，提高企業在消費者心目中的知名度和美譽度。

4.經營證據和形象的重要性

服務的無形性使得顧客無法看見、試用旅遊企業提供的服務，再加上旅遊企業

本身相對於顧客的訊息優勢，顧客在購買或享受旅遊服務的時候會感到很大的不確定性。他們在購買服務的時候，就傾向於尋找並依賴一些線索或證據。旅遊企業提供的有形展示（physical evidence）決定了顧客對其服務質量的確認以及決定服務滿足其需求的程度。

顧客在選擇其所要接受的旅遊服務時，通常依賴四類經營證據，即價格、實體環境、宣傳和顧客。首先，服務的價格影響著顧客對質量的判斷。尤其是顧客在沒有真正參與服務生產過程之前，價格對他們來說是一個很好的線索。高價格往往預示豪華和高品質，而低價則反映了一般和質量較低。例如，在美國人們將飯店服務與價格聯繫起來，一般根據價格就可區分出飯店的服務的內容和檔次。根據平均每日房價（ADR）將飯店分為：豪華飯店、高檔飯店、中檔飯店、經濟型飯店以及廉價飯店。表1-7是各類飯店的價格情況。

表1-7 按ADR劃分的飯店類型

飯店類型	ADR	代表品牌
豪華（luxury）	150	四季、凱悅、麗思卡爾頓 、威斯汀
高檔(upscale)	125	皇冠假日、希爾頓；萬豪國際、喜來登
中檔(Midscale)	75	漢普頓（Hampton）、假日、品質(Quality)
經濟(Economy)	60	最佳西部、舒適客棧、華美達
廉價 (Budget)	45	超級汽車8、汽車旅館6

實體環境是具體的、客觀的、顧客可直接體驗到的經營環境，包括主體建築風格、家具風格、員工制服與精神面貌以及企業標誌等。當顧客到達服務場所後，旅遊企業的經營環境——實體環境給顧客的感覺就顯得非常重要。整潔有序的大堂、禮賓部員工指揮來往車輛的標準的手勢、前廳服務優雅得體的姿態、優美動聽的背景音樂等等，都會給顧客一種安全感，對於消除其對服務質量好壞的顧慮造成很大的影響。

旅遊企業的宣傳可以透過口碑和專業顧問（如旅遊代理商）等進行，也可以透過自己的通路進行，如在網站上宣傳和展示自己的服務，印製精美的宣傳冊和廣告

冊，這些都會向顧客提供一些有形的線索，給顧客提供了一種期望和合理的想像空間。

旅遊企業現有的顧客會對潛在的顧客有一定的影響。商務客人在洽談業務的時候很少入住渡假飯店，他們一般也不會選擇主要以接待團隊為主的飯店入住。也就是說，顧客往往也是選用那些和他們個人形象相符的旅遊服務。

旅遊企業管理者必須組織好這四個方面，確保為顧客所提供的線索是一致的，確保顧客感知的和期望的服務是一致的。

5.分銷通路的多樣性和重要性

對於普通產品來說，其中間商很少能影響顧客的購買決定，因為產品是有形的，實實在在的，看得見、摸得著的。旅遊服務是無形的，它在很大程度上要依賴分銷商——預訂網站、預訂機構、各種旅遊代理商和旅遊經營批發商，他們經常接受顧客的諮詢，為他們提供旅遊方面的訊息——目的地、飯店、交通、景點、娛樂等。通常顧客也把這些機構視為專家，認真考慮他們的建議。由於分銷通路的重要性，某個特定目的地的單個旅遊企業如地接社、飯店、餐館、娛樂場所甚至旅遊景點，在整個旅遊者的決策中處於非常被動的地位。例如，對於某家旅遊飯店來說，它基本上很難影響顧客的決策。顧客無論出於什麼目的，他首先要決定去哪個目的地，然後再選擇線路，即使飯店有幸處於旅遊者的線路的城市，他還仍然面臨同城多家飯店的競爭。所以，曾經有學者稱飯店是在旅遊者經過的道路沿線靜靜等候著旅遊者的召喚。因此，建立良好的、穩定的、健康發展的分銷通路對旅遊企業來說至關重要，而旅遊企業也是透過通路多樣化、降低經營風險、保持和增進客源來維持和提高經營業績。

6.相互依賴性

正如前面所介紹，整個旅遊業中除了以利潤為首要目標的旅遊企業以外，還有一些非盈利組織（如政府組織、行業組織、博物館和國家公園等等）。它們之間是相互聯繫和依賴的，要給旅遊者提供一次高質量的服務體驗，需要這些部門和組織

的相互配合，相互支持。如果其中任何一個部門或企業沒有能夠為顧客提供良好的服務，都會對其他部門帶來連鎖影響。例如，參加旅行社組織旅遊的客人對旅行社服務的評估部分根據交通部門、飯店、餐館服務質量的好壞，他們不會也不可能去考慮旅行社能否直接控制其他部門的服務經營活動。

通常情況下，旅遊企業之間可以透過縱向一體化轉化外部採購為內部生產，降低交易成本，以內部行政命令代替市場契約，促進各部門之間的協調一致。但由於旅遊活動涉及範圍的廣泛性和綜合性，旅遊者旅遊權限範圍不斷擴大，基於交易成本的考慮，多數旅遊企業還是以市場契約的形式，透過長期合作來達成部門和企業之間的協調，為旅遊者提供一次愉快的、難忘的旅遊體驗。

旅遊服務的相互依賴性還指旅遊企業內部部門之間的相互服務和相互依賴。例如，前廳的服務再完美，客房服務再溫馨，如果餐飲或其他部門的服務出現問題，客人對飯店的整體印象也會大打折扣，甚至出現投訴現象。

（三）體驗經濟時代的旅遊服務

從旅遊者的角度看，其購買的不是具體的車船票、機票、餐飲、房間、景點等本身，也不是以上單個旅遊產品，而是將之視為一次體驗或經歷。當人們購買一種服務時，他購買的是一組按自己的要求實施的非物質形態的活動，如醫療服務、金融服務等等。但當他購買類似旅遊服務時，他是在花時間享受旅遊企業為其提供的一系列值得記憶的體驗。旅行社為旅遊者提供了一次又一次激動人心的、緊張刺激的旅程；迪斯尼樂園（主題公園）的成功就在於其透過不斷把新層次的體驗效應附加到卡通片上，從而獲得了巨大成功；飯店提供的舒適的、高貴的休息娛樂環境；餐飲提供的各種主題宴會等等。

圖1-1是旅遊服務所提供的體驗類型，主要根據縱橫軸兩個標準。橫軸是表示顧客的參與度，左端是被動的參與者，顧客並不直接影響整個服務的生產，如參加各種節慶賽事的遊客所得到的體驗；右端則是主動的參與者，顧客能接受到服務進而影響體驗的傳遞效果。這部分旅遊服務包括飯店的服務、旅行社的導遊服務等，都

需要遊客參與其中。縱軸表示了與環境的相關性，它能夠使顧客融入到為其所提供的旅遊服務中去。它也有兩個層次，一是吸收，即透過體驗的方式吸引人的注意力；另一個是沉浸，是顧客切實的經歷。根據以上的劃分標準，作為體驗品的旅遊服務，主要為旅遊者提供以下四種體驗，即逃避現實的體驗、審美的體驗、教育的體驗、娛樂的體驗。旅遊企業根據自身的特點決定是選擇一種或多種領域，但對於旅遊者來說，在旅遊途中他們對這四種體驗基本上都需要。有學者認為，旅遊者外出旅遊的過程中要達到的最高境界「暢」（flow），指的就是旅遊者完全脫離了自己的現實世界，融入到環境和旅遊企業為其所提供的服務中去了，達到了身心的放鬆，既得到了美的享受，還透過外出旅遊，增長了見識。

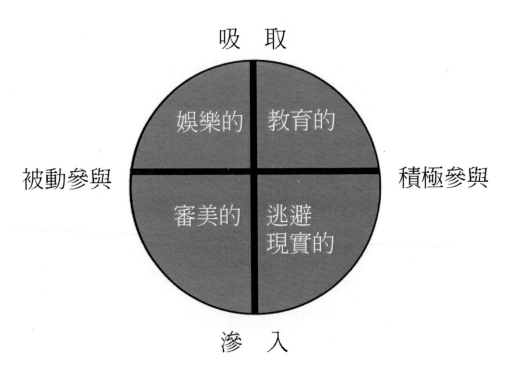

圖1-1 體驗王國

資料來源：〔美〕B.約瑟夫· 派恩等.體驗經濟.夏業良等譯.

旅遊服務作為一種體驗品，要求旅遊企業去展示他們能夠為旅遊者帶來的體

驗，不是考慮如何取悅，而是要考慮如何才能讓旅遊者置身其中，將娛樂、教育、逃避和審美融入在普通的生活空間，創造一個產生記憶的環境、一個有助於記憶的工具。

三、旅遊企業的行業特性

旅遊業是一個涉及範圍很廣，綜合性很強的行業。旅遊企業在開展策略管理時，要注意到其所在行業的一些特點。旅遊企業的行業特徵主要體現在以下幾個方面。

（一）中小企業占多數的行業

旅遊業被視為典型的小企業占多數的行業。例如，2003年底，中國有旅遊企業304362家，其中有近90%的企業屬於中小企業。澳洲有超過70%的旅遊企業僱用的員工少於10人。旅遊企業中小型企業較為集中的一個原因是旅遊企業所在行業的進入壁壘相對較低，進入比較容易。任何擁有一艘遊艇，一個農場或一個四輪交通工具的個人就可以針對特定的旅遊者開展服務活動。

中小企業過度集中會造成激烈的競爭，在市場發展的初期，尤其當顧客對無形的旅遊服務無法鑑別的時候，難免會存在「劣幣驅逐良幣」現象，即所謂的「檸檬效應」。這時行業裡成本領先、服務優質的企業可以利用管理、技術或資金的優勢，實行橫向一體化，進行行業內的兼併聯合。較小的企業也會聯合起來以提高它們的競爭優勢。它們透過策略聯盟來贏得更多的市場份額。正處在發展期的市場通常也需要政府進行產業規制，引導產業的發展。

（二）複雜性和多樣性

旅遊企業的形式多種多樣，小到夫妻店，大到跨國企業，企業集團。不同旅遊企業之間相互聯繫，關係十分複雜。這一點尤其體現在銷售通路的多樣性上，以一個渡假地為例，它既可以直接面對顧客進行銷售，也可以透過中間商進行銷售。在選擇中間商的時候，可以選擇傳統的旅行社（包括旅遊代理商、旅遊批發商和旅遊

經營商）和各種預訂機構，也可以利用現代技術發展的成果，透過網路預訂機構進行銷售。旅遊企業沒有固定的成功的行銷組合模式，可以採取多種多樣的促銷、銷售和定價方式。

（三）相互依賴性

前面已經提到，為了給旅遊者提供一次完美的服務體驗，旅遊企業之間需要密切配合，同時，旅遊企業之間具有較強的相互依賴性。就像飯店或渡假村的發展離不開旅遊交通如鐵路、公路和航空部門為其輸送旅客。圖1-2顯示了旅遊企業各組成部分相互之間以及它們與旅遊行業組織之間是如何相互協調、相互依賴的。

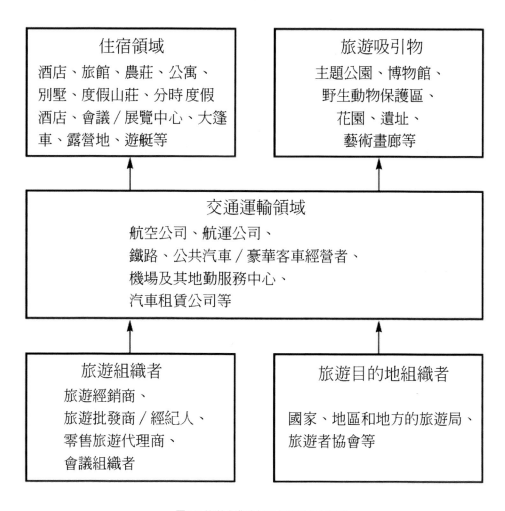

圖1-2 旅遊企業的相互依賴關係示意圖

資料來源：埃文斯等.旅遊策略管理.馬桂順譯

（四）衝突和不和諧性

　　旅遊企業之間的相互依賴性，分銷通路的多樣性，競爭的激烈性，使得它們之間經常會出現衝突。這種衝突既發生在處於同一產業鏈的企業之間，也發生在產業鏈上下游企業之間。前者如旅行社與地接社之間拖欠款問題，後者如飯店和渡假地拖延支付給旅遊代理商的傭金的問題。旅行社企業繞過旅遊中間商直接向顧客銷

售，或向旅遊中間商提供一個沒有競爭力的價格，旅遊中間商沒能完成承諾的指標等等，都導致中間商與旅遊企業之間的矛盾。

單個旅遊企業（集團）內部也充滿了衝突和不和諧。旅遊企業要取得和諧發展，必須深刻領會旅遊服務的特點，使整個企業的經營始終以滿足顧客的需求為中心，實施全員行銷。

▎第二節 旅遊企業策略概述

在第一節中，我們已經提到，旅遊企業的目標就是創造價值來滿足利益相關者的需要，而在這些利益相關者中，首先要滿足投資於企業的利益相關者——投資者（股東）的需要。換句話說，經濟責任是旅遊企業承擔社會責任的前提。旅遊企業要承擔對於投資者的經濟責任，就必須以利潤為目標，創造經濟價值，實現股東資產的價值增值，實行基本價值的管理。旅遊企業管理者要獲得長期的財務成功必須具備一些與競爭相關的優勢，必須比競爭對手創造出更多的顧客價值，要做得更好、更便宜、更快等。這些競爭優勢體現在差異化、成本領先和快速反應，它們將會為旅遊企業的財務績效提供決定性的推動力。競爭優勢與財務績效的關係見圖1-3。

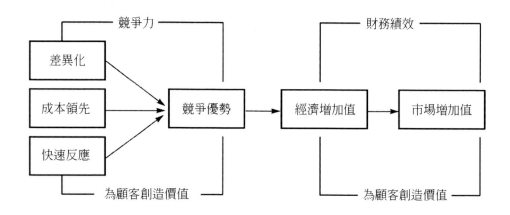

圖1-3 競爭優勢與財務績效

　　旅遊企業對其競爭優勢的管理包括競爭優勢的獲得與維持，是旅遊企業策略管理研究的中心議題。

一、旅遊企業策略的概念

　　策略一詞最初應用於軍事領域，古稱韜略，是指作戰的謀略。《辭海》對策略的定義是：「軍事名詞，指對戰爭全局的籌劃和指揮。它依據敵對雙方的軍事、政治、經濟、地理等因素，照顧戰爭全局的各方面，規定軍事力量的準備和運用。」策略一詞的英文為strategy，源於希臘語strategos和演變出的stragia，也是一個與軍事有關的詞。《簡明不列顛百科全書》稱策略是「在戰爭中利用軍事手段達到戰爭目的的科學和藝術」。

　　將軍事上的策略思想運用於企業經營管理中，便產生了企業策略的概念。企業策略理論萌芽於20世紀30年代，形成於六七十年代。在企業策略理論的發展過程中，管理學家和策略學家從不同的角度研究企業策略，並形成了自己的觀點。

（一）企業策略的定義

1.錢德勒（A.D.Chandler）的定義

　　企業策略研究的先驅者錢德勒在《策略與結構》一書中指出，企業策略是企業的長遠性經營決策。他認為，企業經營策略是決定企業的基本長期目標與目的，選擇企業達到這些目的所遵循的途徑，並為實現這些目標與方針將企業重要資源進行分配。

　　2.安索夫（H.I.Ansoff）的定義

　　美國著名策略學家安索夫在《企業策略論》中把策略定義為，企業為了適應外部環境，對目前與將來要從事的經營活動所進行的策略決策。他指出，企業在制定策略時，必須先確定自己的經營性質。企業無論怎樣確定自己的經營性質，目前的產品同市場和未來的產品同市場之間都存在一種內在的聯繫，安索夫將之稱為「共同的經營主線」。透過分析企業的「共同經營主線」可把握企業的方向，同時企業也可以正確地運用這條主線，恰當地指導自己的內部管理。

　　3.安德魯斯（K.Andrews）的定義

　　美國哈佛商學院教授安德魯斯認為，企業總體策略是一種決策模式，它決定和揭示企業的目的和目標，提出實現目的的重大方針與計劃，確定企業應該從事的業務，明確企業的經濟類型與人文組織類型，以及決定企業應對員工、顧客和社會所做的經濟與非經濟貢獻。

　　4.奎因（J.B.Quinn）的定義

　　美國達梯萊斯學院管理學教授奎因認為，策略是一種模式或計劃，它將一個組織的主要目的、政策與活動按照一定的順序結合成一個緊密的整體。一個制定完善的策略有助於企業組織根據自己的優勢和劣勢、環境中的預期變化以及競爭對手可能採取的行動而合理地配置自己的資源。奎因對有效的正式策略的基本因素、核心、層次性等方面都做了進一步的解釋。

　　5.明茨伯格（H.Mintzberg）的定義

　　加拿大麥吉爾大學管理學教授明茨伯格借鑑行銷學中的4Ps的提法，提出了企業策略5Ps，他認為策略的概念是由五個方面綜合而成的，即計劃（plan）、計策（ploy）、模式（pattern）、定位（position）和觀念（perspective）。明茨伯格認為這五個方面彼此之間並不是孤立的，企業可以從各方面對策略做出多種解釋。

　　（1）策略是一種計劃。策略是一種有意識的、有預計的行動，一種處理某種局勢的方針。根據這種解釋，策略是人們有意識、有目的地在企業發生經濟活動之前制定，以備人們使用的。例如，在實踐活動中，某飯店集團要決定實施一個擴大市場份額的策略，這一策略不是有感而發的、口頭上的，而是以詳細的計劃書的形式來體現的。

　　（2）策略是一種計策。計策通常是指短期策略，是在特定的環境下實施的，與旅遊企業要採取的具體戰術行動相關。按照明茨伯格的說法，計策是「威攝和戰勝競爭對手的手段」（Mintzberg，1998）。例如，在實踐中，降價通常被旅遊企業作為一種計策，是在特定的市場環境下，針對特定的競爭對手（如威攝對手以使其放棄進入該市場）而發起的。而在旅遊企業聲稱採取降價以後，如果競爭對手選擇放棄，旅遊企業並不會採取降價的策略，如果已經降價，很快就會把價格恢復到原來的水平。因此，這種策略只能稱之為一種計策，主要達成威攝競爭對手的目的。

　　（3）策略是一種模式。明茨伯格認為，策略反映企業一貫的行為模式。也就是說，無論企業事先是否對策略有所考慮，只要有具體的經營行為，就有策略。策略作為一種計劃與策略作為一種模式二者在含義上有所區別。實踐中，旅遊企業制定的計劃往往最後沒有得到實施，而模式可能事先沒有具體計劃，但最後卻形成了。換句話說，策略可能是人類行為的結果而不是人類設計的結果。有學者將第一個定義的策略（即計劃）稱之為設計的策略，第三個定義的策略（即模式）為已實現的策略。

　　透過以上分析，我們可以看出，如果說策略第一個定義是顯性策略的話，那麼第三個定義則為隱性策略，且不易為人們所覺察，一般也不會體現在計劃書中，而只能以透過旅遊企業的行動本身反映出來。例如，某旅行社在推行其獎勵旅遊計劃

時，會重點宣傳其為客戶提供的優越的條件（如住宿方面），如果住宿條件一般，則會重點宣傳其他方面（如娛樂），而對住宿則不做重點宣傳，因為這不符合該旅行社一貫的行為模式。

（4）策略是一種定位。將策略視為一種定位解決了其他三種定義不能回答的問題——策略到底是什麼？儘管策略的定義非常廣泛，但最重要的是，策略應該是一種定位，是一個組織對其在所處環境中的地位的清楚認知。對企業來說，就是要確定自己在市場或行業中所處的位置。透過定位，策略實際上成為企業與經營環境之間的一種中間力量，使企業內部條件與外部環境更加融洽。策略透過把企業的重要資源集中到相應的地方去，形成一個產品與市場的「生長圈」。

（5）策略是一種觀念。策略體現組織中人們對客觀世界固有的認知方式。對旅遊企業來說，策略體現著其企業文化和價值觀。旅遊企業要想獲得成功，必須嘗試去培養員工的價值觀、文化、理想和集體意識等精神內容。

（二）旅遊企業策略的概念

以上簡要介紹了具有代表性的幾種企業策略管理的概念，由於所處的流派不同，研究視角不同，關於企業策略的定義也不盡相同。但縱觀各種定義，我們可以總結出企業策略的基本要素，即目標、手段和條件。在此基礎上，我們可以給旅遊企業策略一個定義：在充滿變化與競爭的環境中，旅遊企業為謀求長期生存與發展而實施的既定的長期經營目標，選擇實現目標的途徑和取得競爭優勢的方針對策所進行的謀劃。

具體地說，旅遊企業策略就是在符合和保證實現旅遊企業使命的前提下，在充分創造和利用企業環境中各種機會的基礎上，確定企業在環境中所處的地位，規定企業從事的事業範圍、成長方向和競爭對策，合理調整企業的自身結構和分配企業全部資源。

（三）旅遊企業策略特徵

　　旅遊企業策略關乎旅遊企業的長遠的、全局的目標，是旅遊企業為實現目標而在不同階段上實施的不同方針和對策。它是指導旅遊企業實現某種趨勢的行為準則和目標。它具有以下幾個特徵：

　　1.全局性

　　由於旅遊企業策略以組織旅遊企業全局的發展規律為研究對象，因此，它必須關係到企業的整體、企業與其所處環境的聯繫，而不僅僅是企業的某個局部，這是策略的全局性在空間上的表現。沒有全局的觀點，就制定不了旅遊企業策略。

　　2.長遠性

　　旅遊企業策略不是著眼於企業眼前的問題，而是謀求企業長遠發展，對旅遊企業較長時期**內**如何生存與發展進行統籌謀劃。策略的長遠並非意味著脫離當前實際，相反，它以企業的外部環境和**內**部條件的當前情況作為出發點，以未來相當長的一段時期組織總目標的實現為歸宿，進而考慮不同階段的策略步驟及其推進，這是策略的全局性在時間上的體現。

　　3.綱領性

　　旅遊企業策略規定的是其總體的長遠的目標、發展方向以及所採取的基本行動方針、重大措施和基本步驟，屬於原則性、概括性的規定，具有行動綱領的意義。它是指導旅遊企業走向未來的行動綱領，必須透過展開、分解、落實等過程，才能變為具體的行動計劃。

　　4.指導性

　　旅遊企業策略關係到企業全局的發展規律，它必須對企業的行動具有指導性，即指明旅遊企業行動應遵循的主要原則、方針、模式，這是旅遊企業策略規律性的體現。

5.競爭性

旅遊企業制定策略的目的，是為了能在激烈的市場競爭中獲得發展壯大，最終形成競爭對手難以模仿的競爭優勢。因此，競爭性是旅遊企業策略的本質特徵之一。

6.相對穩定性

旅遊企業策略一經制定，必須在一定時期內具有穩定性，這是由其綱領性和指導性決定的。同時，策略的展開又是一個動態的過程，它應該在基本方針、模式等基礎上，根據企業內外部環境的變化而有所調整。因此，策略具有相對穩定性的特徵。

二、旅遊企業策略的類型

企業策略來源於旅遊企業管理實踐，是成千上萬個企業成功經驗與失敗教訓的總結。總結企業策略的類型，可以為企業家提供策略管理的基本思路，是實施策略管理的必要保證。經典的企業策略類型的劃分，同樣也適合於旅遊企業。

（一）旅遊企業策略的層次

旅遊企業策略可以分為三個層次：總體策略、事業部策略和職能策略。企業目標的多層次性，決定了旅遊企業的策略相應地分為三個層次。策略層次與各級管理層對應關係見圖1-4。

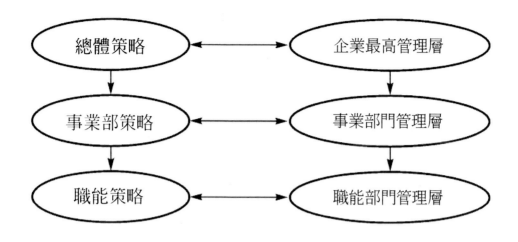

圖1-4 旅遊企業策略與管理層次

1.企業總體策略（corporate strategy）

　　企業總體策略又稱公司策略，是企業策略的總綱，是企業最高管理層指導和控制企業一切行為的最高行動綱領。在大中型企業中，特別是多元化經營的企業中，總體策略是企業策略最高層次的策略。公司最高層要對下述重要問題做出決策：公司從事的事業領域；各事業單位間如何分配資源；各事業單位間如何取得協同效果；如何進入新事業或退出舊事業；公司的宗旨和策略目標。

2.事業部策略（business strategy）

　　事業部策略又稱經營單位策略，是在企業總體策略的指導下，經營管理某一經營單位的策略計劃，是企業總體策略之下的子策略，為企業的整體目標服務。事業部策略的重點在於改進一個經營單位在它所從事的行業某一特定的細分市場中所提供的產品和服務的競爭地位。它將企業總體策略中規定的方向和意圖具體化，成為更加明確的、針對各項經營事業目標的策略。它一般包括以下幾方面的內容：產品—市場的範圍；地理範圍；各職能策略的支持與配合；事業的宗旨和策略目標。

　　總體策略與事業部策略的區別在於，前者主要針對那些跨行業多種經營即實行

多元化的企業而言。這些企業對不同的顧客、技術和產品，有不同的策略。而對於從事單一行業經營的企業來說，除非它打算實施多元化，它的企業總體策略與事業部策略一般來說是合二為一的。

3.職能策略（functional strategy）

職能策略是在貫徹、實施和支持企業總體策略與事業部策略時為企業特定的職能管理領域制定的策略。它是企業內主要職能部門的短期策略計劃，主要確定各職能領域中的近期經營目標和經營策略，通常包括生產策略、行銷策略、財務策略、人力資源策略等。實際上，職能策略是事業部策略的具體化，使企業的經營計劃更為可靠、充實與完善。

（二）旅遊企業策略的種類

1.以策略目標為標準，可將旅遊企業經營策略劃分為成長策略與競爭策略

（1）成長策略。成長策略又稱發展策略，是旅遊企業為了適應外部環境的變化，有效地利用企業資源，充分發揮自身在產品、市場和技術等方面的各種競爭優勢和潛力，以求企業快速成長和發展的策略，主要涉及企業如何選擇成長經營領域、成長指向等成長機會，並確定保證實現成長所採取的策略。這種策略的重點往往是產品和市場策略，即具體選擇產品和市場領域，規定產品和市場開拓的方向和幅度，多為以成長為首要目標的中小企業所採用。常用的成長策略有：密集成長策略、一體化成長策略、多樣化成長策略等。

（2）競爭策略。競爭策略是旅遊企業在特定的產品與市場範圍內，為了取得差異化優勢，維持和擴大市場占有率所採取的策略。競爭策略的重點是提高市場占有率和銷售利潤率。美國策略學家麥克‧波特（Michael.E.Porter）提出了企業競爭的三種基本策略：成本領先策略、差別化策略和集中專業化策略。

2.以不同的策略領域為標準，可將旅遊企業策略劃分為產品策略、市場策略和投資策略

（1）產品策略。產品策略主要包括產品拓展策略、產品維持策略、產品收縮策略、產品多樣化策略以及產品組合策略、產品線策略等。

（2）市場策略。安索夫提出了市場滲透策略、市場開拓策略、新產品市場策略和混合市場策略外，還有產品生命週期市場策略、市場細分策略、國際市場策略和市場行銷組合策略等。

（3）投資策略，投資策略既是一種資源分配策略，也是一種拓展策略，主要有產品投資策略、市場投資策略、技術發展策略、規模化投資策略和併購投資策略等。也可從資金的流向上將投資策略分為擴大型投資策略、維持型投資策略及撤退型投資策略。

3.根據企業的競爭地位，旅遊企業策略一般可分為領導型企業的競爭策略、優勢企業的競爭策略、平庸企業的競爭策略。

（1）領導型企業的競爭策略，主要有以下三種。第一種是透過產品與服務創新、提高質量、降低成本等強化已獲得的競爭優勢的持續改善策略；第二種是透過各種預防和遏制措施，使潛在競爭者難以參與競爭，從而保證企業獲得較豐厚利潤的防守策略；第三種是對行業中對手的競爭活動，必要時採取嚴厲的反擊活動，使其不敢或不願輕易採取行動的競爭與對抗策略。

（2）優勢企業的競爭策略，主要有兩種。一是進攻型策略，二是跟隨策略。

（3）平庸企業的競爭策略，主要有補缺策略、聯合策略及撤退策略等。

旅遊企業策略還可從其他方面進行劃分，如根據地理範圍可分為當地策略、全國策略和國際化策略。

三、旅遊企業的策略管理

前面，我們將策略視為對全局的籌劃和謀略，它反映的是對重大問題的決策結

果，以及旅遊企業要採取的重要行動方案。策略管理則是一個過程，不僅決定旅遊企業將要採取的策略，還要涉及這一策略的選擇及如何對之加以實施和評價。具體地説，旅遊企業策略管理是指旅遊企業透過分析企業的外部環境、自身資源與能力、利益相關者的期望等因素，在制定和實施策略中所做出的一系列決策和進行的一系列活動。

（一）旅遊企業策略管理過程

一般來説，旅遊企業策略管理過程由策略分析、策略選擇和策略實施三個階段組成，這三個階段是相輔相成的，它們共同構成了一個有相對次序又相互聯繫的動態的過程，也是一個相對穩定而又因勢而異的管理過程。圖1-5是旅遊企業策略管理過程及主要構成要素示意圖。

1.策略分析

策略分析的主要目的是對影響旅遊企業目前和今後發展的關鍵因素進行評價，瞭解所處的環境以及相對競爭對位。策略分析包括三個方面的内容：

（1）確定企業的使命和目標。使命和目標的確定為旅遊企業策略的制定和評估提供依據。

（2）外部環境分析。外部環境分析包括宏觀環境分析和微觀環境分析兩個層次。透過外部環境分析瞭解企業經營所處的環境已經、正在和將要發生哪些變化，這些變化已為旅遊企業帶來了哪些機會和威脅。

（3）內部實力分析。內部實力分析主要分析旅遊企業現有資源和策略能力，各利益相關者的利益期望，在策略制定、評價和實施中，這些利益相關者會如何做出反映等。

2.策略選擇

　　透過策略分析，旅遊企業管理者對其所處的外部環境和行業結構，企業自身的資源和能力等有了比較清楚的瞭解。接下來的任務就是要選擇一個合適的、能夠實現組織目標的策略。策略選擇涉及產品和服務的開發方向、市場類型及進入方式，以及要達到產品和服務方向所採取的業務拓展方式。在做出這些相關決策時，管理人員要提出各種可供選擇的方案，根據一定的標準對它們進行評估，並最終對最有助於實現企業目標的方案做出決策。

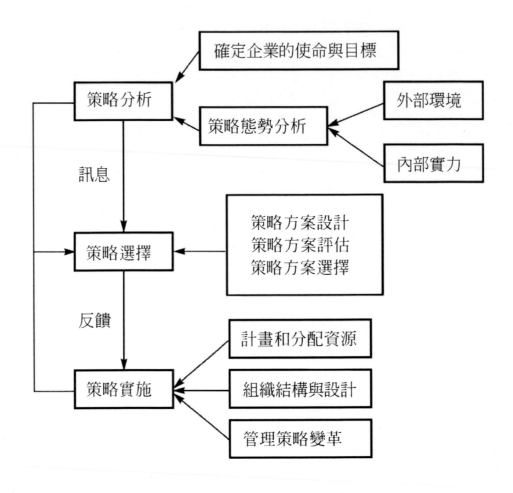

圖1-5 旅遊企業策略管理過程示意圖

3.策略實施

　　策略實施是將策略轉化為行動的階段。企業策略實踐表明，一個良好的策略僅僅是策略成功的一部分，只有採取有效措施保證策略的貫徹實施，企業策略目標才能順利實現。策略實施主要包括策略實施和策略控制兩部分內容。

　　（1）策略實施。狹義的策略實施概念，主要涉及以下一些問題：企業現有資源在各部門和各層次間的分配方式；企業外部資源的獲取和使用方式；企業組織結構的調整；企業內部利益再分配與文化適應性；組織變革的技術與方法等。

（2）策略控制。在策略實施過程中，為了使正在實施的策略達到預期的目標，結合訊息反饋的結果，旅遊企業常常對策略的實施進行控制，找出偏差，並採取措施進行糾正。如果環境發生了預期不到的變化或由於判斷失誤、分析不周而導致實際績效與預期目標發生偏差時，通常會引起重新審視環境，制訂新的策略方案，進行新一輪策略管理過程。

為了突出策略控制的重要性，有些教科書中將策略管理過程的評估與控制單獨列出，從而策略管理過程包括四個模塊：環境分析、策略制定、策略實施、評估和控制。

（二）旅遊企業策略管理的必要性

自從企業策略管理理論產生以來，策略管理已經成為企業管理的重點。到20世紀70年代，美國的企業實施策略管理的比率為100%，而1947　　　年這一比率僅為20%。旅遊業自身的特點決定了旅遊企業的競爭相對其他行業來說更加充分和激烈，要在激烈的競爭中獲得相對於競爭對手的競爭優勢，旅遊企業必須實施策略管理。

首先，實施策略管理是市場經濟對旅遊企業的客觀要求。市場經濟條件下的旅遊企業是獨立經營、自負盈虧的法人主體，它要為投資者創造價值和財富。面對日益複雜多變的國內外市場環境，旅遊企業要想生存並獲得長遠發展，僅僅有完善的內部管理體系和優異的服務是不夠的，它還必須要研究市場的變化趨勢，認真謀劃自己的行動策略。隨著世界經濟一體化進程的加快，國際競爭的加劇，旅遊企業能否建立和維持長期的競爭優勢，關鍵在於能否制定一個適合自身實力和環境要求的策略，並有效地加以實施。對旅遊企業來說，做正確的事比正確地做事更為重要。

其次，實施策略管理是旅遊企業保持旺盛生命力，實現長遠發展的內在要求。策略管理不僅有助於培養企業家的策略思維能力，尋求內部資源與外部環境的匹配，而且可以促進企業改進決策的方法，優化組織結構，保持組織結構與策略的匹配性，增強企業的凝聚力和向心力。縱觀那些取得巨大市場成功的旅遊企業，如假

日集團、希爾頓集團、雅高集團等等，無不具有長遠的策略目標和眼光，而中國旅遊企業中，由於缺乏全局觀，資源和力量過於分散，短期行為比比皆是。有沒有一個好的策略不僅是企業能否實現長遠發展的關鍵，也是一個企業是否成熟的重要標誌。

最後，實施策略管理是旅遊企業調整產品和產業結構，避免無序競爭的需要。企業策略的好處決定了單個企業能否取得和維持競爭優勢，而且還深刻地影響著行業結構、市場競爭態勢和總體佈局。在多數企業沒有明確目標的情況下，最容易形成多家企業將目標集中在一個狹小的市場，從而造成過度競爭的局面。進入壁壘較低，模仿性較強等特點，一方面會造成旅遊企業生產能力過剩，產品雷同，最終必然會導致價格戰，結果是削弱了行業獲利能力；另一方面，一些消費者的需求則得不到滿足。中國旅行社和飯店前幾年出現的價格戰，除體制原因外，缺乏有效的競爭策略，定位不準確或不明確，也是重要原因。

思考與練習

1.旅遊企業的發展具有哪些趨勢？

2.旅遊企業提供的產品具有哪些特徵，它與一般服務業的產品有什麼區別？

3.旅遊企業具有哪些行業特性？

4.企業策略可以劃分為哪幾個層次？相互有什麼區別？

5.簡述旅遊企業策略管理的必要性與過程。

[1]　中央權力是指一個集權化組織的最高決策者或管理階層所擁有的干預下級決策的廣泛權利和他們的決策相對不受其他人干預的影響力。

第二篇 旅遊企業策略分析

要制定旅遊企業的策略，首先要確立企業的總體方針。從策略管理的角度來看，兩家旅遊企業的策略之所以不同，源於其所處的外部環境、所擁有的內部資源及企業使命與目標的根本不同。我們將這三個方面稱為旅遊企業策略管理三維結構。

組織的使命與目標是旅遊企業策略管理的出發點。外部環境分析主要考察旅遊企業適應環境——它的顧客、供應商、競爭對手、合作者及社會宏觀因素對企業運營的影響——的能力。內部實力評估主要考量資源與能力對於旅遊企業策略的意義，以及旅遊企業如何透過價值鏈的創新與重建以及經驗曲線的積累構建自身的競爭優勢。

旅遊企業在策略實施的過程中，要隨時根據外部環境和內部資源的變化重新對策略進行審視，並建立企業策略危機預警系統來應對可能的風險和策略危機。

第二章 旅遊企業的使命與目標

開篇案例 假日的策略定位

相信大多數旅遊者對這些品牌標誌十分熟悉，它就是假日（Holiday Inn Hotels & Resorts）。假日是目前世界最著名的，也是最為人們所認可的飯店品牌，在全世界70多個國家擁有超過1　500家假日飯店和渡假村。假日為全球的商務旅行者和渡假旅行者提供了可靠、熱情友好的服務以及現代化的、十分有吸引力的設施。在全世界，不管是小的城鎮還是繁華的都市，無論是在公路的兩旁還是機場附近，都會發現假日的存在。經過50多年的發展，假日已經成為值得商務和渡假旅行者信賴的品牌，因為在假日，人們總能受到熱烈的歡迎和友好熱忱的服務。

假日現在是洲際集團（Intercontinental Hotels and Resorts）下屬的一個品牌，其前身是假日集團。假日集團於1952　年8　月始創於美國的田納西州孟菲斯城。當年，其創始人凱蒙斯‧威爾遜全家外出渡假時，遇上住房不舒適、服務水準不穩定並且收費過高的飯店，因此在他家鄉的郊外開辦了首家假日飯店。該飯店共有120間客房，每間都有浴室、空調及電話設備。其他設施包括游泳池、免費冰塊及免費停車場。雖然按今天的標準來説，這些只能算是最普通的設施，但在當時來説，已經在飯店業掀起了一場革命。50多年來，假日飯店一直以創新的規劃和服務領先潮流，盡力滿足中等市場遊客的需要。

自從新建數家假日飯店後，威爾遜很快意識到要滿足顧客與日俱增的需求，就必須大力發展，但這卻不是他力所能及的。於是，他就讓投資者有機會購買假日飯店的商標使用權，自行興建和經營飯店。他時機掌握得非常好，當多家假日飯店正在建造時，美國的州際高速公路系統也正向全國伸展。沒多久，那熟悉的假日飯店綠色標記便成為成千上萬旅客心目中優質、舒適、水準穩定及物有所值的飯店標誌。

中價飯店的市場需求甚為廣泛，在20世紀50年代末期，全美已經有100家假日飯店，到1964年後，數目已達到1000家之多。當美國州際高速公路系統接近完成的時候，假日飯店也向機場一帶、市中心區及近郊辦公大樓發展。其後又向國際發展，於1968年在萊登開設首家歐洲假日飯店，並於1973年在日本東京成立亞洲首家假日飯店。

20世紀60年代末和70年代初，每兩天半便有一家假日飯店在世界各地中一個角落開業，而假日飯店亦成為首家有史以來面值達十億美元的飯店集團。

像任何企業一樣，假日的成功也不是一帆風順的，尤其是當其從一家路邊小店迅速發展，遍及全國以及進行國際擴張的時候，企業策略的制定與實施就顯得尤為重要。可以說，假日早期的成功得益於其不斷對經營策略進行調整。經營策略制定的指向標就是其經營使命，策略是其經營使命的具體化。

在集團成立之初，即1954～1969年，假日在經營計畫書中將自己定位為「食品和住宿公司」，將精力放在涉及飯店產業中設施設備的供應、建造、管理、經營以及特許經營權輸出等方面。

在美國飯店業兼併浪潮出現之初，假日經營使命的變化使之也走上了多元化經營的道路。1970～1979年，假日集團的經營計畫書中將自己定位為「從食品與住宿公司發展成與旅行及交通相關聯的公司」，實行多角化策略，但在經營中遇到了不少困難。公司在買下「大陸之旅汽車旅行公司」和「三角洲汽輪公司」兩家公司後，在1971～1979年間公司年度總利潤連續下降。在這期間的1978年，假日開始向海外發展，同年決定進入博彩業。

1980～1990年這段時間，假日意識到多元化的負面影響，開始有意識地從許多領域撤退，「從強調擁有飯店所有權到強調對飯店管理輸出的特許經營權的轉變」。經過近30年的發展，假日品牌逐漸形成並深受顧客的喜愛。但假日受困於Inn詞義本身的限制，遇到了發展的瓶頸。為了適應中檔和低檔客人的需求，假日決定將其飯店進行分類，分為六個品牌進行經營，即假日旅館、大使套房與皇家大飯店（1982）、漢普頓旅館（1982）、假日皇冠廣場（1983年）、公寓旅館以及哈拉飯店（博彩飯店）。1979年和1982年假日分別出售了上述兩家公司。以上飯店品牌主要透過特許經營的方式進行擴張。1987年，假日將其所擁有的飯店進行了銷售，從而降低了債務，提高了股東紅利。

英國巴斯集團（Bass　　　　　PLC）完成對假日的收購後，將其改名為假日國際

（Holiday Inn Worldwide），假日的財務負擔大為減輕。面對新的市場形勢和競爭態勢，假日對其產品結構進行了調整，巴斯對假日的經營使命也提出了新要求。1990年至今，假日的使命為「努力成為一家在世界上受顧客和旅行社偏愛的飯店公司和飯店特許權經營公司」。這樣，假日重新回到飯店這一領域的垂直一體化經營。與之相適應，在這時期假日業務進行了重大調整，放棄經營旅行業、博彩業等多元化策略，專門提高假日公司的設施與服務質量，強化它定位在中等市場上物有所值的形象。

企業使命是企業存在的目的和理由，是確定策略、計劃的基礎。企業使命可以明確企業發展方向與核心業務，為企業進行資源配置、目標開發以及其他活動提供依據。假日在20世紀公司使命的變化體現了使命在企業策略管理中的地位和作用。本章將主要介紹旅遊企業使命與目標的概念、重要性與制定。

第一節 旅遊企業使命的形成與表述

在旅遊企業創立之初或要做出重大調整時，首要任務就是確定企業的基本目的、性質和經營指導思想，也就是確定企業的使命。旅遊企業高級管理部門必須要能夠展望未來，並著手解決以下問題：我們將去向何方？我們應該把我們的精力集中於什麼樣的顧客需求和細分市場上？在既定的發展方向下，企業在5～10年或更長的時間內應該採取什麼樣的業務結構？對這些問題的回答，基本上就確定了人們通常意義上所說的企業的願景或使命。旅遊企業使命的制定是建立在其願景的基礎之上的。

一、旅遊企業願景的制定和陳述

願景，也稱遠景，是旅遊企業高層管理者對前景和發展方向的一個高度概括性的描述，是「對組織未來可能並希望達到狀態的一種設想」。策略管理者必須能夠對未來進行策略性思考，對未來的發展提出一個可行的概念，闡明企業在「坐標系」中所處的地位及前進的路線，勾勒企業發展的策略輪廓。願景對旅遊企業的重要性體現在所提供的策略選擇能給予企業使命和任務以積極的激勵；從對新的發展領域的探索中，也許會發現超越市場邊界和企業資源的重要的策略機會；為企業中

高層管理人員提供了有價值的挑戰,他們渴望這些挑戰,以期實現自身的價值。

（一）企業願景的構成

一般來說,企業願景由核心理念和對未來的展望兩部分組成。

1.核心理念

核心理念是企業存在的根本原因,是企業的靈魂,對企業員工具有凝聚力,激勵他們不斷進取。核心理念由核心價值觀和核心目標構成。

（1）核心價值觀。這是企業最根本的價值觀和原則。如迪斯尼的核心價值觀是崇尚想像力和樂趣;寶潔公司的核心價值觀是追求一流產品;惠普的核心價值觀則是尊重人。

（2）核心目標。這是企業存在的根本原因。如迪斯尼的核心目標是給人們帶來快樂;沃爾瑪的核心目標是給普通人提供和富人一樣的購物機會。

2.未來展望

對未來的展望也是願景區別於使命的關鍵點之一,它代表著企業追求和努力爭取的東西,一般由10～30年的遠大目標和對目標的生動描述構成。

（1）未來10～30年的遠大目標。遠大目標激勵員工的團隊精神和創造力,同時也給員工一種安全感和歸屬感。沃爾瑪在1990年制定的遠大目標是2000年成為銷售額達到1250億美元的公司。

（2）目標的生動描述。要激起員工的熱情和激情,得到他們的認同,遠大目標不能停留在抽象的概念上,必須要用生動形象的語言加以描述,以使這種概念深入人心。如福特把他的「讓汽車的擁有民主化」的遠大目標描述為,「我要為大眾造一種汽車,它的價格將使所有賺到相當工資的人能夠買得起,都能和他的家人享

受上帝賜予我們的廣闊大地。牛馬將從道路上消失。擁有汽車將會被認為理所當然」。

（二）企業願景與目標的關係

透過以上對願景的概念及其作用的介紹，我們可以這樣理解願景，它是企業目標制定和策略制定的背景。願景與企業目標是不同的。願景是為未來制定圖景，而企業目標則是在目前形勢的基礎上所給出的更直接、更具體的角色和任務。願景一方面會有助於企業目標的產生，也可能導致企業目標的轉變。雅高集團制定的放棄投資效益較差的所有資產、將部分資源投向回報率更高的地區或業務的願景設想，直接造成了對「汽車旅館6 （Motel 6）」的收購以及香港文華東方飯店的購進與拋出。

（三）願景陳述的判斷標準

企業願景通常是由企業的最高決策層如首席執行官制定。為了選擇一個企業前進的方向，領導者必須首先在頭腦中建立組織未來可能的、並值得為之奮鬥的藍圖。一般來說，企業的願景應當為企業清楚地描述一個逼真的、可信的、有吸引力的未來，描述一個在某些重要方面優於企業當前狀態的未來狀態。

哈默和普拉哈拉德提出了判斷一個企業願景是否恰當的五條標準，見表2-1。實踐中，很可能會出現企業制定的願景激動人心，令人慷慨激昂，但脫離實際，與企業的資源、可能的市場、企業的競爭性毫不相關的情況，這是應該避免的。

表2-1 考查企業願景的五個判斷標準

標　準	考察的關鍵領域
預見性	願景勾畫了一幅怎樣的未來藍圖？時間進度是怎麼安排的？
涵蓋面	願景在多大範圍內考慮了企業所在行業可能發生的變化，以及造成這些變化的驅動力量？
獨特性	企業願景對未來有獨特設想嗎？競爭對手是否會對此感到驚異？
共識	企業內部是否就企業未來達成了一致性？如果沒有，則同時追求不同願景將會產生問題。
可行性	願景是否包括目前採取的行動？是否擁有必需的技術和技能去實現企業的願景？市場機會得如何把握？

二、旅遊企業使命的制定與陳述

旅遊企業使命是對旅遊企業的經營範圍、市場目標等的概括描述。前面已經提到，使命比願景更加具體地表述企業的性質和發展方向。我們到底是什麼樣的企業？我們想成為什麼樣的企業？我們的客戶是誰？我們應該經營什麼？

（一）旅遊企業使命的含義與特徵

對旅遊企業來說，使命至少具有兩層含義，一是企業對物質方面的要求，一是企業對社會的責任。旅遊企業為了自身的生存與發展，必須要以實現一定的經濟效益為目的，若喪失了這一使命，旅遊企業就失去了發展的動力，逐漸枯萎甚至破產。旅遊企業的存在會與社會中各種群體發生利害關係，它必須承擔社會賦予的使命。一個旅遊企業要想做大做強，在其成長的過程中，必須綜合考慮與妥善處理其與所有者、顧客、員工、競爭對手、政府等的關係，具有強烈的社會責任感。

旅遊企業使命陳述通常具有以下特徵：

1.鮮明的獨特性

旅遊企業使命是旅遊企業所獨有的，具有高度個性，而不具有一般性。旅遊業中不同企業所追求的策略道路由於其使命不同而往往存在很大差異。換句話說，企業的使命使旅遊企業與旅遊業中的其他企業區別開來。如上海錦江文滄大酒店的使命是「上海最佳飯店；最佳僱主；最佳管理公司」。這就決定了其策略重點不是透過品牌進行跨地區甚至向全國擴張，而是飯店業務經營。與之相比，洲際集團的使

命則是「成為世界領先的接待業品牌所有者」。其策略重點必然是全球市場的發展。

2.高度的概括性

有效的企業使命陳述要簡單易懂，具有高度概括性。過於細緻的使命陳述有可能限制管理部門創造力的發揮，使企業無法有效應對複雜多變的環境。

3.顧客導向

企業使命應該強調企業與顧客的關係，而不是利潤。一個好的使命陳述體現了企業對顧客的正確預期。隨著市場環境的變化，知識經濟的崛起，旅行者的日趨成熟，旅遊企業應該首先識別甚至要創造顧客需求，然後提供產品和服務來滿足這一需求，而不是先生產產品和服務，然後再為之找市場。此外，企業使命陳述還要突出本企業產品對顧客的功效而不是產品和服務本身。

4.企業使命體現了企業對待社會問題的態度，是企業社會政策宣言

各類社會問題的出現迫使企業策略制定者綜合考慮企業對社區、政府、生存環境等所肩負的責任。企業在制定使命陳述時必然要涉及社會責任問題。隨著可持續旅遊及生態旅遊的提出，越來越多的旅遊企業在其使命陳述中都提到了環境保護問題。

旅遊企業使命要對企業的發展有所作用，首先必須能夠反映企業的核心競爭力，對企業怎樣應用這些核心競爭力來創造顧客價值，如何進行長遠規劃以維持這種核心能力有所表述。其次，應該緊密聯繫市場上的關鍵成功因子，即要維持企業生存必須做擅長的事情。最後，應該告訴企業的員工、管理者、供應商及合作者，為了向顧客提供價值，需要他們做出什麼貢獻。

（二）旅遊企業使命陳述的內容

企業使命的**內**容通常反映在企業使命陳述或使命宣言（mission statement）中，在上市旅遊企業的年報中通常可以看到。企業使命陳述的形式、**內**容和措辭變化多樣，並沒有一個具體的標準。有的言簡意賅，有的洋洋萬言；有的針對的是個別群體（如員工或顧客），有的則是針對各相關利益群體。綜合成功企業的企業使命的**內**容和特點，旅遊企業使命陳述一般包括以下一項或多項的**內**容。

1.企業的經營範圍

研究企業的經營範圍是制定企業目標的基礎。企業經營範圍所要回答的問題是：滿足誰？滿足什麼？顧客需要如何滿足？第一個問題指的是本企業所要服務的目標市場，第二個問題是關於向顧客所提供的具體的效用，第三個問題則是關於為了提供具體的效用企業所具有的能力和使用的技術。對企業經營範圍的確定一定要堅持市場導向（marketing oriented）的原則。其最大的優勢就是以大多數企業重要的外部關係人——顧客為核心。燭木飯店公司（Candlewood Hotel Company，現在名稱為洲際集團下屬的一個品牌——燭木套房Candlewood Suites）將自己的業務界定為：燭木飯店公司擁有、經營和特許經營商務旅行飯店。公司的資產主要面向中高檔的商務和入住數天的個人旅行者。

旅遊業本身就是一個集食、住、行、遊、購、娛六大要素為一體的綜合性行業，主要涉及交通、住宿、餐飲、娛樂等行業，旅遊企業首先要確定在哪個或哪幾個行業中進行經營。如上海錦江集團，其業務主要涉及旅行、交通、餐飲和飯店等方面，幾乎涉及人們外出旅行的方方面面。而集團下屬的華亭賓館，其經營範圍就是飯店業。由此可見，企業經營範圍解決的是旅遊企業業務集中度的問題：是將企業目標集中於某一重點，還是延伸到更為廣闊的領域。一般來說，較小的企業確定一個相對集中的企業經營範圍對於其自身發展是非常有益的，否則它將面臨在每個領域的競爭優勢都不足、勉強生存，甚至破產的狀況。更一般地說，企業經營範圍所涉及的領域應該集中到足以自如操作的程度，同時又必須為企業留下足夠的發展空間。

2.企業的經營哲學

企業的經營哲學也稱企業的宗旨，是企業的經營指導思想，是對企業經營活動本質性認識的高度概括，一般包括企業的基礎價值觀、企業內共同認可的行為準則以及企業共同的信仰等。

企業經營哲學主要體現在企業對內外部環境的態度上，包括企業對其股東、員工的基本理念；企業在處理與其所在社區、政府及顧客等關係上的指導思想。有學者研究發現，企業經營哲學受各自文化的影響而各自具有較大共性，因此，在不同文化背景的國家或地區，我們可以總結出企業經營哲學的不同。美國企業在經營哲學的表述上著重於企業在市場上獲利成功的因素；日本企業則旨在向員工表明企業的願景，喚起員工承擔責任的激情和創新精神。英國企業的使命陳述簡短而具體並由最高層管理者制定，而法國的企業使命陳述則是長而籠統並由管理者和僱員共同制定。

3.企業形象

旅遊企業透過為顧客提供形式各異的服務以及對公眾的態度而在社會上形成了一定的形象，這些都給人們留下了深刻的印象。旅遊企業也越來越重視自己的公眾形象，尤其是隨著人們環境意識的不斷加強，企業對環境影響和社會責任的認識和態度，就顯得尤為重要。從廣義上說，企業對各利益相關群體的態度都會在這些公眾心目中形成不同的企業形象。不同企業其所處行業的特點，決定了影響該企業形象的因素不盡相同。對於旅遊企業來說，良好的企業形像在於傳達出安全、信任感、服務質量、清潔程度等訊息。企業形象還可以借助企業的理念、統一標誌、專用字體、主題歌等而具體化。同時，旅遊企業服務產品的特性（異地性、生產消費的同步性等），使得企業形象借助品牌傳達顯得尤為重要。

費爾蒙特飯店集團是北美最大的豪華飯店管理集團之一。該集團的目標是成為「為全球所認可的具有顯著風格的豪華飯店集團（The luxury hotel brand of choice recognized for distinctive style）」。這一目標體現在該公司的使命、願景和價值觀中。

在公司的使命中表現為，在不同的經營環境中為顧客提供熱情的、個性化的和超出其預期的服務來贏得顧客忠誠。

在公司的願景中表現為，我們將鼓勵為我們的同事提供一個公開的、創新的和學習型組織，這個組織將是充滿活力的，令人興奮的。我們將不遺餘力地致力於理解、預期和滿足顧客的需要。我們將為我們的業主和投資者提供優良的經營業績和財務回報，以確保公司的增長和對飯店的再投資。

在公司的價值觀中表現為，尊重——我們看重他人的需要、意見和個性。我們公平地、公正地對待同事和顧客；誠實——在道德行為最高標準的指導下，我們以我們的專業技術誠實地經營，我們為我們所有的決策和行為負責；團隊——為了實現我們共同的目標我們團結協作，我們認識到每個個體的作用以及維持相互合作的、相互支持的工作環境的重要性；授權——我們具有超出人們想像和預期的必需的工具、培訓和權力，我們相互信任、相互支持，制定基於可靠訊息的決策，採取適當的行動。

我們可以看到，費爾蒙特集團擁有一個以滿足顧客需要為核心的使命，一個包含學習和高績效的願景，還有包含公司和其員工行為方式的價值觀。費爾蒙特由此成為一流的豪華飯店品牌的總體目標得以確定。

也有人提出企業使命陳述的九要素說，實際上是以上三個方面內容的具體化，即用戶、產品或服務、市場、技術、對生存、增長和盈利的觀念、自我認知、對公眾形象的關注、對僱員的關心。需要強調的一點是，企業使命並不是一成不變的。當企業規模逐漸擴大，經營範圍不斷擴展時，其使命可能與新的環境條件不相適應，企業也就進入了生存發展的關鍵階段。此時，企業需要重新審視其經營的環境與內部資源條件，對企業的使命進行重新研究和確定。本章案例中，假日集團的定位調整就是一個很好的例子。英國著名學者Nigel，F.Piercy提出了企業陳述工具，以便企業的高層管理人員制定本企業的使命，見表2-2。

表2-2 企業使命陳述的組成部分

使命陳述組成部分	如需要請打 √
我們想要成為：	
——市場的領導者	
——全面的品質供應商	
——對社會負責的製造商	
——綠色的、環保的公司	
——人道的老闆	
——股東利益的捍衛者	
——致力於改善這個星球上的生活	
——良好的企業公民	
——消費者驅動的公司	
——對經銷商負責的合作夥伴	
——人格尊嚴的打造者	
——具有龐大的想像力	
——尊重大自然和生命	

資料來源：Nigel，F.Piercy 著.吳曉明等譯.市場導向的策略轉變

（三）旅遊企業使命與願景的關係

　　願景和使命相比，前者更傾向於以旅遊企業的未來為導向，而後者則更多地涉及企業的現狀，比前者更具體地表明了旅遊企業的性質和發展方向。許多旅遊企業會同時建立使命陳述和願景陳述。通常出現在企業年度報告中的企業使命陳述更多地涉及企業的現狀，而不是企業的抱負、志向或發展方向。不過，我們通常可以透過企業陳述，找到企業發展方向的基礎。當使命陳述不但清晰地表述現在的業務，而且還闡明企業前進的方向和未來的業務範圍時，企業的使命和願景就合二為一了。以下是部分旅遊企業的願景與使命陳述。

　　1.愛爾蘭西南部的湖泊飯店（Lake Hotel）的願景與使命

　　願景：保護環境、保護自然、開發和循環利用可替代性能源，對環境負責。

　　使命：成為愛爾蘭最著名的家庭經營的飯店；為所有的顧客提供高標準和服

務；培育對我們的員工和產品的自信；承擔社會、道德和環保責任，始終注重安全；致力於提高飯店的級別。

2.上海錦江文滄大酒店（Shanghai JC Mandarin』s）的願景與使命

願景：透過「第一次和每一次都創造卓越」成為上海最優秀的飯店。

使命：上海最佳飯店；最佳僱主；最佳管理公司。

3.洲際集團的願景

成為世界領先的接待業品牌所有者。

4.馬來西亞飯店協會的願景與使命

願景：培育一支高度熟練的、具有創新精神和高度紀律性的團隊，他們會團結一致，提高整個飯店業的效率，以實現既定的2020年遠景計劃。

使命：作為飯店業的一個全國性機構，馬來西亞飯店業協會將會承擔發佈行業訊息的作用，團結一致，促進、保護、代表和提高成員的利益。

5.新視角旅行公司（New Look Travel）的願景

願景：提供到加勒比地區低價格、高質量的航空旅行和假期。

6.太平洋飯店集團（Pacifica Hotel Company）的使命

為了為我們高貴的顧客提供卓越熱情的服務和獨一無二的住宿產品，我們將致力透過我們的核心價值來實現我們的願景：

誠實——我們將維持我們所從事業務的最高質量；

團隊精神——我們將齊心協力，團結協作以達到我們的目標；

個人價值——我們認可並尊重團隊成員個人以及他們的貢獻；

一貫的卓越標準——我們將一如既往地為顧客提供最高質量的產品，日復一日地努力，比我們競爭對手做得更好；

個性化的顧客服務——我們全體員工將始終如一地以專業、友好、迅捷、禮貌而熱情的態度滿足每位顧客的特殊要求。

致力於以上追求將會為我們公司和團隊成員帶來財務成功和增長機會。

三、旅遊企業使命的作用[1]

提出和制定清晰的、具有創新精神的企業願景和使命是有效地進行策略管理的一個前提條件。如果旅遊企業的管理者對企業的業務沒有一個以未來為導向的概念的話，他就不可能進行有效的領導，也不可能制定企業的策略。一般來說，企業的願景和使命具有以下作用：指導企業的管理決策、勾勒企業的策略輪廓以及影響企業的經營。

國外許多學者就企業使命對於有效進行策略管理的重要性進行了研究。他們發現，制定企業使命陳述與企業績效之間存在某種正相關關係。如拉里克（Rarick）和維頓（Vitton）認為，與那些沒有正式的使命陳述的企業相比，擁有正式使命陳述的企業給股東的回報要高出一倍。巴特（Bart）和貝　（Baetz）也有類似發現。《商業週刊》則報導說，沒有使命陳述的企業比擁有使命陳述的企業在某些財務指標方面的收益要低30%。

金（King）和克萊蘭（Cleland）認為，精心制定的書面的企業使命陳述主要是出於以下一些目的：

（1）建立統一的企業風氣或環境；

（2）企業經營目標的一致性；

（3）為配置企業資源提供基礎或標準；

（4）透過集中的表述，使員工認識企業的目的和發展方向，防止他們在不明白企業目標和方向的情況下參與企業活動；

（5）有助於將目標轉變為工作結構，以及向企業內各責任單位分配任務；

（6）使企業的經營目的具體化，以便使成本、時間和績效參數得到評估和控制。

高露潔公司CEO魯本‧馬克（Reuben Mark）提出了從事跨國經營的企業的使命陳述的理念：

當它將每個員工召集到公司的旗幟之下時，重要的是在全球樹立統一的形象，而不是在不同文化中傳達不同的訊息。其奧妙在於要使公司的目標簡明而遠大，「我們製造世界上速度最快的電腦」或「面向每個人的電話服務」。你不要指望僅僅靠財務目標就能使每個人都衝鋒陷陣，你必須提供一些使人們感覺更好，感到自己是某種事業的一部分的東西。

▍第二節 旅遊企業策略目標體系與制定

旅遊企業要想制定正確的企業策略，僅僅有明確的企業使命是不夠的，還必須把這些較為抽象和概括的理念或哲學進行具體化和現實化，轉變成為各種可以操作的目標。

一、旅遊企業策略目標概述

（一）旅遊企業策略目標的概念與作用

策略目標是旅遊企業在一定的時期內，為實現其使命要達到的階段性任務。從

時間長度來說，策略目標可分為長期策略目標和短期策略目標兩大類。長期策略目標的實現期限通常超出一個現行的會計年度，即在5年以上；短期策略目標是執行目標，是為實現短期策略而設計的，時限一般在一個會計年度內。根據所涉及的範圍不同，旅遊企業策略目標又分為整個企業的和策略經營單位的策略目標。以企業使命為依據的企業長期的整體經營目標是指導企業制定經營策略以及各策略經營單位制定近期策略目標的基礎。而各經營單位的近期策略目標又是企業各職能部門制定職能策略、編制預算和開展日常經營活動的基礎。

上節介紹的企業使命是對企業總體任務的綜合表述，它一般沒有具體的數量特徵和時間限定。而策略目標則是企業在一段時間內對所需實現的各項活動進行數量評價。正確的策略目標對旅遊企業具有重大指導作用，一方面，策略目標使旅遊企業使命具體化和數量化。企業使命是抽象的概念，必須落實為具體的、可量化的目標，才能實現對策略的指導作用。策略目標將企業各單位、部門及其經營活動有機地聯結為一個整體，發揮企業的整體功能，減少企業內部的衝突，提高經營管理的效率。另一方面，策略目標實現旅遊企業外部環境、內部條件和企業目標三者之間的動態平衡，從而獲得長期、穩定和協調的發展。此外，策略目標是旅遊企業策略控制的評價標準。策略目標必須是具體的和可衡量的，以便對目標的實現情況進行比較客觀的評價和考核。

（二）旅遊企業策略目標的特徵

旅遊企業策略目標作為指導旅遊企業經營活動的準繩，必須是恰當的，既要反映企業的經營思想，明確企業的努力方向，又要體現企業的具體期望，表明企業的行動綱領。一個恰當的策略目標，應該具有以下特徵：

1.經過磋商，能為有關方面所接受

旅遊企業策略目標的制定是企業內外部公眾共同完成的，要能協調各利益相關群體的利益要求。經過各方面磋商，明確各自應該承擔的責任，有利於目標的順利實施。此外，策略目標的表述必須清晰明確，有實際含義，不易產生誤解。易於理

解的目標相對來説也易於接受。

2.可衡量性並有時限上的約束

旅遊企業提出的策略目標應當是可衡量的，同時應該有時限上的要求，即確定要求實現的日期，不能出現模棱兩可的情況。將策略目標定量化是使目標具有可衡量性的較為有效的方法。在將策略目標定量化時要注意目標的特指性，即理解上的一致性問題，避免易於引起誤解的表達方式。

以下是以行銷目標為例，説明策略目標的制定的要求。

具體成果（什麼）

明確説明要取得的市場行銷成果

如：客房收入

衡量（多少）

準確説明將用什麼標準衡量行銷成果

如：比上一年度增加10%

時間限制（何時）

在哪一天衡量所獲得成果

如：本年度的最後一天（12月31日）

現實中，有許多目標，尤其是管理部門的目標難以數量化，一般來説，時間跨度越長、策略層次越高的策略目標就越具有模糊性。此時，應當用定性化的術語來表達其達到的程度，一方面明確策略目標實現的時間；另一方面須詳細説明工作的

特點。只有對於策略目標實現的各階段都有明確的時間和可衡量性的要求，策略目標才能變得具體而有實際意義。

3.穩定性和動態性相結合

旅遊企業策略目標是對旅遊企業未來的一種規劃，具有一定的超前性。它一旦形成就應保持其相對穩定性，這樣有利於企業使命功能的發揮，減少或避免決策失誤，提高企業運營效益。另一方面，由於企業策略目標是在特定的外部環境和內部條件下形成的，隨著外部環境或內部條件的變化，旅遊企業會面臨新的機遇或威脅，其核心能力也會有所變化，因此必須調整原有的策略目標，以謀求動態上的平衡，爭取經營管理上的主動。

策略目標穩定性與動態性相結合，要求策略目標適應企業環境內外部的各種變化，要求策略目標應該具有一定的靈活性。這就使得目標在可衡量性上要付出一定的代價，即要處理好策略目標的可衡量性與靈活性的關係。較好的方法是在長期策略目標中包含有較多的靈活性，而在近期目標中則更側重於可衡量性；也可以在保持總體策略方向的前提下，在水平上或局部進行靈活性的調整。

4.挑戰性和可實現性相結合

具有挑戰性的策略目標總會激勵人們為達到目標不懈努力，不斷前進。這就要求策略目標的表述必須具有激發全體員工積極性與潛力的強大動力，同時作為行動指南的目標又必須切實可行，也就是經過努力是可以達到的。不切實可行的目標會受到漠視或使人沮喪，從而挫傷員工的積極性。過低的目標則容易被員工所忽視，錯過市場機會。

5.一致性與層次性

目標一致性是指旅遊企業長期策略目標與企業使命一致，近期經營目標與長期經營目標一致，策略業務單元的策略目標與企業總體策略目標一致，各職能目標與策略業務單元的策略目標一致。

要取得各方面的一致性，就必須協調各種目標，首先要規定目標間的先後順序。利潤通常被放在第一位，但現實中，是企業使命決定了目標的優先順序。如若企業使命中將處理生存、盈利和發展關係中的發展放在首位，則開拓市場的目標或許是第一位的。確定目標的先後順序，不僅有利於協調目標的一致性，而且有利於企業在分配資源時分清輕重緩急。

二、旅遊企業策略目標的確定

（一）旅遊企業策略目標確定的原則

1.關鍵性原則

策略目標的制定必須突出事關旅遊企業經營成敗的問題、事關企業全局的問題，切忌將次要的策略目標視為企業的策略目標，以免濫用資源從而因小失大。

2.平衡性原則

平衡性原則是指旅遊企業在制定策略目標時，要注意策略目標不同層次間的平衡，主要體現在以下幾個方面：不同利益間的平衡、近期需要與長遠需要的平衡以及總體策略目標與職能策略目標間的平衡。這裡又一次突顯了使命的重要性，要達到策略目標的平衡，必須以企業使命為指導，因為使命確定了企業的經營範圍、未來的發展方向以及企業的經營宗旨。

3.權變性原則

權變性原則要求旅遊企業在面對環境的不確定性時採取相關措施，降低企業經營風險。反映在策略目標的制定方面，企業應制定多種方案，按照一定的標準，分析各種方案的可行性及利弊，最終選取一種目標，而將其他可行性較強的方案作為備用，同時為選定的目標制定一些相關的特殊應急措施。旅遊業是敏感度較高的行業，任何政治、經濟、文化和社會事件都會對旅遊業造成衝擊，從而對旅遊企業的經營造成巨大的影響。因此，旅遊企業在制定策略目標時，更要對市場環境進行深

入分析，針對各種可能出現的情況，制定應急措施，力爭企業總目標的實現。美國費爾蒙特（Fairmont）飯店集團就是一個有效應對各種社會危機的例子。其第一家飯店由於美國1906年大地震而耽誤了一年才在舊金山開業。在與應對各種困難與危機的過程中，費爾蒙特保持了強勁的上升趨勢。即使受非典和颶風影響，該集團的收入也由2002年底的5.9億美元上升到6.58億美元。

（二）旅遊企業策略目標的確定過程

實施多元化經營的旅遊企業（集團），在制定策略目標時，不僅要確定企業整體的長期和短期策略目標，還要在各個策略業務單位或職能部門確立自己的策略目標。旅遊企業策略目標的制定，通常要經歷以下幾個步驟：

（1）企業最高管理層宣布企業使命，從而開始策略目標制定過程；

（2）確定達到企業使命的長期策略目標；

（3）將長期策略目標進行分解，建立整個企業的短期執行性策略目標；

（4）不同策略業務單位、事業部或經營單位建立自己的長期的或短期的策略目標；

（5）每個策略業務單元或主要事業部內的各職能部門制定自己的長期和短期策略目標；

（6）策略目標的制定由上至下層層推進，由企業整體落實到個人。

（三）策略目標的內容

由於策略目標是企業使命的具體化，有關企業生存的各個部門都需要有目標；另一方面，目標還取決於個別企業的不同策略。因此，企業的策略目標是多元化的，既包括經濟目標，又包括非經濟目標；既包括定性目標，又包括定量目標。儘

管如此，各個企業需要制定目標的領域卻是相同的，所有企業的生存都取決於同樣的一些因素。

1.杜拉克的觀點

杜拉克在《管理實踐》一書中提出了八個關鍵領域的目標：

（1）市場方面的目標：應表明本公司希望達到的市場占有率或在競爭中達到的地位；

（2）技術改進和發展方面的目標：對改進和發展新產品，提供新型服務內容的認知及措施；

（3）提高生產力方面的目標：有效地衡量原材料的利用，最大限度地提高產品的數量和質量；

（4）物資和金融資源方面的目標：獲得物資和金融資源的通路及其有效的利用；

（5）利潤方面的目標：用一個或幾個經濟目標表明希望達到的利潤率；

（6）人力資源方面的目標：人力資源的獲得、培訓和發展，管理人員的培養及其個人才能的發揮；

（7）職工積極性發揮方面的目標：對職工激勵，報酬等措施；

（8）社會責任方面的目標：注意公司對社會產生的影響。

2.葛洛斯的觀點

B.M.葛洛斯在其所著的《組織及其管理》一書中歸納出組織目標的七項內容：

（1）利益的滿足：組織的存在以滿足相關的任何組織利益、需要、願望和要求；

（2）勞務或商品的產出：組織產出的產品包括勞務（有形的或無形的）商品，其質量和數量都可以用貨幣或物質單位表示出來；

（3）效率或獲利的可能性：即投入和產出目標，包括效率、生產率等；

（4）組織、生存能力的投資：組織能力包括存在和發展的能力，有賴於投入數量和投資轉換過程；

（5）資源的調動：從環境中獲得稀有資源；

（6）對法規的遵守；

（7）合理性：即令人滿意的行為方式，包括技術合理性和管理合理性。

3.旅遊企業策略目標的**內**容

儘管實踐中旅遊企業的策略目標多種多樣，但總結起來，一般要包括以下十個領域中的一個或幾個。

（1）盈利能力。用利潤、投資收益率、每股平均收益、銷售利潤等來表示。

（2）市場。用市場占有率、銷售額或銷售量來表示。

（3）生產率。用投入產出比率、單位產品或服務成本來表示。

（4）產品或服務。用產品線或產品的銷售額和盈利能力、開發新產品的完成期來表示。

（5）資金。用資本構成、新增普通股、現金流量、流動資本、回收期來表

示。

（6）生產。用工作面積、固定費用或生產量來表示。

（7）研究與開發。用花費的貨幣量或完成的項目來表示。

（8）組織。用將實行變革或將承擔的項目來表示。

（9）人力資源。用員工流動率、培訓人數或將實施的培訓計劃數來表示。

（10）社會責任。用活動的類型、服務天數或財政資助來表示。

需要說明的是，旅遊企業並不一定在以上所有領域都規定目標，並且策略目標也並不侷限於以上十個方面。

三、旅遊企業策略目標體系的構成

從企業策略目標的概念與特徵我們不難看出，旅遊企業策略目標不止一個，而是由若干目標項目組成的一個策略目標體系。向上看，企業的策略目標體系可以分解成一個樹形圖，如圖2-1所示。

在圖2-1中，旅遊企業策略目標體系一般由總體策略目標和職能策略目標組成。當然，對於實行多元化的旅遊企業集團來說，在總體策略目標和職能策略目標之間還需要制定一個策略業務單元（事業部）策略目標。在企業使命的基礎上制定企業總體策略目標，為保證總目標的實現，必須將其層層分解，制定各事業部策略目標、職能策略目標，直到員工個人目標。

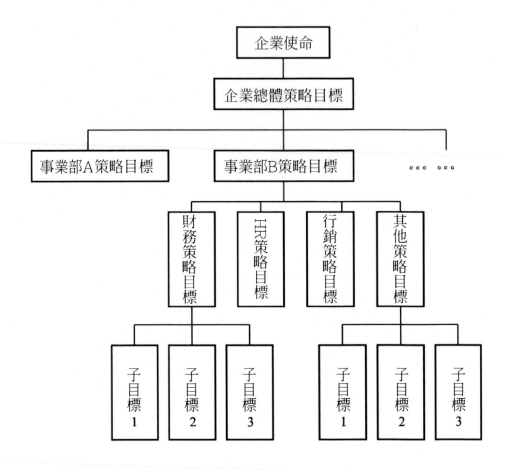

圖2-1 旅遊企業策略目標體系示意圖

思考與練習

1.企業願景的構成由哪兩個部分組成？

2.旅遊企業策略目標的制定要遵循哪些原則？經過哪些階段？

3.簡述旅遊企業策略目標體系的構成。

4.以你所熟悉的旅遊企業為例，分析其願景、使命和策略目標的構成。

第三章 旅遊企業外部環境分析

開篇案例 歐洲旅行社業的STEEP分析

從廣義來說，旅行社根據旅遊組織者和媒介的附屬部門同其從事商業活動的不同，可劃分為以下幾類：

第一類，旅遊代理商。

第二類，包價旅遊承辦商（組團社/地接社）。

第三類，導遊和旅遊訊息中心（中介）。

旅遊產品的內部聯繫複雜，旅行社作為旅遊組織者其作用也是多樣的，且處於不斷變化之中。

從傳統意義上來說，旅遊經營商起一個批發的作用。它將預訂好的航班座位，酒店房間及汽車的交通路線打包成一個旅遊產品後，提供給旅遊代理商。而旅遊代理商把這些包裝好的旅遊服務或旅遊路線零售給消費者。旅遊代理商就如同遊客和供應商之間的一個媒介。導遊和旅遊訊息中心通常會在旅遊目的地出現，它們可以提供一些訊息及相關的輔助服務。

然而，這種傳統的格局現在出現了一些變化，因為現在旅遊批發商開始越過這些中介機構，直接向消費者出售旅遊產品。同時，像飯店和機場這些旅遊服務供應商，也開始直接地向消費者銷售產品，而不經過旅遊經營商。隨著新技術對銷售通路和旅遊市場帶來的影響，消費者也開始用一種新的眼光來審視這些傳統的旅遊服務機構。

一、供求狀況分析

歐洲的跨境旅遊人數占世界跨境旅遊人數的一半，這其中包括著名的歐洲內陸

遊（在歐洲88%的跨境旅遊屬於此種類型）。在2000年時，歐洲出境遊人數比上一年增長了5%。旅遊主要可以分為以下幾類：

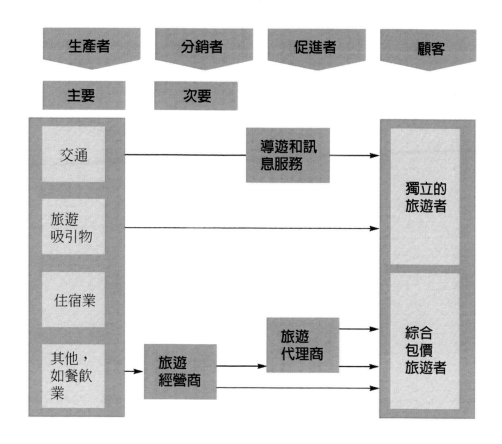

旅行社的角色示意圖

資料來源：改編自Poon，1993，and Cooper，Fletcher，Gilbert and Wanhill，1993.

第一類，休閒渡假是出遊的重要動力，大約三分之二的跨境遊屬於此種類型。

第二類，商務旅遊大約占五分之一。

第三類，其他的主要旅遊包括探親訪友，宗教以及健康療養。

　　商務遊客更喜歡使用旅遊代理商，而不是旅遊經營商，因為後者主要為渡假市場服務。商務遊客通常會有固定的旅遊目的地和旅遊時間，所以會選擇預訂好的航

班以及住在位於城市中心的酒店。

<div align="center">歐洲主要旅行社一覽表</div>

公司名稱	國家	2000年收入(百萬歐元)	備　註
途易/普羅伊薩格	德國	40.5	被普羅伊薩格所接管，但以途易的名義經營
C&N旅遊公司	德國	19.0	
湯姆森	英國	18.0	歸普羅伊薩格所有
Rewe Touristik	德國	14.9	
首選(First Choice)	英國	11.9	
Kuoni Gruppe	瑞士	10.2	
地中海俱樂部	法國	7.2	
Nouvelles Frontieres	法/德	4.9	歸普羅伊薩格所有
飯店策劃(Hotelplan)	德國	4.1	

資料來源：FW International，2001.

在供給方面，歐洲的大型旅遊公司正在經歷巨大的變化。一些領域正逐漸集中到少數具有支配地位的集團手中，而在5～10年前，這些領域則曾是國內所有私人公司的主要市場。這場變化遍及所有歐洲的關鍵市場，並且被垂直地整合到整個價值鏈中。除了這些大公司外，還有大量的小旅行社在提供物美價廉的服務。旅遊市場的競爭變得越來越激烈，因為越來越多的公司在為爭取業務而競爭，而消費者面對越來越多的銷售通路以及旅遊公司間的競爭，對價格日益敏感。

二、驅動變化的因素——經營環境的STEEP分析

（一）政治因素

歐洲旅遊市場一體化趨勢使得消費者對旅遊產品進行跨國比較的需求變得迫切。跨國旅遊變得更加透明化，消費者會更加容易地選擇旅遊產品。

旅遊組織者和其他一些中小型的旅遊中介進行跨國交易時，是有許多羈絆因素需要解決的，比如稅務系統、勞動力和安全等。

（二）經濟因素

很多的旅遊經營商避開旅遊代理商而直接將旅遊產品銷售給顧客，這樣它們可

以提供更具有競爭力的價格。直銷確實對旅遊代理商構成了威脅。事實上，旅遊產品在線訂購在各歐盟國家的運用程度各有不同。一部分是因為旅遊經營商擔心會因此而影響到旅遊代理商之間的關係，進而失去廣泛的銷售通路。因此，旅行社是否能獲得更大的利益在很大程度上影響到了直銷方式的增長。

大約有50%的中小型旅遊中介還是認為它們還具有較好的競爭力。然而在南歐，則有大批旅行社認為自己不具備良好的競爭力。

（三）環境因素

環境問題逐漸獲得普遍關注，旅遊組織者也開始意識到了環境保護的重要性。例如，消費者對生態旅遊感興趣；對開發過剩的旅遊區進行恢復；環境稅等。

面對這些挑戰，旅遊組織者應該提供一些新型的旅遊產品，開發一些新的旅遊目的地，並教育遊客，使他們明白旅遊對環境帶來的影響，提高自身的責任感。北歐和南歐的旅遊組織者和中間商似乎比中歐的旅遊組織者更加注重環境保護。

（四）社會因素

1.變化中的消費群體

在歐洲大部分國家，擁有一定積蓄和空閒時間的中年遊客很大程度上推動了旅遊的發展。他們也常常會選擇在非旅遊高峰時期旅遊。

2.勞動力

大部分旅遊公司是小規模的，只僱用5～10人。員工的工資也大多不高。因為旅遊公司具有很強的季節性，所以僱用大量的臨時工。任何旅遊需求及銷售的減少都會影響到這些臨時工的僱用。

（五）科技與創新因素

新的消費者需要有新的旅遊選擇。訊息技術的進步使得消費者可以更加靈活地選擇價格適合的旅遊產品。儘管目前旅遊公司提供的訊息技術連貫性不一致，並且市場也還沒有被完全開發，一些專家指出訊息技術的變化使得服務商和代理商可以將他們的市場劃分開來，並且應客戶不斷變化的需要來配套生產。技術的進步同樣使得便宜的包價遊和度身定做遊兩分天下。一些旅行公司提供豪華遊，而另一些則在網站上大力宣傳經濟遊。

因特網對消費者的選擇和商業操作都產生了深刻的影響，它從根本上改變了消費者和供應商之間的關係。旅遊產品已經成為可在網上購買的流行產品。但是電子商務模式的出現並沒有像預想中的那樣減弱旅遊中介商的作用，而是產生一種更強有力的新型中介——電子旅遊代理商。但是實際中「在線安排」的不健全性使得消費者更加相信旅行社，特別是一些重大的或複雜的安排。對旅遊經營者來說，現在面臨的挑戰就是充分利用一切通路以達到和消費者更好的溝通。另一方面，旅遊代理商必須提供專業服務，或者就產品和消費者達成到更好的溝通，以期望透過增加附加利益來使顧客繼續在網上購物。小公司可能很難同那些國際知名的大公司在新技術上投入的資金相抗衡。從現在看來，小型的，中型的以及大型的旅行社很少採用和其他的公司及合作夥伴聯合在網上銷售的方式，但它們具有店鋪、網路及電話的聯合型、多通路銷售的優勢。

STEEP與STEP分析一樣，是企業策略外部環境分析的常用的方法之一。本章將主要介紹這類外部環境分析方法與工具。

第一節 旅遊企業外部環境分析概述

任何一個企業都不是孤立存在的，都要同它所處的環境發生各種各樣的聯繫。因此，從這個意義上說，旅遊企業外部環境分析與其他企業的外部環境分析並沒有本質上的區別。旅遊企業自身所具有的一些特點決定了旅遊企業相對其他企業來說更加依賴於外部環境。一個企業的外部環境究竟包括哪些方面，各自相對於企業來說又有什麼重要性？旅遊企業對外部環境分析應注意哪些方面的問題？這些都是本節所涵蓋的問題。

一、旅遊企業外部環境分析的必要性和重要性

旅遊企業外部環境分析的一個重要目的在於識別出企業的機會和威脅，以便採取及時捕捉機會，有效的應對威脅的措施。由於旅遊企業所具有的以下特點決定了旅遊企業相對其他企業來說要更多地關注外部環境的變化。

首先是敏感性或脆弱性。旅遊業的敏感性是指旅遊企業的經營易受外部環境變化的影響。任何社會、政治、法律、經濟、文化和技術領域的變化都會對旅遊企業的經營帶來巨大的影響。例如，訊息技術和互聯網的出現對傳統旅遊企業尤其是旅行社的經營模式提出了巨大的挑戰；2005年10月印尼巴厘島再次發生爆炸案，使當地旅遊企業經營舉步維艱等等。旅遊業的脆弱性是指旅遊企業受到外部環境影響的程度相對其他行業來說是比較高的。客觀地說，外部環境的變化對任何行業、任何企業都會產生影響，即都有一定的敏感度，但旅遊業是受影響較嚴重的行業之一。有人曾將旅遊業比喻為「建在流沙上的大廈」，雖然有點誇張，但也從另一個側面反映了旅遊業的脆弱性。

其次是異地性。旅遊者要實現旅遊活動，必需發生空間的移位，至少是離開他的常住地。因此，對客源地的旅遊企業來說，要滿足當地旅遊者的需求，多數情況下也需要實現經營地域的轉移，要到其主要目的地國或地區進行經營，這也是旅遊企業實行跨區（境）擴張的基本原因之一。地區之間風俗、文化、經濟、技術、消費習慣，甚至法律和政治狀況的差異，再加上旅遊企業對這些環境的依賴性，使得旅遊企業在進入一個新的市場、區域時尤其要關注外部環境的狀況及其變化。另外，旅遊的異地性，使得旅遊者要實現旅遊活動必須要有一定的閒暇時間。政府可以從制度方面影響閒暇時間的分配，從而為廣大居民成為旅遊者提供便利條件。

第三，在多數國家，尤其是發展中國家，旅遊業還是一個政府主導的產業。旅遊者旅遊權力、旅遊企業經營權力的大小，在一定程度上取決於政府的各項相關政策，而政府相關政策的決定，主要依據其對宏觀環境的各種判斷，這就使得外部環境對於旅遊企業來說顯得尤為重要[2]。

第四，也是很重要的一點，那就是旅遊企業作為服務企業的特性：企業邊界的

模糊性。對於其他行業的企業來說，企業與「外部世界」的邊界是清晰的。如製造業工廠的邊界是很清楚的，大多數服務業（如醫院、金融機構等）服務的發生與傳遞也有一個非常清晰的場所。外部環境的變化將會對企業、企業的顧客及其競爭對手產生影響，但一般情況下，透過規劃和行銷組合是可以將這種影響降低到最低程度，甚至恢復到以前的水平的，因為服務的場所是基本不會發生變化的。而旅遊企業則不同，尤其是旅行社，為客人提供的服務是在旅途中完成的，而這個旅途可能是從世界的一端到另一端。所以有學者提出，整個地球都是旅遊企業的「廠房（factory floor）」（Moutinho，2000）。

二、旅遊企業外部環境的構成

企業對環境進行分析的主要目的是使企業對現狀有充分的瞭解，獲得必要的訊息，以便有效地預見未來，採取積極的行動。一般來說，企業的外部環境可以分為兩個層次：宏觀環境和微觀環境，其內容與相互關係如圖3-1所示。

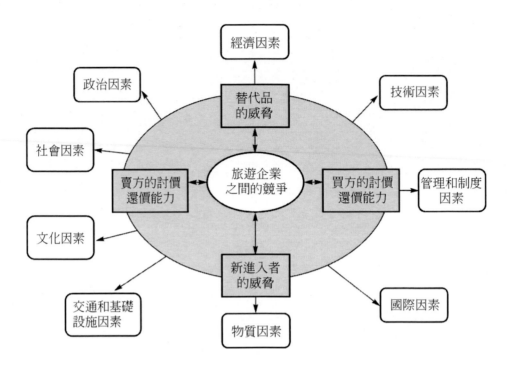

圖3-1 旅遊企業外部環境示意圖

　　宏觀環境又稱總體環境，通常是指那些對於處在同一區域的所有企業都會發生影響的環境因素，如圖3-1中所示的物質因素、經濟因素、技術因素、管理和制度因素、交通和基礎設施因素、國際因素等等。一般來說，旅遊企業不可能直接控制這些環境因素。能夠取得成功的企業往往透過收集這些因素方面的一定種類和數量的訊息，瞭解一般環境中這些因素信號的意義，以便於制定和實施適當的策略。

　　微觀環境又可細分為產業環境和競爭環境。產業環境由五種因素（波特稱之為五種力量five forces）構成，即新進入者、供應商、買方、替代產品以及競爭對手。產業環境直接影響到一個企業的競爭行為。波特認為，這五個因素之間的互動關係決定了一個產業的盈利能力。雖然產業環境只對處於某一特定產業內的企業以及與該產業存在業務關係的企業發生影響，但由於產業環境與企業之間存在著相互影響、相互依存的關係，使得產業在影響企業的同時，也逐漸受到企業的影響。

　　旅遊企業對宏觀環境和微觀環境這兩種外部環境的分析，會影響到其策略目標和使命、策略選擇以及策略實施。總的來說，宏觀環境的分析著眼於未來；產業環境的分析重點在於瞭解影響企業盈利能力的條件和要素；而競爭環境分析則是為了跟蹤和預測競爭對手的行動、可能的反應及其策略目的。在進行外部環境分析時，旅遊企業策略管理者要將這三個方面有機地結合起來。

三、SWOT分析方法

　　SWOT分析方法又稱 TOWS 方法，是策略管理中非常重要一個分析工具。SWOT分析方法是指在進行策略分析時，著重分析企業的優勢（Strength）、劣勢（Weakness）、機會（Opportunity）和威脅（Threat）四個方面。其中，優勢和劣勢的分析基於對企業內部實力的分析，而機會和威脅的分析則基於企業的外部環境分析。在進行策略分析時，企業通常先對其外部環境進行分析，識別出環境構成機會或威脅的因素，然後分析其內部實力，即內部的資源，找出相對於競爭對手的優勢和劣勢，利用自身的能力揚長避短，抓住機會，避免威脅。

　　SWOT通常是用表格表示的，也就是將構成企業的優勢、劣勢的因素，以及企業面臨的機會和威脅因素在表中一一列出。需要提到的是，不同的行業其影響因素也不一樣。即使相同一個事件對於不同的企業來說，其含義也不同，甚至會出現相反的情況。如人口的老年化現象對以老年人為主要目標市場的旅遊企業來說是機會，而對將目標市場定為青少年的旅遊企業來說則是威脅因素。此外，企業可以對識別出來的內部和外部的關鍵因素進行量化，賦予這些因素以權重與評分，然後得出該企業最終的內部評估與外部分析結果，這種方法即我們在本章和第四章要介紹的內部因素分析矩陣和外部因素分析矩陣。SWOT分析方法的具體操作將會在這兩部分中介紹。

四、旅遊企業外部環境分析的過程

　　外部環境分析是一個連續的過程，它一般包括四個方面的過程：搜索、監測、預測和評估，參見表3-1。雖然對外部環境進行準確的分析是十分困難的，但這項工作對旅遊企業來說具有非常的意義。

表3-1 旅遊企業外部分析的步驟

搜索	搜集關於環境變化和發展趨勢的早期訊號
監測	對這些變化和趨勢進行持續觀察，探究其含義
預測	根據所跟蹤的環境的變化和趨勢，預測其對企業可能帶來的結果
評估	根據環境變化或趨勢的時間點和重要程度，決定企業策略管理調整的方向

資料來源：改編自麥克‧希特等.策略管理

（一）搜索

　　旅遊企業要對環境進行分析，首先要蒐集宏觀環境中各種有關因素的資料。透過搜索，企業可以識別出總體環境中正在發生的潛在變化的一些信號，從而可以瞭解正在發生的一些變化。可以用來進行環境分析的資料來源很多，如期刊、雜誌、報紙、政府文件等等。企業也可以透過參加展覽會、貿易洽談會等方式，瞭解行業的一些訊息。企業還可以利用互聯網、圖書館、供應商、分銷商、銷售人員、顧客以及競爭者來獲取重要訊息。為了提供連續的、及時的策略管理訊息，一些大型企業往往會派專人監視各種訊息來源，並定期向負責外部分析的管理部門（通常是策略規劃部或行銷策劃部）呈交文獻遊覽資料。表3-2是旅遊企業經常光顧瀏覽的網站。

表3-2 常用旅遊網站

旅遊組織網站：

世界旅遊組織：www.world–tourism.org

世界旅行與旅遊理事會：www.wttc.com

亞太地區旅遊協會：www.pata.org

國際飯店與餐飲業協會：www.ih–ra.com

旅行與旅遊研究協會：www.ttra.com

美國旅遊行業協會：www.tia.org

美國旅行社(旅遊經營商)協會：www.ustoa.com

歐洲旅遊委員會：www.etc–corporate.org

會議及參觀商國際協會：www.iacvb.org

美國餐飲業協會：www.restaurant.org

美國飯店與住宿業協會：www.ahla.com

中國國家旅遊局：www.cnta.com

史密斯諮詢公司：www.str–online.com

飯店集團鏈接：www.hotelstravel.com/chain.html

旅遊研究類：

www.lodgingmagazine.com

www.hotelsmag.com

www.waksberg.com

（二）監測

　　監測是指旅遊企業的策略分析家們對環境中的變化進行持續觀察，根據自己對形勢的判斷確定在哪些搜索領域裡可能會出現重要的趨勢和有用的訊息。成功監測的關鍵在於感知不同環境事件含義的能力。

（三）預測

　　旅遊企業管理者根據所觀察到的環境中發生的變化，經過綜合分析，預測這些變化和趨勢在未來一段時間內的發展走向與發展速度。例如，分析家可能會預測一項新技術市場化的時間；分析政府調整有關旅遊的稅收政策後會在多長時間內影響到旅遊者的購買模式。

（四）評估

旅遊企業評估的目的在於判斷環境變化和趨勢對企業策略產生影響的時間和程度。透過搜索、監測和預測三個階段的工作，旅遊企業策略分析家們基本上已經對企業的總體外部環境有了一個大致的瞭解。接下來，需要組織一次或一系列的管理者工作，評估企業面臨的最重要的機會與威脅。外部因素分析（EFE）矩陣就提供了一個很好的方法，是一種很好的進行外部分析的工具。它的主要元素有：機會因素、威脅因素、權重、評分，以及在此基礎上形成的加權分數和分數加總。

外部因素分析矩陣對外部環境中的各種訊息進行分類，從機會和威脅兩個方面進行評估。整個評估需要以下五個步驟。

（1）列出10～20個外部分析過程中確認的外部因素。首先列出機會因素，然後列出威脅因素。不同產業在不同的時期會遇到不同的關鍵影響因素，弗洛恩德（Freund）認為它們應該具有以下特徵：①對於實現長期及年度目標是重要的；②可度量；③數量相對較少；④層次性，有些適用於企業整體，有些則適合於分公司或職能部門[3]。

（2）對於每一個因素賦予一定的權重（取值範圍在0 ～1 之間，説明重要性程度，數值越大説明越重要），全部因素的權重之和為1。權重的大小可能透過比較其行業內的競爭者（成功的競爭者和不成功的競爭者）的影響而確定，也可以透過集體討論達成共識。這個步驟所確定的權重對行業所有企業都是一樣的。

（3）按企業現有策略對每一因素的有效反應程度進行打分，分值範圍為1～4。其中1分表示很差，2分代表平均水平，3分表示超過平均水平，而4 分代表很好。這一步驟主要考察企業策略的有效性——對環境中出現的各種因素的反應程度。

（4）用每個因素的權重乘以其評分，計算出每個因素的加權分數。

（5）將所有因素的加權分數相加，從而得到企業的總加權分數。

　　由於總權重值為1，無論EFE矩陣中所包含的關鍵機會和威脅因素為多少，一個所得到的總加權分數值域為〔1，4〕，平均值為2.5分。如果總加權分數為4.0，說明企業對環境中現有機會與威脅做出了較好的反應。相反，低於2.5分，說明企業目前的策略不能有效地利用現在機會，也不能將外部威脅的潛在不利影響降到最低。

　　位於中美洲的島國伯利　的（Belize）猴河旅遊協會（Monkey River Tour Guide Associan）對Monkey River Village發展生態旅遊的策略環境進行了分析，其外部因素矩陣評估表如表3-3所示。

表3-3 Monkey River Village 外部因素矩陣評估

關鍵外部因素	權重	評分	加權分數
機會			
1. 改善與普拉聖西亞的關係	0.025	2	0.05
2. 再造林：猴類居住環境的改善	0.05	1	0.05
3. 教育旅遊	0.025	2	0.05
4. 美國和平組織的志願者	0.05	1	0.05
5. 與越來越多的外部機構合作	0.1	2	0.2
6. 網站的改進	0.1	2	0.2
7. 普拉聖西亞預訂處	0.2	1	0.2
8. 釣魚設施不斷完善	0.025	3	0.075
9. 普拉聖西亞地區新公路的修建	0.1	1	0.1
威脅			
1. 導遊之間的衝突	0.025	2	0.05
2. 熱帶森林再生時間較長	0.05	2	0.1
3. 青年勞動力的逐漸減少	0.05	2	0.1
4. 缺乏對環境的關心	0.05	2	0.1
5. 其他行業的企業對本地區旅遊業和旅遊資源的影響	0.05	3	0.15
6. 普拉聖西亞地區新公路的修建	0.1	2	0.2
	1		1.675

註：普拉聖西亞地區是與Monkey River Village相鄰的一個著名的國際旅遊目的地。這兩個目的地之間長期存在著衝突，Monkey River Village地區的大部分景區的門票是由普拉聖西亞地區售出的。

從上表中我們可以看出，從權重係數來看，普拉聖西亞預訂處被視為影響Monkey River Village地區旅遊產業的最重要的因素（0.2），這反映了銷售通路在旅遊企業經營中的重要性。Monkey River Village地區並沒有採取有效利用這一機會的策略（評分為1.0）。總加權分數1.675說明，Monkey River Village在利用外部機會和規避外部威脅方面低於平均水平。

第二節 旅遊企業宏觀環境分析

我們在第一節中已經介紹了旅遊企業宏觀環境的組成，雖然影響的程度不同，

旅遊企業或多或少地都會受到這些環境的影響。在宏觀環境分析中，通常使用STEP（或PEST）分析法，即分析政治、經濟、社會和技術四個方面的因素對企業經營環境的影響，也有學者再加一個環境因素，形成　　STEEP　　分析法（埃爾斯，2005）。Moutinho則對STEP分析法進行了進一步的擴展，將其定義為SCEPTICAL法，即我們在第一節所提到的九種因素：社會的、文化的、經濟的、物質的/自然的、技術的、國際的、交通和基礎設施的、管理和制度的以及政治的因素。以上任何一種因素的變化都會對旅遊企業尤其是旅遊經營商帶來重大的機會與威脅。這三種方法中，以STEP或STEEP方法應用最為廣泛，如本章案例中用的就是STEEP分析方法。為了詳細展示環境因素對旅遊企業影響，我們以SCEPTICAL為例，分析環境中這些要素對旅遊企業的影響。

<div align="center">**一、社會環境**</div>

旅遊本質上屬於一種社會現象，它像其他行業一樣受到它所生存的社會的影響，它的獨特性體現在它涉及不同社會之間大規模的、暫時的人員流動。這可能會帶來暫時的或長期的社會變化。

（一）人口方面的變化

隨著經濟的發展，人民生活水平的不斷改善與提高，世界人口以較快的速度發展。在2005年第25屆世界人口大會上，人口增長問題再次受到關注。人口統計專家和學者指出，世界人口到2050年將從2005年的65億左右增加到91億。但這種增長是極不均衡的，將有90%的人口增長來自發展中國家，其中到2050年，印度人口將超過中國達到16億，中國人口將達14億。相比之下，北美、歐洲和日本人口占世界總人口的比重將會繼續降低。此外人口還將出現老齡化的現象：先進國家將有1/3的人口年齡在55歲以上。世界人口的這種變化趨勢，對旅遊企業的經營決策與策略而言，有著重要的意義。

1.人口的流動

隨著人們出遊費用的相對降低，國際障礙的不斷消除，現代社會的一個典型特

徵就是地區和國家之間人口的流動。旅途中的遊客要實現其轉移了的消費，必須要借助旅遊企業所提供的各種設施和服務。不同地區的居民的尋根熱、家庭團圓、探親訪友，為旅遊企業提供了新的機會。

2.老年人市場

老年人市場又稱銀色市場，是一個很有潛力的市場。如上所述，人口老齡化是世界人口發展趨勢之一。先進國家這種趨勢更加明顯，如在1990年退休年齡的人口就占到了美國總人口的三分之一。根據中國有關部門的預計，到2030年，中國老年人口將超過總人口的20%，進入老齡化階段；而2040　年後，中國老年人將達4億。在美國，老年人市場不少人年薪在五萬美元以上，他們事業穩固，收入較多，時間又充裕，更有能力外出旅行。

老年人外出旅遊的目的多是為了休息、消遣、探親訪友、參觀歷史古蹟。老年人作購買決策比較慎重，總是經過反覆比較和權衡；旅遊時往往攜帶較多的行李，行動遲緩，要求便利和清靜。其旅行特點是行程較遠；多在旅遊平淡季出遊；在外停留時間較長；更多依賴旅遊商和旅遊代理人的安排。老年人對旅遊目的地產品質量，特別是住宿條件、飯菜質量很關心。一般地說，優質產品容易接近這個市場。

3.女性旅遊者

女性就業率與就業量的增加對旅遊業產生了巨大的影響。美國市場中女性商務旅遊者占到了25%　～40%，而且不久就會達到50%。隨著女性社會、經濟地位的不斷提高，將會有越來越多的女性出於消遣的目的進行國際旅遊。根據萬事達卡國際組織的分析，2002年亞太地區女性旅客占40%，而1970年只有10%。這一狀況在日本最為明顯。隨著女性就業機會的不斷增加，傳統觀念的逐漸開放，女性外出旅遊已經變得越來越為人們所接受。在18～44年齡組中，女性旅遊者已經超過了男性，其數量之比為2：1。

（二）各國城市化進程的不斷加快

全球城市化是20世紀開始的一個重要變化，它也將對旅遊企業產生一系列的影響。1950年全球共有大約6 億城市人口，根據聯合國人口基金的預計，到2030年將會有超過60%的人口生活在城市。

城市中大量農村人口的迅速湧入帶來了大量問題，如城市的擁擠、汙染、貧窮、失業和犯罪等等，這對旅遊環境造成了一定程度上的破壞，旅遊需求也會受到很大影響。從另一方面說，農村人口的流出有助於緩解農村地區經濟不景氣的現象。許多農村地區也開始開發一些與傳統農業活動相結合的旅遊活動，如農業旅遊等。

（三）疾病與健康問題

疾病，尤其是傳染性疾病的爆發對旅遊環境造成了巨大影響。如果疫區病情不能得到及時的控制，世界衛生組織將會向旅遊者發出前往該目的地（國）旅行的旅遊警報。如2003年世界衛生組織曾向北京、臺灣、香港、多倫多等城市和地區出示旅遊警報。據世界旅遊組織統計，2003 年SARS疫情導致東北亞和東南亞的國際遊客分別減少9%和14%。

另一種影響旅遊者健康的疾病就是愛滋病（AIDS）。愛滋病的不斷擴散已經威脅到了肯亞和干比亞旅遊業的發展。消費者害怕來自當地居民血液的供應，也擔心來自這些國家和地區的食品會受到汙染。對這些國家來說，要重建消費者對其產品和服務的信心需要一個漫長的過程。

二、文化環境的變化

文化環境是比較特殊的一個因素，主要是因為一個國家或地區的文化可能會成為旅遊吸引物的一部分。與傳統的觀光旅遊相比，旅遊者越來越對目的地（國）的文化感興趣。此外，旅遊產品也可能會成為一個國家文化的組成部分。旅遊能夠透過降低文化障礙和減少文化偏見，從而使不同的文化交融。對於旅遊管理來說，需要具備對來自不同國家和文化背景的國際旅遊者的需求進行有效反應的能力。越來越多的飯店集團和航空公司投入資金專門對員工進行文化方面的培訓，以使它們的

員工熟悉其他文化中的語言、禮儀、肢體語言和社會制度等等。旅遊企業與在經營中所處的文化環境之間的關係通常是緊張的。雖然旅遊業為當地居民提供了經濟效益，但他們還是要在生活質量、傳統文化同生活方式受到侵蝕之間權衡並做出一個重大決定。當地居民和外來的遊客之間的關係可能會變得非常緊張，尤其是當一個小的渡假區在旺季人滿為患的時候。

（一）文化事件與旅遊

特定文化事件或以娛樂形式表達的文化現象都會為旅遊企業帶來巨大機會。體育事件、音樂節、電影節、歷史事跡表演或傳統的慶祝形式都會成為某一目的地旅遊企業的推動因素。但是，旅遊企業在使用文化作為促銷手段時，要注意文化的商品化問題。過度追求文化的商品化會對目的地形象造成不良影響，從而影響旅遊企業長期的發展。

（二）核心文化價值

除了面對旅遊者和居民之間潛在的文化和利益衝突外，旅遊企業還要評估文化發展趨勢對其產品的影響。許多文化趨勢如對個人主義信念、對大型企業的不信任、對環境的興趣或對傳統的「家庭價值」的消失的擔心，既可能形成對旅遊企業的威脅也可能成為機會。顧客的需求正在發生變化，他們要求更加個性化的假期，以求更加主動地參與到目的地及自然環境中。他們還需要根據家庭的需要來調整渡假。

文化價值方面最主要的全球趨勢是「中產階層價值」得到了廣泛的接受。隨著在收入水平和生活方式方面符合「中產階層」的居民數量的不斷增加，中產階層正在不斷擴大。他們所受的教育越來越高，掌握的知識也越來越豐富，其所從事的工作性質也發生了變化，從傳統的與體力勞動相關的工作轉向從事與腦力勞動有關的工作。根據旅遊的最適刺激理論，他們對與體力相關的旅遊活動非常感興趣，如釣魚、狩獵、戶外藝術與技巧等。這些活動使人們重新回到大自然，盡情享受旅遊活動給他們帶來的樂趣與體驗。

三、經濟環境

經濟環境主要是指經濟發展速度、社會購買力、消費水平和趨勢、金融狀況及經濟運行的平穩性和同期性波動等等因素。

社會經濟發展水平是決定旅遊需求量的主要因素。一般來説，經濟發達水平越高，旅遊需求的程度就越強。羅斯托（Rostow　1959）將經濟發展階段的特徵與旅遊的層次關係聯繫起來，參見表3-4。發達國家是國際和國內旅遊的主要產生地和接待地；發展中國家則是國際旅遊的接待地，主要發展國際入境旅遊，也開展一些國內旅遊。到了大眾高消費階段，就業重心由第一產業轉為第二產業和第三產業。人們的可自由支配收入不斷增加，對旅遊，尤其是國際旅遊的需求也隨之不斷增加。

表3-4 經濟發展階段與旅遊發展

經濟發展階段	旅遊相關特徵	實　例
傳統社會階段 長期建立貴族土地所有制，保持傳統的風俗習慣，絕大部分人從事農業勞動，人均產值很低，沒有體制的變化，現狀不可能改善，健康狀況差	不發達國家 經濟和社會狀況不允許發展絕大多數形式的旅遊(國內旅遊和探親訪友除外)	非洲和南亞的部分地區
經濟起飛前的準備階段 改革的觀念來自外界的影響，領導者具有變革的慾望	發展中國家 從起飛階段開始，經濟和社會狀況允許國內旅遊數量增加(以探親訪友為主)。國際旅遊仍然不能趨向成熟。入境旅遊作為賺取外匯的手段通常受到鼓勵	南美洲和中美洲的部分地區；中東、亞洲和非洲的部分地區
經濟起飛階段 領導者贊同通過變革取得權利並改變生產方式的經濟結構。製造業和服務業發展起來		
經濟走向成熟階段 工業化在所有經濟部門持續增長，從重工業到複雜化和多樣化產品結構轉變		墨西哥；南美洲的部分地區
大眾高消費階段 經濟處於全部飽和狀態，生態大量的消費品和服務產品，新的需求在於滿足文化需求	發達國家 是國際和國內旅遊的主要產生地	北美，西歐，日本，澳大利亞，紐西蘭

註：①在這些地區中石油輸出國組織成員國除外；

②集中計劃經濟國家應該特別分類，儘管它們大多數處於趨向成熟階段；

③資料來源：轉引自克里斯庫珀等編著.旅遊學——原理與實踐.

四、自然/物質環境

　　旅遊企業策略管理所分析的自然環境，主要是指自然物質環境。這方面環境也處於發展變化之中。當前自然環境中最主要的問題有：全球氣候變化、臭氧層衰竭、森林過度砍伐、物種的滅絕、沙漠化、酸雨、水和噪音汙染等。這些問題都是全球性的問題，會影響到旅遊企業經營的各個方面。

　　儘管人們從20世紀60年代中期就關注旅遊業與自然環境的關係，但環境問題成

為關注的焦點以及可持續旅遊發展議題的提出僅僅是最近十幾年的事。在權衡當地文化遺產與就業所帶來的好處的關係，經濟健康發展與自然資源的保護的關係，理解氣候迅速變化對主要渡假區如海濱的影響的基礎上，21世紀所面臨的重大挑戰就是研究可持續旅遊發展如何促進全球經濟的可持續發展。

隨著環境問題的日益突出，人們的環境意識不斷加強，綠色運動和綠色消費在全球興起，一種區別於傳統大眾旅遊，將遊憩與生態保護、環境教育以及文化體驗相結合的旅遊形態逐漸產生。一般認為，生態旅遊一詞是由國際自然保護聯盟（IUCN）特別顧問、墨西哥旅遊專家謝貝洛斯‧拉斯喀瑞在20世紀80年代初首次提出的。直到1992年「聯合國世界環境和發展大會」召開，在世界範圍內提出並推廣可持續發展的概念和原則後，生態旅遊才作為旅遊業實現可持續發展的主要形式在世界範圍內傳播開來。

隨著生態旅遊概念的不斷推廣，許多擁有豐富自然資源的第三世界國家、國際旅遊組織與環境保護團體也加入到發展生態旅遊的行列。在這種情況下，聯合國經濟與社會委員會（The Economic and Social Council）1998 年 7 月 30 日的第46 次大會決定將2002年定為「國際生態旅遊年」（The International Year of Ecotourism）。

雖然目前對於生態旅遊還沒有一個統一的定義，但它們基本上包含三個要素：較為原始的旅遊地點、提供環境教育機會以增強環境認知進而促進保護生態的行動力、關心當地社區並將旅遊行為可能產生的負面影響降到最低。從這個意義上說，生態旅遊不是一種單純到原始的自然生態環境進行休閒與觀光遊覽的活動，而是以環境教育為工具，結合對當地居民的社會責任，配以適合的規制與管理，以期在不改變當地原始生態與社會結構的同時，開展休閒旅遊與深度體驗活動。

五、技術環境

科學技術深刻影響著人類的社會歷史進程和社會經濟生活的各個方面。新技術為大多數服務企業所帶來的影響遠遠低於其對製造業的影響。但旅遊企業則不同，旅遊與旅行服務的實施與管理未來將會受到技術環境影響，尤其是訊息技術的巨大影響。旅遊企業對技術環境的依賴程度也遠遠超過其他服務企業。不管是穿越海底

觀光隧道、乘坐磁懸浮列車，還是在飯店的空調房間裡觀看衛星電視，旅遊業都能體會到技術為其所帶來的利益。從旅遊的發展歷史來看，近代旅遊和大眾旅遊的興起無一不是依賴於技術的革新。20世紀90　年代以來的訊息技術革命給旅遊業帶來了許多新的機遇與挑戰。

（一）訊息技術的發展

在第一章中我們已經提到，旅遊產品與製造業的產品存在著許多差異。尤其是其無形性，決定了遊客在購買之前無法看到，其產品的銷售幾乎完全依賴於旅遊企業或其銷售通路的解說和描述。向消費者提供符合其需要的、及時而準確的訊息是使其獲得高滿意度的關鍵。從廣義上說，訊息技術帶來了各個旅遊產業的革命性變化。

1.全球旅遊分銷系統的發展

電腦網路技術首先在旅遊企業內部引起了巨大的結構性變化。電腦預訂系統幫助旅遊企業管理自己的資產，讓企業內部人員和合作夥伴更好地接觸到企業相關訊息的資料庫。20世紀80年代航空公司首先開發了電腦預訂系統技術，透過各種形式吸引旅遊中間商、供應商的加入，已經發展成為全球分銷系統。

2.訊息技術與旅遊企業發展

對於旅遊供應商業來說，互聯網為全球分銷和多媒體旅遊訊息傳輸提供了基礎設施，同時也透過提供滿足旅遊者個人需求的、定製化的產品與服務強化了旅遊者的權利，從而在旅遊者和旅遊企業之間形成了一種靈活的溝通方式。

訊息技術促進了旅遊企業內部和企業間有效的溝通，並加速了旅遊企業一體化的進程，使旅遊企業的邊界更加模糊。

（二）虛擬技術的發展

除了訊息技術以外，虛擬技術尤其是虛擬現實（VR）在旅遊企業的引入也引起了人們的關注。在虛擬技術旅遊中，旅遊者只需要穿上專門的服裝，插上電源連接到虛擬現實的世界中，就可以感受到來自想要去旅遊而出於各種原因沒能前往的旅遊區的氛圍。這樣旅遊者既可以領略到目的地風光又不用擔心各種疾病威脅的可能，也不會對目的地造成負面影響。雖然虛擬現實技術的影響還在討論中，但毫無疑問，這種旅遊形式從本質上對旅遊的定義提出了挑戰，將會對傳統旅遊業帶來革命性的衝擊。

約翰‧斯沃布魯克和蘇珊‧霍納列舉出了三個關於虛擬現實技術應用的例子：

（1）足不出戶就可以在家中感受到陽光照射在自己的臉上，傾聽海浪沖刷著海灘，自己彷彿置身於太平洋一個島嶼的沙灘上；

（2）不用離家半步就可以體驗埃及最具特色的金字塔探險，這樣可以減少對恐怖事件、食物不適應、航班的超額預訂的擔心；

（3）在巴黎的美景下享受浪漫的「船遊塞納河」，而且有愛人相伴，而這一切也是在家裡完成的。

六、國際環境

任何從事跨境業務運作的企業都會涉及國際關係問題。全球化是國際旅遊中出現的一個重要趨勢，越來越多的旅遊企業在國際化的背景下進行運作。旅遊的敏感性與異地性使得國際環境對於從事國際旅遊業務的旅遊企業顯得尤為重要。政府之間關係的緊張會造成旅遊者行程的耽擱，形成一些外出旅遊的障礙。旅遊企業必須要密切關注國際環境正在發生的和可能發生的一些變化和趨勢，根據自己的判斷，做出相關的決策。

在過去的10年當中，旅遊方面的一個顯著變化就是各國出於政治或經濟利益方面的考慮而進行國際合作。國際合作是旅遊企業發展的一個非常重要的方面。合作形式有國家之間的互惠行銷聯盟，發達國家對發展中國家的國際援助與開發支持，

如歐盟對非洲、加勒比地區和太平洋地區的旅遊發展的支持。如果國家之間發生衝突，旅行社將是首先受到影響的部門。

七、交通和基礎設施環境

為瞭解決旅遊、接待和交通問題，旅遊企業對於現有的基礎設施具有很強的依賴性。

（一）交通

交通本身就是旅遊產品和服務的一個組成部分。交通狀況的改善將會提高一個地區的可進入性。遊客的擴散性，為旅遊企業的經營提供了便利條件。為了吸引旅遊者的到來，旅遊目的地政府通常也會投入資金改善當地的交通與基礎設施條件。

隨著新技術在交通中的不斷應用，交通業發生了巨大的變化，從而促進了旅遊一輪又一輪的發展，有效地縮短了人類旅遊的時空距離。交通業透過使用智慧卡付款技術向遊客提供無票旅遊，航空阻塞問題與旅遊安全問題也將得到逐步解決。

（二）基礎設施

旅遊基礎設施的狀況在旅遊者的購買決策過程中造成非常重要的作用，因此許多國家和地區都在致力於改善和提高基礎設施的水平。

八、管理與制度環境

對於任何企業來說，經營環境存在的大量機構將會影響到其業務的運作與發展。與旅遊業存在利益關係以及將會對旅遊業產生影響的機構包括：

1.工會

由於旅遊企業內工資水平、技術水平和工會的議價能力通常較低，因此，旅遊企業工會的影響較小。但是在一些發達國家的航空業，工會已經顯示了其影響力。

過去20年中，航空公司和機場的員工在旅遊旺季舉行罷工的事件時有發生。

2.學術機構

旅遊作為一門學科，其發展歷史較短，相對其他學科來説較為年輕。但旅遊方面的一些學術成果正開始影響旅遊企業管理者的決策過程。這些成果主要包括：旅遊區規劃、旅遊服務的實施和行銷策劃等。

3.地方政府

儘管國家政府將旅遊業視為一個刺激經濟發展的因素，但旅遊的促銷、對旅遊發展的控制與管理通常由地方政府負責。當地政府的管理者一方面要為了經濟利益而吸引遊客到該地區參觀，同時也要保護當地居民的生活質量。

4.國家旅遊組織

旅遊業本身是一個複雜的、相互之間關係較為鬆散的一個產業。因此，對於某些特定的目的地的策劃、研究和促銷通常是要國家旅遊組織從國家的層面上進行考慮。同樣，地區政府負責其轄區內旅遊區的規劃與促銷工作。

還有許多組織會對旅遊企業的經營產生一定的影響，如消費者組織、特殊利益群體以及法律執行機構等等。

九、政治環境

旅遊企業的政治環境包括政府的稅收制度、關稅、法規、旅遊政策等等。政治因素以各種各樣的方式影響旅遊企業的經營和旅遊者的決策。政府參與促銷並為旅遊提供便利條件取決於政府的政治態度。政府可以鼓勵自由貿易為旅遊創造良好的環境，而不是透過行政命令手段直接進行干預。在經濟蕭條時期，政府可能會採取措施控製出境旅遊，如規定出國攜帶的外匯數量、透過簽證、護照以及稅收來限制旅遊。

一般來説，一個政府介入旅遊業主要出於以下幾方面的原因：

（1）獲取外匯收入以平衡國際收支；

（2）拉動內需，刺激經濟增長；

（3）創造就業機會；

（4）規範市場、保護消費者權益、防止不正當競爭；

（5）塑造國家整體旅遊形象；

（6）保護旅遊資源和環境；

（7）透過統計和調查等監控旅遊活動的水平。

總之，旅遊企業所面臨的外部環境是劇烈變化的，在應對這些變化與趨勢時，旅遊企業不應僅僅根據已有的經驗和傳統的常規的策略規劃來制定策略，而且具備以下因素也是非常重要的：對環境變化有充分的準備；對環境變化敏鋭的察覺能力；能適應環境的複雜性；對環境的突然變化具有迅速的反應性。

第三節 旅遊企業微觀環境分析

微觀環境又稱產業環境。如果説宏觀環境對旅遊企業的影響是間接的和潛在的話，那麼微觀環境的影響則是直接的、明顯的。不僅如此，宏觀環境也常常透過行業環境因素的變化對企業產生作用。因此，微觀環境，尤其是行業環境分析應該是旅遊企業外部環境分析的核心和重點。

一、產業生命週期

波特在《競爭策略》中提出了關於產業的一個定義：「一個產業是由一群生產相似替代品的公司組成的。」[4]決定一家企業在產業中經營狀況好壞有兩個重要因

素，一是它所在產業的整體發展狀況；二是該企業在產業中所處的競爭地位。生命週期理論通常被用於分析產業所處的階段，由於產業是用產出來定義的，所以我們可以透過分析產品的生命週期來達到產業生命週期分析的目的。從嚴格意義上來說，旅遊業不是一個獨立的產業。旅遊行業**內**的大部分企業都是屬於相關產業的，如飯店屬於住宿業；餐館屬於餐飲業；旅遊交通屬於交通運輸業等等。因此也就增大了提出一個統一的旅遊產業生命週期的難度。於是我們只提出一個一般的產業生命週期階段的示意，如圖3-2所示。具體到不同旅遊企業要根據其所在的產業發展狀況進行分析。

如圖3-2所示，產業週期理論將產業的發展分為四個階段：開發期、成長期、成熟期和衰退期。每個階段都有鮮明的特點。如在開發期，企業的產品設計尚未定型，銷售增長非常緩慢，產品開發的成本較高，利潤非常低甚至會出現虧損的情況，競爭較少，但風險相當大。隨著顧客認知的提高，在成長期，企業銷售和利潤迅速增長，成本不斷下降，會出現生產能力不足的現象，形成一定的競爭，但企業抵禦風險的能力不強。到了成熟期，顧客行為一個重要特徵就是重複購買，企業產品和服務的銷售趨於飽和狀態，利潤達到最高，生產和服務能力開始過剩，競爭異常激烈，現有企業的風險相對較小。到了衰退期，企業的銷售和利潤大幅度下降，生產與服務能力嚴重過剩，由於競爭激烈，會導致一些企業退出產業領域，產業**內**企業面臨難以預料的風險。

在運用產業週期理論對中國旅遊企業進行分析時，要注意中國的特殊情況。產業週期理論是以市場經濟下的企業和產業為分析對象的，而中國尚處於一個由計劃經濟向市場經濟轉軌的時期，對中國旅遊企業的產業環境進行準確的判斷，必須要對該產業的結構與歷史有非常清晰的理解。

銷量				
階段	開發	成長	成熟	衰退
市場發展	緩慢	迅速	下降	虧損
市場結構	零亂	競爭對手增多	競爭激烈 對手成為寡頭	取決於衰退的性質 或形成寡頭或出現壟斷
產品系列	種類繁多 無標準化	種類減少 標準化程度增加	產品種類 大幅度減少	產品差異度小
財務含義	起動成本高 無回本保障	增長帶來利潤,但大 部份利潤用於再投資	帶來巨額利潤,再投資 減少,形成現金來源	採取適當的策略 保持現金來源
現金使用 或來源	大量使用現金	趨於保本	重要現金來源	現金來源(如果策略不適 當可能使用大量現金
產品含義	一次性或批量生產 未能流水形成大眾 生產	經驗曲線上升 成本下降	強調降低成本 高效率	行業生產能力下降
研究和開發 含義	大量對於產品和生 產過程的研究	對產品的研究減少, 繼續生產過程研究	很少,只有必要時 進行	除非生產過程或重振產 品有此需要,否則無支出

圖3-2 產業生命週期對策略的影響

資料來源：鄒昭晞編著.《企業策略分析》

二、產業結構分析

一個企業在運行中有五種力量相互作用，也就是波特所提出的五種力量模型：企業的競爭對手、潛在進入者、供應商、銷售商以及替代品。如圖3-3所示，產業結構分析主要考察以下幾個方面的內容：新進入者的威脅、買方的討價還價能力、賣方的討價還價能力、替代品的威脅以及產業之間企業的競爭程度。

（一）潛在進入者的威脅

　　對於廣大投資者來説，盈利能力是其是否進入一個產業的重要因素。潛在的進入者會降低旅遊業現有的企業利潤，一方面他們會瓜分原有的市場份額，獲得一部分業務；另一方面進入者降低了市場集中度，從而激發現有企業間的競爭，減少價格與成本的差額——利潤。對於任何一個產業來説，潛在進入者對於產業內現有企業威脅的大小取決於進入與退出壁壘的高低以及潛在者可能受到的來自在位企業的反擊程度。

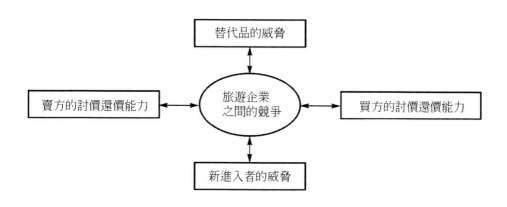

圖3-3 旅遊企業競爭的五種力量模型

1.進入壁壘

　　從廣義上看，市場進入壁壘是指旅遊產業內已有的企業對準備進入或正在進入的新企業的一種比較優勢或新企業進入旅遊產業時所遇到的障礙因素或限制。進入壁壘可分為結構性壁壘與行為性壁壘兩種。

　　（1）結構性壁壘。結構性壁壘主要是指新企業進入旅遊產業時所面臨的障礙因素或限制。結構性壁壘可以分為四類：①由規模經濟所形成的進入壁壘。規模經濟是指在一定時期內，企業所生產的產品或服務的絕對量增加時，其單位成本趨於下降。新進入企業只有在取得一定市場份額之後才能獲得生產或銷售的規模效益，在這之前，新企業的生產和銷售成本要高於在位企業，從而在競爭中處於劣勢。②現有企業對關鍵資源的控制。對關鍵資源的控制主要體現在對學習曲線、專利或專有技術、分銷通路、資金、原材料供應等資源及資源使用方法的積累與控制。正如

我們前面所論述的，銷售通路的控制對於旅遊企業來說是非常關鍵的。這也是旅遊企業紛紛加入各種銷售網路、尋求與有競爭力的銷售商進行價值鏈連接的重要原因。③現有企業的市場優勢。市場優勢主要體現在現有企業的品牌優勢上。透過建立自己的強大的品牌，旅遊企業往往可以實現差異化。在這種情況下，旅遊企業只需要做少量的廣告投入就可以維持顧客對本產品或服務的忠誠度。而對於新進入的企業來說，想吸引顧客，就要制定更低的價格，進行更多的宣傳促銷活動，因而面臨巨大的成本劣勢。④政策與制度。旅遊企業主管部門對新建旅遊企業的行政管理及相關政策與制度，在不同程度上會影響到新企業進入旅遊產業的程度。如中國旅行社業的質量保證金制度、中國公民出境旅遊特許經營制度等等。

（2）行為性壁壘。行為性壁壘主要是指旅遊在位企業對進入者實施報復手段所形成的進入壁壘。行為性壁壘通常有兩種，一是限制進入定價。旅遊企業出於競爭的需要而以一種較低的價格進行經營的行為，其主要目的是發出一種威脅的信號，暗示潛在進入者除非願意長期忍受低價造成的虧損，否則最好不要進入該行業。旅遊企業也可以透過在價格決定和調整中相互協調，共同應對潛在的進入者。二是進入對方領域。這是寡頭壟斷市場上經常出現的一種報復行為，目的在於避免對方的行動給自己帶來風險，抵消進入者首先採取行動可能帶來的優勢。

2.退出壁壘

退出壁壘是指迫使那些投資收益低，甚至虧損的企業仍然留在產業中從事生產與服務經營活動的各種因素。產業內退出壁壘的高低也會影響到企業進入市場的決策。如果企業退出產業的成本高昂，則企業進入市場的動機就會削弱；如果企業退出該產業市場的成本很低，則企業可以迅速退出。形成退出壁壘的主要因素有：

（1）資產的專用性程度。當資產涉及具體業務或地點的專用性程度較高時，會使清算價值變低，或轉移成本較高，從而難以退出產業。例如，業內一般認為飯店資產的專用性程度較高，一旦轉產很難改作其他用途，所以會面臨較高的沉沒成本。

（2）政策法律的限制。政府考慮到失業問題及對地區經濟發展的影響，有時會出面反對或勸阻企業輕易退出的決策。

（3）違約成本和信譽損失。企業退出某產業往往視同為競爭力不足，會使企業損失信譽，給下一步融資造成很大困難，從而無形中提高了企業的融資的成本；另一方面，企業的退出會造成無法履行某些合約，產生違約成本。

（二）潛在替代品的威脅

產品或服務的替代有兩個層面上的含義，一是產品或服務直接替代，即一種產品或服務直接取代另一種產品或服務，如國旅的產品和服務取代中旅的產品和服務；另一種是間接替代品，即由能造成相同作用的產品或服務非直接地取代另外一些產品和服務。如飛機或高鐵取代火車、網上商店取代傳統商店等。

替代品往往是新技術或新需求的產物。對於在位企業來說，這種「威脅」是巨大的。一般來說，一種替代品威脅的大小主要取決於替代品的盈利能力、替代品生產企業的經營策略，最重要的是購買者轉向替代品的意願。如果轉換成本[5]低，競爭對手提供的產品或服務在性能和價格方面都優於在位企業，那麼替代品就對行業構成嚴重威脅。購買方的轉換意願與品牌忠誠度也有很大關係。

產業內的競爭會透過改進產品或服務的性能、降低成本、削減價格以及實行差異化等方式來應對來自潛在替代品的威脅。當然，替代品的威脅並不一定意味著新產品最終會取代老的產品。幾種替代品長期共存的現象是普遍存在的。如旅遊交通中飛機、汽車、火車、輪船等長期共存，公寓式飯店、分時渡假飯店、全套房飯店長期共存，傳統的旅行社與各種預訂機構共存等等。

（三）賣方的討價還價能力

賣方也稱供應商，其討價還價能力是決定旅遊企業利潤水平的重要力量。供應商的選擇與管理要與第四章提到的價值鏈管理相結合。決定供應商討價還價能力的因素有如下幾個：

1.供應商所提供資源的稀缺性

如果供應商所提供的資源對產業來說是必不可少的，而且替代產品又較少，供應商對產業內企業的影響就比較大。相反，如果供應商所提供的產品很容易被其他產品或資源所替代，其討價還價能力就很小。

2.供應商所提供資源的需求狀況

如果供應商向幾個產業提供同一資源，它們對於某一個具體產業的依賴性就會相應降低。對於供應商所提供的資源的需求越激烈，供應商的影響力就越大。從這個意義上說，國際旅遊熱點城市的旅遊供應商相對於客源地的旅行社來說，其討價還價能力就很強。

3.旅遊企業轉換供應商的成本

由於企業與原有供應商已經建立了一種長期的相互信任的合作關係，一般情況下，企業要轉換供應商所要付出的成本是非常大的。一方面，企業要同新的供應商發生一些交易成本，包括合約的談判、履行，機會主義行為帶來的損失等等；另一方面，與新供應商還有一個逐漸磨合的過程，而且有的時候供應商所提供的產品之間融合度也促使企業在考慮轉換供應商的時候特別慎重。如飯店企業要考慮對其安全系統進行調整，就需要一個很長的時間，還要對員工與維修人員進行重新培訓，倉庫裡的零件也要及時更新等等。

4.資源供應商本身的競爭程度

如果供應商所處的行業是充分競爭的，那麼其討價還價能力就較弱；相反，如果是壟斷或寡頭壟斷狀態，則其對旅遊企業的討價還價能力就很強。

（四）買方的討價還價能力

買方是指旅遊企業產品的購買者，他們對其供應商——旅遊企業的影響力大小

主要取決於以下幾個方面的因素：

1.買方的數量和購買量

買方的數量越少，購買量越大，其討價還價能力就越強。相反，如果買方的數量很大，但個體購買量很小，他們的討價還價能力就很弱。因此，增強作為買方的力量從而降低經營成本是許多單體飯店加入國際著名飯店集團的原因之一。而對於那些彼此之間缺乏聯繫的非集團飯店成員的單體飯店來說，透過一定的方式進行集中購買，也成為其理性選擇。

2.旅遊企業自身的競爭結構與品牌

如果旅遊企業與買方相比規模較大，行業內競爭不是很充分，那麼買方的力量就較小。在一個競爭較為充分的產業，透過品牌所建立的差異化對旅遊企業就顯得特別重要。如果旅遊企業的品牌影響力很強，其買方的討價還價能力也相對較小，這直接反映在著名品牌的價格政策上。在其他情況相同的條件下，著名飯店集團標準房價的折扣率要遠遠低於品牌不是特別強的飯店。

3.替代品的可獲得性與買方的轉換成本

在替代品價格、性能與企業的產品相近的情況下，轉向購買替代品的成本越低，買方的影響力就越大。航空公司和飯店集團經常採取的FGP（常飛計劃或常客計劃）以及這些企業的品牌效應，通常會對顧客的轉換形成一些障礙，增大其成本。

（五）旅遊企業之間的競爭

旅遊企業之間的競爭是指旅遊企業為市場占有率而進行的競爭，這種競爭透過價格競爭、服務競爭、通路競爭等方式表現出來。

企業之間現有競爭強度分析包括：現有企業的數量和力量對比分析、成本結構

分析、產品或服務差異分析、退出障礙和轉移成本分析、產品或服務生產擴大方式的分析、競爭者類型分析以及產業投資目的分析。

針對行業內的主要競爭對手，通常要分析目標、假設、當前策略和潛在能力，如圖3-4所示。

分析並瞭解競爭對手的目標，就可以推斷在當前的市場和競爭狀況下，競爭對手對其自身地位和財務成果的滿意度，得知其競爭動力的來源，進而預測其改變策略的可能性及對其他企業行為的敏感性。

競爭者的目標是以其對其經營環境及對自己的認知為前提的。競爭者策略的假設有兩類，第一類是對自己的市場地位、力量、發展前提等方面的假設；第二類是競爭者對自己所在產業及產業內其他企業的假設，包括產業結構、產業發展前景、產業潛在獲利能力等。瞭解競爭對手對產業的假設，一方面可以瞭解對手對產業的認識及採取的相應的策略類型，另一方面還可以瞭解企業的認知方式。

對競爭對手現行策略的分析，主要是要瞭解企業的所做所想，具體包括：市場占有率、產品或服務銷售通路、研發能力、定價情況、影響成本的要素、所採用的策略類型等。

圖3-4 競爭者分析模型

　　能力分析是競爭對手分析過程非常重要的一項**內**容。能力決定了企業對策略行動作出反應的可能性、強度、性質和時間選擇。能力分析包括核心能力、增長能力、反應能力、應變能力等。

　　透過以上四個方面的分析，我們就可以預計競爭對手可能的行為動向。

三、策略群體分析

　　產業分析的一個重要方面是要確定產業**內**所有主要競爭對手的各方面的策略特徵，波特將之稱為「策略群體」。具體地說，一個策略群體是指一個產業內在某個策略方面採用相同或相似策略的各企業所組成的集團。它們具有相似的能力，滿足相同細分市場的需求，提供具有同等質量的產品和服務。透過策略群體分析使企業的管理者能夠以最接近的競爭對手的績效為基準，針對價格、產品或服務、品牌、

顧客忠誠、盈利水平和市場份額進行分析。

（一）策略群體的特徵

波特在《競爭策略》一書中，提出了用於識別策略群體特徵的一些變量。這些變量包括：產品的服務質量、產品或服務的差異化及多樣化程度、組織的規模、各地區交叉的程度、細分市場的數量、所使用的通路情況、品牌的數量、行銷的力度、縱向一體化的程度、技術領先程度（領先者/追隨者）、研究開發能力、成本定位、能力的利用率、價格與設施設備水平、所有制結構、與政府和金融界等外部利益相關者的關係等等。

在識別策略群體時，首先要從以上變量中找出兩到三個變量[6]，然後按上述差別化特徵將產業內所有的企業列於一張雙因素變量圖上，把大致落在相同策略空間的企業歸於同一個策略群，然後給每個策略群畫一個圓，使其半徑與各策略群所占整個行業銷售收入的份額成正比。經過上述步驟，就得到了一個雙變量的策略群體圖。

圖3-5是20世紀80年代歐洲食品生產行業的策略群體圖。使用地區覆蓋和行銷力度兩個變量將4個集團清楚地分開了。A1是擁有知名品牌，進行全球化經營的跨國公司群體，如聯合利華（Unilever）、雀巢（Nestle）、 BSN （現在的達能）和Grand Met；A3是具有較強品牌和較高的行銷能力的國內公司，其經營範圍比A1要小，如聯合餅乾（United Biscuits）和Unigate公司；B2 在國內經營，但不是市場領導者，如Colmans和英國聯合食品集團（ABF）；C3 的產品有自己的品牌，且致力於降低成本，如Hillsdown和Booker。

圖3-5 策略群體：20世紀80年代歐洲的食品業

（二）策略群體分析

1.策略群體**內**的競爭

　　在策略群體**內**，由於各個企業的優勢不同會形成彼此之間的競爭。一般來説，各企業的經濟效益主要取決於經濟規模。規模大的企業就處於優勢地位。另外，企業的資源與能力不同決定了它們的策略實施能力的差異。能力尤其是創新和學習能力強的企業會占優勢，處於較為有利的地位。

2.策略群體間的競爭

　　在一個產業中，如果存在兩個以上的策略群體，它們之間可能就會為對方設置障礙，導致群體間的競爭。如李　‧卡爾頓、聖‧瑞吉斯凱悦、喜來登等所在的豪華飯店群體與假日飯店、福朋飯店、諾富特等所在的中檔群體的競爭。策略群體的競爭結構也決定了它們之間競爭與對抗的激烈的程度。

113

3.企業競爭對手的確認

在策略群體圖上，策略群體之間相距越近，成員之間的競爭越激烈。同一個策略群體內的企業是最直接的競爭對手，其次是相距最近的兩個群體中的成員企業。

思考與練習

1.簡述旅遊企業外部環境分析的必要性和重要性。

2.旅遊企業外部環境分析的步驟有幾個？

3.用外部因素分析矩陣分析你所在城市的一家旅遊企業，並對分析結果進行評論。

4.旅遊企業宏觀環境分析包括哪幾個方面？

5.旅遊企業產業結構分析內容通常有哪些？

第四章 旅遊企業內部實力評估

‖ 開篇案例 地中海俱樂部

地中海俱樂部（Club Med）是法國最大的旅行和旅遊公司，成立於1950 年，是第一家提供全包價渡假產品的公司。現在全包價渡假市場已經成為旅遊業內增長速度最快的一個細分市場。地中海俱樂部將旅行、旅遊以及飯店緊密結合起來，成為全球渡假旅遊者的首選。地中海俱樂部透過為客戶創造體驗體現自身的實力。

首先，不僅是飯店和休息場所，而且更像是一座有活動交際中心、劇院和集市等在內的村莊。

其次，不僅提供食物，而且向客戶展示世界飲食精粹。

第三，不僅讓客戶體驗新款的裝備，而且還讓他們學習一些新東西，如新型運動項目、藝術和手工藝等。

第四，不僅是夜生活，而是從晝至夜的狂歡和慶祝。

最後，不僅是做或不做某事，而且能結識各種各樣的人。

一、公司的發展歷史

1950年，在格拉德·伯利 （Gerard Blitz）的倡導下，法國幾個大自然的愛好者，為了創造一種渡假的方式，使人們有機會回歸大自然，創辦了地中海俱樂部。當時的理念是在風景優美的地方成立渡假村，並在渡假的時候能完全地休閒，不受外界的干擾。那時，俱樂部的渡假村十分簡陋，由帳篷或小屋構成，在以後數年裡，又修建了更多的村莊和滑雪場，公司逐漸發展成為一個有限責任公司。

從1963年起，公司由一個非常熱中於此項事業的法國人領導，他叫吉爾伯特·特裡加儂（Gilbert Trigano），他把自己的一生都獻給了地中海俱樂部。在他的管理下，俱樂部在世界各地開放了渡假村，這些俱樂部以其豪華和提供各種社會和娛樂活動而著稱。由於業務的多樣性，在1982年公司將它的商業和管理職能分別下放到不同的地區，即歐洲、非洲、美洲、亞洲和印度洋和大西洋，並且成立了兩個獨立的法人單位——Club Med S.A.和 Club Med Inc.。

為了提高其市場占有率，俱樂部還收購了幾個小旅行社。為了適應不同消費者的消費需求，俱樂部進一步豐富其服務內容，如俱樂部飯店、城市俱樂部等。最近，俱樂部還啟用了兩艘豪華遊輪，即地中海1號、地中海2號來組織遊客巡遊。

二、地中海俱樂部的核心能力——體驗行銷

地中海俱樂部總部設在法國巴黎，採取會員制方式經營，目前在35個國家擁有116個渡假村。每一個渡假村都能使客人的假期更愉快，並為其創造可以回味一生的完美體驗於記憶。

1.地中海俱樂部的創立起源於參與式體驗

1950年，曾經是比利時水球冠軍的伯利　邀請他的幾百個朋友在地中海地區的一個渡假區享受陽光的沐浴，為期一個月，價格非常適中。他們將之稱為「Club Med」。從一開始，這種參與式的旅行渡假方式就獲得了成功。俱樂部的第一次活動是在西班牙的馬洛卡島組建了一個2　500人的渡假村。在渡假村中，人們睡在帳篷的睡袋裡，輪流做飯，洗碗碟。地中海俱樂部的成立，源於滿足都市人渡假時逃離所熟悉環境的願望，為他們營造一種與日常生活截然不同的人際氛圍和環境。在這種環境中，成員不受階層、規則的約束。

2.地中海俱樂部的定價全包式

地中海俱樂部是一個集往來路程、住宿、用餐、運動和娛樂於一身，一價全包式的全球連鎖休閒運動渡假村。地中海俱樂部所提供服務的目標是把人們帶到一個天堂一般的地方，那兒沒有日常生活的煩惱，人們可以盡情放鬆自己，在這些夢境一般的地方，社會差別消失，人們可以享受到充分的自由。一價全包迎合了這種需求，減輕了會員的煩惱，使他們可以全身心地投入到假期的體驗中去。

在地中海俱樂部，除非有特別的註明，否則假期裡將包括一切：機票、接送、三餐、用餐時紅白酒等飲料、運動項目與課程、四歲以上小朋友的兒童俱樂部、娛樂以及12000元美金的旅遊保險等。

3.地中海俱樂部高素質的員工——G.O.

地中海俱樂部最大的特色莫過於它的高素質員工G.O.，即法語「Gentil

Organisateur」（英語為Gentle Organizer，和善的組織者或親切的東道主）的縮寫，他們是渡假村品質的象徵。在任何一個地中海俱樂部都有來自不同國家或地區的G.O.，所以幾乎世界上任何一個國家的遊客都可以得到自己熟悉的語言幫助。G.O.不同於一般飯店的服務人員，他們從來不穿套裝制服，也不收小費。他們是教練、保姆、演員以及朋友。他們教會員潛水、游泳、射箭、打網球和高爾夫球，或在兒童俱樂部照顧會員的小孩；白天在海上教授揚帆，晚上則搖身一變而成舞臺上的主角；他們與客人共進餐宴，做他們的朋友也是玩伴。總之，他們就是靈魂人物，活力的來源，地中海俱樂部的精髓所在。

在地中海俱樂部的每個渡假村中，最重要的人物就是村長（Chef de Village）。他們全身充滿傳奇，以個人獨特的風格帶領所有的G.O.team為會員規劃出精彩而歡樂的假期。

4.地中海俱樂部體驗產品的創新

在地中海俱樂部中，會員被親切地稱為G.M.（Gentle Member）。如果說G.O.是村子的主人，那G.M.就是可愛的客人。地中海俱樂部的目的不止是讓G.M.感到賓至如歸，更要讓G.M.感覺像個大家庭，忘掉階層等級，遠離都市束縛，感受到自由自在。地中海俱樂部不斷適應顧客的需求，進行產品的創新。

（1）運動、自由

從高爾夫球場到射箭場，從網球場到乒乓球廳，從游泳池到會議室，從兒童活動室到SPA廳，在這裡人和人之間不會有隔閡，沒有會與不會，也沒有語言障礙，只要參與，就是勝利者。地中海俱樂部提供的是一個國際村的環境，其G.O.多半會多國語言以及豐富的肢體語言。語言在地中海俱樂部不會成為交流與溝通的隔閡。

（2）兒童俱樂部

到地中海俱樂部來玩的人，年紀最小只有四個月大，最大的則有104歲。地中海俱樂部針對小朋友設計了專門的少年俱樂部（Kids Club Med，8～12歲）、兒童

俱樂部（Mini Club Med，4～7歲）以及幼兒俱樂部（Petit Club Med，2～3歲），每一個俱樂部都有獨立設計的課程和活動項目。

（3）運動俱樂部

地中海俱樂部以「世界最大的運動俱樂部」而知名。依各村條件的不同，水上活動有風浪板、帆船、獨木舟、滑水等；陸上活動有射箭、回力球、網球、籃球、足球、排球、高爾夫、健身房、有氧舞蹈、馬戲學校或攀岩等。

（4）公司旅遊

地中海俱樂部的渡假村都坐落在世界最美麗的地方，來到渡假村內，緊張的心情會得到放鬆。所有的設施、教學、活動規則與晚間娛樂活動等，讓員工既充實又充滿歡樂。地中海俱樂部企業旅遊包括團體、會議及獎勵旅遊。地中海俱樂部以其全包式的行程及定製化的活動策劃能力而贏得了眾多世界知名企業的青睞。

（資料來源：www.clubmed.com）

體驗行銷作為地中海俱樂部的核心能力使公司在旅遊業內取得了獨特的競爭優勢，在本章中我們將主要介紹旅遊企業內部實力評估的方法、核心能力與競爭優勢的關係、價值鏈分析等。

▌第一節 旅遊企業的資源與核心能力

透過對企業的外部環境進行掃描和分析來識別機會、發現威脅是還不足為旅遊企業提供競爭優勢的。旅遊企業要想利用外部環境中的機會，避免威脅，策略管理者必須審視組織本身，識別出自身的優勢和劣勢。

一、旅遊企業的資源、能力、核心競爭力與競爭優勢

旅遊企業的資源既可以是有形的，也可以是無形的。旅遊企業的能力是指旅遊企業利用其資源的效率。旅遊企業要在激烈的市場競爭中有所發展，必須開發與增

強自己的核心競爭力。核心競爭力是某家旅遊企業的獨特能力，是相對於競爭對手而言的。它是在旅遊企業的資源與能力的基礎上形成的，三者的關係及與競爭優勢的關係見圖4-1。

圖4-1 資源、能力與核心競爭力

從圖4-1可以看出，資源、能力及核心競爭力是競爭優勢的來源。資源是能力的來源，企業能力則是企業核心競爭力的來源，核心競爭力是企業競爭優勢的基礎。旅遊企業利用資源和能力來創造核心競爭力。因此要開發核心競爭力首先要對資源和能力進行分析。

（一）旅遊企業資源

如上所述，一個組織必須將其資源投入生產和服務過程。有形的資源包括各種存貨、原材料、機械設備、建築物、資本等，通常是可以量化的。無形資源則是指企業長期積累下來的資產，是植根於歷史的。它們通常是有形資源的價值附加，以一種獨特的方式存在，不太容易為競爭對手所瞭解和模仿。如知識、管理人員的思想、創新能力、管理能力、企業與人們交往的方式等，都是無形資源。表4-1和表4-2是有形資源和無形資源的分類。

對於旅遊企業來說，其資源有許多不同其他行業資源的特點。

首先，除了有形資源和無形資源以外，「無償」資源是其旅遊產品的一大組成部分[7]，這也是旅遊業資源的一大特點。布爾（Bull，1995）認為，旅遊業的基礎

是「無償」資源、公共部門資源和私人部門資源的混合體。因此，對於旅遊企業來說，其大多數旅遊產品是由「無償」資源和稀缺資源共同構成的。

表4-1 有形資源

財務資源	・企業的借款能力
	・企業產生內部資金的能力
組織資源	・企業的報告系統以及它正式的計畫、控制和協調系統
實物資源	・企業的廠房和設備以及先進程度
	・獲取原材料的能力
技術資源	・技術的含量，如專利、商標、版權和商業機密

資料來源：麥克· A.希特等著.策略管理：競爭與全球化

表4-2 無形資源

人力資源	・知識
	・信任
	・管理能力
	・組織慣例
創新資源	・創意
	・科技能力
	・創新能力
聲譽資源	・客戶聲譽
	・品牌
	・對產品品質、耐久性和可靠性的理解
	・供應商聲譽
	・有效率、有效益、支持性的和雙贏的關係和交往方式

資料來源：同上。

其次，旅遊企業資源具有移動性和不可替代性。旅遊企業資源不可移動性有兩層含義。旅遊企業的資源無論在時間上還是空間上都是不可移動的，這是由旅遊的

特性——異地性所決定的。旅遊企業資源所有權具有不可轉讓性。在旅遊者消費過程中，基本上不發生所有權的轉讓，旅遊者購買的只是一段時間的使用權。不可替代性是指在旅遊企業中，有些資源很難被另一種資源所替代。旅遊企業通常不太可能像製造業那樣用運營資源來取代人力資源，從而提高生產效率。旅遊企業主要生產服務產品，服務質量的好壞則與服務人員的數量和服務技巧有關，因此，旅遊企業傳統上被認為是勞動密集型產業。

第三，旅遊企業資源具有消費的共享性。消費的共享性，又稱非排他性。由於旅遊資源在消費的過程中，並不發生所有權的轉移，所以旅遊企業向旅遊者提供的是共享使用權。另一方面，旅遊資源又是有限的，稀缺的。這就使得旅遊企業的資源在面臨廣泛的、經常性的需求時，很容易造成資源的衝突與競爭。在實物資源和運營資源受到容量的限制時，要在短期內增加資源的供給容量是很困難的。這些特點決定了旅遊企業的經營者在中短期只能靠影響需求而不增加供給來與其有效的供給者匹配，通常的做法是透過價格機制或進行各種促銷活動。

第四，旅遊資源具有相互依賴性。正如我們在第一章所提到的，許多旅遊企業利用的資源不是該企業所擁有的或能夠控制的資源。旅行社、航空公司就是很好的例子。

（二）旅遊企業的能力與核心競爭力

1.能力

正如前面所提到的，旅遊企業的能力是指旅遊企業利用和分配資源的效率，具體地說，是企業將現有的有形和無形的資源整合起來，以達到某種預期的狀態。能力使企業能夠利用其洞察力和智慧並利用外部機會，從而建立持久性的優勢。要想獲得競爭優勢，關鍵要將其能力建立在開發、積累訊息和知識以及企業內部員工交流訊息與知識的基礎上。旅遊企業能力的獲得，可以透過內部開發進行，也可以從外部透過與供應商、批發商和顧客的合作而獲得。

企業的許多能力建立在企業員工的技能與知識的基礎上，尤其是員工某一方面

的專長上。越來越多的企業也認識到企業人力資本所擁有的知識是最重要的能力，它最終將會成為企業競爭優勢的來源。如圖4-2所示，企業的能力在職能性領域會得到體現和發展。

對於旅遊企業來說，其能力也主要體現在產品、服務及其提供方式方面。如在中國，一家具有出境權的組團社所具有的能力表現在銷售產品和服務的方法即銷售通路的選擇；出境旅遊權；與各旅遊供應商密切配合，共同為遊客提供一次難忘的經歷；在旅遊目的地為客人安排舒適的住宿與飲食等。

2.核心競爭力

核心競爭力（core competence）又稱獨特的能力（distinctive capability），是指能為企業帶來相對於競爭對手的競爭優勢的資源和能力。核心競爭力這個概念首先是由普拉哈拉德和哈默於1990 年發表在《哈佛商業評論》上的「The Core Competence of the Corporation」一文中提出來的。核心競爭力通常表現為企業經營中的累積性的學識，尤其是關於如何協調不同生產技能和有機結合多種技術流的學識。

圖4-2 企業的能力

資源、能力與核心競爭力既相互聯繫，又有明顯的不同。並不是企業的所有資源、知識和能力都能形成持續的競爭優勢，都能發展成為核心競爭力。就某個企業的能力來說，在與行業內其他企業所擁有的能力相比時，沒有特別之處，不能為企業帶來更好的績效。而核心競爭力一定是那些能為企業帶來相對於競爭對手來說更好的績效的資源或能力。核心競爭力是在資源和能力的基礎上形成和發展起來的，其形成要經歷企業內部資源、知識、技術等的積累、整合過程。只有透過這一系列的有效積累與整合，形成持續的競爭優勢後，才能為獲取超額利潤提供保證[8]。

核心競爭力有以下幾個特點：

（1）有價值。核心競爭力必須能夠提高企業的效率，可以幫助企業在創造價

值和降低成本方面比其競爭對手做得更好。

（2）異質性或稀有性。核心競爭力是企業所獨有而未被當前或潛在競爭對手所擁有的。只有當企業創造並發展了那些與競爭對手共有的能力使其成為獨有的能力時，才能為企業帶來競爭優勢。

（3）不可模仿性。如果該能力易被競爭對手所模仿，或透過努力很容易達到，則它就不可能給企業提供持久的競爭優勢。從這個意義上說，企業應該更加重視那些內化於整個組織體系、建立在系統學習經驗基礎之上的專長和知識，因為它們相對於那些建立在個別專利或某個出色的管理者或技術骨幹基礎之上的專長，具有更好的、更持久的競爭力。

（4）難以替代。一般產品、能力很有可能受到替代品的威脅，但核心能力應當是難於被替代的。

（5）可擴展性。核心競爭力可以透過一定的方式衍生出一系列的新產品或新服務。它猶如一個「技能源」，由此向外發散，為消費者不斷提供新的產品或服務。

二、旅遊企業價值鏈

價值鏈最早是由美國策略管理學家波特於1985年提出的。企業的業務經營活動可以分解成一個個模塊，每個模塊在企業價值增值方面的作用是不同的。透過分析每個模塊對企業價值增值方面的作用，可以使企業清楚哪些活動是能夠為其提供競爭優勢的。

（一）旅遊企業價值鏈的特點與內容

雖然傳統的價值鏈分析主要是針對製造業的，但由於價值鏈在分析企業經營活動中所顯示出來的優點，已經有越來越多的旅遊研究者將價值鏈應用到旅遊業中。圖4-3就是一個旅遊企業的價值鏈。

從圖4-3可以看出，企業的業務活動透過價值鏈可以分為基本活動和輔助活動。基本活動是指那些直接為產品或服務增加價值的各種活動，而輔助活動本身並不增加產品或服務的價值，它透過為基本活動提供各種支持，間接地為產品或服務增加價值。

1.旅遊企業的基本活動

正如本書第一章所提到的，旅遊企業屬於服務業，具有與製造業截然不同的特點。其區別主要體現在基本活動方面。因為在旅遊業中，旅遊者要想得到大部分旅遊企業的服務，必須要到旅遊企業的「工廠」——服務場所中去，而且旅遊生產與消費是同步進行的，旅遊者本身也成了旅遊產品的一個組成部分。這些特點決定了傳統製造業基本活動中的「外部物流」在旅遊企業的基本活動中顯得相對不太重要，或者這部分活動存在較大的外部性，而且需要各相關企業的密切配合，所以要麼超出了旅遊企業的控制能力範圍，要麼將其界定為企業與其他旅遊企業的合作活動[9]。反映在價值鏈所體現的活動方面，旅遊企業的基本活動主要由四部分組成：對客服務活動、行銷與銷售活動、顧客維持活動及溝通合作活動。下面以一家旅行社為例，分別說明這四種活動及有助於企業價值增值因素。

（1）對客服務活動。對客服務活動又稱現場服務活動，如旅行社為遊客在旅遊目的地所提供的食、住、行、遊、購、娛等各種服務。價值增值因素包括娛樂活動、好的住宿位置、素質高的導遊及陪同人員等。

圖4-3 旅遊企業的價值鏈

（2）行銷與銷售活動。在充分瞭解遊客需求的基礎上，針對目標市場開發出新產品，開展一系列廣告和促銷活動，選擇合適的通路，發展和支持銷售隊伍等。價值增值因素有分銷通路的選擇、給通路的傭金水平、銷售成本、常客促銷計劃、宣傳手冊的展示、客戶檔案的管理等。

（3）顧客維持活動。為了給旅遊企業帶來持久的、穩定的價值增值，旅遊企業必須從事與維持顧客相關的活動。價值增值因素有顧客投訴管理、服務過程的管理與監督、顧客滿意度、對顧客需求的反應速度以及客戶建議等。

（4）溝通合作活動。與相關企業的溝通與合作也是旅遊企業很重要一項活動。這項活動對旅行社尤其重要，因為旅行社的產品大部分要依託於相關供應商。價值增值因素包括與旅遊供應商的合約、旅遊供應商的誠信度、目的地可進入性的改善等。

2.旅遊企業的輔助活動

如前所述，輔助活動不會直接增加價值，它們主要為基本活動提供必要的支持。輔助活動的內容在大多數企業都是相似的。旅遊企業的輔助活動有如下5個方面：

（1）基礎設施。基礎設施指企業的總體管理、計劃、財務、會計、法律支持等所有對整個價值鏈起支持作用的活動。其價值增值因素有整個企業的決策的速度與質量、基礎設施的成本、與政府的關係等。

（2）人力資源管理。人力資源管理包括員工與管理人員的招聘、遴選、培訓、職業發展以及工資薪酬等方面。價值增值因素有授權、員工與管理者的素質、團隊工作、人力資源的外包情況等。

（3）產品與服務開發。產品與服務開發主要是指新產品、新服務和新市場的發現與開發。價值增值因素包括新的細分市場、新產品、新的目的地、新概念的推出。

（4）技術和系統開發。技術和系統開發主要涉及對現有產品、通路進行改進的技術及相應的系統的開發。價值增值因素有電腦預訂系統、收益管理、自助登記與結帳系統、同聲傳譯系統等。

（5）採購。採購指購買旅遊企業生產產品和服務所需要的原材料的行為。更低的價格、更好的、更完善的合約條款將會為旅遊企業帶來價值的增值。

（二）旅遊企業價值鏈分析

波特認為，一個企業的價值鏈及其所反映的各項活動的展開的方式往往可以反映出企業業務、內部運作、企業策略、企業執行策略的途徑以及各項活動的基本經濟特性的演變。由於以上方面的不同，企業之間的價值鏈也是不同的。事實上，一個企業的價值鏈植根於一個更大的活動體系之中。這個體系包括上遊供應商的價值鏈、下遊銷售商或分銷商的價值鏈。因此，要分析一個企業在終端市場上的競爭力，我們應該分析將產品或服務送至最終顧客的整個價值鏈體系，而不是僅僅分析

企業自身的價值鏈。

1.旅遊企業自身的價值鏈分析

對旅遊企業的價值鏈進行分析，主要是根據圖4-3所劃分的業務活動進行。在分析基本活動時，主要是要找出企業有潛力去獲取和創造價值的活動。不管是基本活動還是輔助活動的分析，都必須考慮競爭對手的能力。企業的資源或能力作為競爭優勢的來源，必須能夠促使企業以一種優於競爭對手的方式來運作，或者以一種競爭對手不能運作的方式來運作，並創造價值。這樣，旅遊企業才擁有捕捉價值的機會，並為顧客創造價值。從波特傳統價值鏈的思想中可以看出，價值鏈分析的基本思想是透過價值鏈分析，企業瞭解自己的成本地位，並找出能夠促進業務執行層策略的多種方法，最終為企業創造價值——利潤。隨著行銷環境的變化，人們逐漸認識到要為企業創造價值（利潤），首先要為顧客創造價值；而要為顧客創造價值，則要關注員工的價值。尤其是在服務業中，勞動力是總成本中一個重要組成部分，同時它也是使一家企業區別於另一家企業很重要的一個方面。因此，旅遊企業的價值鏈分析，應該將員工的素質與價值分析作為其中的一個較為重要的方面來進行。而這一切，首先要考察企業為顧客創造了多大的價值，這些價值是不是目標顧客所關注的。本章開篇案例中，雅高集團在推出Formula 1所進行的顧客價值創新，重組了自己的價值鏈，也充分考慮了目標顧客的價值。

2.旅遊企業價值鏈體系分析

圖4-4展示的是處於行業中的旅遊企業的價值鏈構成情況。在分析旅遊企業的價值鏈時，應該充分考慮供應商與分銷商的價值鏈。供應商的價值鏈意義體現在，供應商活動的成本與質量會影響到旅遊企業的成本或差別化的能力。旅遊企業為降低供應商的成本或提高供應的有效性而採取的一系列活動同樣也會提高其自身的競爭力。前向通路（分銷商）或通路聯盟價值鏈的重要性則體現在三個方面：（1）旅遊企業的產業和活動屬於服務業，其無形性使得顧客在消費之前對其產品或活動的訊息掌握較少，他們在決策之前傾向於依靠分銷商——旅遊專家的意見；（2）分銷商的成本和利潤將會成為最終的顧客所支付價格的一部分；（3）分銷通路或通

路聯盟所開展的活動會影響到最終顧客的滿意度。

以上論述表明，旅遊企業必須同其供應商或分銷商密切合作，改造或重新設計它們的價值鏈，共同進行價值創新，以提高它們的共同競爭力。反過來，一家企業的相對成本地位和整體競爭力既和整個行業的價值鏈體系有關，也和顧客的價值鏈有關。

圖4-3和圖4-4只是展示了一般企業的價值鏈與價值鏈體系的構成情況。實際上由於旅遊企業本身的複雜性，具體到單個的旅遊企業時，其價值鏈中活動的組成結構及其價值鏈中各項活動的相對重要性會隨企業在價值鏈中的地位不同而不同。如一家國際知名品牌的飯店集團下屬的成員飯店，由於集團擁有龐大的銷售和預定網路，其最重要的活動和成本往往在其經營運作之中，如進店和離店、設施設備的日常維修和保養、客房服務和餐飲服務等等。而對於一家處於旅遊勝地的飯店來說，其主要活動可能會依賴於分銷商。對於旅遊批發商來說，其主要活動則是產品的設計和供應商的活動。

圖4-4 旅遊企業價值鏈體系

資源來源：改編自麥克‧ 波特.競爭優勢.

需要注意的是，在對旅遊企業價值鏈進行分析時，要綜合考慮其**內部**活動之間的相關性，即旅遊企業價值鏈與供應商、分銷商和顧客價值鏈的聯結問題。表4-3列舉了旅遊企業**內**外部鏈條的分類情況。

表4-3 旅遊企業內外部鏈條分類

內　部　鏈		外　部　鏈	
活動類型	例　子	活動類型	例　子
基本活動-基本活動	各職能部門的合作	後向價值鏈	旅遊經營商與飯店集團之間的聯繫

續表

內　部　鏈		外　部　鏈	
活動類型	例　子	活動類型	例　子
基本活動-輔助活動	電腦銷售管理系統	前向價值鏈	旅遊經營商與旅遊代理商之間的聯繫
輔助活動-輔助活動	新技術培訓	水平價值鏈	飯店與航空公司通過策略聯盟形式在行銷、採購等方面進行合作

註：①後向價值鏈是指旅遊企業與上游企業如供應商價值鏈的聯繫；前向價值鏈是指旅遊企業與下流企業如分銷商的價值鏈的聯繫；水平價值鏈是指旅遊企業與業內其他企業價值鏈的聯繫；

②資料來源：改編自耐杰爾‧埃文斯等著.旅遊策略管理

（三）旅遊企業活動的外包

經過價值鏈分析，如果發現旅遊企業的資源和能力不是競爭能力和競爭優勢的來源，旅遊企業應該找出那些與不能創造價值並獲得價值相關的基本和輔助業務活動，並研究將這部分業務進行外包（outsourcing）的可能性。

外包最早來自於製造業，與企業如何獲得零件、成品及服務的方式有關，是指從外部提供者處購買一種創造價值的服務的行為。外包可以使一個企業將優勢集中在它的核心競爭力上以創造價值。現在，外包趨勢也越來越多地被其他行業所採用。旅遊企業中運用外包的現象也是很普遍的，如旅行社，尤其是小型旅行社會決

定是否擁有車隊或擁有汽車的數量；飯店中經濟型飯店可以將洗衣、客房清掃等業務外包出去。

事實上，極少有企業擁有在所有基本和輔助業務活動中實現競爭優勢所要求的資源和能力，透過培育較小數量的核心競爭力，企業建立起競爭優勢的可能就會增加。另外，企業將那些自身缺少能力或盈利性較差的部分外包出去，便可以專注於能創造價值的核心競爭力的培養。這一點，對於以中小企業為主的旅遊企業是非常重要的。

第二節 旅遊企業內部分析的內容與方法

上一節中，我們主要介紹了旅遊企業的資源、能力、核心競爭力及與競爭優勢的關係，對旅遊企業價值鏈分析做了初步介紹。本節中，我們將給出一個有關旅遊企業內部分析內容和方法的框架，然後對資源學派的觀點加以總結和評價。

一、旅遊企業內部分析的內容與方法

（一）旅遊企業內部分析的內容

旅遊企業內部分析的內容包括許多不同的方面，如組織結構、企業文化、資源條件、價值鏈、核心能力分析等。從資源的廣泛定義來說，這些都屬於旅遊企業的資源。按照一個企業的成長過程，內部環境分析又可分為成長階段分析、歷史分析和現狀分析三個方面。我們主要介紹企業歷史和現狀分析的內容與指標。

在對旅遊企業內部環境進行分析時，「平衡計分卡」為我們提供了很好的框架。哈佛商學院羅伯特‧S.卡普蘭和復興全球策略集團創始人兼總裁大衛‧P.諾頓對在績效測評方面處於領先地位的12家公司經過為期一年的研究後，發明了「平衡計分卡」，並最早發表於1992年1月2日的《哈佛商業評論》。雖然大多數學者將平衡計分卡視為一種策略績效評估工具，但它已經被越來越多地利用於策略分析和策略實施過程中。

平衡計分卡為我們提供了一種基礎的廣泛的分析方法。如圖4-5所示。

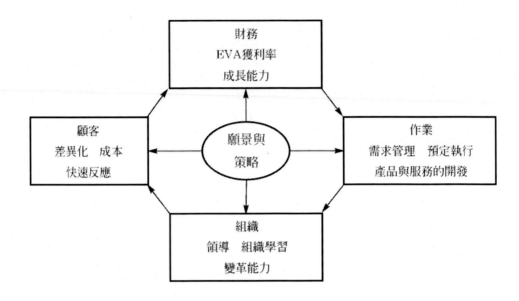

圖4-5 平衡計分卡的四個層面

平衡計分卡的邏輯是這樣的，企業要為股東提供更優厚的回報，依賴於企業為顧客創造更高價值時所具有的競爭優勢。企業要為顧客提供更高的價值，必須具有相應的作業或運作能力。而開發具有競爭優勢的作業能力，通常又需要一個具有創造力的、多樣化的、擁有熟練技術能力以及在一定激勵水平下的員工組織。其中的關係如圖4-5所示。對旅遊企業內部資源進行完整的分析必須包括以下四個層面：

1.財務層面

根據企業現行的EVA（economy value-added，經濟附加值）模式，是否能夠產生高於總資金成本的財務報酬？企業的獲利率是多少？企業的成長能力對其財務績效有何意義？

2.顧客層面

企業能否透過產品和服務的差異化、低成本或快速反應等途徑,為顧客提供較高的價值?

3.作業層面

作業層面也稱內部業務流程層面。該層面關注的是企業核心流程為顧客創造價值的效率與效果。哪一部分活動是顧客價值最重要的來源?應如何進行流程重組與改造?

4.組織層面

主要關注企業適應環境的能力、員工對企業文化的認同感、企業的學習能力與變革能力等。

在本書第十章——旅遊企業策略評價與控制中,我們還會就平衡計分卡的方法進行詳細的介紹。

(二)旅遊企業內部分析的方法

除了上一節所介紹的價值鏈分析法以外,還有許多關於企業內部分析的方法。我們主要介紹兩種,波士頓矩陣法和經驗曲線法。

1.波士頓(BCG)矩陣法:

波士頓矩陣法由波士頓諮詢集團在1970年創立,提供了在不同的產業進行運作與競爭的企業集團(多為事業部制或多部門制組織結構)業務分析的方法。BCG矩陣從兩個維度評價現有業務(產品和服務)的市場份額和成長性,透過考察各分部對其他分部的相對市場份額地位和產業增長速度而管理其業務組合。表4-4為世界最大的飯店公司2002～2004年市場份額情況。

表4-4 世界最大的飯店公司的市場份額

世界排名			飯店公司名稱	客 房 數		
2002	2003	2004		2002	2003	2004
2	1	1	洲際集團	514 873	536 318	534 202
1	2	2	勝騰集團	536 097	518 747	520 860
3	3	3	萬豪國際集團	463 429	490 564	482 186
4	4	4	雅高集團	440 807	453 403	463 427
5	5	5	精品國際集團	373 722	388 618	403 806
6	6	6	希爾頓飯店公司	337 116	348 483	358 408
7	7	7	最佳西部國際集團	308 911	310 245	309 236

續表

世界排名			飯店公司名稱	客 房 數		
2002	2003	2004		2002	2003	2004
8	8	8	喜達屋集團	226 970	229 247	230 667
11	11	9	凱悅集團	92 278	89 602	147 157
9	9	10	卡爾森集團	141 923	147 624	147 093

資料來源：改編自Hotels雜誌2004和2005年7月刊以及各集團網站。

　　如圖4-6所示，BCG矩陣的x軸代表相對市場份額地位。其中位值一般設為0.5，表示企業的市場份額為本行業領先公司的一半。y軸代表產業增長率，用銷售額增長百分比來表示，其範圍由-20%到20%不等，中位值為0.0。這樣就可以把企業現有業務分為：金牛型（高市場份額，低成長性）、瘦狗型（雙低）、明星型（雙高）、問題型（高成長，低市場份額）。集團公司可以根據不同的業務採取不同的策略組合。

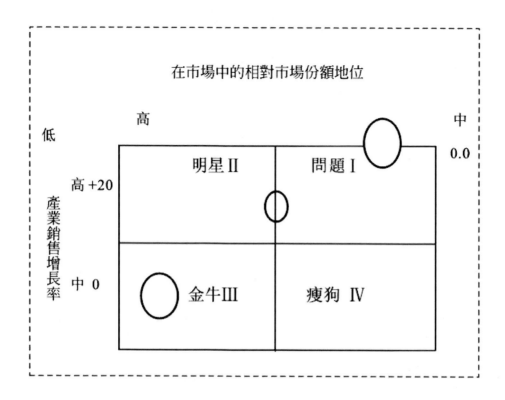

圖4-6 波士頓矩陣

2.經驗曲線法

經驗曲線法又稱經驗效益法，是指企業在生產某種產品或服務的過程中，隨著累積產品產量的增加，生產單位產品的成本下降，後來泛指隨著經驗的增加，單位產品（服務）成本的下降。人們從經驗曲線中發現，每當經驗翻一番時，單位產品成本總是以一個恆定的百分數下降。例如，當經驗翻一番時，產品成本要降到原單位產品成本的x%，一般稱x（%）為學習率。

用數學公式表示的經驗曲線為：

Chq＝Cn（q/n）-b

式中：

q——現時的經驗（累積產量）；

n——以前某時的經驗（累積產量）；

Cq——第q個產品的單位成本（考慮到通貨膨脹因素並加以調整）；

Cn——第n個產品的單位成本（考慮到通貨膨脹因素並加以調整）；

b——常數，其數值大小取決於學習率x，不同的學習率對應不同的常數。

由經驗曲線公式可以看出，當企業或組織學習率一定（即常數b一定）時，單位產品成本的降低幅度取決於現時經驗q與以前經驗n的比值q/n。q/n的值越大，則單位成本降低得就越多。

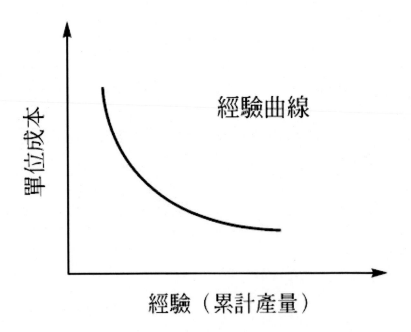

圖4-7 經驗曲線示意圖

　　企業的經驗效益一般有以下幾方面的來源：①勞動效率的提高；②勞動分工與工作方法的重新設計；③新的生產與服務方法的引進；④生產設備效率的提高；⑤產品和服務的標準化與重新設計；⑥資源利用效率的提高。

　　隨著經驗的增加，單位產品和服務的成本將會降低，這是經驗曲線所揭示的規律。較低的產品和服務成本能使企業獲得高於行業平均的收益，同時，在激烈的價格競爭戰中企業可降低產品售價，掌握競爭中的主動權。透過經驗曲線和經驗效益的分析，旅遊企業可以追求以經驗效益為基礎的成本領先策略。經驗曲線的分析會出現以下三種情況：

　　（1）如果旅遊企業a與競爭對手b在起點成本和學習率上均相同，要追求成本領先優勢只有靠增加經驗，充分規模經濟，才能使單位產品成本較競爭對手降低得更多，如圖4-8所示。

　　（2）如果旅遊企業a與競爭對手b的學習率相同，企業除增加經驗（累積產量）外，還可以不同的產品或服務成本起點進入競爭。即使與競爭對手經驗相同時，由於較低的產品成本起點，企業的單位產品成本也會較競爭對手為低，如圖4-9所示。

　　（3）即使在與競爭對手的初始經驗相同的情況下，旅遊企業的學習能力不同，也會造成其單位產品或服務的成本與競爭對手的競爭優勢。如圖4-10所示。

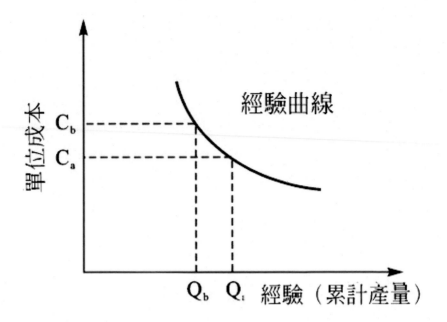

圖4-8 學習率與起點成本相同的經驗曲線

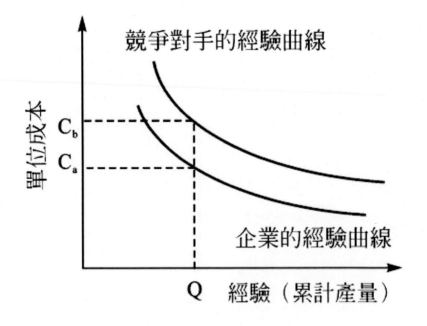

圖4-9 不同起點成本的經驗曲線

需要注意的是，正如我們前面所提到的，經驗曲線和經驗效益法的前提是企業所面臨的市場是同質市場，企業間的競爭主要是價格競爭。而當市場更注重於產品或服務的性能、特點等非價格因素時，追求以經驗效益為基礎的成本領先策略的企業，就處於非常不利的競爭地位。

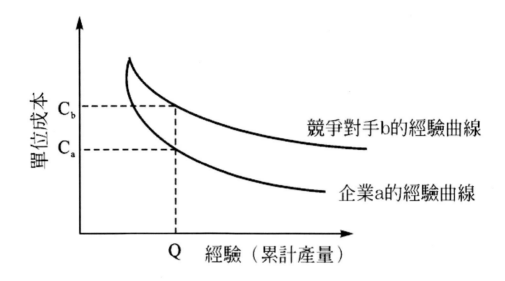

圖4-10 不同學習率情況下的企業經驗曲線

二、旅遊企業內部因素分析（IFE）矩陣

在上一章中，我們介紹了SWOT分析方法中的外部環境中的機遇與威脅的分析方法，並引入了外部因素分析（EFE）矩陣。與之相對應，內部因素分析矩陣是對旅遊企業內部策略管理分析的總結。它總結和評價了企業各職能領域的優勢與劣勢，並為確定與評價這些職能之間的關係提供了基礎。與外部因素分析矩陣和競爭態勢矩陣相似，IFE矩陣分析也可以按五個基本步驟來進行：

第一步，識別出內部策略條件中的關鍵策略要素，按優勢和劣勢分別列出，數量在10～20個之間為宜。

第二步，為每個策略要素賦予一個權重以表明該要素對於企業經營策略的相對

重要程度。權重取值範圍從0.0（表示不重要）到1.0（表示很重要），必須使各要素權重值之和為1.0。無論關鍵要素是內部優勢還是內部劣勢，對企業績效有較大影響的因素應該得到較高的權重。策略要素的權重係數因企業所在行業的不同而不同。

第三步，對各要素進行評分。分別用1、2、3、4來表示，劣勢用1或2表示：1分代表重要劣勢；2分代表次要劣勢；優勢用3或4來表示：3分代表次要優勢；4分代表主要優勢。策略要素的評分因企業不同而有差異。

第四步，根據各要素的權重和評分計算出各要素的得分。將每一要素的權重與相應的評價值相乘，即得到該要素的加權評價值。

第五步，計算企業內部策略條件的綜合加權得分。將每一要素的加權評價值加總，就可求得企業內部策略條件的優勢與劣勢情況的綜合加權評價值。

表4-5 Monkey River Village 內部因素分析矩陣

關鍵內部因素	權重	評分	加權分數
優勢			
1. 基層組織	0.05	4	0.2
2. 距離機場較近	0.1	4	0.4
3. 知識豐富的導遊員	0.05	3	0.15
4. 與相關機構的關係	0.05	3	0.15
5. 友好的當地居民	0.075	4	0.3
6. 廣闊的自然資源	0.1	4	0.4
劣勢			
1. 內部衝突與競爭	0.025	2	0.05
2. 缺乏為了最好地利用資源所需要的培訓	0.075	1	0.075
3. 不能隨時供電	0.15	1	0.15
4. 森林與海濱的過度開發	0.15	2	0.3
5. 產品的宣傳與溝通不利	0.075	1	0.075
6. 缺乏市場控制	0.1	1	0.1
	1		2.35

需要說明的是，無論IFE矩陣中有多少個策略要素，最終計算出的總加權分數的值域是〔1，4〕，平均分為2.5 分。一般來說，總加權分數低於2.5 分的企業內部狀況處於劣勢，反之，超過2.5分的企業則處於強勢。如果某種因素既構成優勢又構成劣勢，將會在IFE矩陣中出現兩次，並分別被賦予不同的權重和評分。

表4-5是第三章提到的Monkey River Village內部資源因素分析矩陣。可以看出，該地區的主要優勢在於基礎組織、距離機場的位置、當地居民的友好以及良好的自然資源。主要劣勢在於電力的供應以及森林與海濱的過度開發。總加權分數2.35說明該景區的總體內部優勢略低於平均水平。

三、資源分析與競爭優勢（資源基礎學派的觀點）[10]

20世紀80年代，波特等人認為，企業的競爭優勢來自於外部。他們強調需要識別出可獲利的市場然後透過在這類市場上進行行業分析而尋求競爭優勢。波特的理論雖然具有一定的說服力，但他不能解釋處於同一行業中的不同企業盈利性存在差

異的原因。

在這種背景下，資源基礎學派應運而生。早在1937年，科斯（Coase）就提出，透過形成一個組織並運用某些權力指導資源的運用，就可以節省某些市場成本，這是對企業資源最早的認識。曾經為資源基礎學派做出貢獻的學者有維爾納菲特、巴尼、魯梅特、迪裡克斯和庫爾、舍馬克、普拉哈拉德和哈默爾、格蘭特、康納、凱等。

（一）基於資源的持續競爭優勢

資源基礎觀點的本質是使企業關注所擁有的各種資源。資源基礎學派認為，瞭解行業情況是很重要的，但企業要找到適合自己特點的策略，創造和維持競爭優勢，需要擁有相對於競爭對手的獨特資源。但是，對於到底有哪些資源會為企業帶來競爭優勢，資源基礎學派內部的觀點和看法並不太一致。Richard Lynch進行了總結，將它們歸納為七個要素，如圖4-11所示。

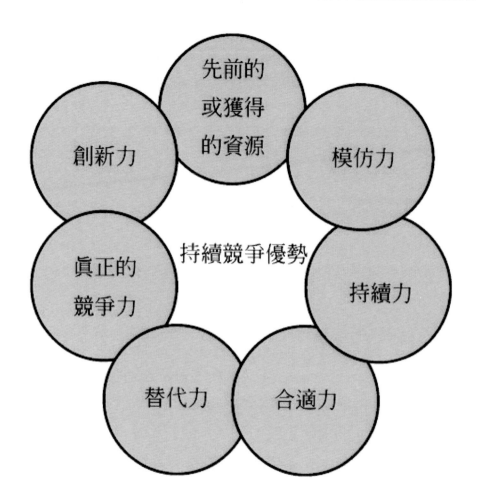

圖4-11 基於資源的持續競爭優勢的七個主要要素

　　先前或已獲得的資源的重要性體現在，企業在某個領域內如果已經有了良好的基礎，通常要比剛進入一個全新領域的企業更容易獲得成功，或者至少可以為企業提供一個成功的起點。品牌、聲譽和經驗等提供了企業競爭的強勢基礎。從這個意義上來說，百年老店在競爭中相對於剛剛創立的品牌或歷史不是那麼悠久的企業來說，就具有某種很強的競爭優勢，從而構成了企業未來策略的基礎。創新能力是指企業在創新方面要比競爭對手有更強的能力。創新的重要性體現在它可以為企業提供競爭優勢真正的突破點，競爭者在長期與企業的競爭中將遇到很大的困難。真正

的競爭力是指僅僅識別出企業的強勢資源是不夠的，這種資源必須與競爭對手的資源比較時才具有競爭力。也就是說，企業的強勢資源不僅是行業特有的，而且也必須是相對於競爭對手而言的。替代力和模仿力在介紹核心競爭力時已經有過論述。資源的合適性是指資源必須能夠將它自身的優勢傳遞給公司而儘量不能讓競爭對手及他人獲得。一方面，資源具備優勢並不意味著它的所有者——企業會獲得這一優勢，另一方面，企業可以透過為其產品或服務及其生產方法申請專業的方法來保證其資源的合適性。要獲得並維持競爭優勢，企業的資源還必須具有經久力，即資源必須能夠持續一定時間。

上面提出了基於資源的持續競爭優勢的七個主要要素，但實際上，一家企業要獲得競爭優勢沒有必要具備所有的要素，所需具備要素的多少，取決於其自身的資源狀況與結構。

（二）資源創造持續競爭優勢的途徑——獨特能力的作用

約翰‧凱教授強調了一個企業所有的資源所具有的獨特能力在創造競爭優勢中的重要性。他認為，獨特能力與企業資源中的結構、聲譽以及創新能力有關。

1.結構（Architecture）

結構是指企業內部和外部的各種網路化的聯繫和合約協議。結構賦予企業對內部和外部市場變革和訊息交換進行積極反應從而創造知識和規範的能力。因此，與其他企業或組織的長期聯繫可以創造競爭對手不能模仿的策略收益。這方面的例子如，企業與政府部門之間的洽談及簽署的巨額合約，可以形成企業獨特能力，競爭對手是無法模仿的。

2.聲譽（Reputation）

透過聲譽企業可以向顧客傳遞對其有利的訊息。要建立聲譽需要企業與顧客保持長期的聯繫。一旦建立，它就會提供一種難以模仿的優勢。

3.創新（Innovation）

有些企業由於它們的組織結構、文化、生產或服務的流程以及收益方面的原因會使得他們比競爭對手更容易實現創新。有些企業在難以獲取競爭優勢時也會採取創新的策略。

以上是約翰・凱提出的一個企業要使自己的資源與競爭對手相比更具有特色的三個途徑。

（三）資源基礎學派評述

資源基礎學派將人們研究企業競爭優勢的視角由外部轉向了企業內部，試圖解決同一行業的企業績效差異的原因，它雖然有很大的優勢，但本身也存在著很大的劣勢。

首先，雖然資源基礎學派非常強調資源的重要性，但其忽略了資源的動態性，並沒有指出資源在企業中是如何發展和變革的。

其次，資源學派過於單一地強調資源的建設，而不顧企業在動態環境中的市場定位，會在一定程度上損害企業的競爭力。

第三，資源基礎學派忽視了人力資源在企業策略發展過程中的影響和作用問題。

思考與練習

1.旅遊企業資源具有哪些特點？

2.請以你所在的城市或地區的旅遊企業為例，分析其資源與能力的優勢和劣勢。

3.簡述價值鏈分析的原理及在旅遊企業中的應用。

4.旅遊企業價值鏈有哪幾類？

5.核心競爭力有哪些特點？

6.簡述旅遊企業內部分析的內容。

第五章 旅遊企業策略管理三維關聯分析概述

‖ 開篇案例 巴黎迪斯尼樂園

　　把握遊客需求，為他們營造歡樂氛圍，提高員工素質和完善服務系統，是迪斯尼的經營理念和質量管理模式。一個多世紀以來，迪斯尼以卡通人物構造的神話世界為載體，向人們傳輸了一種歡樂的文化訊息。正如迪斯尼的創始者沃爾特・迪斯尼所説：「它所帶給你的將全部是快樂的回憶，無論是什麼時候。」

　　迪斯尼公司是一個以影視娛樂業務起家的公司。迪斯尼的業務包括影視娛樂、傳媒、主題公園、消費品授權等四大體系。其中，媒體網路和主題公園是其核心業務，二者所占份額超過80%。迪斯尼樂園業務還是美國迪斯尼最主要的利潤來源之

一，但是迪斯尼樂園業務在進行國家擴張過程中，也遭遇到了策略危機。

一、巴黎迪斯尼樂園建造背景

1955年，投資1700萬美元，占地30　公頃的迪斯尼樂園在美國加州開放，到1982年，加州迪斯尼樂園創收高達34億美元；1972年，迪斯尼世界在佛羅里達州建成，成為迪斯尼公司新的賺錢機器；1983年，迪斯尼公司又走向日本，建成了占地200英畝的東京迪斯尼公園。

1983年，日本人提出開設東京迪斯尼樂園的想法。但是美國人沒有果斷地投資運營，而是採取了保守策略。他們授權日本人自己運營，授權費是門票收入的10%和銷售食品、飲料、紀念品收入的5%。隨著樂園開業，成群結夥的日本人湧入迪斯尼樂園。到1990年，每年遊客人數達到1600萬，比加州迪斯尼樂園的遊客人數還多1/4。樂園營業收入高達9.88億美元，利潤達1.5億美元。日本家庭對於迪斯尼樂園的瘋狂程度遠遠超出了美國人的想像。這讓他們在日本蒙受了巨大的利潤損失。而迪斯尼在商業上接二連三的成功，使他們決定把迪斯尼在美國和日本成功的套路移嫁歐洲，在歐洲再建一座迪斯尼樂園，便可能創造迪斯尼的第四個奇蹟。

二、巴黎迪斯尼樂園的籌備

在歐洲尋找建設迪斯尼的場所時，迪斯尼公司決策者考察了歐洲200　多個地方，最後選中了巴黎。巴黎所具有的優越的地理位置成為影響選址的關鍵因素。驅車2小時內到達巴黎的人數為1700萬人，驅車4小時內到達巴黎的人數為4100萬人，驅車6小時內到達巴黎的人數為1.09億多人，乘飛機2小時內到達巴黎的人數為3.1億多人。巴黎原本就是歐洲最大的旅遊活動勝地，是歐洲遊客最集中的地方，每年吸引2000多萬遊客。同時，建造迪斯尼樂園將為法國創造至少3　萬個就業機會，因此，法國政府將對該項目給予大力支持。迪斯尼公司決策者預計第一年將會有1 100萬歐洲人光顧迪斯尼樂園。因為在此之前每年有2700萬歐洲人光顧美國迪斯尼樂園，購買商品的總金額高達16億美元。迪斯尼公司的管理者們認為這個數字還可能保守了。更令其自信的是，歐洲人比美國人有更長的假期。比如，法國和德國僱

員的假期一般來說是五個星期，而美國僱員的假期只有兩個星期至三個星期。而後，他們決定將歐洲迪斯尼樂園建成為一家總投資高達44億美元的主題公園，占據巴黎以東20英里的5000英畝土地，配有6家飯店共5 200個房間。迪斯尼還將開發一個商用綜合樓群，它的規模僅比巴黎境內法國最大的拉‧迪芬斯公司稍微小一點。計劃將建成購物中心、公寓住房、高爾夫球俱樂部和渡假村。在這項工程中迪斯尼公司擁有49%的股份，這部分股份中，迪斯尼公司投資了1.6億美元，其他投資者投資了12億美元，剩下是政府、銀行和融資租賃公司以貸款形式進行投資。樂園開放以後，公司獲得10%的門票收益和5%的來自食品和其他商品的收入。

三、巴黎迪斯尼樂園的經營情況

巴黎迪斯尼樂園於1992年4月開業，此前迪斯尼樂園展開了一場大規模的宣傳和公關活動，旨在把迪斯尼神話般的經歷展現給歐洲人。不少遊客被迪斯尼樂園的開業儀式和迪斯尼樂園的職員的熱情所深深打動。而一些法國左派示威者們則用雞蛋、番茄醬和寫有「米老鼠回家去」的標語來抗議。一些法國知識分子將迪斯尼樂園和米老鼠視為對歐洲文化的汙染，稱之為「可惡的美國文化」。自從1992年開放以來，巴黎迪斯尼樂園的收入並沒有達到預訂的目標。

巴黎迪斯尼樂園建成後，其成人票價是42.25美元，比美國迪斯尼樂園的價錢高。迪斯尼賓館一個房間一晚的價錢是340 美元，相當於巴黎最高檔的賓館的價錢。但是，巴黎迪斯尼樂園開放時正值歐洲經濟處於大蕭條時期。歐洲遊客因此就比美國的遊客節儉得多。許多人自己帶飯，也沒有上迪斯尼樂園的賓館。並且，遊客在迪斯尼樂園裡逗留時間比預期的要短。迪斯尼公司的決策者們簡單照搬了美國迪斯尼樂園的數據，認為佛羅里達迪斯尼的遊客們通常要住四天，認為歐洲的遊客們至少會住上兩天。實際情況卻是，許多遊客一大早來到樂園，晚上在賓館住下，第二天早晨先結帳，再回到樂園進行最後的探險。這使賓館的住房率降低了50%。雖然他們在吸引遊客方面的確獲得了成功，自開業以來每月吸引了近100萬的遊客，但由於票價高，歐洲遊客大都縮短在景區逗留的時間，避免住酒店，自帶食品和飲料，謹慎地購買迪斯尼的商品。

1993年，巴黎迪斯尼虧損8780萬美元，並且數字仍在不斷地增大。更為棘手的是還有40億美元的貸款。時至今日，巴黎迪斯尼樂園仍有虧損的現象。2002年，巴黎迪斯尼樂園營業收入為10.531億歐元，與2001年相比下降了2.1%；虧損額高達5 600萬歐元（約合6 600萬美元），與2001年相比增加了70%。而自迪斯尼落戶巴黎之後，歐洲人參觀主題公園的熱情空前高漲，在1992年到1996年之間，歐洲排名在前十位的主題公園遊客人數平均增長了42%。法國最大的主題公園——未來樂園，遊客的增長率超過巴黎迪斯尼樂園，達到115%。

巴黎迪斯尼樂園所面臨的問題體現了旅遊企業進行策略危機管理的重要性。本章將主要介紹旅遊企業危機與旅遊企業策略危機的區別、旅遊企業三維分析與策略危機管理的關係等。

第一節 旅遊企業策略管理三維關聯分析概述

一、旅遊企業三維關聯分析

如前所述，旅遊企業針對其經營方向、外部環境和內部實力這三種要素來制定、選擇、評價和調整自身的經營策略。而其策略的確定和策略目標的實現通常也是由上述三維向量因素決定的。一般來說，它們關係表現為：

$E=f(S，e，d，a)$　　　（式5.1）

其中，E是旅遊企業策略效果，表示其策略目標的實現程度；

S是企業的策略；

e代表旅遊企業的外部環境因素；

d代表旅遊企業的經營方向；

a表示旅遊企業內部實力；

f是表示策略實施過程（包括策略評價、控制與調整等）的一個函數。

在旅遊企業的實踐中，策略S又是三維變量的函數，即存在著：

S＝S（e，d，a）　　（式5.2）

式5.2表明，隨著經營方向和**內**部實力的變化而做出制定、調整或轉移等方面的變化；而經營環境的變化要求旅遊企業的策略管理進行範式轉變。綜合式5.1和式5.2可得：

E＝f〔S（e，d，a），e，d，a〕　　（式5.3）

由此可見，E是變量e，d，a的復合函數，將式5.3簡化得到：

E＝F（e，d，a）　　（式5.4）

式5.4是三維變量影響策略效果的較為直觀的函數表達式，其中F綜合了S和f的函數，即所有決定策略實施效果的規則，如企業的組織結構、企業文化等因素。其中，與旅遊企業策略相適應的組織結構與企業文化等對策略實施有著正的強化作用，而不適應的則對策略實施起著負的強化作用。旅遊企業在制定策略和實施策略前就應認識到組織結構和企業文化等因素對策略的潛在作用，並且應提前採取一定措施使其與策略相一致，或使它們處於可控制範圍之**內**。

總之，影響旅遊企業策略實施效果的主要變量是經營方向、外部環境和**內**部實力三個維度，而這三個維度之間也存在著一定的如圖5-1所示的互動關係。

圖5-1 旅遊企業策略的三維關聯

　　如圖5-1所示，經營方向按企業經營目標與其他二維向量的關係，在模糊/不正確和明確/正確之間變化；企業環境按與旅遊企業經營的關係，以及其自身的變動程度，在良性和惡性之間變化；企業內部實力也在強與弱之間變化。在三維結構中，外部環境是變動最大的變量，影響旅遊企業經營方向的確立和內部實力的提高，是一種外生變量。

　　反之，一定時期內的經營方向和企業實力可為旅遊企業帶來的經營成果，將對旅遊企業的內外部環境產生一定的影響，可以改變環境的變動趨向，特別是企業內部環境。

二、三維關聯的策略定位功能

　　傳統策略管理理論認為企業所處的行業結構是穩定的、可識別的。因此，策略管理就成為企業在行業中的定位問題，而策略分析的重點也就自然地置於對業已存在的穩定的組織的分析上。其策略模式的制定，通常也是基於對各種技術經濟關係

的線性假定和比較靜態分析，並且結構參數的微小變化導致最終平衡狀態結果的小的改變。但現實世界中的經濟系統是混沌的、動態的和變化不定的，要對策略效果進行長期預測是不可能的。

因此，旅遊企業策略的制定者、實施者以及評估者，都應該認識到策略所具有的複雜性和動態性，充分利用外部環境、經營方向和內部實力的三維關聯分析方法來處理策略問題，確保策略與企業經營目標的一致，為企業帶來巨大的收益，同時為策略的創新準備條件。

（一）兩個極點的旅遊企業策略定位

從三維圖中，在較為靠近原點的地方，企業環境複雜，變化不定，對企業來說是一個惡性的環境，企業內部實力弱，經營方向不太明確或與經營目標相比不正確。在這種情況下，旅遊企業通常採取緊縮性的策略，處於逆境中的企業如能及時退卻，可以減少損失，等待時機東山再起。

當三維向量分別沿正向方向達到良性、明確/正確、強的位置時，三維坐標確定的區域是另一個極端。這時企業正處於一個快速擴張發展的最佳時機。相應地，其策略也宜採取擴張性策略。

（二）三維關聯互動與旅遊企業策略定位

在旅遊企業的實踐中，由三維向量所確定的策略更多地處於上述兩個極端之間。宏微觀環境處在一種無序的混沌狀態，經營方向需要適時調整，企業內部實力也在強與弱之間徘徊。因此，旅遊企業在制定和實施策略時，必須持有動態演變的指導思想，密切關注這三維向量的變動，根據企業的經營目標進行相應的策略調整或策略轉移，使企業策略與企業目標保持一致。

從另一個方面來說，旅遊企業可以有選擇地針對三維變量的變動趨勢，進行適當的引導與利用，使之趨向於最優極點。如在圖5-1中，我們可以看到，由良性、明確/正確和強所確定的區域是企業發展和盈利的最佳時點，旅遊企業可以透過對局部

施加影響，使三維變量的變動趨勢向最優極點靠近，為策略的順利實施和創造良性實施效果準備條件。

總之，旅遊企業策略目標的實現效果是由企業的經營方向、環境和內部實力等三個變量共同決定的。

第二節 旅遊企業策略危機預警與管理

一、旅遊危機與旅遊企業策略危機

在第一章中我們就提到，旅遊企業所處的行業是一個敏感性非常強的行業，政治、經濟、文化環境中發生的任何一點波動，都會對旅遊企業的經營帶來影響。從近年來日益猖狂的恐怖主義，到SARS、登革熱，再到伊拉克戰爭，沒有一次事件不影響旅遊業。上述突發事件對旅遊者和旅遊企業的經營所帶來的影響，稱為旅遊危機。

（一）旅遊危機及類型

具體地說，旅遊危機是指影響旅遊者信心，妨礙旅遊業正常運轉的任何不曾預見的事件。世界旅遊組織將旅遊危機定義為「影響旅行者對一個目的地的信心和擾亂繼續正常經營的非預期性事件」。[11]

旅遊危機有許多種表現形式，既包括那些對目的地形象的影響遠甚於對基礎設施的影響的洪水、颶風、火災或火山爆發等事件，也包括將會對目的地的旅遊吸引力產生影響的國內動盪、意外事件、犯罪、疾病等事件，還有諸如匯率的劇烈波動等經濟因素。這些事件和因素造成的旅遊危機大體可分為兩類：外部危機和內部危機。其中，前者又可以分為兩類：實體環境和人文環境造成的危機。進一步細分，旅遊危機可以劃分為三大類，九個具體分類，如表5-1所示。

實體環境是指由自然災害導致的危機，長期以來一直是旅遊業的威脅。如1999年土耳其發生的Izmit大地震，對當地的旅遊業產生了破壞性的影響。技術失敗主要

是指由於人類應用了易汙染和破壞旅遊活動的環境的科學和技術所導致的事故。例如，油輪泄漏會汙染渡假海灘，使大量遊客無法前往該渡假地。

　　人文環境包括對立、惡意行為、流行病和戰爭。對立是以兩個群體之間的不一致為特徵，典型代表為工會和管理階層，或企業與消費者。航空職員的罷工以及對於某種產品和服務的抵制是常用的對立的策略，通常會給旅遊企業帶來短期危機。惡意行為是指由個體或群體實施的針對某一個企業組織或整個行業的犯罪行為或極端策略。惡意行為可能是由街道犯罪或與產品有關的犯罪行為引起的，如破壞產品、敲詐勒索、公司間諜和恐怖主義等。這些極端措施旨在摧毀一個企業的業務或一個國家的經濟系統。流行病指感染並導致人類和動物死亡的病毒的突然發作。旅遊者不敢去疫區旅遊，不敢食用受感染地區的牛肉或家禽，如SARS和口蹄疫的爆發。戰爭會對企業的社會活動造成破壞。軍事衝突，不論是內部衝突還是國家之間的外部衝突都會立刻阻斷前往戰事國的旅行。第二次波灣戰爭和伊拉克戰爭就是很好的例子。

表5-1 旅遊危機的類型

主要因素	具體環境	危機類型	危 機 實 例
外部因素	實體環境	自然災害	地震給飯店、餐館等造成損失；火山爆發嚇跑遊客；颱風摧毀河邊的財產
		技術失敗	石油泄漏給海濱度假地造成汙染，使遊客不再前往該地
	人文環境	對抗/衝突	工會組織罷工破壞了正常的營業；某些特殊利益團體堅決抵制快餐
		惡意行為	恐怖主義襲擊；食品汙染；駭客對電腦預定系統進行病毒攻擊；街道犯罪
		流行病	狂牛症和口蹄疫等疾病使人們對食品安全和健康問題的關心度提高；SARS通過人際接觸傳播
		戰爭	第二次波斯灣戰爭、伊拉克戰爭使大批國際旅遊者無法前往中東地區旅遊
內部因素	管理失敗	價值觀扭曲	遊輪向海洋排放廢油，視經濟效益高於一切，而不考慮對環境的影響
		欺騙	餐館在知道食物被汙染後，仍然提供給顧客
		經營不善/瀆職	公司挪用公款、接受賄賂

資料來源：Otto Lerbinger，1997；Stafford，Yu，and Armoo

　　管理失敗是由於旅遊企業內部因素所導致的危機。比較典型的有價值觀扭曲、欺騙和瀆職，通常會導致各種醜聞和公共關係的危機。不切實際的財務目標和公司治理的失敗通常會導致企業高層管理人員不道德的甚至是犯罪的行為。雖然這些危機屬於短期危機，但如果處理不當，也會造成企業倒閉。

（二）旅遊企業策略危機的概念

　　旅遊企業策略危機是指由於外部環境突變或內部條件（包括經營方向和內部實力）的改變，旅遊企業的策略沒有對此做出應變或應變不當而導致旅遊企業無法實現既定目標。企業策略危機是企業策略管理失誤或者策略管理過程的波動所產生的危機。由於企業內外部環境的動態性和複雜性，企業長期性的策略很難與其環境條件或內部條件等保持一致，策略危機的出現是必然的。由此我們不難看出旅遊危機與旅遊企業策略危機的區別。策略危機主要是指旅遊企業未能有效地預測到危機發

生的可能性，或在應對旅遊危機時，未能從策略上做出反應，或反應不當。旅遊企業策略危機廣泛存在於策略管理的全過程——策略分析、策略制定、策略實施和策略評價。本節主要側重於策略分析過程中的策略危機預警和管理。

二、三維關聯的旅遊企業策略危機預警

策略危機預警管理，包括對旅遊企業策略管理過程中管理行為的預警和預控的管理，即建立對策略管理活動的識錯、防錯、糾錯和治錯的機制，具體包括監測、診斷、警報方式、訊息、早期控制、對策庫和失誤矯正等。有調研發現，許多企業認為「策略危機預警」是大企業的事情，中小企業感覺策略危機預警似乎與自己沒有關係。

如前所述，旅遊企業所處環境的複雜性和動態性決定了其經營策略是一個動態的策略。在策略制定階段要進行多個策略的比較和選擇，策略實施階段進行策略評價和策略調整以及策略的創新。由於策略具有動態性，在總的策略目標不變的前提下，策略和策略效果會經常變動。雖然策略變動較容易透過人為實施加以完成，但策略效果卻很難控制和觀察。由於策略的慣性和人們反應的滯後性，人們實際感覺到策略效果往往為時已晚，尤其是策略的負效果更加明顯。因此，要想透過策略的實施達到我們預期的效果，需要採取前饋控制的方法，三維關聯分析對策略的實施就起著前饋的預警功能。

如圖5-2所示，設A、B兩點，它們的坐標分別為（dA，aA，eA），（dB，aB，eB）。考慮到策略的動態性，引入時間變量t，則（dA，aA，eA）是初始時刻t0的三維向量，（dB，aB，eB）是t1時刻的三維向量的組合。

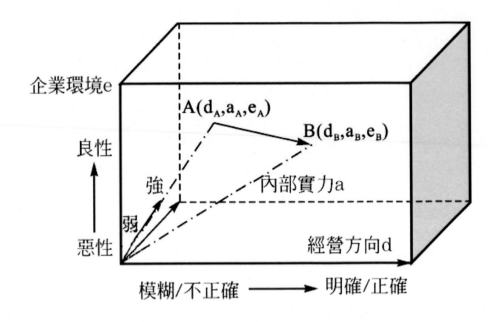

圖5-2 旅遊企業策略的三維關聯的策略預警功能圖

（一）旅遊企業策略危機的預警指標系統

設在A處策略S剛剛開始實施，經過時間△t（△t＝t1-t0），影響策略運行的三維變量到達B點。由於變量d，e，a均為可測的或可估計的（假定它們均為無量標變量），因此它們在時刻t0和t1的值都可知。

1.三維變量的變動幅度和策略效果的變動量

△d＝dB- dA；△a＝aB-aA；△e＝eB-eA；

以A點為基準點，算出各維變量的變動率r：

rd＝△d/ dA　　　　　　　　（式5.5）

ra＝△a/ aA　　　　　　　　（式5.6）

re＝△e/ eA （式5.7）

根據以往的經驗，旅遊企業可以確定函數規則F，則在t0時刻，EA＝F（dA，aA，eA）；在t1時刻，EB＝F（dB，aB，eB），變動幅度為

△E＝EB-EA （式5.8）

E的變動率為：

rE＝△E/ EA （式5.9）

2.策略效果的三維彈性係數

策略效果的經營方向的彈性係數為：

$$I_d = \frac{\Delta E/E_A}{\Delta d/d_A} = \frac{\Delta E}{\Delta d} \cdot \frac{d_A}{E_A} \qquad （式 5.10）$$

策略效果的內部實力的彈性係數為：

$$I_a = \frac{\Delta E/E_A}{\Delta a/a_A} = \frac{\Delta E}{\Delta a} \cdot \frac{a_A}{E_A} \qquad （式 5.11）$$

策略效果的企業環境的彈性係數為：

$$I_e = \frac{\Delta E/E_A}{\Delta e/e_A} = \frac{\Delta E}{\Delta e} \cdot \frac{e_A}{E_A} \qquad （式 5.12）$$

（二）三維關聯的策略危機預警

1.具有安全變動幅度的策略危機預警

旅遊企業可以根據自身的或行業的實踐數據和對未來發展形勢的判斷與預測，對上述預警指標的安全變動幅度給予假定：

（1）假定可以承受的經營方向變動的上限為 $\triangle dmax > 0$，則當 $|\triangle d|$ $>$ $\triangle dmax$ 時是危險的，意味著企業需要進行變革；當 $|\triangle d| \leq \triangle dmax$ 時是安全的；

（2）假定可以承受的**內部實力**的變動上限為 $\triangle amax > 0$，則當 $|\triangle a|$ $>$ $\triangle amax$ 時是危險的，意味著企業需要進行變革；當 $|\triangle a| \leq \triangle amax$ 時是安全的；

（3）假定可以承受的環境的變動上限為 $\triangle emax > 0$，則當 $|\triangle e|$ $> \triangle emax$ 時是危險的，意味著企業需要進行變革；當 $|\triangle e| \leq \triangle emax$ 時是安全的；

（4）假定可以承受的策略效果的變動下限為 $\triangle Emin < 0$，則當 $\triangle E < \triangle Emin < 0$ 時，三維變量的變動所造成的策略效果是不利的，對企業發展是相當危險的；當 $\triangle Emin < \triangle E < 0$ 時，策略效果是不利的，但可以透過調整得以改善；當 $\triangle Emin > 0$ 時，意味著企業策略效果是有利的，需要進一步提高。

根據三維變量的變動和策略效果的變動，以及三維變量之間的互動關係，旅遊企業可以對正在實施中的策略進行動態管理，並隨著實施時間的推移實現對策略及其效果的實時監控，較為從容地在策略危機到來之前研究應對措施，避免策略危機為企業帶來惡性效果，努力引導企業經營策略沿著對企業有利的方向發展。

2.彈性的策略危機預警

為方便起見，我們將影響策略效果的三維變量的彈性係數（ld，la，le）總稱為 l。策略危機的彈性預警指標主要反映策略效果的三維變量彈性，根據經濟學中關於彈性的理論，當 $|l| > 1$ 時，表示富有彈性；當 $|l| = 1$ 時，為單一彈性；當 $|l| < 1$ 時，為缺乏彈性；當 $|l| = 0$ 時，為完全無彈性；當 $|l| = \infty$ 時，為完全彈性。

（三）三維關聯的策略危機預警在旅遊企業中的運用

上述彈性係數預警指標有助於旅遊企業管理者對策略的變化進行動態的檢測，並根據彈性係數具體數值的大小，預知策略在不同時期的危機及其發生的概率。

（1）對於新成立的旅遊企業來説，策略效果的經營方向彈性係數Id通常比其他兩個彈性係數大，因此，確立正確的經營方向尤為重要。這種情況同樣也適用於快速成長中的旅遊企業，其經營方向處在一個動盪徘徊的過程中，經營方向錯誤導致的危機時常會發生，預防和化解危機的著眼點是使企業策略沿著有利於企業發展的方向調整或轉移。如第二章的案例《假日的策略定位》中，假日集團在20世紀70年代的兼併浪潮中實施多角化經營後，造成公司利潤的逐年下降。20世紀八九十年代開始，假日從多角化領域撤退，並進行了相應的品牌細分，終於化解了其策略危機。

（2）在一個競爭激烈的市場或行業中，旅遊企業要想立於不敗之地，關鍵在於自身實力的強弱。這時，策略效果的內部實力彈性係數Ia在這三個彈性係數中應該是最大的。策略危機預警的重點是對企業內部實力的評價、內部實力的變化和根據變化趨勢採取的預防措施。假日集團也提供了一個很好的例子。在經歷了二三十年的發展後，20世紀80年代，假日集團股票價格較低，時刻面臨被惡意收購的危險。為了尋求自身的長遠的發展，在經歷了一系列的財務結構調整後，假日於1988年被英國的巴斯集團收購。被收購後的假日集團債務負擔大大減輕，專心於飯店管理業務，提出了新的發展構想和使命，以實現公司的目標。

（3）對於從事全球經營業務的跨國公司，其策略效果的環境彈性係數相比其他兩個彈性係數而言就比較大。這類旅遊企業應該優先關注環境因素的變化對其業務的影響，建立完善的策略危機預警系統，化解潛在的不確定因素帶來的危機。

總之，旅遊企業可以根據實踐數據或對未來的預測與判斷獲取各變量的變動率和策略效果的變動率以及三維變量的彈性數據，建立策略危機的預警指標。在這些預警指標的指導下，實施策略危機預警，不斷修正和調整企業的策略，消除或化解危機，使整個策略管理過程成為一個柔性過程。這樣，策略既能適應初始的環境、經營方向和內部實力，又能根據三維變量的變動得到相應的調整，從而帶來持續的

良性策略效果。

三、三維關聯的旅遊企業策略危機管理

以上對旅遊企業的策略危機預警系統進行了簡單的介紹，實際上，在企業發展的道路上，危機是隨時隨地存在著的，通常也是不可避免的。在處理危機時，企業的高層應該對影響策略效果的三維變量重新進行審視，並針對新的環境、內部實力和經營方向對策略進行適時調整。該部分內容涉及第三篇——策略的實施與控制，在此只作簡單介紹。

一般在處理策略危機時，旅遊企業首先要識別出危機類型，找出問題的關鍵所在，然後做好溝通工作，採取果斷措施。

1.重新審視公司的發展策略，並做出相應的組織架構和運營流程的調整。

2.完善公司治理結構，建立合適的管控和溝通體系，實行新的策略導向和績效評估體系。

3.文化變革，打破舊的傳統，提倡新的公司文化和價值體系。

4.領導者必須表現出進取、堅韌、真誠的作風來應對危機，勇於做出決策並執行。

思考與練習

1.什麼是旅遊企業三維關聯分析？

2.旅遊危機與旅遊企業策略危機有何不同？

3.簡述三維關聯的策略危機預警在旅遊企業中的運用。

[1] 本部分內容參考弗雷德‧R.戴維.策略管理.

[2]　旅遊者的旅遊權力是指旅遊者所在國家對旅遊的鼓勵與限制政策所決定。如多數發展中國家在發展旅遊的初期，會嚴格限制本國公民的出境旅遊，以防止外匯的流失。

[3] York Freund，「Critical Success Factors」，Planning Review 16，no.4（July-August 1988）：20

[4] 麥克‧波特.競爭策略

[5]　轉換成本（switching cost）是指買方（消費者等）改變產品與服務的供給者時需要付出的額外成本。

[6]　出於分析的方便，通常是找出兩個關鍵變量。旅遊企業中常用的變量有：價格或質量區間（高/中/低；豪華/中等/經濟）、地區覆蓋面、多元化程度、產品線寬度、分銷通路的應用、服務的程度（全部服務/有限服務）等。

[7]　經濟學家眼中的無償資源通常是指那些可以天然獲取的資源，如空氣、海洋、氣候等。這些資源可以無限獲取，並不需要一個分配機制將其配置給消費者。而有形資源與無形資源供給是有限的，屬於稀缺資源。有學者曾經指出，世界上幾乎不存在真正的無償資源，因為這些資源在經過人類活動的開發以後，可以滿足人們的特定需求，消費者要獲取它，就必須支付一定的價格。如海濱渡假地、溫泉勝地等，其資源都是天然獲取的。

[8]　凱（Kay，1993）認為核心競爭力或獨特的能力有四種來源：架構（組織內部或周圍的關係網路）、聲譽、策略資產以及創新。參見埃文斯著.旅遊策略管理.

[9]　由於旅遊消費與生產的同步性，使得旅遊產品無法先生產出來，再經過物流系統送到旅遊者手中，從這個意義上說，旅遊企業不需要有外部物流活動。但旅遊者又是旅遊產品的一分子，它作為產品的一部分存在輸入和輸出的問題，從這個

意義上說，旅遊者如何退出消費系統（離開該旅遊企業）安全到另一家旅遊企業或返回客源地就是外部物流要研究的問題。這除了旅遊企業間密切配合以外，還有賴於旅遊企業所在地區可進入條件（包括交通條件）的改善，這些都是外部性很大的產品，通常需要當地政府的投入。

[10] 本部分內容參考Richard Lynch著.公司策略

[11] World Tourism Organization，Crisis Guidelines for the Tourism Industry，May，2003

第三篇 旅遊企業策略選擇

策略分析的主要目的是幫助旅遊企業瞭解企業外部環境中存在的機會和威脅，以及企業相對於競爭對手的優勢與劣勢。明確企業目前所處的狀況是旅遊企業進行策略選擇的先決條件。在第三篇中，我們將討論旅遊企業為了未來的發展所實施的策略選擇。

策略選擇通常涉及三個階段：

（1）提出企業未來發展可供選擇的策略方案；

（2）評價備選方案；

（3）確定一項最可行的方案。

從企業整體或各個業務單位的角度看，旅遊企業的發展既可以透過內部增長——發展策略來實現，也可以透過外部增長——競爭與合作策略來實現。而在多數情況下，這兩種類型的策略是綜合運用的。企業總體策略經過層層分解最終是由各職能部門來實現的。在本篇中，我們主要介紹旅遊企業的發展策略、競爭與合作策略以及職能策略。

第六章 旅遊企業策略選擇

開篇案例 宋城集團的發展策略

宋城集團是中國最大的民營旅遊開發投資集團，世界遊樂與主題公園（IAAPA）高級會員。集團投資方向以旅遊休閒為主，同時涉及房地產開發、文化傳播、

高等教育、電子商務等領域。

從1996年開始，宋城集團從投資開發浙江省第一個主題公園——杭州宋城開始，迅速向多元化旅遊產品開發發展，相繼成功開發杭州樂園、美國城、山裡人家景區，收購號稱世界四大名船之一的英國皇家遊輪「奧麗安娜號」，啟動橫跨浙南三縣兩市的龍泉山國家森林公園和雲和湖旅遊渡假區、南京旅遊新城及中國最大的海洋文化旅遊項目——中國漁村，創辦可容納3 000 名學生的宋城華美學校。目前，宋城已成為擁有由宋城旅遊發展股份有限公司等15家子企業組成的投資集團，在華東各地開發景區面積26萬畝，總資產20多億元人民幣，年接待遊客500多萬人。

宋城集團的快速發展及驕人業績引起業內人士及經濟學家、新聞媒體的廣泛關注，《中國旅遊報》把宋城集團稱為旅遊業內的一匹黑馬，認為宋城在完成一系列成功實踐的同時，為浙江省的民營經濟和旅遊行業的民營化進行了寶貴的探索。

宋城集團投資的主業是人文主題公園，即我們通稱的文化旅遊業。在國外，大型人文主題公園也屬於文化娛樂業。投資文化旅遊業的基礎是對文化資源的開發。這裡所說的文化資源包括自然資源，也包括人文資源。文化資源開發的目的是實現文化資源商品化，也就是使潛在的文化資源成為可供大眾消費的文化產品。而要達到這一目的，關鍵在於用產業化的思路對文化資源進行有效的商品開發。宋城的成功，就在於在這一關鍵問題上做到了現代經營觀念與傳統人文資源的完美結合，其主要經營理念是：

第一，建築為形、文化為魂

以宋城景區為例。宋城景區是依據宋代著名畫家張擇端的《清明上河圖》建成的。在這裡，用成千上萬塊青磚砌成的城牆，泛著青光的市井裡弄的石板路、「巨木虛架橋無柱」的虹橋，承載情感的月老祠、仿宋的小吃一條街，都嚴格按圖施工，把千年前宋代街市逼真地再現在遊客面前。

不僅如此，宋城的文化還是鮮活的，令人親近的。從每天清晨「大宋皇帝」在

文武百官簇擁下歡迎第一批遊客的入城式，到晚上的大型歌舞《宋代千古情》；從街中的打鐵、刺繡、彈棉花、磨豆腐、耍猴、皮影，到開封盤鼓、楊志賣刀、王員外招親，水滸好漢劫法場，構成了活生生的宋代風俗場景，使《清明上河圖》穿越時空，栩栩如生地展現在遊客面前。正如宋城景區的序中所説，「宋城是對中國古代文化的一種追憶和表述」。

第二，追求個性、講求品質

作為一個企業，宋城集團的產品是人文主題公園，對旅遊市場來說，人文主題公園就是一個商品，而品牌是一種商品的標誌。在激烈的市場競爭中，品牌代表著一種商品的質量、性質、效用、文化內涵、市場定位和消費程度。宋城的目標是鑄造中國旅遊休閒業第一品牌，為此，宋城集團在開發建設主題公園時，十分重視景區的品質。

文化品格是景區品質的生命，也是文化產品的風格，宋城集團根據每個景區人文資源的不同，為每個景區確定一個明確的主題，使之具有獨特的個性。如宋城的「懷古尋根」、杭州樂園的「渡假休閒」、山裡人家的「耕讀漁樵」、龍泉山遊樂園的「生態休閒」、中國漁村的「漁村文化」。這些景區蘊含的文化個性，成為景區文化品格的保證。

品牌需要精心打造，首創深圳錦繡中華和世界之窗的香港中國旅遊協會馬志民會長説：「主題公園要精心設計、精心施工、精心管理。」宋城集團建造杭州樂園時使用了8個月，但論證規劃用了三年，開園後一年內，又投入2000萬元進行整改。宋城景區開業六年經濟效益良好，但集團要求每年用於整改的支出不得低於營業收入的10%。精心施工、精心管理體現在對細節的重視上。集團要求，景區的每一棵樹的位置、每一盞燈的擺放都要再三推究，不能馬虎。

宋城景區為中國首批透過「4A」質量等級評定的景區，也是浙江唯一入選人文主題公園的項目。

宋城景區開業四年便接待遊客700 萬人，三年內收回全部投資。2000 年「五

一」黃金週，宋城集團所屬景區接待遊客42萬人次，門票收入2 200萬元，首次超過西湖景區，占杭州旅遊總收入的40%，開創了杭州及浙江旅遊的新格局。

對文化資源的商品開發是文化產業區別於主要依賴自然資源的第一、第二產業的獨特之處。美國著名學者杰裡米‧里夫金對「文化資源商品化」有獨到的見解。他認為，「經過了數百年將有形資源轉變成財產形式的工業產品之後，如今創造財富的主要手段是將文化資源轉變成需要付錢的個人經歷和娛樂了。」市場經濟推動了中國文化藝術的市場化和產業化。在文化產業成為文化發展的重要途徑的今天，正確認識「文化資源商品化」，按照文化產業自身的規律，對文化資源進行開發，是所有投身文化產業的人所不可迴避的課題。宋城集團成功的探索，為我們提供了可以借鑑的經驗。

旅遊業是眾所周知的投資大、風險高、回收慢的行業，但宋城集團不僅取得良好的投資回報，而且在短短的幾年中迅速擴張，成為中國最大的民營旅遊投資開發集團。

1996年5月，投資1.6億元的杭州宋城景區開業，其年均門票收入6000萬元人民幣，三年收回全部投資；

1996年4月開園的杭州樂園，投資3.7億元，兩年收回70%投資；

1999年9月，山裡人家、美國城開園；

2000年4月，橫跨浙南三縣兩市的龍泉山國家森林公園和雲和湖旅遊渡假區正式啟動；

2000年9月，收購豪華遊輪「奧麗安娜號」；

2001年9月，可容納3000名住校生的宋城華美學校落成並開學；

2001年9月，中國最大的綜合性海洋文化旅遊公園「中國漁村」奠基。

　　宋城集團的快速發展，被一些人稱之為「宋城速度」，但宋城集團投資的每一個項目幾乎都是反對者多，贊同者少。數年前宋城集團總裁黃巧靈投資宋城景區時，正值中國主題公園一片蕭條，全國各地在主題公園上套住了3000億元投資，許多人認為在杭州這樣的歷史文化名城開發建設人造景觀，是造假古董，前景堪憂。宋城投資杭州樂園時，企業內外的人普遍不看好，認為到毫無旅遊資源的蕭山圈幾千畝地，必死無疑。但最後，宋城與杭州樂園都獲得了巨大的成功，於是有人說，宋城集團是「不按牌理出牌」。

　　「不按牌理出牌」卻獲得成功，其背後的投資理念是什麼？

　　第一，超前性的投資策略

　　考察宋城集團六年來投資的項目，我們可以看到，宋城集團的決策者始終站在潮頭。

　　投資杭州宋城景區時，杭州乃至浙江的旅遊業由於得益於良好的自然資源，仍處在傳統的山水觀光為主的觀念之中。宋城集團的決策者認為，在杭州，因為自然造化和祖宗遺存太過豐盛，建大規模主題公園成了冷門，但「爆冷」意味著更大的成功。這個分析是對的，當時的杭州以觀光為主的傳統旅遊方式已日漸蕭條，高品位人文景觀的出現可以造成積極的互補作用。

　　投資杭州樂園時，宋城集團的決策已把注意力轉向休閒旅遊上來，注意景區的休閒渡假旅遊功能，並首次提出「景觀房產」的概念。

　　一般房地產的容積率為80%，別墅為40%，而杭州樂園「天城房產」的容積率低於8%。但由於天城房產充分依託杭州樂園數百畝草坪、千畝水面、100多項體育娛樂設施的優勢和極富個性的別墅和公寓，一年中取得出售50000平方米房產中90%的優異業績。景觀房產的成功，被業內人士稱為「泛地產」，是旅居結合的成功案例。

　　在取得人文主題公園及景觀房產的成功之後，宋城又把投資的目光轉向休閒社

區、生態旅遊、旅遊教育、旅遊休閒訊息網及世界休閒博覽會。宋城集團的決策者認為旅遊休閒和訊息產業是構成未來「新經濟」的兩大支柱，而「返璞歸真、回歸自然」，關注人類永恆的主題，是21世紀旅遊業發展的主流。

超前性的投資策略，把握的是潛在的機遇。它是前瞻性的，來自對事物發展趨勢準確預測基礎上的投資決策，因此往往不被人理解，認為其不合「牌理」。其實「牌理」即規律，違背規律必然會受到懲罰，所謂「不按牌理出牌」，不是不按規律辦事，而且不按常人所認定的「牌理」出牌。決策者在超前性思維指導下，把握的是事物發展的潛在規律和發展趨勢。

第二，防範風險的投資藝術

任何投資都有風險，超前性投資，意味著更大的風險。成熟的企業家在投資時不僅要有策略決策的魄力，也應有務實的投資藝術，築起抵禦風險的防線。

宋城的投資往往是有驚無險，這是因為投資決策者心中有「底牌」。宋城集團總裁黃巧靈說：「我是繫著保險繩在走鋼絲！」

投資建設杭州樂園時，面對一片反對聲，宋城集團設置了抵禦風險的五道防線。它們分別是：荷蘭村、生態公園、馬可·波羅之旅主題公園的旅遊觀光收入；氡溫泉渡假村、商務飯店等餐飲、住宿收入；水上會議中心、高爾夫俱樂部、網球俱樂部等休閒會所收入；地中海別墅、水街私人飯店等房產收入；旅遊高等院校。這五道防線互相交織、互為依託和補充，只要其中的一個項目成功，即可保證整個項目的成功。

第三，適時實施投資轉移策略

企業的投資風險是始終存在的。因為市場是不斷變化的，企業應該以市場需求和市場導向來及時調整自己的投資方向。

宋城集團華美學校的創辦是實施投資轉移策略的一個成功案例。美國城投資1.5

億元，1999年9月開園，雖然在2000年「五一」的七天長假期間，曾創下10.1萬人次的接待遊客業績，但效益一直不理想。為此，宋城集團決定斥資1.5億元，在以現美國城為中心的300餘畝土地上興建一所高檔次、大規模，十五年一貫制的，可容納3000名學生的現代化國際學校。2001年9月，宋城華美學校落成並開學，首期招收1000名學生，回收資金6000萬元。美國城與華美學校的結合，既是宋城集團向現代教育產業介入的第一步，又彌補了美國城的不足，它既是宋城集團發展的後備人才庫，又是企業文化不可分割的重要組成部分。透過這種教育與旅遊合作的方式，2～3年內收回全部投資。

透過以上分析我們可以看到，「不按常理出牌」的背後，其實是投資策略及投資藝術的完美結合。投資策略是超前的、前瞻性的、有風險的，而投資藝術則是現實的、穩健的、心中有底的、可抵禦風險的。

成熟的投資理念在資本運作中發揮著重要的作用。這種投資理念是一種智慧。而在知識經濟中、知識資本比一般金融資本更為重要、增值更快的資本。美國經濟學家沃倫‧布魯克斯在其所著的《頭腦中的經濟》一書中指出：「真正的財富是主意，不是物質，人的頭腦和人的想像力可以把無用的資源變成有價值的資源。」

值得注意的是，宋城集團簽訂的許多開發項目，都是為了進行資源儲備。在對多處各種類型的旅遊資源進行考察後，集團確定了立足浙江、輻射華東的旅遊投資開發策略。由於宋城的品牌及前瞻性的投資理念，這些項目投資成本低、風險小，潛在的開發效益好，使宋城集團既可以低成本快速擴張，又可以進行深度的旅遊資源整合，為未來的發展打下良好的基礎。

旅遊休閒業和文化產業都是21世紀最具發展潛力的朝陽產業，涉足這兩個領域並已有驕人業績的宋城集團，面臨更大的發展機遇。

面對新的形勢，宋城集團的決策者已制定了今後五年的發展思路，這就是：進行以高科技旅遊訊息業和旅遊教育為先導，以自然資源為主體，以豐富的歷史文化遺存為補充的，立體的旅遊開發和旅遊建設。把宋城建設成一個真正稱得上具有

「個性的競爭，品質的競爭，創新的競爭」的21世紀的旅遊企業。

宋城集團從開始創業到快速發展，已走過9　個年頭了。對於一個企業來講已由初創期開始步入成熟發展期。在快速發展，搶占先機帶來機遇的同時，企業也將面臨新的歷史課題。這個課題就是，如何在向多元化經營發展的過程中，保持企業的核心競爭力；在企業快速擴張的過程中，如何克服規模不經濟性，取得良好的經濟效益；如何繼續發揮民營企業機制的優勢，進行二次創業，透過制度創新，建立現代企業制度。

對企業來説，在發展的進程中，機遇與挑戰永遠是並存的。以宋城集團所具有的良好業績和現代經營理念，我們有理由相信，它將在新的挑戰與歷史課題面前，與時俱進，不斷破題，以民營企業可貴的創新機制和探索精神，繼續在發展旅遊產業與文化產業中發揮先導作用，使自己真正成為中國旅遊休閒的第一品牌。

從宋城集團的例子不難看出，宋城集團借旅遊資源開發之機，將房地產開發和旅遊開發有機地結合起來，依託旅遊景點興建了極富個性的別墅和公寓。此外宋城集團還涉獵文化傳播、高等教育、電子商務等多種業務，不同的業務之間互為補充，相得益彰。這些業務不僅分散了企業的風險，同時也給集團帶來了豐厚的利潤，使集團走上了快速發展的軌道。那麼從理論上分析，宋城集團的發展策略其理論依據是什麼呢？下面就來討論旅遊企業的發展策略。

第一節 旅遊企業一體化策略

市場中的旅遊企業，為了獲取特定的規模經濟，可能會採取橫向一體化的行為；而出於效率或非效率的考慮，在進行「購買」還是「生產」的決策中，可能會選擇縱向一體化行為；如果是出於分散風險的考慮，往往會採取混合一體化行為。

一、縱向一體化策略

國際上對旅行社行業有兩種分工體系：垂直分工和水平分工。日本及歐美的旅遊發達國家採用垂直分工，即按批發商、零售商的上、下遊關係分工，如美國運

通、日本交通公社等。批發商規模大，自行研發產品；零售商規模小，代理銷售批發商的產品。而國內目前採用的水平分工是按照國內旅遊、國際旅遊的經營範圍劃分的，所有企業都要研發、銷售產品。新成立的首都旅遊企業集團將產業鏈的上游和下游的業務整合到一起，這樣的策略在策略管理上稱之為縱向一體化策略，是一種向垂直分工模式轉變的有益的嘗試。

（一）縱向一體化的概念

縱向一體化又稱垂直一體化，是指將企業的活動範圍後向擴展到供應源或者前向擴展到最終產品的最終用戶。縱向一體化在同一個行業之中擴大企業的競爭範圍，但它沒有超出原來行業的界限，唯一的變化是行業的價值鏈體系之中企業的業務單元跨越了若干個階段。縱向一體化策略可以使企業獲得對銷售商和供應商的控制。

縱向一體化可以是參與行業價值鏈的所有階段的整體一體化，也可以是進入整個行業價值鏈的某些階段的部分一體化。縱向一體化的方式可以是在行業活動價值鏈中除企業已經開展經營活動外的其他階段，由企業自身創辦有關的經營業務；也可透過併購一家已經開展某些活動的企業來實現。簡言之，縱向一體化的實現方式有：（1）企業內部壯大；（2）與其他企業實現契約式聯合聯營；（3）兼併、收購其他企業。

（二）縱向一體化的分類

縱向一體化有前向一體化和後向一體化之分。

1.前向一體化

前向一體化（forward integration）策略是指獲得分銷商或零售商的所有權或加強對它們的控制。在很多行業，銷售代理商、批發商、零售商是獨立的，由於與同一產品的相互競爭的品牌打交道，常常能夠賺取最大的利潤率。企業如果採取前向一體化策略，建立自己的銷售及分銷通路，往往能夠給企業帶來穩定的經濟效益。

比如一些著名的旅遊景點可以透過成立具有自主品牌的旅行社、飯店或運輸企業來直接面對消費者，這樣就不必受制於其他旅行社，使自己獲得穩定可靠的客源。

適合採用前向一體化策略的情況包括：

（1）企業現在利用的銷售商成本高昂或不能滿足企業的銷售需要。

（2）現在利用的經銷商或零售商有較高的利潤。這意味著透過前向一體化，企業可以在銷售自己的產品中獲得高利潤，並可以為自己的產品制定更有競爭力的價格。

（3）透過自己建立網站開展網上直銷，可以降低交易成本，提高交易效率，增加交易機會。

（4）可利用的高質量銷售商數量很有限，採取前向一體化的企業將獲得競爭優勢。

（5）企業參與競爭的產業明顯快速增長或預計將快速增長；企業具備了直銷自己產品所需要的資金和人力資源。

（6）當穩定的生產對於企業十分重要時，透過前向一體化，企業可以更好地預見對自己產品的需求，從而進行穩定的生產。

2.後向一體化

後向一體化（backward　integration）策略是指獲得供貨方企業的所有權或加強對它們的控制。生產者和零售商均需要從供貨方得到原材料和商品。若企業產品在市場上擁有明顯的優勢，可以繼續擴大生產，打開銷售。但是由於目前的供貨方不可靠、供貨成本太高或不能滿足企業需要，影響企業的進一步發展。因此企業可依靠自己的力量，擴大經營規模，採用後向一體化策略，由自己來生產材料或配套零部件；也可以向後兼併供應商或與供應商合資興辦企業，組成聯合體，統一規劃和

發展。比如旅行社與一些旅遊景點合資成立共同的旅遊開發企業，這種行為對旅行社而言就是後向一體化策略。

後向一體化降低企業面對那種不失一切機會抬價的強大供應商時所面臨的脆弱性，或者提高產品或服務的質量，改善企業客戶服務的能力，增加那些能夠提高客戶價值的特色，或者從其他的方面提高企業最終產品的性能，或者更好地掌握對策略起關鍵作用的技術，增加企業以差別化為基礎的競爭優勢。

以下是一些適合採用後向一體化策略的情況：

（1）企業處在其供應商客戶優先秩序的下端，很可能會每一次都得等待供應商送貨。

（2）企業當前的供應商成本很高，不可靠，不能滿足企業對零件、部件、組裝件或原材料的需求。

（3）企業所需的原材料量很大，足以獲得供應商所擁有的規模經濟，而且在不降低質量的前提下可以趕上或超過供應商的生產效率。

（4）供應商數量少而需求方競爭者數量多。

（5）企業所參與競爭的產業正在迅速發展。

（6）企業具備自己生產原料所需要的資金和人力資源。

（7）價格的穩定性至關重要，這是由於透過後向一體化，企業可穩定其原料的成本，從而穩定其產品的價格。

（8）供應商利潤豐厚，這意味著它所經營的領域屬於十分值得進入的產業。

（9）企業應該盡快地獲取所需資源。

（10）由供應商供應的產品是本企業產品主要的構成部分，具有相當可觀的利潤率，且進行後向整合所需要的技術很容易掌握。

（三）縱向一體化的策略優勢

縱向一體化具有下列七大優勢：

1.經濟性

如果產量足以達到有效的規模經濟，對於企業來說，最通常的縱向一體化策略就是聯合生產銷售、採購、控制和其他經濟領域的企業，以實現經濟性。

2.提升差別

對一家原料生產商來說，前向整合進入產品的生產和製造可以提高產品的差別化，可以為廠商提供脫離價格競爭為導向的市場競爭。通常在整個行業價值鏈中離最終消費者越近，企業就越有機會打破類似於商品化的競爭環境，透過設計、服務、質量特色、包裝、促銷等方式對自己的產品進行差別化。產品差別化可以降低價格的重要性，提高利潤率。

3.穩定性

由於上游與下游單位都知道其採購和銷售關係是穩定的，因而能夠建立起彼此交往的更有效的專業化程式，而這在供應商或顧客是獨立實體的情況下是行不通的。同時，關係的穩定性將使上游企業可以根據下游企業的特殊要求，在產品的質量、規格等方面加以調節，這種調節可以使上下游單位的配合更為緊密，從而大大提高企業整體效率。

4.實物期權

在某些情況下，縱向一體化的另一個利益是提供了進一步熟悉上下游單位相關

技術的機會。這種訊息或技術的獲得對基礎事業的開拓與發展非常重要。縱向一體化可以透過在管理層控制的氛圍內，提供一系列額外的價值來改進本企業區別於其他企業的能力，為未來的發展提供寶貴的實物期權。

5.可控性

可控性是指透過縱向一體化可以確保供給和需求。縱向一體化確保企業在產品供應緊缺時得到充分的供應，或在總需求很低時能有一個產品輸出通路。在能夠實現提高生產能力利用率或者加強品牌形象的情況下，製造商可以自己投資建立分銷機構、特許特約經銷商、網路零售連鎖店等來獲取很大的利益。但是，一體化能保證的需求量以下遊需求單位所能吸引上遊單位的產量為限。很明顯，上遊單位的需求不旺，下遊單位的銷量也會很低，對相應的內部供應商的產量需求也很低。因此，一體化策略可以減少企業隨意終止交易的不確定性。

6.統籌性

如果一個企業在與其供應商或顧客進行業務往來時，供應商或顧客有較強的討價還價能力，且它的投資收益超過了資本的機會成本，那麼即使整合不會帶來其他益處，企業也值得整合。透過整合抵消議價實力不僅降低供應成本（透過後向整合），或者提高價格（前向整合），而且可以透過消除與具有很強實力的供應商或者顧客所做的無價值的活動，使企業經營效率更高。抵消議價實力的後向整合還有另一個潛在益處，就是將提供投入的供應商的利潤內部化能夠表明這種投入的真實成本。企業可以調整其最終產品的價格以提高整合前兩個實體的總利潤。企業可以透過改變下遊單位的生產過程中所需的各類投入的組合來提高企業效率。

7.防衛性

如果競爭者是縱向一體化的企業，那麼一體化就具有防禦意義。競爭者的廣泛一體化能夠占用許多供應資源或者擁有許多稱心的顧客及零售機會。在這種情況下，沒有縱向一體化的企業面臨必須搶占剩餘供應商和零售商的競爭局面，甚至面臨被封阻的處境。與沒有縱向一體化的企業相比，整合企業透過縱向一體化還可以

得到某些策略優勢，如較高的價格、較低的成本和較小的風險，從而提高了產業的進入壁壘。

（四）縱向一體化的劣勢

縱向一體化有下列一些缺陷：

1.需要克服移動壁壘的成本

對於保護自己對技術和產品設施的現有投資，縱向一體化的企業有著既得利益。但縱向一體化要求企業克服移動壁壘，在上遊或下遊產業的競爭都需要付出成本，不如克服規模經濟、資本需求以及由專有技術或合適的原材料而具有的成本優勢所引起的壁壘。

2.需要相當數量的資本投資

縱向一體化要耗費資本資源，建立一個獨立實體部門則需要不少的資本投入。縱向一體化提供企業在行業中的投資，有時甚至還會使企業不足以將企業的資源調整到更有利用價值的地方。

3.降低運作的靈活性

和某些獨立實體簽約相比，縱向一體化提高了改換其他供應商及顧客的成本。在投資下降的產業中，一體化策略還會削弱企業進行多元經營的能力。所以，全過程一體化企業對新技術的採用要比部分一體化企業或非一體化企業要慢一些。

4.減緩了對市場的響應速度

由於企業面臨更多的業務，在市場變化時，企業需要調整的部門更多，涉及的環節也更多，調整的速度必將更為緩慢。

5.封阻了和供應商及顧客的交流

不管是前向一體化還是後向一體化，都會迫使企業依賴自己的內部活動而不是外部的供應源，這樣所付出的代價可能隨著時間的推移而變得比外部尋源要高昂，同時降低企業滿足顧客產品種類方面需求的靈活性，封阻獲得供應商及顧客的研究技能的通道，可能切斷來自供應商或顧客的技術流動和訊息溝通。縱向一體化意味著一個企業必須自己承擔發展技術實力的任務。然而，如果企業不實施一體化，供應商經常願意在研究和工程等方面積極支持企業。

6.加大了平衡的難度

縱向一體化有一個在價值鏈的各個階段平衡生產能力的問題。價值鏈上各個活動最有效的生產運作規模可能不大一樣，在每個活動交接處都達到完全的自給自足是例外情況而不是一般情況。對於某項活動來說，如果它的內部能力不足以供應下一個階段的話，差值部分就需要從外部購買。如果內部能力過剩，就必須為過剩的部分尋找顧客；如果產生了副產品，就必須進行處理。整合體中上遊單位與下遊單位的生產能力必須保持平衡，否則就會出現問題。縱向鏈中有任何一個有剩餘生產能力的環節或剩餘需求量的環節，就必須在市場上銷售一部分產品或購買一部分投入，否則將犧牲市場地位。

7.增加了對技術和管理的要求

不管是前向整合還是後向整合，都需要擁有完全不同的技能和業務能力。普通的管理方式和普通假設不一定適合於縱向相關業務。

8.增加了經營槓桿

縱向一體化增加了企業固定成本。如果企業在某一市場上購買某一種產品，那麼所有成本都是變動的。但如果企業整合企業自己生產的產品，即使因某些原因降低了產品需求，企業也必須承擔生產過程中的固定成本。關聯業務中任何一個引起波動的因素也在整個整合鏈中引起波動，而經營週期、市場開發等都可能引起波動。因此，縱向一體化放大了企業經營槓桿，是企業面臨在生產、銷售上較大的波動和週期變化，從而增加了企業經營風險。

9.弱化激勵

縱向一體化意味著透過固定的關係來進行購買與銷售。上遊企業的經營機理可能會因在內部銷售而不是為業務進行競爭而有所減弱。反過來，在從整合體內部另一個單位購買產品時，企業不會像與外部供應商做生意時那樣激烈地討價還價，因此內部交易會減弱激勵。

（五）縱向一體化的判據

如上所述，縱向一體化的策略既有顯著的優點也有不容易忽視的缺點。在實踐中，是否需要縱向一體化取決於以下幾方面因素。

第一，能否提高對策略起著至關重要作用的活動的業績，降低成本或者加強差別化。

第二，能否協調更多活動階段之間的投資成本、靈活性和反應時間以及管理雜費所產生的影響。

第三，能否創造競爭優勢。

縱向一體化問題的核心在於，企業要想取得成功，必須首先確定哪些能力和活動應該在企業內展開，哪些可以安全地轉給外部去完成。如果不能獲得巨大利益，那麼縱向一體化就不太可能成為誘人的競爭策略選擇。就旅遊企業來説，由於其本身是一個以中小型企業為主體的產業，受自身規模的限制，業內企業縱向一體化的現象並不是很普遍。本節所提到的案例的一體化，就是國有資產在國資委的牽頭下實施的。

二、橫向一體化策略

2005年1月10日，美國航空業亞軍——美洲航空企業宣布收購瀕臨破產的環球航空企業（簡稱「環航」）。如果這一計劃獲得美國政府反壟斷主管部門的批準，

美航空業將出現大整合,並影響全球航空業的未來發展。

環球航空企業系美國商業航運史上首屈一指的老牌企業,具有75年的歷史,與1991年倒閉的泛美航空企業以及東方航空企業等大企業齊名。「環航」自1988年以來一直處於虧損狀態,它分別於1992和1995年兩次申請破產。由於經營不善,「環航」在1995年進行大規模重組後,經營業績仍沒有多大起色。到了1999 年,「環航」成為全美幾大航空企業中唯一虧損大戶,虧損額達3.53億美元。

2004年,在高油價和支付飛機租賃費用的雙重壓力下,「環航」出現了嚴重的資金短缺。儘管企業收入有所增加,但前3個季度的虧損額達1.15億美元。鑒於企業的困境,1月10日,「環航」無可奈何地再次申請破產保護,以便被「美洲」收購。這是「環航」10年來第三次申請破產保護。

據《華爾街日報》報導,由於「環航」負債纍纍,該企業的淨資產總額所剩無幾,因此估計此次兼併的交易數額不大。該報援引消息靈通人士的話説,估計「環航」資產總額和負債總額合計約為20億美元。

根據「美洲」的收購計劃,它將用5億美元收購「環航」的大部分資產,並將接手「環航」約30億美元的飛機租約。兼併後,它將暫時保留「環航」2 萬名員工。「美洲」還將向「環航」提供2億美元的即時融資,幫助後者維持運營。

就在收購「環航」的當日,「美洲」宣布,如果美國反壟斷當局批準2004年5月宣布的美國航空老大——聯合航空企業(簡稱「聯航」)兼併美國航空企業(簡稱「美航」)一案,「美洲」將花12億美元從「聯航」手中買下「美航」部分資產,並承接其約3億美元的飛機租約。此次,「美洲」還宣布將以8 200萬美元收購哥倫比亞特區航空企業49%的股份。果真如此,「美洲」將成為美國航空界又一名副其實的「霸王花」,將與「聯航」相抗衡。

近年,美國航空界掀起多次併購浪潮。最早有西北航空和大陸航空合併成功的案例。2004年5月,「聯航」宣布收購「美航」,交易總額達43億美元。業內人士認為,此次「美洲」收購「環航」將再次掀起併購高潮。

美洲航空企業的收購策略顯然與上述縱向一體化策略不同，它收購的是競爭對手環球航空企業，並不是其上遊或下遊的企業，這樣的收購策略稱之為橫向一體化（horizontal integration）策略。

（一）橫向一體化的概念

橫向一體化策略又稱水平一體化策略，是指獲得與本企業競爭企業的所有權或加強對其控制，以促進企業實現更高程度的規模經濟和迅速發展的一種策略。橫向一體化已成為當今策略管理的一個顯著的趨勢，在很多產業中已成為最受管理者重視的策略。競爭者之間的合併、收購和接管促進了規模經濟和資源與能力的流動，透過併購可以獲取競爭對手的市場份額，迅速擴大市場占有率，增強企業在市場上的競爭能力。另外，由於減少了一個競爭對手，尤其是在市場競爭者不多的情況下，可以增加討價還價的能力，因此企業可以更低的價格獲取原材料，以更高的價格向市場出售產品，從而擴大企業盈利水平。當今世界企業併購浪潮一浪高過一浪。併購的結果是企業規模越來越大，市場占有率越來越高，企業的核心競爭力得到提高。

推動橫向一體化的因素包括：企業對市場份額、效率、定價力量、更大規模經濟收益的追求、經濟全球化趨勢、法規管制（包括反壟斷法管制）的減輕、互聯網、電子商務以及股價高漲等等。

適合採用橫向一體化策略的一些情況為：

（1）在不違反壟斷法的情況下，企業可以在特定地區獲得一定程度的壟斷。

（2）規模的擴大可以提供很大的競爭優勢。

（3）企業具有成功管理更大的組織所需要的資金與人才。

（4）市場經濟日益發達，生產結構性過剩。

（5）需要改變規模小、產地多、成本高、資源浪費嚴重、項目重複建設等現象。

（二）橫向一體化的策略優勢與陷阱

1.橫向一體化的策略優勢包括：

（1）規模經濟。橫向一體化透過收購同類企業達到規模擴張，這可以使企業獲取充分的規模經濟，從而大大降低成本，取得競爭優勢。同時，透過收購，往往可以獲取被收購企業的技術專利、品牌等無形資產。如法國的雅高集團在進軍北美市場時，收購了Motel 6等已相對成熟的品牌。

（2）減少競爭對手。橫向一體化是一種收購企業競爭對手的增長策略。透過實施橫向一體化，可以減少競爭對手的數量，降低產業內相互競爭的程度，為企業的進一步發展創造一個良好的產業環境。

（3）較容易的生產能力擴張。橫向一體化是企業生產能力擴張的一種形式，這種擴張相對較為簡單和迅速。

2.橫向一體化策略的陷阱包括：

（1）政府法規限制。橫向一體化容易造成產業內的壟斷結構，因而各國法律對此做出了限制。

（2）收購一家企業往往涉及收購後的整合與管理協調問題。由於收購企業與被收購企業在歷史背景、人員組成、業務風格、企業文化、管理體制、行銷通路等方面存在著較大差異，因此這些方面的協調非常困難，這是構成橫向一體化能否成功的一大關鍵問題。

橫向一體化是透過企業與併購企業之間的一種合作協議而實現的，我們將會在第七章中詳細介紹併購的動因、程序以及併購過程中應該注意的問題。

第二節 旅遊企業多元化策略

目前中國旅遊企業多實行單一經營，經營內容或為旅行社、或為景區、或為飯店，即使是幾個大一點的旅遊集團，其業務經營都在旅遊景區、飯店、旅行社「三大塊」之內。單一化經營表面看有利於提高企業的運作效率，但要真正具有抗風險能力和國際競爭力，其根本途徑還在於多元化發展。美國運通企業作為全球最大的旅行社經營商，已成為多元化的全球旅遊、財務及網路服務企業。上面提到的宋城集團的發展策略也是多元化的一個典型案例。旅遊企業多元化發展的優勢在於：當危機來臨，企業經營的部分業務受到打擊時，另一部分業務則可能盈利，從而減少企業的整體損失，而且可以透過業務調整與策略轉移、業務互補等方式靈活處理問題，在風險面前有更大的迴旋餘地。

多元化發展指企業現有產品和現有市場以外的業務發展，產品和市場都是新的。企業儘量增加產品大類和品種，跨行業經營多種產品和業務，充分利用企業的人力、物力、財力等資源，擴大企業的經營範圍和市場範圍，保證企業能長期生存和發展。

有3種多元化發展策略可供考慮。

第一，同心多元化策略。企業利用原有的技術、特長、經驗等來開發新產品，增加產品大類和品種，從同一圓心向外擴大業務經營範圍。例如宋城集團利用開發旅遊景點之機，大力發展房地產業務。這種多元化策略有利於發揮企業的原有技術優勢，風險較小，很多企業都樂於採用。

第二，水平多元化策略。企業利用原有的市場，採用不同的技術來開發新產品，增加產品的大類和品種。比如旅行社除了組團旅遊外，還經營火車票、汽車票和飛機票，預先安排遊客食宿等。

第三，混合多元化。企業開發與現有產品、技術或市場毫無關係的產品。大企業透過收購、兼併其他行業的企業，或者在其他行業投資，把業務擴展到新行業中去，新產品新業務與現有產品、市場無關聯。比如宋城集團開展文化傳播、高等教

育和電子商務等業務就屬於混合多元化。西方國家財力雄厚的大企業大多採用這種策略。

因此，企業可利用市場行銷體系架構來系統地找出新的業務機會，即首先著眼於強化企業在現有產品市場上的地位，然後考慮縱向或橫向合併與自己現有業務有關的業務，最後才探索現有業務範圍之外的有利可圖的機會。

一、多元化策略概述

多元化策略又稱多樣化經營或多角化經營，是指企業為了獲得最大的經濟效益和長期穩定經營，開發有發展潛力的產品或者豐富充實產品組合結構，在多個相關或不相關的產業領域同時經營多項不同業務的策略，是企業尋求長遠發展而採取的一種成長或擴張行為。企業多元化經營策略是由著名的策略大師安索夫於20世紀50年代提出來的。

在世界企業發展史上曾出現過5次兼併浪潮。其中20世紀60年代的兼併以大規模的非相關多元化為主，形成聯合大企業。但實踐證明，管理幅度過廣造成效率不高，有一半以上的聯合大企業效益下降乃至虧損；在70～80年代出現的第四次兼併浪潮中，相關多元化兼併成為主流；90年代開始的第五次兼併浪潮，則在相關多元化基礎上，更出現了加強核心業務能力的趨勢。

近年來，企業多元化經營一直是理論界和企業界研究的一個重要課題。從目前看，存在兩種截然不同的觀點：一種認為利用現有資源，開展多元化經營可以規避風險，實現資源共享，產生1＋1＞2的效果，是現代企業發展的必由之路。另一種認為企業開展多元化經營會造成人、財、物等資源分散，管理難度增加，效率下降。其實多元化作為經營策略和方式而言，其本身並無是非可言，運用這種策略成敗的關鍵在於企業所處外部環境及所具備的內部條件是否符合多元化經營的要求。

從總體上看，由於企業越來越難於管理，多元化經營的流行程度正在下降。20世紀60年代和70年代企業熱衷於多元化經營，其出發點在於避免對單一產業的依賴。但80年代的策略思維出現了逆轉，多元化經營正面臨著威脅。儘管多元化經營

在有些時候仍不失為一種適當的、可引發成功的策略，但彼得和沃特曼（Water-man）還是建議企業「固守自己的本行」，不要離開自己擅長的基本領域太遠。由此，企業界正出售或關閉其不能盈利的部門以集中精力於自己的核心業務。

一般情況下，多元化經營策略的選擇是按照專業型、主導集約型、主導擴展型、關聯擴散型、非關聯型順序進行的。與之相適應，企業的發展過程是：集中發展核心產品的企業——相關多元化經營的企業——非相關多元化經營的企業，很多企業多元化經營之所以失敗就是選擇多元化的方式和途徑不合理。

多元化經營分為三種基本類型：集中多元化經營、橫向多元化經營和混合型多元化經營，下面分別加以討論。

<h2 style="text-align:center">二、集中多元化策略</h2>

集中多元化策略（concentric　diversification）是指增加新的但與原有業務相關的產品與服務。近幾年，西方國家兼併浪潮又起，一個最顯著的特點就是以相關行業為主，儘可能追求業務的相關性。這裡，相關性是指能夠共享在共同市場、行銷通路、生產、技術、採購、管理、信用、品牌、商譽和人才等方面相關業務之間的價值活動。當企業將多元化經營建立在具有相關性的活動上時，其成功的機會就會較大。之所以容易成功，主要原因是企業的競爭優勢可以擴展到新領域，實現資源轉移和共享，在新行業容易站穩腳跟，發展壯大。多元化經營策略的理性方式應是：在核心專長與核心產業支撐下的有限相關多元化經營策略。

集中多元化經營強調企業從內外搜尋、獲取稀缺資源以支撐其核心競爭力。根據內部化理論，企業透過集中多元化經營不僅獲得了稀缺資源，而且降低了交易費用，減少了不確定性。更重要的是，將稀缺資源置於企業的直接控制之下，從而更好地保證核心競爭策略的實施。

集中相關多元化可以帶來策略協同進而產生競爭優勢。相關多元化使企業在各業務之間保持了一定的統一度，從而產生策略協同性，取得比執行單個策略更大、更穩固的績效，致使相關多元化產生1＋1＞2的效果，並成為競爭優勢的基礎。策

略協同性產生的利益越大，相關多元化的經營優勢也就越大。策略協同轉化為競爭優勢主要依靠兩方面：一是不同業務的成本分攤產生較低成本；二是關鍵技能、技術開發和管理訣竅的有效轉移和充分利用。

適合於採用集中多元化經營策略的情況包括以下6種：

（1）企業參與競爭的產業屬於零增長或慢增長的產業；

（2）增加新的但卻相關的產品將會顯著地促進現有產品的銷售；

（3）企業能夠以有高度競爭力的價格提供新的、相關的產品；

（4）新的、相關的產品所具有的季節性銷售波動正好可以彌補企業現有生產週期的波動；

（5）企業現有產品正處於產品生命週期中的衰退階段；

（6）企業擁有強有力的管理隊伍。

三、橫向多元化策略

橫向多元化策略（horizontal diversification）是指向現有用戶提供新的與原有業務部相關的產品或服務。這種策略不像混合式經營那樣具有很大的風險，因為企業對現有用戶已比較瞭解。例如，網上大型書商亞馬遜透過進入玩具和消費電子產業而積極地實行橫向多元經營策略。

技術的爆炸性發展使得企業不可能僅憑有限領域的服務和產品來滿足不斷變化的市場需求，客戶更需要提供配套的、完整的系統集成式的解決方案。在這種情況下，企業必須開展其核心領域以外的產業，透過橫向多元化經營提供多元化的一攬子服務，最終加強其核心競爭力。IBM在困境中看準市場在電腦技術飛速發展的背景下對整體服務的需求，從一家「營建＋操作系統」提供商拓展為電子商務軟硬件的集成服務提供商，重塑藍色巨人的故事就是一個透過相關產業加強核心競爭力的

成功案例。

適合採用橫向多元經營的情況包括以下5種：

（1）透過對既有客戶增加新的、不相關的產品，企業從現有產品和服務中得到的盈利可顯著增加。

（2）企業參與競爭的產業屬於高度競爭或停止增長的產業，其標誌是低產業盈利和低投資回報。

（3）企業可利用現有銷售通路向現有用戶行銷新產品。

（4）新產品的銷售波動週期與企業現有產品的波動週期可互補。

（5）企業在既有業務或產品線上進行拓展的邊際成本很低。

四、混合式多元化策略

混合式多元化策略（conglomerate diversification）亦稱不相關多元化或聯合大企業式的多元化策略，是指增加新的與原有業務不相關的產品或服務。集中化多元經營和混合式多元經營的主要區別就在於前者是基於市場、產品和技術等方面的共性，而後者則更出於盈利方面的考慮；不相關多元化策略涉及多元進入任何行業或業務，只要該行業或業務有確定的和有足夠吸引力的財務收益，尋求策略匹配關係則是第二位的。

（一）混合多元化策略的動因

儘管相關多元化會帶來策略匹配利益，很多企業卻選擇了不相關的多元化策略。其主要動因是：加速企業成長、充分利用現有資源和優勢、加強核心競爭力、調整產業結構。這四點不但是混合式多元化經營的根本原因，也是混合式多元化經營的策略目標。這四大多元化經營策略目標並不是完全獨立和相互排斥的，它們殊途同歸，最終都將實現企業和股東價值最大化。在不相關的多元化中，不需要尋求

與企業其他業務有策略匹配關係的經營領域。混合式多元化可以進入有著豐厚利潤機會的任何行業。如果說相關多元化是一種策略驅動方式，那麼不相關多元化對於創造股東價值則基本是一種財務驅動方式，它透過靈活地調度企業的財務資源和管理技能，把握財務上具有吸引力的經營機會，是一種創建股東價值的財務方法。

培育企業新的增長點也是混合式多元化經營的一大動因。當所處的行業步入成熟並即將衰退的時候，企業就必須思考兩條道路：一條是透過技術上、市場上、管理上的不斷創新，使行業從一條生命曲線過渡到另一條上升的曲線上；另一條道路是將企業引導到別的新型行業，用現有的資源創造未來的現金流入。多元化經營目標就是要在恰當的時候，將企業引入更具發展潛力的行業而脫離原來飽和、衰退的行業。不相關多元化有時也是一項合乎要求的企業策略，當一個企業需要多元化以遠離一種被危及的或沒有吸引力的行業，並且沒有可以轉移到鄰近行業的明顯的能力時，這一策略當然值得考慮。另外，一般企業的所有者對於投資幾項不相關業務比投資於幾項相關業務有著更強的偏好，這也成為混合式多元化經營的一種緣由。

（二）混合式多元化經營的競爭優勢

混合式多元化經營的競爭優勢主要有以下3種：

（1）在一系列不同的行業中，經營風險得到分散。與相關多元化相比，這是更好的分散財務風險的方法，因為企業的投資可以分開在有著完全不同的技術、競爭力量、市場特徵和顧客群的業務之中。

（2）透過投資於任何有最佳利潤前景的行業，將來自低增長和低利潤前景業務的現金流量轉向併購或擴大具有高增長和高利潤潛力的業務，可以使企業的財力資源發揮最大作用。

（3）企業獲利能力可以更加穩定。除非整個市場都不景氣，一個行業的艱難階段可以被其他行業的昌盛階段部分抵消。理想的情況是，企業某些業務的週期性下降可以與多元化進入的其他業務的週期性上浮取得平衡。當企業的經理們能夠洞察到價值被低估但具有利潤上升潛力的廉價目標企業且實施併購時，股東財富就能

增加。

（三）混合式多元化經營弊端

第一，難以很好地管理多種不同業務。不相關多元化的致命弱點是它強烈要求企業的管理人員要充分考慮不同行業中完全不同的經營特點和競爭環境，並有能力做出合理的決策。一個企業所涉足的經營項目越多，多元化程度越高，企業的總經理們越是難以對每個子企業進行監控和儘早地發現問題，也越難以形成評價每個經營行業吸引力和競爭環境的真正技能，判斷由各個業務層次的經理們提出的計劃和其策略行動的質量也更加困難。

第二，無法獲得策略匹配帶來的協同競爭優勢。不相關多元化策略對於單個業務單元的競爭力量沒有什麼幫助，每項經營都是在靠自己的努力建立某種競爭優勢。由於沒有策略匹配關係帶來的協同優勢，不相關的多種經營組合的合併業績並不比各業務獨立經營所獲的業績總和多。相比之下，相關多元化對於營建股東價值提供了一種策略方法，因為它是基於探求不同業務價值鏈間的聯繫以降低成本，轉移技能和專門技術以及獲得其他策略匹配利益，其目標是將企業各種業務間的策略匹配關係轉變為各業務子企業靠自己無法獲得的額外競爭優勢。

（四）混合多元化經營的風險

多元化經營面臨7個方面的風險：

1.來自原有經營產業的風險

企業資源總是有限的，多元化經營往往意味著原有經營的產業受到削弱。這種削弱不僅是資金方面的，管理層注意力的分散也是一個方面，它所帶來的後果往往是嚴重的。然而原有產業卻是多元化經營的基礎，新產業在初期需要原有產業的支持。若原有產業受到迅速的削弱，企業的多元化經營將面臨危機。

2.市場整體風險

支持多元化經營的一個流行說法是「雞蛋不要放在同一個籃子裡」。然而，市場經濟的廣泛關聯性決定了多元化經營的各產業仍面臨共同的風險，「雞蛋只不過放在了稍大的籃子裡了」。至今沒有足夠的證據表明，高度多元化的經營企業的合併利潤，在蕭條時期或經濟困難階段比多元化程度較低的企業的利潤更加穩定或更少受到衰退的影響。在宏觀環境的影響下，企業多元化經營的資源分散反而加大了風險。對於今天的企業而言，外部環境已經發生了巨大的變化。短缺經濟在絕大多數領域基本結束，部分行業生產相對過剩。在此情況下，絕大多數企業處於微利經營甚至無利、虧損經營的狀態。企業如果無視環境的變化，一味為了多元化而多元化，不但達不到目的，反而會給自己帶來更大風險。

3.行業進入風險

行業進入不是一個簡單的「買入」過程。企業在進入新行業之後還必須不斷地注入後續資源，去融入這個行業並培養自己的員工隊伍，塑造企業品牌。另一方面，行業的競爭態勢是不斷變化的，競爭者的策略也是一個變數，企業必須相應地不斷調整自己的經營策略。所以，進入某一行業是一個長期、動態的過程，很難用通常的投資額等靜態指標來衡量行業的進入風險。

4.行業退出風險

企業在多元化投資前往往很少考慮退出的問題。然而，如果企業深陷一個錯誤的投資項目卻無法做到全身而退，那麼很可能導致全軍覆沒。一個設計良好的經營退出通路能有效地降低多元化經營的風險。

5.內部經營整合風險

新投資的產業會透過財務流、物流、決策流、人事流給企業以及企業的既有產業經營帶來全面的影響。不同的行業有不同的業務流程和不同的市場模式，因而對企業的管理機制有不同的要求。企業作為一個整體，必須把不同行業對其管理機制的要求以某種形式融合在一起。多元化經營的多重目標和企業有限資源之間的衝突，使這種管理機制上的融合更為困難，使企業多元化經營的策略目標最終被內部

衝突化為泡影。

6.財務風險

企業若有一兩個大的策略錯誤，比如錯誤判斷行業的吸引力，或在新併購業務的經營中遇到意外問題，或對於一家困難的子企業的轉危為安過於樂觀，就會使企業盈利下降並降低母企業的股票價格。

7.文化衝突

有時，從策略角度看好像合理的多元化行動卻被證明缺少文化匹配。幾家製藥企業就有這方面的經歷。當它們多元化進入化妝品和香水經營中時，發現與開發神奇的藥物治癒疾病這一崇高任務相比，員工對於這類產品「輕浮」的本質缺少尊重。製藥企業的醫學研究和香水的化學合成技術之間缺少共同的價值觀和文化和諧，化妝品經營的風尚行銷導向也與製藥企業的行銷模式格格不入，因此無法獲得像進入有著技術分享潛力、產品開發融合關係和銷售通路部分重疊的業務時所能得到的結果。企業文化的衝突對於企業經營往往是致命的。

（五）混合多元化經營策略的實施要點

混合多元化經營作為一種策略，本身並沒有問題，但其實施必須具備一定的條件，也必須綜合考慮以下因素：一是企業規模和實力。多元化經營策略通常是大型企業的一種選擇。二是主業市場需求增長情況。任何產品都有市場壽命週期，企業總要尋找新的經濟增長點。三是主業市場的集中度。它反映了一個行業的壟斷程度。四是關聯度。關聯度越高，多元化程度越低，新舊產業之間聯繫密切，成功的把握性往往較大。

在具體操作上，一旦一家企業實行了多元化經營，並在大量不同的行業中經營著業務，企業策略的制定者們就要審視以下問題：

1.確定混合多元化經營策略目標

企業在選擇混合多元化經營策略時，首先要考慮多元化經營的策略目標。清楚瞭解企業多元化經營策略目標及其合理性，旨在為探察不相關多元化業務組合中的強勢和弱勢，以及決定對策略進行細微改進或重大變動做好準備。

2.預測和判斷擬進入行業所處階段

任何產品都要經歷投入期、成長期、成熟期和衰退期4個階段。在行業或產品週期的不同階段，產品經營的難易程度是不同的，企業所採取的策略也要有所選擇。企業開拓新領域要力爭進入處於投入期或成長期的行業或產品中，避免進入成熟期或衰退期的行業或產品中，這是由競爭能力、發展潛力和行業壁壘所決定的。

3.檢驗行業吸引力

評價企業多元化進入的每一行業的吸引力包括：市場規模和市場增長率、競爭強度、顯現的機會和威脅、需求波動情況、投入的資源需求、與企業既有價值鏈和資源能力匹配關係、獲利能力、環境因素、利潤率和投資回報率、風險度等。

4.測度企業自身競爭力

競爭力包括但不侷限於下列各項：相對市場份額、相對於競爭對手的獲利能力、靠成本進行競爭的能力、技術和革新能力、在質量和服務上能與行業對手匹敵的能力、與關鍵的供應商或顧客進行討價還價的能力、品牌識別和信譽。企業其他的競爭力指標還包括有關顧客和市場的知識、生產能力、供應鏈管理技能、行銷能力、足夠的財務資源和被證明有效的管理技巧。

5.甄選目標企業

尋求不相關多元化的企業幾乎總是透過併購一家已建立的企業來進入新領域，而很少採用在自己企業的結構內組建新的子企業的形式。之所以做出多元化經營決策而化進入某一行業，是因為這一行業可以找到「好的」可併購的目標企業。

6.確定優先排序

在歷史業績和未來預期基礎上，將擬開展的業務從最高到最低優先級進行排序，再根據資源配置的優先權將業務單元進行排序，確定優先排序的目的是將企業資源投至有最大機會的領域，然後決定每一業務單元的策略姿態應是侵略性擴張、設防保衛、徹底修整、重新定位，還是剝離。

第三節 旅遊企業國際化策略

一、國際化與全球化

全球化比國際化層次更高、意義更廣。如果一個國家與數個國家的經濟往來可以稱之為是國際化，那麼全球化則將範圍擴大到全球。這一概念的風行使許多人對之加以誤用，因此可能當某企業談到全球化策略時，實際上指的是國際化，說的只是一切與國外市場有關的，一般意義上的業務。

我們必須區分全球化策略與「多種國內市場」或「多種本地化市場」的國際化策略。後者對每一個國家或地區的競爭相對獨立，而前者則採用跨國家和地區的整合協調策略。跨國企業是指跨越國界進行商務活動的企業，它在多個國際市場經營，在不同的業務上採取不同的國際策略。

二、旅遊企業的國際化動因分析

跨國企業的管理者們面對著眾多挑戰。他們面對的是不同的政治體制、法律規範和風俗習慣。然而，這些差異不僅帶來了問題，也同時創造了機會。這一點正是企業要在世界範圍內擴大經營的主要動機。中國旅遊企業擴張進入國際市場有以下一些原因：

（一）經濟的全球化和中國旅遊市場的全面開放

根據中國加入世貿組織的承諾，包括旅行社在內的中國旅遊企業必須全面開放。中國旅遊企業只有積極參與國際市場競爭，開發和利用國際資源，針對不同市

場採用不同的跨國經營策略，才能爭取到國際旅遊市場份額，彌補國際旅遊市場收益的損失，才能在開放動態的國際旅遊市場中優化資源配置，加速企業成長，形成良性的國際旅遊分工與合作態勢。

（二）中國旅遊企業自身改革與發展的需要

跨國經營要求企業必須按照國際經濟規則和市場規律運作，依靠自身的人、財、物、訊息等資源公平競爭。雖然在總體上中國旅遊企業基本實現了由服務接待型向產業經營型的轉變，管理水平和服務質量有了很大提高，但仍有不少旅遊企業未按照「產權清晰、權責明確、政企分開、管理科學」的要求建立現代企業制度，不能適應市場經濟環境。跨國經營將促使旅遊企業加大改革力度，扭轉競爭力不強、經濟效益低下的局面。

（三）旅遊產品的特性和旅遊消費行為的影響

旅遊產品銷售的實現必須透過消費者向生產經營者的空間移動，這就決定了旅遊收益主要是在旅遊目的地（即旅遊產品生產地）獲得的。旅遊消費者受其民族情結、文化認同等因素的影響，願意購買和消費本國旅遊企業的產品和服務。因此中國旅遊企業要想從競爭激烈的旅遊市場上占領更多的份額，就必須順應國際化的潮流，在本國以外的旅遊目的地建立分支機構，就近向消費者銷售旅遊產品。

（四）中國出境旅遊市場的形成與發展。

據世界旅遊組織預測，到2020年，中國將成為世界第四大客源產生地。目前相當可觀的出境旅遊市場規模及未來巨大的發展潛力，為中國旅遊企業跨國經營提供了難得的市場機遇，成為中國旅遊企業開展跨國經營活動的根本動因之一。

三、旅遊企業國際化經營的策略路徑

企業參與國際競爭，必須特別關注國內和國外購買者的需求、分銷通路、長期的增長潛力、市場驅動因素以及競爭壓力等方面的差異。除了要考慮國家之間的基

本差異外，還要考慮其他一些國際競爭所獨有的形勢性因素：國家之間制度和政策不同帶來的成本變化、外匯匯率的變動、東道國的貿易政策、國際競爭的模式。企業必須分析自己的競爭優勢所在，根據優勢選擇並決定合適的策略路徑。旅遊企業可選擇的國際化經營策略路徑包括：

（一）發放許可證——特許經營和管理合約

如果一家企業的技術訣竅很有價值或者其專利產品很獨特，但是既沒有內部能力也沒有內部資源去外國市場上進行有效的競爭，那麼可以透過給國外的企業發放許可證，讓它們去使用企業的技術或品牌，生產和分銷企業的產品。在這種情況下，國際收入等於許可證協議的版稅收入，而企業至少可以透過版稅等實現收入。世界上許多飯店聯號一直在向私人轉讓特許經營權，這樣做的結果，使得飯店集團的規模越來越大。一家多元化的跨國企業能夠透過多元化，使用其已經建立的品牌的其他業務來獲取範圍經濟和行銷方面的利益。在第七章有對旅遊企業特許經營與管理合約的詳細介紹。

（二）海外投資

目前跨國企業的投資方式主要包括股權式合資、非股權式合作、獨資、跨國收購與兼併等。在向海外投資過程中，企業將面臨許多問題，諸如採用什麼樣的創建方式，是兼併企業還是收購企業，如果採用收購方式，是全部收購還是部分收購；企業的資本構成怎樣，是獨資企業還是合資經營；支付方式是什麼，是現金方式還是非現金方式；投資地區及市場如何選擇等等。

如果企業的主要目標是開拓和鞏固國外市場，透過海外投資可以繞過關稅壁壘，擴大出口，企業可以透過在一段時期內保本或微利經營，並提供完善的售後服務，努力實現市場份額的擴張。

如果企業的目標是轉移國內閒置的或者未被充分利用的技術、設備，則要在投資的要素中充分考慮企業投資的各項成本，如勞動力、土地、運輸、關稅、匯率等，以降低成本，保證國內母體的利潤水平。

如果企業的投資目的在於獲取國外最新的經濟和貿易訊息或者獲取國外先進的技術和管理經驗，那麼就應在海外企業的投資地點上選擇發達國家經濟、技術、訊息集中的地區，為國內業務的發展提供更好的保障，以提高管理和技術水平。

如果企業的海外投資是從分散和減少經營風險角度出發，那麼就應在投資國別上選擇風險較小的國家或地區。

如果企業的海外投資是基於利用國外的優惠政策，那麼就應對所在國的各項吸引外資政策加以研究，儘可能地充分利用，以最大限度地減少成本。

如果企業的海外投資是出於企業全球化策略的考慮，那麼就應從充分利用國內和國際市場，從利用國內和國際資源的策略高度來組織企業的海外投資，制定出策略規劃、策略佈局、策略實施和策略管理方法，在國際市場組織資金周轉、技術開發、生產經營，市場行銷，將既定的企業策略付諸實施。

（三）策略聯盟

策略聯盟指企業之間超出一般業務往來，而又達不到合併程度的、在一定時期一定範圍內的合作方式，透過合作將各自的特定力量組合起來共同努力去實現某一目標。企業可以到海外建立銷售、服務網路，直接參與國際化經營，培育自己的品牌和拳頭產品，最終與跨國企業結成對等投入、共同研發、合作生產行銷的國際策略聯盟。

（四）全球跨國企業

全球跨國企業是這樣一些企業，對它們來說，國內貿易和國際貿易的區分是沒有意義的。餐飲企業中的麥當勞、肯德基，以及第一章表1-3所列出的飯店公司就是全球跨國旅遊企業的典型代表。如在2004年，雅高集團全球飯店經營狀況如下：法國（33.2%）、除法國以外的歐洲市場（22.1%）、北美（31.6%）、拉美（4%）、其他國家或地區（9.1%）。對這種企業而言，全球的每一地區都是重要的，在不同國家的經營運作意味著獨立的利潤中心，它們提供各自的產品和服務，面對各自的

競爭對手。全球跨國企業同時具有全球性和本地化兩方面的特徵，即「全球本地化」。在業務範圍和影響區域方面，放眼全球；在市場關係上立足當地。全球跨國企業能夠在兩條戰線上同時展開生產經營活動，既植根於當地環境又能超越當地環境，不把自己侷限於當地社會中，審時度勢，敏銳捕捉真正全球性優勢的廣闊前景，以行銷組合服務全球市場，從而可以獲得最大的全球規模經濟效益，實現最大限度的利用其全球化優勢進行資源配置。

四、旅遊企業國際化經營的優劣勢分析

（一）國際化經營的競爭優勢

旅遊企業國際化經營的競爭優勢主要有以下幾個方面。

1.尋求增長

為自己的產品和服務尋找到新的市場，進而提高企業的收入，增加收入與盈利是最普遍的企業經營目標，也往往是股東的期望所在，這是企業成功的標誌。

2.規模經濟收益

透過全球化經營，而不僅僅在本國市場經營，可以實現規模經濟收益。大規模生產和更高的效率可以實現更大量的銷售和更低的價格。在國際競爭的情況下，一家企業的整體優勢來自於企業全球的經營和運作，企業在本土擁有的競爭優勢同企業來自於其他國家的競爭優勢有著緊密的聯繫。一個全球競爭廠商的市場強勢和以國家為基礎的競爭優勢組合成正比。埃克森企業的銷售總額超過印度尼西亞、尼日利亞、阿根廷、丹麥這些國家的國民生產總值，規模經濟收益由此可見一斑。

3.享受到低關稅、低稅收及更為有利的政治待遇

很多外國政府提供各種優惠措施（補貼、市場進入優惠以及技術幫助等）以鼓勵他國企業到本國特定的地區進行投資。

4.提高聲譽

如果一家企業參與國際競爭，它在國內市場相對於各個利益相關集團的力量和
聲譽便會明顯提高。聲譽的提高可以增大企業在與債權人、供應商、分銷商以及其
他重要集團進行交易時的談判力量。

5.降低成本

國際經營可以利用東道國獨特的自然資源、廉價的勞動力、過剩的生產能力，
減少企業產品成本，並將經營風險分散到更多的市場。工資率、勞動率、通貨膨
脹、能源成本、稅率以及政府管理條例等因素往往會導致國家之間在製造成本方面
的巨大優勢。

6.國外市場可能不存在競爭，或者競爭程度弱於國內市場

（二）國際化經營可能的競爭劣勢

開始、繼續和擴大進行國際經營有許多現實或潛在的劣勢，主要表現在以下幾
個方面。

1.陌生性和複雜性

企業在從事國際商務時要面對不同的和往往是對其知之甚少的東道國社會、文
化、人口、環境、政治、政府、法律、技術、經濟及競爭因素。對一個橫跨20000
公里、員工使用5種語言的企業進行管理，自然比對同處在一個屋簷下、大家說同
一種語言的企業進行管理要困難得多。進行國際化經營往往還需要對某些區域性經
濟組織進行瞭解，這也是困難的。這類組織包括歐洲經濟共同體、拉丁美洲自由貿
易區、國際復興開發銀行及國際金融企業。由於存在更多的變量與關係，國際企業
的策略管理過程要更為複雜，而且，隨著所生產的產品數量和所服務的地區數量的
增加，上述因素的複雜性正在急劇增加。

2.難以把握的競爭對手

所在國當地競爭者的弱點往往被誇大，而他們的優勢卻往往被低估。在進行國際化經營時，由於訊息不對稱，對競爭者、消費者數量和特點及偏好的瞭解要更加困難。不同國家的購買者有著不同的期望、喜好，不同的款式和特色，這個國家的競爭和那個國家的競爭是相互獨立的，一地區市場與另一地區市場存在著很大的差別。從長遠看，不能適應當地的環境條件，即使不至於完全失敗，也會逐漸地減少市場份額，最後降到很低的水平。面對這種狀況，純粹的全球性企業可能會缺乏遠見和反應遲鈍，因此也就無法靈活、老練地應付東道國競爭者的挑戰。

3.文化衝突

各國間的語言、宗教、文化和價值體系方面均有所不同，這些會構成交流的障礙並帶來人員管理方面的問題。地域、文化差異、國家差別及商務實踐方面的不同往往使國內企業總部與海外機構間的溝通變得更為困難。由於不同的文化有不同的規範、價值觀和職業道德，策略的實施也會更為困難。

4.東道國的貿易政策

政府製造各種政策和措施來影響國際貿易以及在其國家市場上進行經營和運作的外國企業。東道主國政府可能設置進口關稅額度，對那些外國企業在國內生產的產品設置一些當地的要求，對進口的商品進行管制。另外，外國企業還可能面臨一系列有關技術標準、產品證書、投資項目的批準事宜。有些國家還會給予本國企業以補貼和低利息的貸款來幫助本國企業與外國企業展開競爭。

5.外匯匯率的變動

國際化經營要涉及兩種或更多種的貨幣系統，這會使商務活動更具有風險性。外匯匯率的多變性使地區和區域性成本優勢變得不確定。匯率常常會發生20% ～ 40%的變動，這麼大的變動可能會將一個國家的低成本優勢完全抵消，也可能使原來成本很高的地方變成一個有競爭力的地方。

另外，國際化經營可能會受到所在國民族主義勢力的抵制。在波灣戰爭時期的科威特便發生過這種事情。

第四節 旅遊企業虛擬經營策略

一、虛擬企業與虛擬經營

虛擬企業的概念由美國著名學者羅杰‧內格爾在1991年首先提出，主要針對市場需求急速變化、產品週期日益縮短的現狀，建議採取企業內部和企業間的資源靈活重組，以企業聯盟體形式共同對付市場挑戰。所謂虛擬企業，基本上是指企業把重心放在它們擅長的工作上，自己只做其擅長的工作，而把其他工作交給外部完成。虛擬企業也許沒有固定的資產設備或全職員工，但都具有經營型企業應具備的其他要素。

所謂虛擬經營，是指以訊息技術為基礎，由多個具有獨立市場利益的企業集團透過非資本紐帶媒介生成的一種（類）相對穩定的或者臨時性的產品生產、銷售和服務的分工協作關係，包括合約製造網路與策略聯盟等。虛擬經營在組織上突破有形的界限，企業雖有設計、生產、行銷、財務等功能，但企業內部沒有完整的執行這些功能的組織，企業只保留最關鍵的功能，而將其他功能虛擬化。實際上虛擬經營是適應多變的需求與競爭環境的一種動態企業經營觀的產物，以內外部資源的合理整合與使用為宗旨，以內部機構的精簡和外部協作的強化為目標，以靈活與適應性為原則，透過建立供應商、顧客或競爭對手間的動態合作網路來創造財富和價值。

關於虛擬經營的概念我們要注意以下兩點：

第一，從價值鏈的角度看，世界上無論大企業還是小企業，沒有一家在所有的業務環節都具有競爭優勢。所以，為保持和強化核心業務，使企業更具競爭力，企業可只保留最關鍵的核心業務環節，其他因本企業資源有限而無法做到的環節，讓別人去做。虛擬經營的精髓是企業將有限的經濟資源集中於關鍵性的、高附加值的功能上，而將次要的低附加值的功能虛擬化，從而發揮自身最大的優勢並最大限度

地提高競爭能力。例如，在20世紀90年代，美國飯店業最盈利的企業是一種稱為廉價飯店（Budget Hotel）的企業，這些飯店是成本節約型的，它們基本是B＆B飯店，只提供睡眠和簡單的早餐，人力、設施設備基本上完全外包出去。

第二，虛擬經營作為一種全新的經營模式，是對傳統企業自給自足生產經營方式的一種革命，是新型的、獨特的經營模式和管理方式的融合。虛擬經營是企業為了實現其經營規模擴張之目的，以協作方式，將外部經營資源與本企業經營資源相結合所進行的跨越空間的功能整合式經營。虛擬經營所實現的是生產功能、銷售功能、新產品開發功能、管理功能、財務功能的擴張，而不是生產設施、銷售人員、科學研究機構、管理隊伍、固定資產的擴張。總而言之，虛擬經營所實現的企業經營擴張是技術、生產、管理和銷售等功能的延伸擴大，而不是追求這些功能的載體的最終占有。只要這些載體的功能與企業整合，為其所用，實現企業管理幅度的擴大、銷售規模的擴大、新產品開發速度的加快、企業利潤的增加，企業擴張的目的就實現了。在虛擬經營模式下，企業規模的大小不再主要以資產和組織規模的大小為衡量的尺度，而是主要以銷售額、利潤額的多少作為衡量的尺度。

二、虛擬經營競爭優勢

（一）節約資源

企業實施虛擬經營時，由於僅保留最關鍵的功能，而將其他的功能虛擬化，一方面可以借助外部的人力資源來彌補自身智力資源的不足；另一方面可以把有限的資源集中在附加值高的功能上，從而避免出現企業的部分功能弱化而影響其快速發展，為企業擴張創造了多、快、好、省的途徑。

（二）協同競爭

在一個虛擬組織中，組織成員之間是一種動態組合的關係，雖然也有競爭，但它們更注重於建立一種雙贏的合作關係，以相互之間以協同競爭為基礎，資源和利益共享、風險共擔、各展其長、各得其所。企業間從排斥性競爭走向合作性競爭已是競爭策略發展的必然趨勢。

（三）對市場響應速度快

虛擬經營運作方式高度彈性化，核心企業的整體運作更有效率，能在最短的時間內對市場做出反應，且更為敏捷有效，實現了超越空間約束的經營資源的功能整合。

（四）退出成本低

虛擬經營採用的是拿來主義的辦法，不需要前期的巨額投資，幾乎沒有攤銷固定資產的負擔，退出成本低。一旦市場發生變化，或者策略目標有所改變，可以解散原有虛擬組織，組成新的虛擬企業，創造新的競爭優勢。

（五）財務優勢

採用外包所需費用與目前企業自己生產開支相等甚至有所減少。更為重要的是，實行業務外包的企業出現財務麻煩的可能性僅為沒有實行業務外包企業的1/3。

（六）避免重複建設，提高了全社會的資源配置效率

虛擬經營不是以企業為單位進行資源配置，而是在全社會範圍內優化配置，將虛擬經營節約的投資投向企業策略環節的建設，增強了企業的競爭能力，減少了「大而全」、「小而全」企業，提高了企業的專業化水平，有利於企業精細化管理。

（七）槓桿作用

虛擬經營對企業的發展有槓桿作用，把多家企業的核心資源集中起來為我所用，透過虛擬聯合，用最快的速度、最小的成本實現生產能力的擴張和放大。

（八）組織結構虛擬化、無邊界化

由於企業的運作和管理由「控制導向」轉為「利用導向」，其內向配置的核心

業務與外向配置的業務緊密相連，形成一個關係網路，企業組織結構將更具開放性和靈活性，其結果是出現了新型的現代企業組織結構——虛擬經營組織。

（九）中小企業對獨立性的要求

虛擬經營注重對資源的利用，而不是控制資源。其顯著特點之一是相關企業仍保持獨立法人地位。一般而言，中小企業的所有者即是管理者，企業凝聚著業主的心血和濃厚的感情。作為自己事業的象徵，業主都不會輕易讓企業被外人控股。「寧為雞首，勿為牛後」的感性理念，使業主們執著於企業作為一個獨立整體的追求。他們願意接受大企業的幫助，但大部分中小企業很難接受被其他大企業併購的命運。與資本運營策略要改變中小企業的所有權和獨立法人地位相比，虛擬經營無疑更有利於中小企業放心大膽地利用外部資源。這一點在飯店業內也有所表現，對於眾多的單體飯店來說，透過虛擬經營在保證所有權獨立的基礎上實現資源共享，如最佳西部飯店集團的成員飯店就是以這種形式組織而成的。

（十）企業「輕裝發展」

虛擬經營透過外包，使企業高度凝練，相對超脫和輕盈，使企業眼光緊盯訊息流、科學研究開發和市場網路的建立、完善與擴張，使有限的資源得以最大限度的發揮與利用。

三、虛擬經營的動因

（一）專業化分工的要求

任何一個旅遊企業都不可能在滿足顧客所有的旅途需求上做得十全十美，比如飯店，可能在提供住宿方面做得比較好，但是卻不如一個運輸企業更能滿足旅客乘車的需求。二者聯合起來可能使顧客的滿意度得到大幅度提高，即使一些大企業和小企業之間也存在合作的空間。當今時代，大企業注重對中小企業之間的關係已由以往「弱肉強食」的「大吃小」，逐漸演變為一種「共生共榮」關係。可見，專業化分工是中小企業虛擬經營組織的主要聯繫紐帶，也是其實施虛擬經營的現實基

礎。

（二）市場變化快

如今國際市場變化太快，企業必須有非常敏銳的市場反應能力。大量中外企業的成功實踐表明，企業應講求輕薄、彈性，猶如堆積木，要做什麼造型就選什麼木塊來組合，隨時更換。在未來的企業競爭中，除了比誰擁有關鍵性資源外還要比誰的企業組織組合得快，不僅要在技術上領先一步，還要在經營規模上表現出相當的靈活性和柔性。

（三）對資源利用的外向化

所謂外向化是指企業具有利用外部資源的趨勢。資源的有限性與市場需求的無限性是企業始終面臨的主要矛盾，而技術創新壓力、規模的不斷擴大和瞬息萬變的市場使企業僅靠其內部資源已力不從心。因此，企業迫切需要突破有形組織結構的界限，充分利用外部資源。敏捷製造、虛擬製造等先進生產模式由此應運而生。

（四）顧客需求個性化的挑戰

買方市場的到來使用戶的個性化特徵越來越明顯，這給中小企業帶來了新的挑戰。傳統的生產方式是「一對多」關係，即企業開發出一種產品後，可組織規模化大批量生產，用一種標準化產品滿足不同消費者的需求。在新形勢下，企業必須有根據顧客的特別要求定製產品或服務的能力，即所謂的「一對一」的定製化服務。這迫切需要企業聯合各方面的力量，發揮整體優勢，以迅速滿足消費者日益個性化的需求。

（五）「實時經濟」的挑戰

所謂實時經濟是指在經濟活動中，對需求反應的時間間隔幾乎為零。用戶不僅要求廠家按時交貨，而且要求的交貨期越來越短。若不透過虛擬經營在更大範圍內調動整合資源，將很難滿足用戶要求。

（六）擴張驅動

對於資源有限的中小企業而言，採取縱向資源配置方式，大量建立和收購生產線是不現實的，操作成本和風險成本會上升。新的出路只能是透過虛擬經營實行內外大規模的資源整合、流動和重組。

四、虛擬經營運作形式

（一）虛擬職能部門

虛擬經營不但可以對某些經營環節、某些非關鍵業務（如製造加工、售後服務等）透過外包虛擬化，也可以透過這種方式把行政辦公、人力資源管理、財務管理等職能部門虛擬化，使這些部門成為虛擬職能部門。如目前已出現e-CFO（在線首席財務官），使得企業可以透過Internet理財。

（二）虛擬銷售網路

所謂虛擬銷售網路是指「不為我所有，但為我所用」的銷售通道和網路，包括有形的或無形的，既有的或潛在的，真實的或邏輯的。一家企業透過互聯網和傳統媒體，利用經銷權拍賣這種「公開、公平、公正」的方式在全中國招商，在不到100天的招商活動中，就回籠4.3億元訂單，使該企業的產品走向全中國32個省級市場、440多個二級地市市場、1萬多個終端店面。

（三）策略聯盟

策略聯盟是指企業（主要是大型企業）之間超出一般業務往來，而又達不到合併程度的，在一定時期一定範圍內的合作方式，透過合作各企業將各自的特定力量組合起來共同努力去實現某一目標。旅遊企業之間應改變以往的敵意競爭方式，採取合作聯盟的競爭策略，這樣國內外旅遊企業可以資源共享、優勢互補，共同開發旅遊產品和服務，提高質量，縮短與國外旅遊企業間的差距。旅遊企業可與縱向企業和其他行業進行資源互通和互補，在提高競爭實力和旅遊行銷方面得到來自其他

行業的協助和支持。圖6-1是旅遊企業的一個可行的聯盟網路。

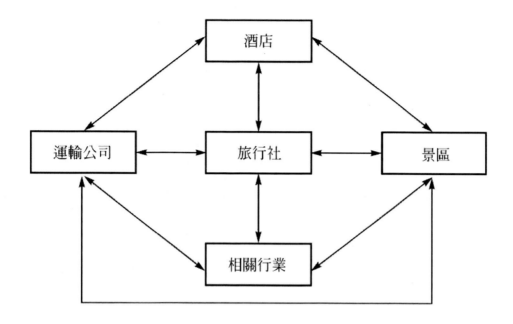

圖6-1 旅遊企業聯盟網路

（四）動態企業聯盟

　　動態企業聯盟是指不同行業的中小企業為達成共同利益目標，在不否定獨立經營的前提下，快速組合，作為一個整體參與市場競爭，當其共同目標不存在時，各成員企業可迅速散夥，且不會帶來太大的損失和風險。聯盟可避免單個企業在市場競爭中孤軍奮戰，並降低各種經營風險。中小企業集群化組合的顯著特點更多的是聯合行動，即組合成員共同出資、出力、出人，在技術、生產、加工、銷售、採購、運輸、金融、服務及後勤等方面進行聯合，互相補充優勢資源，取長補短，以促進聯合企業不斷提高經濟效益。

五、虛擬經營的要旨

　　虛擬經營作為一種新型的高彈性的企業經營模式，對於提高企業的應變能力，

促進產品快速擴張，發揮市場競爭優勢，具有重要的作用。但是，企業在實施虛擬經營策略時必須注意處理下述幾個方面的問題。

（一）觀念轉變

虛擬經營是對傳統企業自給自足生產經營方式的一種革命，實質上就是指借用、整合外部資源，以提高企業競爭力的一種資源配置模式。之所以説「虛擬」，是因為虛擬經營模式突破了企業有形的組織界限，借用外部資源進行整合運作。「可以租借，何必擁有」，「不為我所有，但為我所用」，「是使用創造了價值而不是擁有創造了價值」，可謂是對虛擬經營模式最形象的詮釋。要在「借」字上做文章，想到「借」，用於「借」，善於「借」，透過借船出海，借梯上樓，借雞下蛋，借殼上市，借外腦拓內腦，達到全方位「借力造勢」的目的。要最大限度地利用外部資源，改變傳統的「凡經營必自產、凡生產必自備」的企業擴張模式，使「橄欖型」企業轉向「啞鈴型」企業。典型的做法是，企業著力於高端（研發）和終端（行銷），而將中端外包。

（二）關鍵性資源的掌握

無論選擇何種形式的虛擬，都必須建立在自身競爭優勢的基礎上，必須擁有關鍵性的資源，必鬚根據環境的要求把有限的資源應用到「創造財富的關鍵領域」上，如產品的設計能力、研發能力、銷售網路等，以自身的核心優勢為依託，確保自己居於主導地位，以免受制於人。對於一個企業來説，生產經營活動中的各個環節，哪些可以虛擬，哪些不可以虛擬？這是一個十分重要的問題，因為如果企業將自己的策略環節虛擬化，不僅達不到企業擴張的目的，甚至會使整個企業「虛脱」。

（三）知識產權的保護

企業實施虛擬經營，其產品加工採用「虛擬工廠」、「動態企業聯盟」方式，企業只負責產品總設計和生產少數部件。這樣一來，合作廠家很容易掌握關鍵技術，從而為仿製打開方便之門。這時重要的防範措施就是依靠專利等知識產權的保

護，確保自己在「動態企業聯盟」中的地位。

（四）核心競爭優勢的確立

任何一種虛擬經營策略的實施，都要建立在自身競爭優勢的基礎上，都要有自己的核心競爭優勢。有了這種優勢才會有對資源的整合力量，實施虛擬經營策略也才會有可靠的基礎，與虛擬對象的合作才能長期穩定，並能不斷吸引新的虛擬對象加入隊伍。企業在發展過程中已經形成的競爭優勢環節是企業確定策略環節的重點。IBM企業已經形成了全球性的銷售組織、維修服務體系，高信譽是其優勢，因而該企業以此為策略環節，而對個人電腦的生產技術開發與零配件的生產則進行了虛擬。

（五）充分釋放無形資產的能量

搞「虛擬經營」離不開無形資產。專利權、商標權、銷售通路、品牌、商譽、客戶忠誠度、訊息管理系統等無形資產是「虛擬經營」成功制勝的法寶。隨著市場經濟的發展，無形資產的作用越來越明顯。它在企業資產中所占比重越來越大，先進的企業無形資產價值一般占總資產價值的50％～60％。一個企業擁有的無形資產數量多少、價值高低決定了企業在虛擬經營的權重，波音、任天堂等企業的成功之道，足以說明這一點。

（六）價值鏈各環節的平衡

虛擬經營的關鍵，是以訊息的網路化、經濟的契約化為媒介，將有限的資源集中在附加值高的功能上，而將附加值低的功能虛擬化。同時為了保持優勢，必須注意品質、成本及週期等其他能力的平衡。核心企業應是「頭腦企業」而非「軀幹企業」，應是諸多資源的組織者、調度者，透過優化配置、整合力量來平衡時間、空間、人間、事間和功能間這「五間」之間的關係。

思考與練習

1.何謂縱向一體化，它為旅遊企業帶來哪些策略優勢和劣勢？企業決定是否實行縱向一體化的根據是什麼？

2.多元化策略可分為哪幾類？

3.簡述混合多元化經營的動因、競爭優勢及弊端。

4.中國旅遊企業實施國際化經營動因有哪些？

5.旅遊企業國際化經營有哪些途徑？

6.國際化經營有哪些優勢和劣勢？

7.企業為什麼要進行虛擬經營？虛擬經營常見的形式有哪些？

第七章 旅遊企業競爭與合作策略

‖ 開篇案例 Airtours公司的收購成長之路

1972年，戴衛‧克勞森蘭德（David Crossland）收購了Pendle Travel公司位於英國蘭開夏郡的兩家旅遊代理公司，從而打造了Airtours公司最初的形態。1980年，Airtours公司開始組織假期包價旅遊。在1982年至1986年間，由Airtours銷售的包價旅遊者數量從26 000增加到290 000人。良好的增長使公司於1987年上市，從此Airtours開始實施大規模的橫向和縱向收購策略，短短幾年中，就從一個市場新進入者迅速成為英國旅遊產業中的巨人，再一次驗證了收購策略對於企業快速擴大規模，獲得優勢的強大魅力。下表是Airtours的主要收購案例。

1987 年	公司股票上市
1989 年	在歐洲地區開展業務
1990 年	創辦公司的一個航空分公司
1990/1991 年	開始在歐洲主要城市經營一日遊旅遊路線
1992 年	Pickfords旅遊服務有限公司成立
1993 年	公司嘗試資本化問題 收購Hogg Robinson休閒旅遊有限公司210個零售代理商
1993 年	收購Aspro旅行集團 Airtours曼徹斯特出境大廳開通 爲聯合零售商店開展「Going Places」品牌活動
1993/1994 年	引進滑雪項目

續表

1994 年	以 8 千萬英鎊收購斯堪地那維亞休閒集團 宣布收購 MS Seawing 巡航遊船，開展巡航旅遊項目 宣布收購 MS Carousel 巡航遊船，進一步開展巡航旅遊項目 收購 Late Escapes 電話銷售業務 收購 Winston Rees（World）Travel 公司
1995 年	收購加拿大最大的旅遊經營商之一 Sunquest Vacations 公司 獲得最佳旅遊公司稱號
1996 年	收購 Spies and Tjaereborg 公司，在斯堪地那維亞旅遊經營業務中居於領先地位 收購西班牙的 Stella Polaris 飯店集團 Carnival 有限公司占集團的 29.6%
1997 年	獲得飛行業務著名的墨丘利獎 收購 Suntrips 公司，從美國北加利福尼亞後來發展到以科羅拉多為基礎的旅遊公司 參股世界第四大巡航遊船業務經營商 Costa Crociere 宣布 SLG 開始在波蘭成立，並以統一的品牌開展業務，同時認購了 Gran Canaria 的醫德旅遊地——Bahia Frliz 的度假所有權，重新命名為 Airtours Gran Canarir
1998 年	收購了比利時最大的旅遊業務經營商——太陽國際 SA 公司，收購了週末休閒專家——Creta 假日有限公司和大橋旅遊服務有限公司 認購德國主要的旅遊經營商——Fros GmbH（FTi）29% 的股權 收購旅遊經營市場直銷專家——直銷假日有限公司 收購愛爾蘭經營突尼西亞旅遊業務的領頭羊——全景假日集團 宣布收購德國旅遊經營商（FTi）以發展自己的航線計畫 收購美國亞特蘭大、喬治亞旅遊經營公司假日專遞公司 贏得曼徹斯特晚間新聞著名的「西北部商業年度獎章」 在著名的愛爾蘭旅遊業表彰大會上獲得「最迷人的航空公司獎」 收購了英格蘭北部的旅遊業務代理商——環球旅行有限公司
1999 年	收購了把握旅遊趨勢 BV 公司，這是一家特別擅長經營美國、加拿大、亞洲、澳大利亞、紐西蘭、非洲和南美洲旅遊業務的荷蘭公司 認購了 EVS Beteiligungs CmbH 40% 的股份，這次還認購了德國擅長經營假日市場直銷業務的專業公司——Bergeu 收購了斯堪地那維亞島的固定旅遊路線業務經營商 Trivselresor Holding AB 公司 從德國旅遊代理商 Real Group 公司收購了包括 155 個零售商店的 Allkauf 網路公司 贏得了英國著名的 TTG 大獎中的旅遊經營者獎章 認購了佛羅里達「沙漠綠洲之湖」度假所有權的長期股份 收購了英國長途飛行訂製旅遊的專業經營商——Jetset Europe plc 公司

續表

2000 年	收購了斯堪地那維亞休閒集團、荷蘭休閒集團和FTi的股份 收購了丹麥的旅遊經營商——Gate Eleven公司 收購了波蘭的旅遊經營商——Italia公司 出售並回租了7家西班牙飯店 與地中海東部地區的Aqua Sol飯店集團建立了策略合作夥伴關係
2001 年	以2.37億英鎊的價格收購了旅遊服務商——世界的選擇旅遊網站（Word Choice Inc） 以100萬英鎊的價格收購了澳大利亞汽車租賃公司——馬路假期有限公司 以4900萬英鎊的價格收購北美汽車租賃公司——Kemwel
2002 年	將Airtours plc品牌重塑為MyTravel plc 將英國、斯堪地那維半島和美國發展多通路的分銷能力 開發了第一個由英國旅遊經銷商經營的英國經濟型航線——MyTravel Lite 將Airtours International和Premiair艦隊品牌重塑為MyTravel Airways

資料來源：Airtours plc，2002。

Airtours公司（後發展為MyTravel公司）透過一系列的兼併收購，使企業得到了眾多利益：

1.市場份額迅速擴大

到2001年，該公司渡假旅遊業務已占到英國市場15%以上的份額，在該領域成為名副其實的行業領先者。

2.產品範圍迅速擴大

從上表中可以看出，Airtours的收購具有很寬的範圍，包括航空公司、遊船公司、網站、旅遊服務商、旅遊零售商、飯店、渡假地等等，這使得公司的業務在很短的時間內得以多元發展。

3.獲利穩步上升

當集團的業務額以20%以上的速度增長時，整體利潤並沒有因大量的收購而受到損害，而且以一定的態勢持續增長。股息的增長也保持了良好的態勢。

　　Airtours的例子說明，穩健而明智的收購是企業迅速做大的有效途徑。在本章的學習中，我們會系統而詳細地介紹旅遊企業獲得發展、贏得競爭的種種策略，收購是其中之一。

第一節 旅遊企業的競爭策略

　　基本競爭策略是指無論在什麼行業或什麼企業都可以採用的策略。著名策略管理學家麥克‧波特在《競爭策略》一書中認為，「當影響產業競爭的作用力以及它們產生的深層次原因確定之後，企業的當務之急就是辨明自己相對於產業環境所具備的強項和弱項」，並且在此基礎上可以利用三種基本策略進行競爭。這三種基本競爭策略是低成本策略、差異化策略和集聚策略。如圖7-1所示。企業要獲得競爭優勢，贏得市場和增長，一般只有透過兩種途徑：一是在行業中成為成本最低的生產者，二是在企業的產品或服務上形成與眾不同的特色，企業可以在或寬或窄的經營目標內形成這種策略。這些策略是根據產品、市場以及特殊競爭力的不同組合而形成的，企業可以根據生產經營的具體情況採用適合的策略。

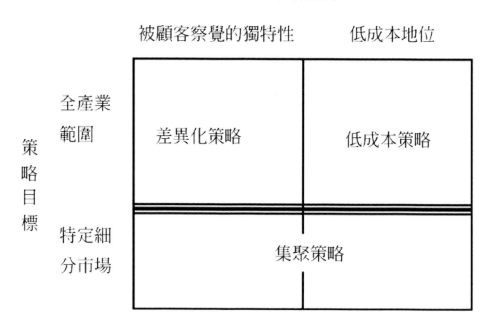

圖7-1 三種基本策略

資料來源：麥克.波特著.競爭策略.

如果根據針對的目標顧客而對三種基本競爭策略進行細緻分析的話，我們可以進一步得到五種策略模式。

第一種，低成本領導策略。以很低的總成本提供產品或服務，吸引廣大的顧客。

第二種，差異化策略。尋求有別於競爭對手的產品或服務差異，吸引廣大的顧客。

第三種，最優成本策略。透過綜合低成本和差異化的優勢，為顧客支付的價格提供更多的價值，其目的在於使產品或服務相對於競爭對手擁有最優、最低的成本

和價格。換言之，以較低的價格提供同對手相比質量相當或更好的產品及服務。

第四種，基於低成本的集聚策略，以某個特定的消費者群體為焦點，透過為這個細分市場的消費者提供比競爭對手成本更低的產品或服務來戰勝競爭對手。

第五種，基於差異化的集聚策略，以某個特定的消費者群體為焦點，透過為這個細分市場的消費者提供比競爭對手更能滿足其需求的定製產品或服務來戰勝競爭對手。

不同的企業應採取不同的組織安排、控製程序和激勵制度。大公司一般以成本領先或差異化為基點進行競爭，而小公司則往往以專一經營為基點進行競爭。

一、旅遊企業的低成本策略

（一）低成本策略的概念

低成本策略又稱成本領先策略（cost　leadship），是指企業在內部加強成本控制，在較長時間內保持產品成本處於行業的領先水平，並以低成本作為向價格敏感的顧客提供產品或服務的主要競爭手段，使自己在激烈的競爭中保持優勢，獲取高於平均利潤水平的策略。

對低成本策略的理解要注意以下幾個方面。

一是該策略有兩層含義。第一，是指企業透過在內部加強成本控制，在研究開發、生產、銷售、服務、廣告等領域內把成本降到最低，從而成為行業中的成本領先者。第二，強調以很低的單位成本為價格敏感的顧客提供令其滿意的產品。如果顧客對價格的敏感度較低，則低成本策略的作用就會大大降低。比如對於商務旅行者而言，方便、舒適、快捷是他們對航空服務的關鍵要求，而價格並不是他們考慮的重點問題。因此對這部分顧客而言，航空公司採用低成本策略是不適合的。

二是低成本供應商的策略目標應是獲得比競爭對手相對低的成本結構，而非絕

對的低成本。絕不能一味地片面追求低成本而忽視顧客的需要，或降低對產品質量的要求。瓦盧噴氣航空公司透過「節約每分錢」的策略使自己成為航空業的成本領先者。利用低成本策略該公司獲得了前所未有的成功。然而，在其592航班在佛羅里達沼澤墜毀後，節省的風格受到嚴格審查。聯邦調查官員發現瓦盧噴氣航空公司的一些操作程序尤其是維護程序是不安全的，並最終決定關閉這家航空公司直至其安全隱患被排除。

三是低成本策略一般要求企業成為整個行業內唯一的成本領先者，而不是眾多低成本生產商中的一員。如果一個行業中有許多企業都成功地降低了自己的成本，那麼它們面臨的可能會是更加激烈的競爭局勢。正像航空公司、飯店、汽車出租公司和餐飲業近幾年所學到的那樣，如果在一個競爭壓力大的行業內打響價格戰的話，最後沒有企業可以從中獲益。

四是成本領先與產品特色的取捨。如果企業的產品在某些方面具有不可替代的特色，那就應當慎重考慮是否採用低成本策略。因為低成本策略通常是與大批量生產聯繫在一起的，這種生產方式會有損於產品的獨特性。一些著名的風景勝地發行的紀念品通常採用限量發行的方式以提高特有的紀念價值，從而獲取較高的利潤。如果發行過量的話，很可能使遊客感到紀念品缺乏意義而變得一錢不值。

五是低成本的生產者未必要以最低的價格出售產品或提供服務。相對於競爭對手，它可以選擇相同或稍低的價格，從而獲得更多的收益。另外也應該考慮由降價帶來的銷售增長是否能夠抵消利潤的損失。有時降價會帶來競爭對手的連鎖反應，加大競爭強度，是得不償失的。

規模經濟、經驗曲線、充分利用生產能力等都可以成為選擇低成本策略的動因，有時企業為了獲得快速增長或者領先的市場地位也會採取該策略。1991年，塔克‧貝爾餐館透過引進一系列的便宜到39美分的快餐食品而一躍成為快餐業領袖。新產品使人們平均花費的用餐費用降低，從而獲得了市場的迅速認可。總之，採用低成本策略，可以使企業有效地面對行業內五種競爭力量，以其成本優勢贏得競爭。

（二）獲取低成本優勢的途徑

成本優勢的來源因產業結構的不同而各有差異。它們可以包括規模經濟、專利技術、低成本產品設計、有利於分攤研發費用的銷售規模、低管理費用、廉價的勞動力以及其他一些因素。實行低成本策略的企業不但要努力向經驗曲線的下方移動，還必須探尋成本優勢的一切來源，看看是否存在值得改進的地方。實施低成本策略是一個循序漸進的過程。在這個過程中，每一處降低成本的改進都會增強企業的競爭力，從而為最終贏得競爭打下基礎。

要獲得成本優勢，公司價值鏈上的累積成本必須低於競爭對手的累積成本。達到這個目的有兩個途徑。

第一個途徑是，比競爭對手更有效地展開內部價值鏈活動，更好地管理推動價值鏈活動成本的各個因素。西南航空公司透過採購統一的機型，大量節約了飛機的維修成本和零部件購買成本，使企業獲得了有利的競爭地位。

第二個途徑是，改造公司的價值鏈，省略或跨越一些高成本的價值鏈活動，一個公司的成本低是公司總價值鏈中各項活動作用的結果。比如現在有許多酒店、餐館以及旅遊景點將清潔、保安等業務外包出去，簡化價值鏈環節，從而降低了運營成本。

企業在考慮實施條件時，一般從兩個方面考慮：一是考慮實施策略所需的資源和技能，二是落實組織支持。成本優勢的獲得本身是需要成本的，如果企業想要徹底地確立成本領先地位，多數時候必須依靠重大的技術改造，透過新技術新設計和新技能，提高科學研究開發能力，提升內部管理水平，從源頭上消除一切不必要的成本。在組織落實方面，企業要考慮嚴格的成本控制、詳細的控制報告、合理的組織結構和責任制以及完善的激勵管理制度。成功的成本領先策略通常應貫徹於整個企業，其實施結果表現在高效率、低管理成本、低獎金、制止浪費、嚴格審查預算需求、大範圍地控制、獎勵與成本節約掛鉤。成本是不會自動下降為領先水平的，它是持之以恆實施的結果。在實行成本領先策略時，不要將眼光僅放在能夠產生大

的降低或直接表現出來的方面，而忽視占成本小部分或只有間接關係的部分，須知小的降低能夠累積為大的領先。

一般而言，常見的低成本策略實施方式有以下幾種：

1.規模經濟

簡單地說，當產出擴大一倍而生產成本並沒有隨之上漲一倍時，稱為發生了規模經濟效應。規模經濟是非常常見的經濟現象。一家200間客房的酒店，其成本不會是一家100間客房酒店的兩倍，而是會低一些。在所有其他條件相同的情況下，前者的每單位固定成本會比較低。在許多行業中，我們還可以看到規模經濟的其他一些形式。還以剛才的例子來說明，大酒店經理拿的薪水不會是小酒店經理薪水的兩倍。而且，大酒店中像餐飲備辦、停車服務、洗衣服務等項目，其成本也都不會用到小酒店的兩倍。另外，大酒店的採購經理往往可以用更優惠的價格購買各種食物原料或服務設施。總之，大酒店在固定成本、直接勞動成本以及供應價格等方面都可能會比小酒店節約單位成本。如果較大的企業不能獲得更低的單位成本，那麼該企業就沒有獲得規模經濟。事實上，當企業的規模大到獲得的成本節約不能抵消管理費用的上漲以及由於機構增加而帶來的管理混亂時，規模不經濟就會發生。

2.高生產能力利用率

當需求充足並且現有的生產能力被充分利用時，企業的固定成本將被更多的產出分攤，這樣單位成本就會降低。相反，當需求下降，固定成本只能被較少的產出分攤時，單位成本就會上升。這個基本的道理告訴我們，透過對需求進行更準確的預測、備用產能擴張或更積極的價格政策，將企業的生產能力利用率保持在較高水平上，將能夠使企業維持一個比同等規模或同等產能的競爭對手較低的成本結構。這就是為什麼飯店、旅行社、航空公司等在淡季紛紛進行折價活動的原因之一。

3.學習效應

學習效應也是影響成本結構的一個要素。當一個員工透過不斷重複而學會更有

效地完成某項工作時，就產生了學習效應。學習曲線告訴我們，當一件任務被不斷重複達到一定的預計次數後，那麼完成它的時間就會大大減少。在理論上，累計產量每翻一倍，所需完成的時間會降低一個固定的比例。比如，企業可能會發現生產第二個單位產品的時間會比第一個單位減少10%，而生產第四個單位的時間比第二個單位又減少了10%，同樣，當生產第八個單位產品時所需時間又比第四個單位少10%。當旅行社開闢一條新的旅遊線路時，它要花費的成本一般是成熟線路的若干倍。而隨著業務的持續開展，成本將會很快的降下來。

4.資源共享與協作協同

在公司內部同其他組織單元或業務單元最大限度地共享資源、分享機會，也將降低總體成本。大型酒店集團旗下根據目標顧客往往會劃分出許多類型的酒店品牌，如萬豪集團下面就擁有麗思卡爾頓酒店、JW萬豪酒店、萬豪酒店、萬麗酒店、萬怡酒店和華美達酒店共6　個酒店品牌。雖然品牌各有差異，但公司內的不同產品線或不同業務單元通常共享同一個訂單處理和客戶帳單處理系統，共同使用相同的倉儲和分銷設施，通常依靠相同的客戶服務和技術支持隊伍。

5.加強與公司中或行業價值鏈中其他活動的聯繫，提高協作協同度

如果一項活動的成本受到另一項活動的影響，那麼，在確保相關的活動以一種協調合作的方式開展的情況下，可以降低成本。旅行社降低服務成本的一個重要方式就是和旅遊目的地的服務體系與服務設施進行有效合作，聯合起來減少不必要的費用發生。

（三）低成本策略陷阱

任何企業都面臨著降低成本的壓力，因此低成本策略是最為廣泛使用的策略模式。但波特本人也承認，該策略有自己的缺陷，如果不能根據企業自身的實際情況而盲目實施的話，將會導致企業競爭地位的惡化。

因此企業在採用低成本策略時，應充分意識到下列問題：

1.產業技術上的突破讓競爭對手開發出更低成本的生產方法

例如，競爭對手利用新的技術，或更低的人工成本，形成新的低成本優勢，使得企業原有的優勢不復存在。技術上的突破可能為競爭對手打開降低成本的大門，使得一個低成本領導者過去獲得的在投資和效率方面的利益，頃刻之間變得一文不值。公司由於受到新技術的傷害，為使成本降低而投入的大量資本使公司陷入兩難境地。

2.競爭對手採用模仿的辦法

當企業的產品或服務具有競爭優勢時，競爭對手往往會採取模仿的辦法，形成與企業相似的產品和成本，這會降低整個產業的盈利水平，給企業造成困境。成本優勢的價值取決於它的持久性，如果競爭對手發現模仿領導者的低成本方法相對來說並不難或並不需要付出太大的代價，那麼，低成本領導者的成本優勢就不會維持很長時間，也就不能產生有價值的優勢。1991 年，英國航空公司將提前30 天購買的機票價格下調33%，三角航空公司和泛美航空公司隨之跟進。環球航空公司為應付競爭，更將飛往倫敦的票價降低50%。英國航空公司的策略遭到堅決地抵制，從而失敗了。

3.顧客需求的改變

購買者的興趣可能會轉移到價格以外的其他產品特徵上，比如購買者對附加的特色和服務興趣增加，對價格的敏感性在降低，一些新的時尚變化可能改變購買者使用產品的方式。如果購買者轉向高質量、創造性的性能特色、更快的服務以及其他一些差別性的特色，那麼對低成本的熱忱就有被甩掉的危險。

4.產品和服務質量的降低

如果企業過分地追求低成本，降低了產品和服務質量，就會影響顧客的需求，結果企業非但沒有獲得競爭優勢，反而會處於劣勢。企業若是太專注於成本的降低，太熱衷於追求低成本，就會使產品或服務因太「簡單」太「乾癟」而吸引不了

顧客。低成本供應商的產品和服務必須包含足夠的屬性以吸引預期的購買者。

5.過度削價而利潤率非但沒有提高反而降低了

記住，只有在下列情況下，公司才可能獲得低成本優勢：①削價幅度低於成本優勢的規模；②產品銷量的增加足以使在降低單位銷售產品利潤率的情況下增加總利潤。

<div align="center">**二、旅遊企業的差異化策略**</div>

（一）差異化策略的概念

差異化策略，又稱差別化策略，是指企業為了使產品有別於競爭對手而突出一種或數種特徵，以鞏固產品的市場定位，借此勝過競爭對手的一種策略，其核心是取得某種對顧客有價值的獨特性。同質市場上，企業為了強調自己的產品與競爭對手的產品有不同的特點，避免價格競爭，可以採用不同的設計、包裝，或者附加某些功能以資區別。例如，客運公司在旅途中播放電影、提供點心。一些航空公司甚至還向乘客提供睡覺的單間、熱水淋浴、定製早餐等服務。

對差異化策略的理解要注意以下幾個方面。

一是差異化策略的具體內容，反映在產品整體的不同層次上，既可以是形式上的產品差異化，也可以是延伸的產品差異化，還可以是從形式和延伸的差異化帶來的產品實質的差異化。產品差異化的具體內容還反映在市場行銷組合的不同因素上。

二是差異化策略可實施於廣闊範圍市場或狹窄範圍市場。在狹窄範圍市場的情形下，差異化策略的對像是一小群有特別需要或嗜好的消費者，所以有時稱為聚焦式的差異化策略。年輕而有活力的飯店客人比較重視飯店是否具備游泳池或者健身房，而年紀較大的顧客則對飯店服務的便捷性和舒適度要求更高。

三是差異化策略是提供與眾不同的產品和服務，滿足顧客特殊的需求，形成競爭優勢的策略。企業形成這種策略主要是依靠產品和服務的特色，而不是產品和服務的成本。但並不是說差異化策略可以忽略成本。如果企業形成產品差異化的成本過高，大多數購買者就會難以承受產品的價格。所以企業要想成功地實施差異化策略，就要以顧客的需求為核心，在價格、產品、服務、形象等不同方面進行需求組合。

四是不同的策略會導致不同程度的差異化。差異化不能保證一定會帶來競爭優勢，尤其是當標準化產品可以充分地滿足用戶需求，或競爭者有可能迅速地模仿時。最好能設置防止競爭者迅速模仿的障礙，以保證產品具有長久的獨特性。成功的差異化意味著更大的產品靈活性、更大的兼容性、更低的成本、更高水平的服務、更少的維護需求、更大的方便性或更多的特性，產品開發便是一種提供差異化優勢的策略。

五是由於差異化與市場份額有時是矛盾的，企業為了形成產品的差異化，有時需要放棄獲得較高市場份額的目標。同時，企業在實施差異化策略的過程中，需要進行廣泛的研究開發、設計產品形象、選擇高質量的原材料和爭取顧客等工作，代價是高昂的。最後，企業還應該認識到，並不是所有的顧客都願意支付產品差異化後形成的較高價格。

實施差異化策略，可以培養顧客對品牌的忠誠，降低其對價格的敏感性，即使價格高於同類產品，顧客也不會停止購買。因此，差異化策略是使企業獲得高於同行業平均利潤水平的一種有效策略。此外，企業採用這種策略，可以很好地防禦行業中的五種競爭力量和行業中直接而劇烈的競爭，獲得超過行業平均水平的利潤。

（二）差異化策略的實施

實施差異化策略必須做好以下幾方面的工作：

1.研究顧客

　　首先必須仔細研究購買者的需求和偏好，瞭解他們認為什麼是重要的，他們認為有價值的是什麼，他們願意支付的是什麼。公司還必須使產品或者服務包含特定的購買者想要得到的屬性，或者開發某種獨特的屬性來滿足購買者的需求，尋求使用者最大利益。購買者對差異化的喜好程度越高，這些顧客同公司的聯繫就越緊密，公司所獲得的競爭優勢也就越強。成功的差異化策略能夠使企業以更高的價格出售其產品，並透過使用戶高度依賴產品特徵而得到用戶的忠誠。澳大利亞的快達航空公司為它們的高級商務乘客開發出「個人電腦全能座椅」，成功地體現出差異化優勢。由於意識到許多商務旅行者在旅途中都會攜帶筆記本電腦進行辦公，快達開發了提供持續電源的方法。在此之前，雖然筆記本電腦的內置電源可以持續大約三小時左右，但對於洲際航線十幾小時的漫長旅途是遠遠不夠的。快達航空希望它們提供的服務，能夠被旅客認為是一種額外獲得的利益。

2.研究競爭對手

　　要獲得持續性的競爭優勢，企業應密切注視競爭對手的一舉一動和產業中的各種變化，結合實際情況，有的放矢，有時甚至還要對潛在的對手進行分析研究。休士頓一家海鮮餐廳的經理認為自己沒有競爭對手，因為周邊幾英里內沒有第二家海鮮餐館。結果，幾個月後，他的餐館被淘汰出局。原來，顧客到了另外的競爭者那裡，他們或者在附近的非海鮮餐館就餐，或者駕車到更遠地方的海鮮餐館就餐。

　　如果在同一產業領域中，所有競爭者都懂得分析成功要素，努力施行強化經營職能性差異的競爭策略，那麼結果將會是沒有任何競爭者可以取得相對優勢，因為同等的活動會互相抵消，使各競爭者無法凸顯其獨特優勝之處。在這種情況下，企業應把提供給消費者的產品的屬性與競爭對手所提供的屬性明顯地區分開來，務必將自己的產品與競爭對手的產品作詳盡的比較，尋求提升比較優勢的途徑，為企業定價和成本構成方面奠定競爭優勢的基礎。

3.集中稀缺的寶貴資源重點出擊，使之用於某一關鍵性的經營職能

　　一般來說，在不同的產業領域中，成功要素分別維系於競爭者如何發揮最具決

定性的經營職能。經營職能性差異是差異化策略的核心指導思想，一家企業，即使其人力、物力與競爭對手相差無幾，也可獲得競爭優勢。辦法就是事先確定什麼是提高市場占有率及盈利能力的最成功要素，然後明智地將資源重新調度分配，藉以改進在該要素方面的表現。

最具有吸引力的差異化方式是那些競爭對手模仿起來難度很大、代價高昂或時間很長的方式，這就是為什麼持久的差異化同獨特的**內**部能力、核心能力和卓越能力緊密相連。如果一家公司擁有競爭對手不易模仿的各種能力，如果它的專有技能能夠用來開展價值鏈中存在差異化的潛在活動，那麼它就有了強大的、持久的差異化基礎。麥當勞最大的優勢不是來自其獨特的店面裝潢和花式各異的快餐品類，而是其**內**部嚴格的管理操作流程。這些流程以文件的形式保存並在全球3　萬多家餐廳**內**實施，這是競爭對手所無法複製的，因此麥當勞取得了巨大的成功。一般來說，如果差異化的基礎是新產品革新、技術的卓越性、產品質量的可靠性以及系統的客戶服務，那麼，差異化所帶來的競爭優勢就能夠持續更長的時間，企業就能夠變得更強大。

4.旅遊企業要注重在服務過程每個環節中提供差異化服務

旅遊企業的管理者必須充分地理解創造價值的各種差異化途徑以及能夠推動獨特性的各項活動，從而制定優秀的差異化策略和評價各種不同的差異化方式。公司可以從許多角度尋求差異化：一種獨特的口味、一系列的特色、物超所值、名望和特性、能耗及使用的方便性、產品可靠性、全方位的服務及完整系列的旅遊產品等。旅遊企業對服務過程進行差異化有三條途徑：透過人、物質環境和服務流程實現差異化。企業可以聘用更具能力、更富責任心的員工，可以創建獨特的服務環境，還可以設計一個獨特的流程，例如凱悅酒店集團在某些酒店中為顧客提供網上訂房的入住方式。

5.成功的差異化策略對一般組織工作的要求

對組織工作的要求一般包括：對研究開發和市場行銷功能的強有力的協調，有

能夠確保激勵員工創造性的激勵體制和管理體制，提供能夠吸引專家和創造性人才的宜人的工作環境。企業成功地實施差異化策略，還需要特殊類型的管理技能和組織結構。同時企業文化也是一個十分重要的因素，高技術的企業特別需要良好的創造性文化，鼓勵技術人員大膽創新。

（三）差異化策略的陷阱

對旅遊企業而言，在採用差異化策略時，普遍存在著四大陷阱。

1.沒有理解或者認出旅遊者認為有價值的東西是什麼

如果公司所強調的獨特特色，購買者認為並沒有多大的價值，那麼公司的差異化就只能在市場上獲得厭倦的反應。比如對商務旅遊者而言，便捷、舒適以及實時的訊息服務是其根本需要，低價格反而會引起他們的反感。

2.忽視向旅遊者暗示或宣傳差異化的價值

僅僅依靠內在產品屬性來獲得差異化，殊不知皇帝的女兒也愁嫁，好酒也怕巷子深。在供過於求的買方市場，廣告資訊泛濫，消費者越來越挑剔，若廠家因宣傳不力而導致客戶不能感受到其產品的獨特性和價值，則很難獲得消費者青睞。

3.競爭者可能會設法迅速模仿差異化特徵

競爭對手推出相似的服務、旅遊線路或者客房服務，都會降低差異化的特色。公司必須長久地保持產品的獨特性，使這一獨特性不被競爭對手迅速而廉價地模仿。如果競爭對手能夠很快地複製所有或絕大部分公司所提供的有吸引力的服務屬性，那麼實施差異化所應得的回報就會大打折扣。

4.旅遊者對差異化的認同與偏好不足以使其接受並支付高價格

價格的差別越大，旅遊消費者轉向低價格的競爭對手的可能性越高。企業形成

差異化的成本過高，大多數購買者難以承受產品的價格，企業也就難以盈利。競爭對手的產品價格降得很低時，企業即使控制其成本水平，旅遊者也會不再願意為具有差異化的產品支付較高的價格。

三、旅遊企業的集聚策略

（一）集聚策略的概念

集聚策略，可以理解為重點策略、集中策略、集中化策略、聚焦策略、專一經營策略，也稱小市場策略，是指企業在詳細分析外部環境和內部條件的基礎上，把自己的生產和經營活動集中在某一特定的購買者集團、產品線的某一部分或某一地域市場上的一種策略。集聚策略並非單指專門生產某一產品，而是對某一類型的顧客或某一地區性市場開展密集性經營，其核心是瞄準某個特定的用戶群體，某種細分的產品線或某個細分市場。

透過實施集聚策略，企業能夠劃分並控制一定的產品勢力範圍。在此範圍內，其他競爭者不易與其競爭，所以市場占有率比較穩定。透過目標細分市場的策略優化，企業圍繞一個特定的目標進行密集性的生產經營活動，可以更好地瞭解市場和顧客，能夠比競爭對手提供更為有效的商品和服務，獲得以整體市場為經營目標的企業所不具備的競爭優勢。

集聚策略與低成本策略和差異化策略的不同之處在於，前者的注意力集中於整體市場的一個狹窄的部分，而後者則是面向全行業，在整個行業的範圍內進行活動。目標細分市場可以地域方面的獨特性來界定，可以按照使用產品的專業化要求來界定，也可以按照只吸引小市場的特殊產品屬性來界定。集聚策略的目的是比競爭對手更好地服務於目標細分市場的購買者。

一些小型釀酒廠、當地面包廠、只提供住宿和早餐的小酒館、當地業主管理的零售時裝店、專門從事汽車簡單維修業務的營業點以及專門從事交通不太便利的短程航空飛行業務的航空公司，都是很好的實施集聚策略的例子。它們的經營規模只限於很窄的顧客群或者僅為當地顧客群提供服務。西南航空公司是採取集聚策略的

典型代表。

從集聚策略聚焦的焦點來劃分，集聚策略可分為三種：產品線集聚策略、顧客集聚策略和地區集聚策略。從實施集聚策略的手段途徑來劃分，集聚策略有兩種形式：低成本集聚和差異化集聚。

這裡，低成本集聚策略是指，以某個狹窄的購買者群體為焦點，透過為這個小市場上的購買者提供比競爭對手成本更低的產品或服務來戰勝競爭對手。差異化集聚策略是指，以某個狹窄的購買者群體為焦點，透過為這個小市場上的購買者提供能夠比競爭對手更能滿足購買者的需求的定製產品或服務來戰勝競爭對手。

這兩種集聚策略都有賴於目標市場與行業中其他細分市場之間的差異性。目標細分市場必須有特定需求的消費群體，或者服務於目標市場而與其他行業的細分市場相區別的產品。上述的差異性意味著以廣泛的市場為目標的競爭者在該細分市場中缺乏競爭性。因此，集聚策略的經營者可贏得獨有的競爭優勢。企業一旦選擇了目標市場，便可以透過產品差異化或成本領先的方法，形成集聚策略。就是說，採用重點集中型的策略的企業，基本上就是特殊的差異化或特殊的成本領先企業。如果一家公司能夠透過將其能力和資源集中在一個界定清晰的細分市場上而明顯地降低成本，在專用產品或複雜產品上建立自己的成本優勢，那麼，透過聚焦來取得競爭優勢就得以成功。四季飯店集團把目標市場定位在高價位的飯店客房服務上，而Motel 6 瞄準的則是低價格的市場需要。低成本集中方法可以防禦行業中的各種競爭力量，使企業在本行業中保持高於一般水平的收益，尤其有利於中小企業利用較小的市場空隙謀求生存和發展。企業還可以透過差異化集中，在選定的目標市場上，確立自己的特色優勢。

（二）集聚策略的實施

集聚策略與其他兩個競爭策略相比，由於集中和聚焦，使其「小而精」、「小而專」、「小而強」、「小而大」、「小而特」成為可能。因而，可以使企業在本行業中獲得高於一般水平的收益。採取集聚策略的公司，擁有其服務於目標小市場

的專業能力，使其防禦五種競爭力量的基礎堅實，因而，可以更有效地防禦行業中的各種競爭力量。定位於多細分市場的競爭廠商可能不會擁有那種能夠真正滿足集聚策略廠商目標客戶期望的能力。進入集聚策略廠商的目標細分市場因為集聚策略廠商擁有服務該目標小市場的獨特能力而變得困難起來，從而趕上集聚策略廠商的能力所遇到的障礙可以阻止潛在的新進入者。集聚策略廠商服務於小市場的能力也是替代產品生產商必須克服的一個障礙。強大客戶的談判優勢也會因為他們自己不願意轉向那些並不能如此滿足自己期望的廠商而在某種程度上削弱。

實施集聚策略需要把握好以下幾方面的問題。

1.企業實施集聚策略的關鍵是選好策略目標

選擇好策略目標一般的原則是，企業要儘可能地選擇那些競爭對手最薄弱的目標和最不易受替代產品衝擊的目標。拉‧昆塔飯店集團曾經發現了一個被人忽視的市場——僅逗留一夜的商務旅行者市場。這些客人不進酒廊、不用飯店餐廳，不宴請客戶，也不使用會議設施。由於不提供這些服務項目，拉‧昆塔不僅節省了建築成本，還降低了經營費用。它們把這些節省讓利於顧客，從而使得這市場迅速擴大，贏得了豐厚的回報。

2.企業對自己經營的產品要有明確的定位

在快餐業中，溫迪快餐一直強調不用冷凍肉、下架還熱的形象；漢堡王則以火烤食物著稱；萊利快餐的雙向免下車外賣窗口則更是以低價確定自己的市場地位。定位是一個對自己競爭優勢的識別過程，也是一個利用競爭優勢的過程。西南航空公司的核心優勢之一是培養熱情、盡責的工作人員。公司將自己的服務定位於樸實誠懇的態度，熱情周到的關懷上，從而得到乘客的好評。該公司的總裁指出，競爭者即使可以模仿到西南航空公司的低成本運作，但永遠不能創造像該公司僱員那樣的精神狀態。

3.在目標市場上要保持一定的競爭優勢

由於目標市場本身相對狹小，聚焦廠商市場份額的總體水平比較低，重點集聚策略在獲得市場份額方面有某些侷限性。因此，企業選擇重點集聚策略時，應該在產品獲利能力和銷售量之間進行權衡和取捨，有時還要在產品差異化和成本狀況中進行權衡。

4.採用集聚策略的廠商在採用重點集聚策略時往往不能同時進行差別化和成本領先的方法

如果採用重點集聚策略的企業要想實現成本領先，可以在專用品或複雜產品上建立自己的成本優勢。這類產品難以進行標準化生產，也就不容易形成生產上的規模經濟效益，因此也難以具有經驗曲線的優勢。如果採用重點集聚策略的企業要實現差別化，則可以運用所有差別化的方法去達到預期的目的。與差別化策略不同的是，採用重點集聚策略的企業是在特定的目標市場中與實行差別化策略的企業進行競爭，而不在其他細分市場上與其競爭對手競爭。

（三）集聚策略的風險

企業在實施集聚策略時，可能會面臨以下風險。

首先，由於技術進步、替代品的出現、價值觀念的更新、顧客偏好變化轉向市場中的大路貨商品等多方面的原因，目標市場與總體市場之間在產品或服務的需求差別變小，企業原來賴以形成集聚策略的基礎因此而喪失，企業容易受到衝擊。

其次，以較寬的市場為目標的競爭者採用同樣的重點集聚策略，或者競爭對手從企業的目標市場中找到了可以再細分的市場，並以此為目標實施更集中的策略，從而使原來採用集聚策略的企業失去優勢。

第三，產品銷量可能變小，產品要求不斷更新，造成生產費用增加，削弱成本優勢。集聚策略有時需要企業付出很高的代價，抵消企業為目標市場服務的成本優勢，或抵消透過集聚策略而取得的產品差異化優勢，導致企業集聚策略的失效。

第四，眾多的競爭者可能會認識到集聚策略的有效性，使集聚策略廠商所聚集的細分市場非常具有吸引力，以至於各個競爭廠商蜂擁而入，模仿這一策略，並且尋找到可與集聚策略廠商匹敵的有效途徑來服務於目標小市場，瓜分細分市場的利潤。

最後，購買者細分市場之間差異的減弱會降低進入目標小市場的進入壁壘，會為競爭對手爭取集聚策略廠商的客戶打開一扇方便之門。

第二節 旅遊企業的合作策略

一、旅遊企業的併購策略

（一）併購的概念

併購是兼併（Mergers）與收購（Acquisitions）的合稱，是指一家企業以現金、證券或其他形式購買取得其他企業的產權，使其他企業喪失法人資格或改變法人實體，並取得對這些企業決策控制權的經濟行為。根據中國《公司法》第一百八十四條規定「公司合併可以採取吸收合併和新設合併兩種形式」，所謂吸收合併，就是在兩個或兩個以上的公司合併中，一個公司吸收了其他公司而繼續存在。新設合併就是兩個或兩個以上的公司在合併以後同時消失，在一個新的基礎上成立一個新的公司。收購是指一家公司透過購買目標公司的股票或資產，以獲得對目標公司本身或資產實行控股權的行為。收購是進入新業務的策略途徑之一，通常有兩種主要類型。其一是產業資本行為，作為長期投資，最終目的是要加強被收購業務的市場地位；其二是金融資本行為，目的在於轉手獲利。當收購或合併不是出自雙方共同的意願時，可以稱之為接管（takeover）、敵意接管（hostile takeover）或惡意接管。

（二）企業併購動因

推動企業併購的因素很多。從內部動因看，是企業對市場份額、效率、定價力量、更大規模經濟收益及趨利避害的追求。它包括透過橫向併購來擴大市場占有率，獲得規模經濟效益；透過縱向併購降低交易費用，獲得壟斷利潤；透過混合併

購分散經營風險，實現技術轉移以及資本有效配置；透過跨國併購構築在全球範圍內的競爭力等。從外部條件看，包括經濟全球化趨勢、競爭壓力、股價的波動、互聯網、電子商務、虛擬經營等從金融服務到能源，從通訊到運輸各個產業法規管制（包括反壟斷法管制）的減輕等。從具體目標看，包括更好地利用現有生產能力，更好地利用現有銷售力量，減少管理人員，獲取規模經濟效益，減少銷售波動，利用新的供應商、銷售商、用戶、產品及債權人，得到新技術，減少賦稅等。中青旅是國內著名的大型旅行社，近幾年來，中青旅併購了大量的企業，併購對像有國內的旅行社，也有香港、澳門的旅遊服務機構，甚至還有一些國外的服務機構。中青旅控股公司副總裁劉廣明認為：「旅遊業是集品牌、規模、網路為一體的行業，資本運作是其核心。正是由於它的這些特點，就需要創新經營模式，透過規模效益，整合資源優勢。而在企業的擴張過程中，單靠自身的積累成長是非常緩慢的，必須借助資本運作進行兼併聯合。」

綜合起來看，企業併購動因主要包括以下幾個方面。

1.高效率地實現跨越式發展

旅遊企業可以透過內涵式也可以透過外延式獲得發展。兩者相比，採用併購外延的方式的效率更高。尤其是在進入新行業的情況下，誰領先一步，誰就可以取得原材料、通路、聲譽等方面的先手，在行業內迅速建立領先優勢。優勢一旦建立，別的競爭者就難以取代。因此，併購可以使企業把握時機，贏得先機，增加勝勢。

2.降低進入壁壘和發展風險

企業進入一個新的行業會遇到各種各樣的壁壘，包括資金、技術、通路、顧客、經驗等。這些壁壘不僅增加了企業進入這一行業的難度，而且提高了進入的成本和風險。如果企業採用併購的方式，先控制該行業的原有的一個企業，則可以繞開這一系列的壁壘，以較低的成本和風險迅速進入這一行業。

3.實現優勢互補的協同效益

不同的企業在不同的經營領域具有各自的優勢，由此可以利用併購來發揮各自的長處、彌補各自的短處。併購通常能使管理層業績得到提高或產生某種形式的協同效應，包括生產協同效應、管理協同效應、經營協同效應、財務協同效應、人才和技術協同效應等，因此可以獲得正的投資淨現值。

4.加強對市場的控制能力

在橫向併購中，併購最明顯的利益便是立即擴大市場占有率，而無須經過一番市場爭鬥。併購活動提高了併購企業的市場份額，從而帶來壟斷利潤。根據哈佛商學院PIMS（Profit Impact of Market）模型的研究，公司之間在盈利能力和淨現金流上所產生的差異，80%可以歸於市場因素。其中最重要的是市場占有率，而提高市場占有率最有效的途徑是併購活動。利用併購還可以快速爭取客戶或進入陌生的市場，且一併攫取當地的客戶與通路，另外，在市場競爭者不多的情況下，由於併購而致使競爭對手減少，企業可以增加討價還價的能力，可以更低的價格獲取原材料，以更高的價格向市場出售產品，從而擴大企業的盈利水平。

5.增強企業的國際競爭能力

企業進入國外新市場，面臨著比進入國內新市場更多的困難，其主要包括企業的經營管理方式、經營環境的差別、政府法規的限制等。透過併購東道國已有企業的方式進入，不但可以加快進入速度，而且可以利用原有企業的運作系統、經營條件、管理資源等，使企業在併購後順利發展。另外，由於被併購的企業與東道國的經濟緊密融為一體，政府的限制相對較少，這有助於跨國發展的成功。

（三）企業併購的一般程序

對所有企業而言，併購的具體程序大體都可分為以下幾步。

1.接觸和談判

雙方可直接進行洽談，也可以透過產權交易市場。大多數企業的併購接觸和談

判是秘密進行的，目的在於防止對公司僱員、客戶、銀行帶來不利影響，避免公司股票在股市上波動，也有利於雙方敞開談判。

2.簽訂保密協議

雙方在談判時先簽訂保密協議，具體規定哪些訊息應當公開；什麼人才能知悉這類訊息；如何對待和處理這些訊息（事後歸還或銷毀）等。簽訂保密協議後，一旦違反則應賠償損失或受到處罰。

3.簽訂併購意向書

談判到一定階段，就製作意向書。這種意向書分為有約束力的和無約束力的兩種。主要內容包括：收購價格的數額或計算公式；收購對象的資產範圍；收購時間進度安排；關鍵問題陳述和保證；特別條款（如需經政府批準的項目等）。

4.履行應當的謹慎義務

從簽訂保密協議到訂立正式協議之前，有一個十分重要的稱為「履行應當的謹慎義務」的步驟，即出售方（目標企業）有義務對本企業及資產的關鍵問題和全面情況作陳述和保證，陳述必須真實、準確、完整，不得有虛假記載、誤導性陳述或者重大遺漏。收購方有權對企業及有關資料文件進行檢查，以保證併購順利進行。

5.評估、清算、定價

對被併購企業的現有資產進行評估，清算債權、債務，確定資產或產權的轉讓底價，以底價為基礎，確定成交價。雙方直接接觸的可協商定價，也可透過產權交易市場的招標確定。

6.簽訂《併購協議》

《併購協議》是整個過程最重要、最關鍵的文件，要全面、準確反映談判內容

和雙方意圖，協議一般由律師起草和製作。主要內容為併購價格和支付方式；交易完成的條件（包括具備法律要求的有關方面意見）和時間；規定交易完成前風險承擔，保證交易順利完成；規定交易完成後有關義務和責任。

7.履行相關手續

相關手續包括歸屬所有者確認；併購雙方的所有者簽署協議（全民企業所有者代表為審核批準併購的機關）；報政府有關部門備案、審查（或批準）；辦理產權轉讓的清算、交割和法律手續等。

8.收購後整合

收購完成後，對目標公司的經營進行重整，使其與公司的發展策略相符。

（四）旅遊企業併購應注意的若干問題

併購是一柄雙刃劍，既可以產生很大的收益，也可能產生滅頂之災。為保證旅遊企業間併購的成功，應該注意以下幾方面的問題。

1.明確併購的策略意圖

旅遊企業併購的目的是多種多樣的：優勢互補、聚集資金、擴大規模、降低成本、提高市場占有率、培育企業核心能力、增強企業全面競爭力、防範發展風險、追求最大利潤，如此等等不一而足，但其根本目的還是尋求長遠、健康、持續的發展。一些旅遊企業的併購活動忽視長期策略，缺乏把企業做成百年老店的策略考慮，往往出於目前的經營或財務壓力而採取股票市場短期的戰術行為，透過證券市場的併購，實現其初始的融資「圈錢」目的。這種短期行為的直接危害是擾亂了企業的正常生產經營活動，耗費大量資金、人力、物力，也不利於企業長遠發展目標的實現。

2.充分認識併購的風險

企業併購是高成本、高風險經營。高成本不僅表現為併購完成成本，還體現在整合與營運成本，併購退出成本和併購機會成本上。高風險是指在併購過程中可能出現的各種風險：（1）營運風險；（2）訊息風險；（3）融資風險；（4）反收購風險；（5）法律風險；（6）體制風險。其中任何一種或幾種風險的發生都會導致併購失敗、併購不能、併購不成甚至反被併購。因此，企業在併購過程中，在關注其各種收益、成本的同時，要充分認識併購的風險，要做好預案和各種相應的應對措施。

3.注重對目標企業「體質」的透視

許多併購的失敗是由於事先沒有能夠很好地對目標企業進行詳細的審查。在併購過程中，由於訊息的不對稱性，買方很難像賣方一樣對目標企業有著充分的瞭解。許多收購方在事前都想當然地以為自己已經很瞭解目標企業，但在收購程序結束後，才發現情形並非想像中的那樣，目標企業中可能存在著沒有注意到的重大問題；以前所設想的機會可能根本就不存在；或者雙方的企業文化、管理制度、管理風格很難相融合。因此很難將目標公司融合到整個企業的運作體系當中，從而導致併購的失敗。

4.充分發揮中介機構作用

在資本市場上，企業被視為一種商品，企業間的兼併、收購是資本市場的一種重要交割活動。資本市場交割因其特殊性和複雜性，需要專門的中介機構，運用高度專業化的知識、技術及經驗提供服務。在企業併購過程中，中介機構的作用應是自始至終的。管理諮詢公司、金融顧問公司、投資銀行、會計師事務所、審計師事務所、律師事務所等多種中介機構可在企業併購中發揮多方面的作用。

5.量力而為

在併購過程中，併購方的實力對於併購能否成功有著很大的影響，因為在併購中收購方通常要向外支付大量的現金，這必須以企業的實力和良好的現金流量為支撐，否則企業就要大規模舉債，造成本身財務狀況的惡化，企業很容易因為沉重的

利息負擔或者到期不能歸還本金而導致破產，這種情況在併購中並不鮮見。

6.強化併購後的整合

收購目標公司後，很容易形成經營混亂的局面，尤其是在敵意收購的情況下。這時許多管理人員紛紛離去，客戶流失，生產混亂，因此需要對目標公司進行迅速有效的整合。透過整合，使其經營重新步入正軌並與整個企業運作系統的各個部分有效配合。不同的企業有著風格迥異的經營理念、管理體制、人事制度乃至企業文化。片面強調併購企業的優越性，而對被併購企業的一貫作風全盤否定，既不利於企業資源的充分利用，也不利於實現優勢互補的協同效益。在某些情況下，還會引起生產經營上的劇烈動盪，留下兼併後遺症。眾多企業重組過程中出現的業績滑坡、人事糾紛等內部不經濟行為並不是偶然現象。

二、旅遊企業間的策略聯盟

（一）策略聯盟的概念

策略聯盟（strategic alliance）最早是由美國DEC公司總裁簡·霍蘭德和管理學家羅杰·奈格爾首先提出，隨即在實業界和理論界引起巨大反響。從20世紀80年代初以來，策略聯盟這種組織形式在西方和日本企業界得到了迅速發展，尤其是跨國公司在全球市場競爭中紛紛採取這種合作方式。但策略聯盟的概念自從提出以後，並沒有在理論上被進行嚴格的定義。麥克·波特在他的《競爭優勢》一書中提出：「聯盟是指企業之間進行長期合作，它超越了正常的市場交易但又未達到合併的程度。」聯盟的方式包括技術許可生產、供應協定、行銷協定和合資企業。在波特看來，「聯盟無須擴大企業規模而可以擴展企業市場邊界」。蒂斯（Teece 1992）則從另外一個角度對策略聯盟進行了較為明確的界定，他認為策略聯盟是兩個或兩個以上的夥伴企業為實現資源共享、優勢互補等策略目標，而進行以承諾和信任為特徵的合作活動（constellation）。包括（1）排他性的購買協議；（2）排他性的合作生產；（3）技術成果的互換；（4）R&D合作協議；（5）共同行銷。

具體來説，企業策略聯盟是指兩個或兩個以上的企業為了實現資源共享、風險

或成本共擔、優勢互補等特定策略目標，在保持自身獨立性的同時透過股權參與或契約聯結的方式建立較為穩固的合作夥伴關係，並在某些領域採取協作行動，從而實現「雙贏」或「多贏」。

策略聯盟是國際上旅遊企業進行合作時最常見的組織形式之一，也是企業間實現「雙贏」的基本途徑。美國希爾頓飯店公司在1964　年與希爾頓國際進行了分離，從那以後，這兩大跨國飯店集團間的關係開始變得劍拔弩張。這種惡劣的關係一直持續到1996年，直到雙方都認識到敵對的態度對任何一方都沒有好處。於是雙方開始反思並積極探討與對方展開合作的可能性。兩家飯店集團各指定一位主席就如何充分利用希爾頓品牌進行磋商。1997　年，兩者間達成了在廣泛領域中結成策略聯盟的系列協議，包括建設一個共用的預訂系統，使用新的標誌和共同的行銷策略等。策略聯盟使得美國希爾頓飯店公司和希爾頓國際的全球競爭力都得到了大幅增加，營業額穩步上升。消息公佈後，兩家企業的市值也得到了大幅度的上升，顯示了投資者對該聯盟的認同。

（二）聯盟帶來的益處

聯盟可以帶給合作雙方資源互享的機會，允許雙方以較小的代價獲得自己欠缺的能力。

餐館與飯店常常結成聯盟來擴充它們的經營網點。聯盟使餐館獲得優越的營業位置和接近飯店客人的機會，飯店也得到了餐館品牌帶來的價值。例如，商人威克（Trader　Vic』s）作為率先與飯店結成聯盟的餐館之一，在幾家希爾頓飯店、曼谷的馬里奧特河畔皇家花園飯店、東京和新加坡的新奧尼特飯店中都設有分店。露絲・克雷絲燒烤屋在馬里奧特、假日和威斯汀中也都設了分店。美味餐館是得克薩斯一家著名的休閒性地方連鎖店，也與布里斯托飯店建立了策略聯盟。此外，許多渡假區都設有類似於大型超市中的食品專櫃，專門經營知名品牌快餐店的食品。利用知名的餐館可以吸引飯店管理人員的注意，並且為餐館創造了擴大分銷通路的機會。

（三）策略聯盟的類型

根據企業近年來策略聯盟的實踐，從股權參與和契約聯結的方式來看，可把企業策略聯盟歸納為以下幾種重要類型。

1.合資企業（joint ventures）

合資企業是策略聯盟最常見的一種類型。它是指將各自不同的資產組合在一起進行生產，共擔風險並共享收益。這種合資企業與一般意義上的合資企業相比具有一些新的特徵，它更多地體現了聯盟企業之間的策略意圖，而並非僅限於尋求較高的投資回報率。這種合資企業為保證聯盟雙方各自的相對獨立性和平等地位，通常追求幾乎對等的50%與50%的股權。國際知名旅遊集團澳大利亞福萊森特有限公司（Flight Centre Limited）和中國康輝國際旅行社有限責任公司在北京成立合資公司——福萊森特康輝國際旅行社有限公司，全面進軍中國商務旅遊市場。新的合資公司股權結構為50%對50%。福萊森特國際公司更是借成立合資公司之際，首先向中國客戶推出了其全新的全球升級品牌：FCM TRAVEL SOLUTIONS即FCM差旅解決方案。透過這一品牌，FCM將運用中國本地化的個性服務，聯合澳方全球採購的實力和支持，為中國的外資和中資公司提供量身定製的差旅管理方案。福萊森特有限公司董事局主席霍華德‧斯戴科指出，FCM將融合其旗下目前所有的商務旅行品牌，透過與中國強大的康輝旅遊集團的合作，建立起第一個以亞太地區為基礎的、輻射全球的優質差旅管理公司。「我們將透過策略併購或特許FCM成為包括中國在內的主要海外市場的獨立經營商，將這一品牌迅速覆蓋全球市場。透過不斷擴大國際差旅服務網路，滿足不同客戶的需求。」繼在中國發佈FCM品牌，福萊森特有限公司將很快在香港、美國、歐洲、中東和非洲發佈這一品牌。這是在經濟全球化時期旅遊企業透過建立策略聯盟而達到共同開拓世界市場策略目標的一個例證。

2.相互持股投資（equity investments）

相互持股投資通常是聯盟成員之間透過交換彼此的股份而建立起一種長期的相互合作的關係。與合資企業不同的是，相互持有股份不需要將彼此的設備和人員加

以合併，便於使雙方在某些領域協作。它與合併或兼併也不同，這種投資性的聯盟僅持有對方少量的股份，聯盟企業之間仍保持著其相對獨立性，而且股權持有往往是雙向的。日航、全日空兩大航空公司因國際航線乘客減少，2001年度將出現巨額赤字。據估計，與上一年度相比，日航公司和全日空公司的營業額將分別減少6%和7%。日航公司的經常項目利潤和純利潤將分別減少500 億和400 億日元，全日空公司則將分別減少150 億和110 億日元。面對困境，日本航空公司開始重組。日本最大的航空公司日本航空公司和第三大航空公司佳斯公司就設立新的相互持股公司的形式合併基本達成協議。兩大航空公司做出這一決定的目的是提高國內航線的效益。日航同佳斯建立的相互持股公司將在日本國內和國際航運市場分別擁有48%和75%的份額。同時日航也希望這樣能夠有助於其逆市擴張國內業務，削減成本，扭虧為盈。

3.功能性協議（functional agreement）

功能性協議是一種契約式的策略聯盟，與前面兩種由股權參與的方式明顯不同，有人稱之為無資產性投資的策略聯盟。它主要是指企業之間決定在某些具體的領域進行合作。比如在聯合研究與開發、聯合市場行動等方面透過這種功能性協議結成一種聯盟，而不是透過上述的將資產轉移的方式來建立一種新的組織形式。最常見的形式包括：技術交流協議——聯盟成員間相互交流技術資料，透過「知識」的學習以增強競爭實力。合作研究開發協議——分享現成的科學研究成果，共同使用科學研究設施和生產能力，在聯盟內注入各種優勢，共同開發新產品。生產行銷協議——透過制定協議，共同生產和銷售某一產品。這種協議並不使聯盟內各成員的資產規模、組織結構和管理方式發生變化，而僅僅透過訂立協議來對合作事項和完成時間等內容做出規定，成員之間仍然保持著各自的獨立性，甚至在協議規定的領域之外相互競爭。產業協調協議——建立全面協作與分工的產業聯盟體系，多見於高科技產業中。

相對於股權式國際策略聯盟而言，契約式國際策略聯盟由於更強調相關企業的協調與默契，從而更具有國際策略聯盟的本質特徵。其在經營的靈活性、自主權和經濟效益等方面比股權式國際策略聯盟具有更大的優越性。股權式國際策略聯盟要

求組成具有法人地位的經濟實體，對資源配置、出資比例、管理結構和利益分配均有嚴格規定。而契約式國際策略聯盟無須組成經濟實體，也無需常設機構，結構比較鬆散，協議本身在某種意義上只是無限制性的「意向備忘錄」。股權式國際策略聯盟依各方出資多少有主次之分，且對各方的資金、技術水平、市場規模、人員配備等有明確的規定，股權大小決定著發言權的大小。而在契約式國際策略聯盟中，各方一般都處於平等和相互依賴的地位，並在經營中保持相對獨立性。在利益分配上，股權式國際策略聯盟要求按出資比例分配利益，而契約式國際策略聯盟中各方可根據各自的情況，在各自承擔的工作環節上從事經營活動，獲取各自的收益。股權式國際策略聯盟的初始投入較大，轉置成本較高，投資難度大，靈活性差，政府的政策限制也很嚴格。而契約式國際策略聯盟則不存在這類問題。

相對而言，股權式國際策略聯盟有利於擴大企業的資金實力，並透過部分「擁有」對方的形式，增強雙方的信任感和責任感，因而更利於長久合作，不足之處是靈活性差。契約式國際策略聯盟具有較好的靈活性，但也有一些先天不足，如企業對聯盟的控制能力差、鬆散的組織缺乏穩定性和長遠利益、聯盟內成員之間的溝通不充分、組織效率低下等。

從聯盟內容上來看，在研究、開發、生產、供給和銷售各個價值鏈環節上都可能形成策略聯盟，美國NRC組織根據策略聯盟在不同階段的合作內容進行了詳細分類。如表7-1所示。

表7-1 策略聯盟的分類

	1. 許可證協約
研究開發階段的策略聯盟	2. 交換許可證合同
	3. 技術交換
	4. 技術人員交流計畫
	5. 共同研究開發
	6. 以獲得技術爲目的的投資
生產製造階段的策略聯盟	7. OEM（委託訂製）供給
	8. 輔助製造合同
	9. 零件標準協定
	10. 產品的組裝及檢驗協定
銷售階段的策略聯盟	11. 銷售代理協定
全面性的策略聯盟	12. 產品規格的調整
	13. 聯合分擔風險

資料來源：根據National Research Council（1992）中有關內容形成。

（四）旅遊企業策略聯盟的實踐

1.特許經營和管理合約

　　旅遊企業的策略聯盟以特許經營協議為主，其中飯店和餐飲業用的最為廣泛。假日、最佳西部、品質客棧（Quality Inn）、索菲特、凱悅、聖達特、麥當勞等都是靠特許經營迅速實現國內國際擴張的。例如，聖達特擁有天天、霍華德約翰遜、HoJo Inn、華美達和超級汽車8等品牌，但它卻不從事飯店的具體經營。

　　在旅遊企業的特許經營協議中，儘管會涉及資產共享，但雙方的風險是不同的。受特許經營方必須達到特許經營方在基礎設施方面的要求，它們比特許經營者的風險要低。特許經營者負責協議中產品、技術、行銷和培訓部分，實行固定收費或變動收費。儘管特許經營的變動費用隨銷售水平而變化，但由於固定費用較高，整個費用還是很高。另一方面，受特許經營方的回報完全取決於特許經營所產生的現金流。特許經營方在協議中通常占有優勢。

同樣，在管理合約中，業主提供基礎設施，經營者提供管理技能。但雙方的風險也是不同的，在企業管理方面通常有三條原則：

第一，經營者有權不受業主幹擾管理企業；第二，業主支付所有經營費用並承擔可能的財務風險；第三，經營者的行為受到絕對保護。

在美國，隨著管理合約市場競爭越來越激烈，業主關於旅遊企業經營經驗的不斷積累，管理合約已經呈現出新的特點：第一，合約由對經營者有利轉向對業主有利；第二，合約條款中更多涉及經營業績，更強調獎勵費；第三，隨著飯店租賃的再次出現，管理合約正遭到排擠。

2.合作聯盟

如前所述，旅遊企業聯盟概念最近的演化包括飯店和餐飲企業的合約越來越普遍，如表7-2所示。這些類型的聯盟表明，聯盟所帶來的資源和能力共享的利益驅動，使得在某個（些）產品或服務方面有專業優勢的企業結成聯盟，從而使企業風險最低，從長期看，又能增加它們的總的財務回報。旅遊企業策略聯盟的演變見表7-3。

表7-2 飯店與餐飲企業的策略聯盟

飯店公司	餐飲企業
全球假日	Damon's, Denny's, Ruth's Chris Steakhouse, TGI Fridays, Convenience Courts(Mrs. Fields, Little Ceasars, Blimpies, Taco John's, Sara Lee)
雙樹飯店公司	New York Restaurant Group(Park Avenue Café, Mrs. Parks Café)
萬豪國際飯店	Ruth's Chris Steakhouse, Studebaker, Benihana, Trader Vic's, Pizza Hut
四季集團	Dice Ristorante
普若米斯	Grace Services, TGI Fridays, Olive Garden, Pizza Hut

資料來源：改編自Strate，R.W.，Rappole，C.L.，1997.Strategic alliances between hotels and restaurants（special focus section：multiunit restaurant management）.Cornell Hotel & Restaurant Administration Quarterly 38（3）：50－

162.

表7-3 旅遊企業策略聯盟的演變

聯盟的類型	例　子
管理合同與特許經營	勝騰、萬豪國際、希爾頓飯店公司、希爾頓國際
供應商——供應商聯盟	夏普與Geac餐飲系統
供應商——旅遊企業	萬豪國際與美國電話電報公司；萬豪國際與家具設計製造商Steelcase 公司
行銷聯盟	Le Meridian飯店與日航飯店；希爾頓國際與希爾頓飯店公司
基於技術的聯盟	雅高、希爾頓、喜達屋、莊園及羅萊夏朵（Relais&Chateaux）萬豪
競爭者之間的聯盟	國際、喜達屋、希爾頓和凱悅

資料來源：改編自Prakash K.Chathoth and Michael D.Olsen.Strategic alliances：a hospitality industry per-spective.International Journal of Hospitality Management.2003（22），419－434。

思考與練習

1.旅遊企業如何獲取低成本？實施低成本策略的途徑有哪些？在實施低成本策略時應注意哪些問題？

2.旅遊企業在實施差異化和集聚策略時應注意哪些問題？實施中存在哪些潛在的風險？

3.旅遊企業實施併購的動因有哪些？

4.舉例說明旅遊企業策略聯盟主要形式。

第八章 旅遊企業職能策略

開篇案例 美國嘉年華航運公司的市場細分

　　1972年，時任挪威遊輪公司總裁的特德‧阿里森與合夥人分道揚鑣，以1美元的價格收購了嘉年華航運公司，透過融資和抵押建立了完全屬於自己的公司，並為一艘從加拿大購買的，命名為馬蒂格拉斯號的古老越洋巡遊船進行了首次航行。由於這艘船上的娛樂設施單調乏味，阿里森不可能按照退休人士通常支付的高價來收費，於是，他決定把年輕乘客作為目標群體，因為年輕乘客不願意花太多的費用。可惜這艘27萬噸級的舊遠洋客輪在首航時就在附近的一處沙堤上擱淺。當時嘉年華公司旗下擁有300家馬蒂格拉斯號的航行代理，阿里森希望透過馬蒂格拉斯號建立未來的航運分銷網路。巡航一圈之後，馬蒂格拉斯號的停運宣告了嘉年華公司夢想的破滅，直至1975年，遊輪重新啟運航行。

　　馬蒂格拉斯號遊輪與其競爭者如北歐海盜號、公主號、加勒比海皇家等遊輪公司的遊輪相比，顯然過於陳舊，無法直接進行競爭。它功率較低，陳舊不堪，燃料耗費嚴重。為節省成本，遊輪必須以較慢的速度進行，並且中途停靠的站點很少。阿里森並未放棄信念，認為只要物超所值就一定能成功。他將馬蒂格拉斯號的障礙轉變成為一種新的遊輪行銷方法，公司並沒有對具有吸引力的馬蒂格拉斯號所停靠港口進行促銷，而是提出了「趣味巡遊」的構想，並對馬蒂格拉斯號進行了開發。當時乘坐遊輪的乘客如阿里森所料幾乎全是放假的年輕人，他們甚至比阿里森想像的還要年輕、瘋狂。趣味遊輪針對這一特殊的客戶群，舉辦了夜總會、賭場、各種表演會等，還提供24小時的客房送餐服務和充分的娛樂活動，讓遊客在玩耍過程中到達目的地。遊輪本身也成為一個旅遊場所，讓遊客流連忘歸。嘉年華公司不僅將客戶定位在年輕人市場，還注重吸引第一次巡遊的遊客，構建了一個家庭年收入在2.5萬到3.5萬美元的細分市場，而此時他的競爭對手們都將目標集中在年收入5萬美元以上，年齡屬於中年以上，巡遊經驗較豐富的人群中。嘉年華公司向遊客提供的3日遊和4日遊，使初次航行的人不需要花很多時間和金錢就可以享受航行。

　　嘉年華公司清楚地識別了新的遊輪市場，並對其進行細分化，將目標集中在為其他遊輪公司所忽略的細分市場——中產階級和中下層階級。因為據當時該公司調查結果表明只有5%的人曾經進行過巡航，而大多數人對巡航還比較陌生。嘉年華公司把自己定位為娛樂渡假場所後，其競爭對手已不再是過去的遊輪公司，而是一些渡假地如迪斯尼樂園、夏威夷等旅遊勝地。嘉年華遊輪公司把它的市場確定為出門

渡假的1.5億人，而非進行巡遊的1　000萬人。嘉年華傳奇號遊輪往返加勒比海一次需要連續航行8天，這一路上每名遊客每天僅需花費75美元。但是，一旦遊客登上了遊輪，面對的將是數不盡的花錢機會。從按摩（每小時收費 100 美元）、高爾夫球培訓課（培訓費起價80美元），到只接受預訂的高檔俱樂部餐廳（每次用餐額外收取25美元），傳奇號遊輪提供了所有能夠想像到的附加服務。時至今日，嘉年華遊輪公司被人稱為「水上拉斯維加斯」，其主要競爭對手是拉斯維加斯和迪斯尼樂園。

在穩步發展中，嘉年華遊輪公司控制了年輕人的市場，同時也意識到當這批年輕人長大之後開始需要一種不同風格的遊輪，於是便拓展自己運營的範圍。嘉年華公司吸收了更多年齡段的遊客之後於1987年上市，併購買了其他巡航線路以拓展其市場基礎，並決定把各個航線作為獨立品牌來經營，每個品牌在不同的特殊的目標市場中的勢力都很強大。1989年，嘉年華公司買下荷蘭美洲公司屬下的一支擁有4艘遊船的船隊，荷美遊輪的品牌以良好的食物和服務信譽著稱，屬於豪華遊輪的等級，其客戶平均年齡55　歲以上。1992　年，嘉年華公司購買了熙邦公司的股份，這是一個擁有三艘超豪華遊艇的公司，這三艘遊艇後來也成為嘉年華旗下的最豪華的遊輪，這幾艘能搭乘幾百名乘客的遊輪，其特色是快艇式體驗和個性化服務。其後，嘉年華公司收購了義大利菁英遊輪公司，該公司是歐洲頭號巡航公司，並以其義大利廚師提供的美味食物和優質服務著稱。1997　年，阿里森購買了熙邦其餘的股份，並一舉併購了英國最大的遊輪冠達遊輪。為了提供更加驚險的旅遊體驗，嘉年華公司還組建了豪華遊輪「風之星」號進行巡遊。這艘遊輪搭載百名遊客，遊覽了美國之外的港口，如哥斯達黎加和加勒比海等遊艇港口。

透過市場的細分，瞭解不同市場的需求特點，瞄準競爭者所忽視的細分市場，透過成功運用市場行銷策略中的市場細分策略，嘉年華公司目前成為世界最大的航運公司。公司目前擁有13條航線、65艘遊船以及全球43%的市場份額。公司的船隊中既有低價位的旗艦「嘉年華」號（Carnival），也有超豪華的「熙邦」（Seabourn）和「風之星」號（Windstar）。嘉年華公司使用從細分市場所獲得的利潤和技巧，成功地兼併了其他細分市場服務的遊輪公司。行銷策略是旅遊企業職能策略的一種，本章接下來將主要介紹包括行銷策略在內的旅遊企業職能策略的選

擇。

第一節 旅遊企業職能策略概述

一、旅遊企業職能策略的概念

職能策略是指管理者為特定的職能活動、業務流程或業務領域內的重要部門所制定的策略規劃。職能部門策略是在總體策略和事業部策略指導下,按照專業職能將企業策略進行具體落實和具體化,是將企業的總體策略轉化為職能部門具體行動計劃的過程。根據這些行動計劃,職能部門的管理人員可以更清楚地認識到本職能部門在實施總體策略中的責任和要求。相對於市場行銷、財務會計、研究開發、生產作業、人力資源開發等企業主要職能部門而言,相應的職能策略為市場行銷策略、財務投資策略、研究開發策略、生產策略以及人力資源開發策略等。由於各職能部門主要任務不同,不可能歸納出普遍適用的職能策略,各職能部門的關鍵變量也是不同的。即使在同一部門裡,關鍵變量的重要性也會因為經營條件的不同而不同,因此職能部門的策略必須分別加以制定。

旅遊企業職能策略與總體策略之間的區別主要體現在期限、具體性以及職權與參與程度方面。職能策略有其自身鮮明的特點。

二、旅遊企業職能策略的特點

如上所述,職能部門策略比總體策略和事業部策略涉及的範圍要窄一些,它可以為整體業務策略提供一些細節,為管理某一具體職能部門、業務流程和關鍵活動提出行動方案、運作策略和實際操作指南。職能策略具有以下一些特點。

(一)支持性

公司的每一個與競爭有關的業務活動和組織單元都需要研究、開發、生產、市場行銷、客戶服務、分銷、財務、人力資源、訊息技術等職能策略的配合和支持。職能策略的首要作用是支持公司的整體業務策略和競爭策略,執行得力的職能策略

能夠為公司帶來具有支持競爭價值的能力和資源優勢。

（二）時限性

職能策略用於確定和協調短期的經營活動，它的期限較短，一般在一年左右。職能策略時限較短的原因，一是職能部門管理人員可以根據總體策略的要求，把注意力集中於當前需要進行的工作上；二是職能部門管理人員可以更好地認識到職能部門當前的經營條件，及時地適應已經變化的條件，做出相應的調整。

（三）具體性

企業總體策略和業務策略是為企業的生存和發展確定目標和指明方向的，因此，一般比較宏觀、原則和籠統。職能策略則要求切實、具體和明確。職能策略為負責完成年度目標的管理人員提供具體的指導，使他們知道應該做什麼以及怎麼做。另外，職能策略還著力於增強職能部門管理人員實施策略的能力，提升和加強特異能力及競爭能力，進而提高公司的市場地位和在顧客中的形象。

（四）參與性

企業高層管理人員負責制定企業長期經營目標和總體策略，職能部門的管理人員在總部的授權下參與制定年度經營目標和部門策略。儘管這些策略最後要得到總部的核準，但由於職能部門管理人員參與制定策略，其明顯的好處是，使他們更加自覺地實現自己的年度經營目標，更主動地做好職能策略所需要進行的工作，進而增強他們實施策略的責任心。

（五）可能會出現的欠協作性

按理說，業務領域中的市場行銷策略、產品生產策略、財務策略、客戶服務策略、新產品開發策略和人力資源策略應該協同一致，而不應該各自為政。職能策略的制定通常由各個職能部門的領導和業務經理來承擔，並由企業高層領導審核透過。但如果職能經理或業務經理只顧獨立地制定自己範圍內的策略，而不顧及其他

相關部門或領域的活動，那麼，互不協調或彼此衝突的職能策略就會「應運而生」。突破欠協作性的方法是，在策略制訂時，某一特定業務職能或業務活動的經理同其下屬進行緊密合作，並經常與其他職能的經理人員和業務領導接觸。制定協調一致、彼此支持、相互加強的職能策略具有非常重要的意義，因為這樣可以使業務策略所產生的影響取得最大的效應。

三、基於價值鏈的職能策略

透過運用價值鏈這一工具，可以清晰地分析出各職能策略的關係及相互之間的作用，進而將企業的各種活動詳細分解，最終確定在不同的公司策略或業務策略下，各個職能策略應該如何確定，以及它們之間應該如何協調來支持公司策略或事業部策略的完成。

如果把企業籠統地看做一個整體，就很難清晰地分析出各個企業的競爭優勢。所以，深入研究企業內部的設計、生產、行銷、交貨等環節以及輔助活動等許多相互銜接的過程，可以有效地發現企業的競爭優勢來源。回想一下我們在第四章中曾介紹到價值鏈分析方法。麥克‧波特在其著作《競爭優勢》中開發並運用價值鏈這一策略工具來分析企業競爭優勢的形成和建立途徑。基於價值鏈分析，我們可以更準確地把握各種職能策略的意義和它們之間的關係，為更好地制定和運用職能策略奠定基礎。

價值鏈所包含的各種活動對價值創造造成不同的作用，對企業競爭優勢的形成也造成不同的作用。在圖4-3中，我們將旅遊企業基本業務活動分為兩大類：基本活動和輔助活動。

一般認為基本活動是以利潤為中心，能增加產品和服務的價值或改變產品和服務在市場中的競爭地位，所以在考察這些活動的效果時不能侷限於成本花費，而應該把重點放在價值和成本的差額。輔助活動雖然在價值實現中發揮重要作用，但其活動並不能直接增加為顧客所認可的價值，所以這些活動應該在可能的範圍內儘量減少成本消耗，提高效率。

第二節 旅遊企業行銷策略

如前所述，無論企業採取何種競爭策略，其根本的目的是尋求兩個方面的競爭優勢，第一，更低的生產成本。第二，為顧客創造特有的價值。

競爭策略往往集中體現在企業的行銷策略中，但兩種競爭優勢卻不僅僅是來源於行銷策略，而是來源於企業所進行的各種具體活動，也就是說，價值鏈中的每一個環節都可能是競爭優勢的潛在來源。行銷作為價值鏈中的重要環節，應該明顯體現事業層的整體策略意圖和競爭方向，所以，在行銷策略的制定中要運用買方價值鏈分析買方需求，並透過自身價值鏈影響買方的價值鏈，讓客戶認可本企業所創造的價值，同時實現自身價值鏈的有效循環。

行銷的根本目的首先是產品價值實現，完成價值鏈的良性循環。在競爭程度日趨激烈的環境中，策略性行銷的本質是在特定的時間和有限的資源條件下，不斷強化自身與動態的市場環境的聯繫能力，並透過系統的公司決策，獲得市場定位、生存、成長和可持續的競爭優勢。就旅遊企業的特點而言，其提供的產品對消費者而言具有獨特的價值的服務。因此，理解旅遊企業的行銷策略之前，我們必須清楚旅遊服務的本質特徵和旅遊行銷的工作的管理環境和背景。只有這樣，才能做到有的放矢。

一、旅遊企業行銷策略概述

（一）影響旅遊企業策略性行銷計劃的因素

以上策略性行銷的特徵反映了這樣的事實：在不斷變化的產業和市場環境中，很多因素決定了旅遊企業必須以更具策略性的思想指導行銷策略的制定。一般來講，在策略性行銷計劃制訂中，應該集中考慮以下因素對行銷策略的影響。

1.環境變化的速度

這裡所說的環境指企業生存的宏觀環境。企業的發展、產品的銷售必須在某種

既定的環境中進行考慮和規劃；而迅速變化的環境對企業行銷策略規劃能力提出了更高的要求。所以，環境不同，環境變化速度不同，決定了行銷策略的不同。

2.環境的相關程度和複雜性

在對整個宏觀環境有了準確的把握之後，需要重點考慮的是與本企業的發展高度相關的商業環境或行業環境變化給自身帶來的機會或威脅，以及由此帶來的發展前景不確定性。

3.技術創新的速度

對大多數企業來講，能使之盡快形成競爭優勢的機會因素是技術的變化。一個企業可能因為適應技術創新變化的速度形成暫時的競爭優勢，也可能因為沒有適應技術創新的速度而喪失曾經具有的競爭優勢。

4.顧客價值取向的變化

企業提供的產品或者服務最終是要銷售給顧客的。顧客價值取向的變化將決定企業的產品或服務能否順利地實現價值、企業能否繼續生存。因此，關注顧客價值取向的變化是行銷策略成功與否的決定性因素。

5.新增顧客的價值鏈內容

企業行銷策略成功的重要原因之一是能為顧客創造價值。瞭解新增客戶的價值鏈的具體內容，分析什麼樣的行銷策略可以有效增加顧客價值：是品牌價值還是產品價格？是服務的及時性還是銷售通路？完整地瞭解這些內容有助於企業拓展新的市場。

6.新增的競爭強度

新增的競爭強度主要是指行業內逐步增強的競爭趨勢以及未來最可能的結果。

一般來講，新增的競爭強度與行業現有的利潤率呈較強的正相關性，對新的競爭方式和競爭強度做好充分的準備是公司保持競爭力的必然之舉。

7.企業自身能力的發展變化

企業自身能力主要包括財務能力、員工個體能力、員工整合工作能力、技術研發能力、服務生產能力等等。

8.全球化

全球化在某種程度上可以說是一種外部環境的發展變化，不過這種變化趨勢非常明顯，並且還在逐步加強，它所帶來的影響也各有不同。所以，對於全球性的公司來說，這一因素就要著重考慮。

以上因素導致行銷環節更具有策略性。只有充分地、清晰地識別這些因素對本企業的影響，才能制定出更具策略性的行銷計劃，在競爭中占據優勢。

（二）行銷策略的優勢

策略性行銷的貫徹首先會給行銷策略的制定者帶來更多的複雜性和困難，但由此而產生的利益也是明顯的，這些利益體現在以下一些方面。

1.總體上增加實現公司長遠目標的機會，同時增加公司的優勢

在策略行銷計劃的制訂中，對公司、競爭對手和產業未來的發展前景必須有相當清楚的認識，這些為公司制定發展策略提供了良好的決策基礎，增強了公司的行動能力。

2.降低不確定性，加強對公司未來的控制

建立在正確策略上的產品行銷和管理程序會在一段時間內使公司穩健運行。

3.改善不同職能部門之間的協作

顧客導向是策略行銷的核心基礎，但這一觀念的具體實施卻需要企業內部各個部門的通力協作，才能達到競爭性行銷策略的最佳效果。所以，策略性行銷計劃的實施要求的組織結構上的調整會給部門間的協調帶來很好的機會。

（三）旅遊企業行銷策略的制定

旅遊企業行銷策略是指旅遊企業在面對特定的顧客群體、溝通方式、分銷通路和定價結構時，從眾多可供選擇的行動方案中選擇特定部分的策略行為。從行銷組合的角度來看，行銷策略可分為產品策略、定價策略、促銷策略和通路策略；從差異程度來看，可分為無差異市場行銷策略、差異目標市場策略和集中目標市場策略；從行銷策略的內容來看，又可分為市場份額策略、顧客滿意度策略以及差異化行銷策略。

1.無差異市場行銷策略

這種策略是指旅遊企業在整個市場中不對市場進行細分，即在所有市場採取一種統一的行銷策略，這種方式也稱為大規模行銷。在旅遊業發展的早期，旅行社推出的全包價旅遊基本上就是採取這種行銷策略。這種策略通常在產品或服務供不應求或市場需求差別較小的時候為旅遊企業所採用。企業不用投入太多精力和時間在市場細分上，從而可以快速推出產品，獲得成功。隨著市場由賣方轉向買方，消費者生活水平不斷提高，旅行經驗的不斷積累，人們的需求差異化越來越明顯，這種策略逐漸失去競爭力。

2.差異目標市場策略

差異目標市場策略首先對市場進行細分，然後針對每一個市場採用不同的行銷組合。這種策略的本質是以顧客為導向，透過制定各種行銷策略來更好地滿足每一細分市場的需求。

3.集中目標市場策略

集中目標市場策略又稱壁龕行銷（niche marketing），是指企業選取極少數的細分目標市場，或以範圍極為狹小的市場為目標。這種策略對資源有限、規模較小的旅遊企業特別合適。

<div align="center">二、旅遊行銷策略決策工具</div>

行銷策略的制定同樣要根據公司發展策略和自身資源優勢，識別市場機會，然後選擇合適的行銷策略。

1.宏觀環境分析工具（SCEPTICAL）

任何企業在進行策略決策之前都要熟悉企業所在的宏觀環境，旅遊企業更是如此。這是因為旅遊服務是直接以旅遊者的直觀體驗為訴諸對象的，旅遊環境中的任一細微之處都將對旅遊者的感受產生潛在的影響。如第三章所述，由於旅遊企業對外部環境依賴程度較其他行業更深，旅遊企業宏觀環境分析時要更加具體，除了傳統的STEP或STEEP因素外，還要考慮以下因素：文化的、經濟的、物質的、自然的、技術的、交通和基礎設施的以及管理和制度的因素。旅遊企業在進行服務產品開發、消費者體驗接受設計、旅遊需求管理等各項行銷活動時，都應該以上述框架為基礎，審慎細緻地進行環境分析，保證決策的科學性和可行性。

2.產品—市場分析模型

在行銷管理中，產品—市場分析模型（如圖8-1所示）是制定行銷策略的有力工具，它著重於尋找企業產品和市場的契合點。企業的機會在現存的市場中一直存在，在新的產品市場中也可能存在很好的機會，所以，只要能將企業的產品與市場較好地結合在一起，企業就有可能獲得較好的績效。

市場滲透策略指企業要在已有的市場中尋求更大的主導地位，增加產品銷售；市場開發策略指將現有的提供物推向新市場，包括不同的地區（例如國際擴張）和

不同的購買群體；產品開發是指新產品開發策略，為現有的市場開發出新的產品，透過增加產品型號或者改變款式等，可以拓寬現有的產品線；多元化是指對企業來講也是新產品的開發策略，因為要服務的市場和新產品的技術都是陌生的，所以風險較高。

不同的旅遊企業，其產品線設計有極大的不同，但它們都可以利用產品—市場分析模型選擇適當的策略決策。

市場

	現有	新
現有	市場滲透	市場開發
新	產品開發	多元化

產品

圖8-1 市場—產品分析模型

3.4Ps分析模式

4Ps是指產品（Product）、價格（Price）、通路（Place）、促銷（Promotion）。4Ps的提出奠定了管理行銷的基礎理論框架，該模式以單個企業作為分析單位，認為影響企業行銷活動效果的因素有兩種，一種是企業不能夠控制的，如政治、法律、經濟、人文、地理等環境因素，稱之為不可控因素，這也是企業所面臨的外部環境；一種是企業可以控制的，如生產、定價、分銷、促銷等行銷因素，稱之為企業可控因素。企業行銷活動的實質是一個利用**內**部可控因素適應外部環境的過程，即透過對產品、價格、分銷、促銷的計劃和實施，對外部不可控因素做出積極動態的反應，從而促成交易的實現和滿足個人與企業的目標。如果公司

生產出適當的產品，定出適當的價格，利用適當的分銷通路，並輔之以適當的促銷活動，那麼該公司就會獲得成功。所以市場行銷活動的核心就在於制定並實施有效的市場行銷組合。

利用4Ps分析框架，可以清楚地把握產品在行銷過程中面臨的主要問題，並加以著重分析。但隨著市場行銷實踐的不斷深入，研究者發現單單用4Ps已經不足以涵蓋行銷領域的所有新情況。到了20世紀70年代後期，行銷傳播的通路和速度發生了很大的變化。尤其重要的是4Ps是強調以市場為中心的行銷組合模式，隨著「消費者至上」思想的深入人心，人們需要更加強調消費者中心地位的理論指導行銷實踐。到了80年代，美國的勞特朋針對4Ps存在的問題提出了4Cs分析模式。

4.4Cs分析模式

4Cs是指顧客（Customer）、成本（Cost）、便利（Convenience）和溝通（Communication）。

顧客（Customer）主要指顧客的需求。企業必須首先瞭解和研究顧客，根據顧客的需求來提供產品。同時，企業提供的不僅僅是產品和服務，更重要的是由此產生的客戶價值（Customer Value）。成本（Cost）不單是企業的生產成本，它還包括顧客的購買成本，同時也意味著產品定價的理想情況，應該是既低於顧客的心理價格，又能夠讓企業有所盈利。此外，這中間的顧客購買成本不僅包括其貨幣支出，還包括其為此耗費的時間、體力、精力，以及購買風險。便利（Convenience）即所謂為顧客提供最大的購物和使用便利。4C理論強調企業在制定分銷策略時，要更多地考慮顧客的方便，而不是企業自己方便。要透過好的售前、售中和售後服務來讓顧客在購物的同時，也享受到便利。便利是客戶價值不可或缺的一部分。溝通（Communication）則被用以取代4P中對應的促銷（Promotion）。

4Cs理論認為，企業應透過同顧客進行積極有效的雙向溝通，建立基於共同利益的新型企業─顧客關係。這不再是企業單向的促銷和勸導顧客，而是在雙方的溝通中找到能同時實現各自目標的通途。總起來看，4Cs行銷理論注重以消費者需求

為導向，與市場導向的4Ps相比，有了很大的進步和發展。但從企業的行銷實踐和市場發展的趨勢看，4Cs依然存在以下不足。

（1）4Cs是顧客導向，而市場經濟要求的是競爭導向，中國的企業行銷也已經轉向了市場競爭導向階段。顧客導向與市場競爭導向的本質區別是，前者看到的是新的顧客需求；後者不僅看到了需求，還更多地注意到了競爭對手，冷靜分析自身在競爭中的優、劣勢並採取相應的策略，在競爭中求發展。

（2）4Cs以顧客需求為導向，但顧客需求有個合理性問題。顧客總是希望質量好，價格低，特別是在價格上的要求是無界限的。只看到滿足顧客需求的一面，企業必然付出更大的成本，久而久之，會影響企業的發展。所以從長遠看，企業經營要遵循雙贏的原則，這是4Cs需要進一步解決的問題。

（3）4Cs仍然沒有體現既贏得客戶，又長期地擁有客戶的關係行銷思想。沒有解決滿足顧客需求的操作性問題，如提供集成解決方案、快速反應等。根據市場的發展，需要從更高層次以更有效的方式在企業與顧客之間建立起有別於傳統的、新型的主動性關係，如互動關係、雙贏關係、關聯關係等。從這個角度出發，美國Don.E.Schuhz提出了4Rs理論。

5.4Rs分析模式

4Rs是指關聯（Relevancy）、反應（Respond）、關係（Relation）、回報（Return），它闡述了一個全新的行銷組合框架。

（1）與顧客建立關聯。在競爭性市場中，顧客具有動態性。顧客忠誠度是變化的，他們會轉移到其他企業。要提高顧客的忠誠度，贏得長期而穩定的市場，重要的行銷策略是透過某些有效的方式在業務、需求等方面與顧客建立關聯，形成一種互助、互求、互需的關係。

（2）提高市場反應速度。在今天相互影響的市場中，對經營者來說最現實的問題不在於如何控制、制定和實施計劃，而在於如何站在顧客的角度及時地傾聽顧

客的意見和需求，並及時答覆和迅速做出反應，滿足顧客的需求。

（3）關係行銷越來越重要。在企業與客戶的關係發生了本質性變化的市場環境中，搶占市場的關鍵已轉變為與顧客建立長期而穩固的關係，從交易變成責任，從顧客變成用戶，從管理行銷組合變成管理和顧客的互動關係。溝通是建立關係的重要手段。從經典的AIDA模型「注意—興趣—渴望—行動」來看，行銷溝通基本上可完成前三個步驟，而且平均每次和顧客接觸的花費很低。

（4）回報是行銷的源泉。對企業來說，市場行銷的真正價值在於其為企業帶來短期或長期的收入和利潤。

4Rs行銷理論的最大特點是以競爭為導向，在新的層次上概括了行銷的新框架。4Rs根據市場不斷成熟和競爭日趨激烈的形勢，著眼於企業與顧客互動與雙贏。4Rs體現並落實了關係行銷的思想，透過關聯、關係和反應，提出了如何建立關係、長期擁有客戶、保證長期利益的具體操作方式，這是一個很大的進步。另外，反應機製為互動與雙贏、建立關聯提供了基礎和保證，同時也延伸和昇華了便利性。「回報」兼容了成本和雙贏兩方面的內容。追求回報，企業必然實施低成本策略，充分考慮顧客願意付出的成本，實現成本的最小化，並在此基礎上獲得更多的市場份額，形成規模效益。這樣，企業為顧客提供價值和追求回報相輔相成，相互促進，客觀上達到的是一種雙贏的效果。

當然，4Rs同任何理論一樣，也有其不足和缺陷。如與顧客建立關聯、關係，需要實力基礎或某些特殊條件，並不是任何企業可以輕易做到的。但不管怎樣，4Rs提供了很好的思路，是經營者和行銷人員應該瞭解和掌握的。

6.旅遊企業的8Ps分析

阿拉斯塔·莫里森認為，旅遊企業行銷組合超出傳統的4Ps分析方法，提出了8Ps分析方法。即除了傳統的4P外，還要考慮People、Packaging、Programming以及Partnership。

（1）以人為本。旅遊企業是一部分人（員工）向另外一部分人（顧客）提供服務的產業，生產與消費的同步性決定了企業員工和顧客都是旅遊企業提供產品的一部分。旅遊企業對僱用誰（尤其是那些與顧客直接接觸的員工）和為誰服務都要進行很好的定位和選擇。如圖8-2所示，服務利潤鏈就很好地闡述了企業利潤的源泉和人在企業價值創造過程中的作用。

圖8-2 服務利潤鏈示意圖

圖8-2的主要思想是，企業獲利能力的強弱主要是由顧客忠誠度決定的；顧客忠誠度又取決於顧客的滿意度；顧客滿意度是由顧客認為所獲得的價值大小決定的；而價值的大小最終要靠富有工作效率並對企業忠誠的員工來創造；員工對企業的忠誠又由其是否對公司滿意決定；滿意與否又取決於企業內部是否創造了高質量的內部支持服務。

由於人在企業價值創造過程中起決定性的作用，旅遊企業在制定與實施行銷策略時，一方面要充分考慮顧客的需求，另一方面要實施全員行銷與關係行銷，以便為企業創造持續的優勢。

（2）項目包裝和活動策劃。這兩個因素之所以重要，首先是因為它們以顧客為導向，充分考慮並滿足顧客的需求；其次它們有助於旅遊企業更好地實施收益管理。透過解決供需矛盾，改變需求，控制供給，很好地解決了旅遊產品不可儲存性的問題。如位於市區的飯店為解決週末出租率低的情況而推出的週末全包服務、老年人就餐折扣等等，主體公園推出的連續停留多日等活動項目都是很好的例子。

（3）合作。主要是指旅遊企業之間或旅遊企業與上下遊企業之間的行銷協作。在旅遊企業中，顧客滿意度除了取決於本企業的服務水平外，還有賴於其他相關組織的行為，因為它們共同構成了顧客的一次旅遊經歷與體驗。

三、旅遊企業行銷策略的新發展

（一）旅遊綠色行銷

1.旅遊綠色行銷的概念

當凱悅集團開發威克拉凱麗晶飯店時，有意避開對生活在一些水塘中的微小海洋生物的生存環境造成破壞。而迪斯尼樂園的廢物管理已經減少了成噸的垃圾，它所推行的回收計劃每天要處理30噸以上的廢棄物，為此迪斯尼增加了大量的預算。這項對企業利益沒有好處的工作之所以沒有遭到反對是因為管理人員認為這是他們應該做的事情。公司的奠基人沃特·迪斯尼曾經說過：「我們的青山、綠水、草地以及生物，都必須得到明智的保護和使用。我強烈地希望，所有的公民都能加入到保護美國自然美景的努力中來。」

隨著環保意識的深入人心，旅遊企業越來越關注與周邊環境的和諧發展，大力提倡「綠色行銷」的理論。綠色行銷是企業以環境保護作為經營哲學思想，以綠色文化為價值觀念，以綠色消費為中心和出發點，力求滿足綠色消費需求的行銷觀念。其內容包括四個層次：

（1）在選擇商品、服務及技術時就應考慮到儘量減少其不利於環境保護的因素；

（2）在商品、服務消費過程中，盡力引導消費者降低對環境可能造成的負面影響；

（3）在產品設計及包裝時考慮，努力降低商品或使用的殘留物；

（4）對產品、服務的提供過程中，應以符合節省資源減少汙染的原則為導向。

綠色行銷考慮的是企業同自然、社會環境的關係，謀求的是可持續發展，它是在綠色消費的驅動下直接產生的。綠色消費指的是，消費者意識到環境惡化已經影響到人們生活的質量、方式，要求企業生產、銷售對環境危害最小的綠色產品或服務，以減少環保負擔。旅遊業和環境保護密切相關，旅遊者對環境保護的需要尤為迫切。這些因素使得旅遊綠色行銷成為21世紀旅遊業最值得關注和運用的行銷策略。

2.旅遊企業綠色行銷實施策略

（1）重視旅遊者的綠色需要。旅遊企業在進行行銷設計時應注意調查旅遊者的綠色需求，並對旅遊環境、旅遊氛圍以及旅遊服務的提供方式進行細緻的考慮，從而讓旅遊者真正體會到綠色旅遊的樂趣。比如夏威夷一家飯店在客房中提供的洗浴用品均註明該產品是純天然植物提取的，不含有任何化學合成物，使用後也不會造成水汙染。顧客對這項服務普遍感到非常滿意，很多顧客在離去時還紛紛向飯店購買該洗浴用品留作紀念，有的顧客甚至提出願意幫助飯店推銷這類產品。這使得該飯店在當地能夠獨樹一幟，取得了良好的口碑和業績。

（2）加強綠色形象設計。旅遊產品的綠色形象設計包括生態旅遊景區地名、徽標、廣告標示語、景區交通工具乃至垃圾箱的外觀設計。這些設計都要符合綠色標準並且能充分體現生態旅遊的環境教育和解釋大自然的特點。如景區的交通工具要無汙染，旅遊指南編制要提供景區的景點和路線並詳細介紹觀光的對象和意義，介紹本地人文風俗習慣，並儘可能地用科學而準確的語言介紹景區的動植物和獨特景色對環境保護的具體規定予以說明，以達到加強環境教育和解釋自然的目的。另

外，綠色形象設計還包括旅遊從業人員的服務行為綠色化，當地居民的態度與行為綠色化以及景區其他旅遊者行為的綠色化。所謂行為綠色化，是指行為要承擔可持續發展的責任。這其中最重要的是導遊人員的行為綠色化。澳洲旅遊事業協會（ATIT）就提出兩項與生態旅遊有關的導遊職責：一是責任，二是訊息。所謂責任，指的是導遊負有追蹤、監察遊客活動，引導減少破壞環境行為的責任，以使人類對自然生態系統的利用維持在該系統的承受範圍之內，以確保遊客對周圍環境的欣賞與理解。所謂訊息，指的是導遊必須具備有關生態學和保育原則的知識，並嫻熟於環境解說的技巧，使遊客能真正受到生態教育、認識大自然、瞭解大自然，進而熱愛大自然。也只有當導遊人員的行為達到了這些目標，導遊人員的行為才符合綠色行為的標準。當然，除導遊人員以外，還要加強其他服務人員如景區交通服務人員、旅遊商品銷售人員等的綠色行為培訓，使他們首先成為愛護生態環境的榜樣。另外，還要儘可能地讓當地居民參與資源管理，獲得當地居民的支持從而使當地居民的行為也符合綠色標準。

（3）開發綠色旅遊產品。由於生態旅遊需求迅猛增長，而生態旅遊要求在環境承載力允許之下開展，這就需要不斷開發新的生態旅遊產品以滿足市場的需要。生態旅遊新產品的開發要符合綠色行銷觀念則必須以生態經濟學和生態美學原則為指導進行限遊模式開發。限遊指的是對旅遊資源的開發應以保護為原則，適度利用，而不能僅僅為了短期的經濟利益，超出旅遊地的最大適合負荷而損害旅遊環境。限遊模式要求生態旅遊開發的內容、深度、廣度、時間、空間結構等都要限定在一定的範疇之內，適度開發以保證生態旅遊資源、景觀、環境不受或少受有害影響。限遊模式的合理規模確定，在一定程度上決定了開發的成敗。限遊模式的規模要根據環境承載力來確定。環境承載力包括生態承載力、心理承載力、社會承載力以及經濟承載力。但是由於承載力隨著季節變化，而且還與其他因素有關，如旅遊者行為模式、設施的設計與管理、環境的動態特點、目的地社區的態度變化等。所以每開發一個旅遊景區，都必須認真研究分析其獨特的環境特點，並進行環境影響預測評價，以最終決定其承載力的恰當類型和水平，然後以環境保護為基礎進行規劃。

（二）旅遊體驗行銷

1.體驗行銷的概念

伯恩特‧施密特博士在《體驗行銷》一書中指出：體驗式行銷是站在消費者「感官、情感、思考、行動、關聯」五個方面，重新定義、設計行銷的思考方式。有鑑於此，為適應體驗經濟時代的行銷環境新變化，旅遊企業行銷策略必須做出相應的調整。旅遊的本質就是體驗差異，現代旅遊者需要的是參與體驗滿足個性需要的旅遊經歷。因此旅遊企業成敗的關鍵在於能否給予旅遊者不一般的體驗感受。

在體驗經濟時代，旅遊消費只是一個過程，當消費過程結束後，只有旅遊者的體驗記憶會長久保存，消費者願意為再次得到美好的體驗而付費。因此，分析、把握並提供不同一般的旅遊體驗，已經成為旅遊企業獲得持續競爭力的根本保障。

2.旅遊體驗行銷的主要方式

（1）娛樂行銷。娛樂行銷以概括的娛樂體驗為訴求，透過愉悅顧客而有效地達到行銷目標。人們花費一定的時間和金錢來旅遊，就是為了在旅遊的過程中獲得快樂，從而達到娛樂的目的。娛樂行銷要求旅遊企業巧妙地透過為旅遊者創造獨一無二的娛樂體驗，來捕捉旅遊者的注意力，達到刺激旅遊者購買和消費的目的。在旅遊過程中，人們購買的是建立在旅遊產品組合基礎上的一次旅遊經歷，每個顧客都希望自己所購買的是一次難忘的、愉快的旅遊經歷，沒有人會願意為一次枯燥無味的經歷而付費。所以在旅遊業中，娛樂行銷策略尤為重要。

（2）情感行銷。情感行銷就是以消費者內在的情感為訴求，透過激發和滿足顧客的情感體驗來實現行銷目標的策略方法。情感行銷的核心是站在客戶的立場上考慮問題，密切關注客戶的需求，向客戶提供他們真正滿意的產品和服務。符合心意，滿足實際需求的產品和服務會令顧客產生積極的情緒和情感，提升顧客對企業的滿意度和忠誠度。旅遊產品具有無形性、生產和消費同步性的特點，這就決定了情感行銷在旅遊企業的整個行銷過程中占有舉足輕重的地位。旅遊產品的生產和銷售過程，就是旅遊企業員工和顧客面對面交流的過程。在這個過程中，情感行銷的成敗直接影響到整個行銷的成敗。

（3）生活方式行銷。生活方式行銷就是以顧客所追求的生活方式為訴求，透過將企業的產品與某一種生活方式相結合，達到吸引旅遊者的目的。人們生活方式的多種多樣，為旅遊企業開展生活方式行銷提供了廣闊的空間。隨著社會經濟快速發展，人民生活水平不斷提高，渴望離開現在所生活的環境，體驗另外一種截然不同的生活方式的願望越來越強烈。這樣的需求，就給旅遊業帶來了又一個發展的契機。同時，人們的生活方式多種多樣，這就為旅遊企業開發多種生活方式旅遊產品提供了必要的基礎，使生活方式行銷成為可能。

（4）文化行銷。文化行銷以顧客的文化體驗為訴求，針對企業的產品（服務）和顧客的消費心理，將傳統文化與現代文化相結合，形成一種文化氛圍，有效地影響顧客的消費觀念，進而吸引顧客自覺地接近與文化相關的產品或服務，促進消費行為的發生，甚至形成一種消費習慣，一種消費傳統。由於人們的旅遊動機中包括探新求異以及求知的成分，這就決定了旅遊與文化之間存在著密切的聯繫，旅遊企業如能把握住這種聯繫，將文化體驗寓於旅遊活動中，則能迎合旅遊者的消費需求，取得良好的經營業績。在市場需求方面，渴望瞭解異地文化並從中獲取知識的動機，越來越成為引發人們旅遊需求的主要動機之一，文化型旅遊產品的市場也隨之逐漸擴大。在可持續發展方面，體驗型的文化旅遊有別於傳統的文化旅遊。傳統的文化旅遊是建立在單純的觀光基礎之上的，對文化具有較強的破壞性；而體驗型的文化旅遊是建立在體驗和學習的基礎之上的，既注重文化的展示性，又注重文化的參與性，旅遊企業可以在旅遊者參與文化體驗的過程中，對其施加以保護文化的教育，達到文化旅遊可持續發展的目的。在產品開發方面，由於旅遊企業在文化產品的開發中加入了體驗的成分，這就給企業開發產品帶來了廣闊的發展空間。

第三節 旅遊企業品牌策略

一、品牌的概念與作用

品牌是用以識別銷售者的產品或服務，使之與競爭對手的產品或服務區別開來的商業名稱及標誌，通常由文字、標記、符號、圖案和顏色等要素或這些要素的組合構成。品牌是一個集合概念，主要包括品牌名稱和品牌標誌兩部分。品牌名稱是

指品牌中可以用語言稱謂的部分，又稱「品名」；品牌標誌，又稱「品標」，是指品牌中可以被辨別、便於記憶但不能用語言直接稱謂的部分。品牌是抽象的，是消費者對產品一切感受的總和。它貫注了消費者的情緒、認知、態度及行為。例如，產品是否有個性、是否足以信賴、是否產生滿意度與價值感，是否代表某種特殊性或情感寄託，這些都不是或不完全是由產品本身所決定的，而是靠銷售者培育出的品牌形象傳遞給消費者的。比如我們一見到麥當勞的金色拱門標誌，腦中便會意識到這是一家提供快速標準化食品的餐館，而且這種意識清楚明確，你可以比照自己當時的需要決定是否進去就餐。這種決策的過程完全不依賴於消費者是否真正見到了具體的食物便能做出，這便是品牌的作用。

旅遊由於其不可儲存性、不可異地消費、不可試用性的特點，決定了旅遊的實現形式首先是旅遊主體對旅遊地的感知。因此，旅遊者在選擇旅遊目的地時，其頭腦當中對旅遊地的印象就造成了近乎決定性的作用。只有當地旅遊地形象完整、系統、良好地表現出來，並被有效地傳達到消費者的頭腦中時，才有可能獲得旅遊者的認識，從而被旅遊者選擇為目的地，而這種訊息傳遞的主要載體就是旅遊品牌。因此，品牌對旅遊業顯得更為重要。

具體而言，品牌對消費者和生產者的作用有很大差別，對於消費者而言，品牌執行了以下四種主要的功能。

第一種是識別。品牌代表了產品的一定質量和特色，可方便消費者選擇。品牌自身必須定義清楚、含義單一，這樣它才能被人識別。

第二種是訊息濃縮。訊息濃縮要求品牌以消費者所把握的關於品牌的所有訊息的概要形式出現。品牌滿足了大多數購買者的需要，是購買者獲取商品訊息的重要來源。

第三種是高安全性。消費者購買一個熟悉的品牌能夠給其帶來更多的信心保證。品牌能夠保證消費者提供他期待的這種利益。

第四種是提供附加價值。品牌能給客戶提供比一般產品更多的價值或利益。優

秀的品牌可以給消費者以與同類產品明顯不同的形象，從而有助於減少價格彈性的影響，提供產品的附加價值。名牌產品比同類產品的價格彈性小，而且其價格明顯高於同類產品。名牌產品的品牌效應本身就提高了產品的附加價值。

對於生產者來說，品牌具有以下幾方面的作用。

第一，品牌可以增加企業的無形資產。品牌是一種特殊的無形資產，但品牌又不是產品本身。它的特殊性表現在它經常和有形產品結合，產品會過時，但品牌不會過時。名牌依附的企業可能倒閉，但真正的名牌不會很快消失。在不同企業產品的性能、質量、銷售服務的差異日益縮小時，品牌已成為消費者消費決策的主要依據。市場競爭在某種意義上就是品牌的競爭。品牌的競爭力已成為企業利潤的主要源泉。

第二，品牌有助於企業細分市場，樹立良好的企業形象。一般來說，商品質量和商標信譽是正相關的，一個好的品牌可以招攬許多為其傾倒的顧客，使其不斷地重複購買，這樣就確保了企業銷售額的穩定。

第三，可以造成廣告宣傳的作用。消費者常透過品牌來區分產品質量的好壞，並據此來選購產品。品牌作為商品質量和企業信譽的代表，本身就是一種極為有效的廣告宣傳工具。

第四，體現企業的價值導向。好的品牌可以體現企業的價值觀，對內可以提升員工的士氣，產生高於一般的生產效率；對外可以加深消費者對企業的認知，帶給消費者更多的購買意願。企業透過對品牌的培育，可以讓消費者明確地知道自己追求的目標，獲取認同，從而贏得市場份額，在競爭中取得勝利。

二、影響旅遊企業品牌策略的因素

根據菲利普‧科特勒的觀點，以下四個因素對實施品牌策略有較為重大的影響。

（一）產品容易透過品牌或商標加以識別

品牌是企業形象的一種表現形式，只有當這種表現直觀、易於辨別時，採取品牌策略方是明智之舉。科特勒認為好的品牌應該有下列特點：（1）它應該體現產品的某種價值和質量；（2）容易拼讀、識別和記憶；（3）與眾不同；（4）對於那些有意將來在國外市場上謀求發展的企業，品牌名稱應該較為容易翻譯成外國語言；（5）能夠得到註冊並得到保護。

（二）人們對品牌的感受是物有所值

品牌的價值主要體現在影響消費者對產品的認知，也即提升產品的附加價值。好的品牌能夠使消費者產生額外的滿足。拉‧昆塔在過夜商務旅行者當中樹立了良好的形象，而麗晶酒店則在追求豪華套房的顧客中確立了自己高品位的形象。針對不同的細分市場，他們都成功地在消費者心目中塑造了自己的品牌。只有當消費者認為某一種品牌比其他可選擇的品牌更具價值和內涵時，他們才會選擇購買。

品牌的概念也適合於旅遊目的地的形象塑造上。多年以來，夏威夷成為熱帶海洋風情的著名代表。當人們提起夏威夷，往往會聯想到藍天、海灘、異國情調。所以，我們對旅遊景點進行開發和宣傳時，必須考慮到如何確立良好品牌形象的問題。

（三）容易保證質量和標準

品牌的確立必須依靠一貫的、高質量的保證，而要保證質量持續在高水平上，就必須依靠完善的、足以達到或超過消費者期望的嚴格標準。麥當勞快餐、必勝客比薩、假日飯店等大型跨國品牌在標準制定上達到了苛刻的地步，不放過任何一個細微之處，並在世界各處的店鋪內推行統一的標準。北京的麥當勞吸引了全世界各地的來華學習工作的人，包括美國人、英國人、法國人、韓國人以及其他不同國家的人。看到麥當勞的品牌，人們就知道，在這裡，自己能夠獲得與期望的質量和標準一致的食物。正是這種期望的滿足，使麥當勞全球近三萬家分店獲得了豐厚的利潤。

（四）存在一定的規模經濟

品牌塑造需要大量的預算，推銷、宣傳、廣告的費用往往是一筆巨大的開支。因此，要想使相關的管理費用和廣告費用更加合理，品牌應該具有規模經濟的潛力。一般來說，規模經濟會減少促銷成本，因為在同一品牌下，所有相關產品都能共享廣告帶來的利益。管理訊息系統、預訂系統、全國或全球招標採購以及各地風格相似的建築設計等，都屬於透過品牌提供規模經濟的途徑。昆西牛排餐館經常推行一種短期內使分店在一個地區遍地開花的策略。當人們突然之間看到許多相同品牌的飯店同時開張時，這本身就有一種廣告效應。而且，在媒體上集中進行大量宣傳，其成本也能夠在各成員之間分攤。

三、旅遊企業品牌策略的制定與實施

品牌策略包括品牌定位、品牌名稱選擇、商標設計、品牌宣傳與推廣以及品牌策略選擇等等。

（一）旅遊品牌定位

1.旅遊品牌定位的作用

定位一詞是由裡斯和屈勞特提出的。在他們的專著《定位》一書中，定位被看作是對企業的品牌進行設計，從而使其能在目標消費者心目中占有一個獨特的、有價值的位置的行動。由於在市場上相似產品比比皆是，要想引起消費者的注意，喚醒他們的購買慾望，就必須透過定位，提供獨特的價值。

同樣的，品牌定位是指為自己的品牌在市場上樹立一個明確的、有別於競爭對手品牌的、符合消費者需要的形象，其目的是在消費者心目中占領一個有利的位置。從經濟學角度來看，消費者注意力是一種稀缺的資源，伴隨著「贏家通吃」商業時代的到來，獲得消費者的注意力將成為決定企業勝敗的關鍵。而品牌定位又恰恰是獲得消費者注意力的關鍵。比如著名的旅遊服務供應商——攜程網，將自己的品牌定位在提供便捷的旅遊出行服務上，成功地取得了高速發展，並開創了互聯網

企業與傳統產業結合的盈利模式。

2.旅遊品牌定位的原則

準確的品牌定位，是捕獲消費者心理的成功鑰匙。品牌定位應堅持以下原則：
定位應該識別目標市場；定位應該與競爭對手的定位相對應；定位必須有意義；定
位必須可信；定位必須是唯一的。

3.旅遊品牌定位的方法

品牌定位的主要方式有以下幾種。

（1）比附定位。比附定位又稱反襯定位，是指以消費者所熟知的品牌形象作
襯托（或對照），反襯出企業自身品牌的特殊地位與形象的做法。這是一種借勢生
勢的做法，即依靠已有著名品牌的聲譽，透過比照，從而凸顯自己的優勢，烘托自
身形象。艾維斯出租車公司是為人津津樂道的比附定位的成功者。艾維斯出租車公
司在連續虧損13年之後，公司聘請了美國運通銀行投資金融部門副總裁唐森德任總
裁。唐森德深入市場調查競爭情況，發現艾維斯與赫　相比，無論在車輛的新舊程
度上，還是在租金價位上，均沒有優勢可言。經過深思熟慮，艾維斯設計了新形
象，打出了新的廣告語：「我們第二，所以努力！」這一定位的出現，很快贏得了
消費者的信任與接受。消費者在對這種定位方式感到新穎的同時，又為艾維斯的誠
懇、謙虛精神所感動。第一年艾維斯就扭虧為盈，獲利120萬美元、第二年獲利260
萬美元，第三年獲利500萬美元。

（2）以功能為基礎的定位。產品功能是整體產品中的核心部分。事實上，產
品之所以為消費者所接受，主要是因為它具有一定的功能，能夠給消費者帶來某些
使用價值和利益，進而滿足消費者某個或某些方面的需求。如果某一產品具有特別
的功能，能夠給消費者帶來特別的利益，滿足消費者特別的需求，那麼該產品上的
品牌就具有了與其他產品品牌較明顯的差異。

（3）以價格為基礎的定位。價格是產品最重要的特性之一，也是許多競爭對

手在市場競爭中樂於採用的競爭手段。價格是品牌定位的有效工具。以價格為基礎進行品牌定位，就是借定價策略給消費者留下一個產品品位的形象。一般而言，高價顯示擁有者的成功、地位與實力，比較為高收入人群和時尚人士所青睞；低價則較易贏得一般消費者。對旅遊企業來講，價格信號可以傳達給消費者服務品質的訊息。麗晶酒店一貫堅持高品位服務，給顧客以物超所值的感覺。因此對其較高的收費，顧客也就並不在意，反而覺得這是一種身份地位的象徵。

（4）以創新為基礎的定位。創新是適應競爭需要的理性選擇，創新也是品牌定位的重要依據。以創新作為基礎的品牌定位，可以使品牌成為同行業的代表性品牌或主導性品牌。在20世紀70年代，馬里奧特飯店集團意識到，目前的城市飯店市場已經趨於飽和。集團需要一種新的方式，可以在郊區或者非繁華地區經營。該公司決定透過開發一種新產品將資源集中在公司的核心業務——住宿上。這種新產品即後來著名的「庭院」。馬里奧特將其定位在幾個新的概念上：（1）集中於暫住型市場；（2）中等規模，不超過150間客房；（3）裝潢成家居品位；（4）公共場所有限。最終，這一類型的飯店受到短期商務旅行者和家庭旅遊者的極大好評。

（二）品牌名稱與品牌標誌

在品牌諸要素中，品牌名稱是最重要的選擇，因為它是最直接、最有效的訊息傳播工具，往往能迅速準確地表達出品牌的中心內涵和關鍵聯想。艾‧裡斯說：「實際上被灌輸到顧客心目中的根本不是產品，而只是產品名稱，它成了潛在顧客親近產品的掛鉤。」正因為品牌名稱是和消費者對品牌的印象緊緊聯繫在一起的，並且在品牌經營過程中起著如此重大的作用，因此品牌名稱在制定之前往往要經過深思熟慮和調查研究。

品牌命名的原則包括：

1.易讀、易記

易讀、易記是對品牌名稱最基本的要求，品牌的名稱要能使消費者很快記憶並廣為流傳，因此要求品牌名稱一是語感好，二是短而精，三是有特色。

2.啟發聯想

品牌的名稱要被賦予一定的寓意，使消費者產生愉快的聯想。如「喜來登」酒店。

3.適應性強

從時間上，應該適應將來延伸產品線的需要；從空間上，要考慮到市場擴張的需求。如果將國際市場作為目標市場，品牌名稱就要與各地的文化特徵相適應，所以要給品牌起一個走遍天下都受歡迎的名字。

品牌標誌是為品牌設計出吸引消費者注意力、便於消費者記憶、有深刻內涵的視覺體系，此外，還要包括品牌個性即賦予品牌生命化的性格和形象、品牌核心概念即品牌包含的主要價值、主要特徵，也就是企業對消費者的價值承諾等縱深方向的內容。

（三）品牌保護策略

品牌的保護是指企業經營者在具體的行銷活動中所採取的一系列維護品牌形象、保持品牌市場地位的活動。不同的品牌，由於所面臨的內部環境和外部環境的差異，其經營者所採取的保護措施也各不相同，但是，不論採取何種經營活動對品牌進行保護，大體上都包括下列幾點：

1.以市場為中心，品牌形象不斷適應消費者變化

品牌的生命是有週期的，像產品一樣也會經歷產生、發展、壯大以至消亡的階段。要想保持品牌的生命力就要不斷地依靠市場分析調查，賦予品牌新的內涵以滿足消費者變化的需要。但是同時，還要保持住品牌一貫的特色，使之在新的環境條件下還能一如既往地獲得消費者的青睞。如麥當勞快餐，最初的形像是「快捷、高效」，隨著品牌在不同國家的推廣，逐漸又增加了「標準、放心」的訴求。而在近來人們開始越來越重視食品營養與健康的環境下，麥當勞透過產品創新和廣告宣

傳，又把自己定義為「營養專家」的角色。但同時，麥當勞並沒有因為這些改變而放棄自己最初的形象，它仍然是快餐食品的典型代表，體現著標準化製作的效率和一貫的貼近消費者的形象。

2.保持品牌獨立性

品牌是企業擁有的無形資產。在市場上享有較高知名度、美譽度的品牌能給企業帶來巨大的經濟效益。只有在保持品牌獨立性的前提下，才能維持品牌形象，使品牌不斷地發展壯大。

品牌的獨立性是指品牌占有權的排他性、使用權的自主性以及轉讓權的合理性等方面的內容。占有權的排他性是指品牌一經注冊，就成為企業財產的一部分，歸本企業獨家占有，其他企業的產品不得與之重名。使用權的自主性是指企業經營者自主地使用自己已經注冊的品牌，自主地開展品牌行銷調查，進行品牌推廣和品牌延伸，提高品牌的知名度，增加消費者的品牌忠誠。企業可以將自己的品牌依照法定程序轉讓給其他企業。轉讓時要有利於維持品牌形象，提高品牌的市場占有率。

3.利用法律、技術等手段保護品牌

面對泛濫的品牌模仿者，企業既不能坐等消費者的自我醒悟，也不能消極依靠政府的行政保護。因為這兩方面真正發揮作用要經過很長一段時間，到那時企業品牌可能早已遭到不斷侵害而價值大跌了。因此，企業應當積極行動，利用技術或法律等手段保護自己的品牌不受或少受侵犯。

利用技術保護品牌的做法有二。一是透過不斷的技術革新和市場開拓，引領市場走向，讓模仿者根本沒有能力及時跟進；二是利用防偽技術，在標誌、包裝、外觀等方面提高模仿或偽造的難度。

法律手段也是保護自身品牌的有效武器。企業將模仿者訴之以法，一方面可以給模仿者約束和制裁，保衛自己的利益；另一方面也可以給消費者重視品牌建設的感覺，有助於提高品牌形象。

第四節 旅遊企業人力資源策略

在企業內部價值鏈的各個環節中，人力資源管理屬於輔助活動範疇，但價值鏈正是在人力資源管理的基礎上才得以展開和運作。策略性人力資源管理是為了企業在未來較長時間內獲得和保持市場競爭優勢，針對目前變化的環境所帶來的一系列人力資源問題，由管理層共同參與制定並加以實施的有關企業所有員工的管理活動。現代管理理論都強調人力資源在保持企業長期競爭優勢中的關鍵作用，很簡單的道理就是企業的任何活動都是由相應的人來完成的，而員工的工作能力和工作態度都是影響企業績效的重要因素。所以，建立有效的人力資源管理策略是企業長盛不衰的最根本的保證。旅遊企業大多是服務性企業，員工服務的態度對企業的績效更是有莫大的關係，因此旅遊企業的人力資源策略是關係到企業競爭能力的重要因素。

馬里奧特國際飯店集團的創始人J.威拉德·馬里奧特先生非常重視企業內人力資源的培育和激勵。他真正把員工當作大家庭中的成員來對待。當員工生病時，他會去探視；當他們有困難時，他會伸出援手；當他們傾訴時，他則洗耳恭聽。對員工的重視換來的是員工的高度忠誠和高出一般的工作效率以及員工們真誠的奉獻。

一、影響人力資源開發管理策略制定的因素

在企業策略形成以後，人力資源策略的根本目的就是要支持企業策略目標完成，它必須為這些策略的完成招聘和培養相應的人員，包括人員的數量和質量兩個方面。

在人力資源策略制定過程中，所關注的問題一般有以下幾個方面：

（1）企業策略目標是什麼？

（2）為實現策略目標而實施的企業組織結構是什麼樣的？

（3）企業人力資源結構與策略目標和組織結構是否協調？

（4）企業內部人力資源如何開發？

（5）是否需要引進新的員工？

（6）員工績效如何考評？

（7）激勵機制如何設計實施？

如果企業選擇的是成本領先的競爭策略，那麼在人力資源管理策略中，就要強調人員的統一協調。員工的創造性並不是一個最需要突出的要素，所以在人力資源引進、人員的管理和績效考評中，重點應該選擇自我約束性強、更能服從管理的員工。如果企業選擇的是差異性策略，那麼企業員工的創造性就是第一位的，企業在管理中必須採用自由寬鬆、更適合員工創造性思維發揮的選聘和管理制度等。

二、旅遊企業人力資源策略的實施

人力資源策略的實施，必須考慮企業競爭策略的目標和實現方式，然後製定和實施人力資源策略，當今的人力資源策略不再僅僅侷限於招聘引進人員和激勵措施，而是要將引進——培養——開發等一系列過程相結合，最大限度地挖掘本企業的人力資本，配合完成企業策略目標的實現。人力資源開發性的策略實施一般是以下幾個過程：

（一）新員工招聘引進

當企業發展出現新的亟待解決的問題，或者是企業的老員工流出需要補充新員工的時候，企業需要進行招聘和引進新員工。人員招聘要使個人的特點（能力、經驗等）與工作要求相匹配。

招聘的第一個步驟是職務分析。這一工作就是要對某個職務所包含的任務、活動進行詳細的描述，確定這項職務與其他職務的關係，說明要做好這項職務工作所必需的技能、知識和各種能力。

第二個步驟是選拔。首先透過申請表來進行初步的篩選，找出較為適合空缺職務的人選。其次就是面試，透過與求職者面對面的交流，發現更適合工作特質的人才。但面試時要儘量防止企業面試人員的偏見和愛好對求職者所產生的影響，避免招聘人員中偶然性和偏差。作為面試的補充手段，書面測驗有時是現代企業招聘人員時的必要步驟，典型的書面測驗形式有：智力測驗、性格測驗、能力測驗、興趣測驗以及誠實性測驗。這些測驗要針對不同的職位選擇不同的種類組合進行測驗。

瑞士航空公司一向謹慎地選拔每一位僱員，整個篩選過程長約五至六個小時。然後，航空公司將那些合格者送去見習三個月。它們在挑選應聘者上投入很多的資金和人力。因為它們知道，把錢花在選擇合適的員工上，比花在糾正那些低素質員工的錯誤上合算得多。

策略性的員工招聘和引進需要在一定程度上考慮公司未來的發展。人力資源管理部門要做好未來公司的人力資源規劃，分析未來崗位和職務特點，還要建立良好的人才引進通路，以便於在儘可能短的時間內，以較低的談判成本迅速滿足公司策略發展的人力資源需求。

（二）工作績效考核評估

績效考評是人力資源管理工作中非常重要的環節。所謂績效考評，就是對企業員工、團隊以及整個組織的績效做出客觀公正的測量、考核和評價。透過績效考評，判別不同員工的勞動付出、努力程度和貢獻份額，有針對性地支付報酬、給予獎勵，並及時向員工反饋訊息促使其調整努力方向和行為方式，最大限度地發揮其人力資源來實現組織目標。完整的考評體系應該包括考評內容、考評目的、考評程序和方法、考評主體等幾個要件。

1.考評內容

績效是個多維變量，確定哪個維度作為考核的中心，往往影響到員工的行為取向和企業總體效益。如果規定員工產量作為考評的核心變量，那麼產品質量就很有可能下降；但如果規定產品質量為考評的核心變量，產品產量又很可能受到影響。

企業若根據每個員工的加班數量來確定員工是否努力，那很有可能發生的情況是，在沒有很好的監督條件下，員工白天不工作或工作效率極低，下班以後才開始努力工作。這個結果很難說是考評體系最初的本意。所以，考評內容的規定要多方面衡量確定。對於服務型企業而言，顧客滿意度是最重要的考核內容。

一般而言，考評內容多集中在以下幾個方面：

（1）工作成果量，包括產量、優質產品量、銷售量、利潤額、市場占有率等；

（2）工作效率或效益，具體包括產品原材料消耗量、日接待顧客人數、資金利潤率等；

（3）工作行為表現，包括出勤率、上交報告及時性、典型事跡等。

有些組織的考核可能還包括管理人員對員工工作進行主觀評價，例如工作努力與否、能力高低及個人品質如何等，這雖然可以產生一定的作用，但容易產生偏見，所以根據中國國情，一定要慎用。

2.考評目的

考評的基本目的是為了更有效地實施激勵，具體有以下幾個特點。

（1）策略導向。績效考評必須與組織策略要求相一致，應該使員工的注意力集中在能實現策略目標的幾個關鍵因素上。所規定的指標能引導人們在工作中最大限度地向組織所期望的行為和結果努力，最終可以比較順利地實現組織目標。因此，績效考評系統應該有一定的彈性，便於策略性調整，也有利於從考評過程中選擇具有引導性的一些指標。

（2）有利於員工成長。考評的一個重要目的就是能為員工的職業發展提供引導，同時也為提高本企業人力資源的效率提供潛在的動力。績效考評應該便於企業

識別員工的弱點、企業的弱點，為企業員工的培訓提供方向；同時還要有利於企業發現能領導企業向更好方向發展的員工和領導者。

3.考評方法

考評方法必須具有準確性、可靠性和靈敏性。準確性是指評價指標的含義和傳達的訊息明確，使人們能據此判斷什麼樣的結果是組織所期望的。可靠性是指評價指標之間要相互銜接，彼此一致。靈敏性主要要求考評體系能很好地甄別員工的實際績效水平的差異，對組織所關注的績效考評差異訊息能做出靈敏的反應。

考評主要運用的方法有：

（1）書面報告法。用短文來描述員工的優點、缺點、過去的績效和改善建議等。

（2）關鍵事件法。著重於具體行為，主要評估員工有效完成工作的關鍵行為和工作無效的關鍵行為。讓員工知道哪些行為是符合要求的，哪些是不符合要求的。

（3）多人比較法。一種相對比較的方法，主要有小組順序排列法、個人排序法和配對比較法。

4.考評主體

考評主體主要是誰來考評的問題。一般認為，員工的上級對員工的績效負有責任，所以上級應該對員工的績效進行考評，但這並不是唯一的考評主體。除了員工的上司外，還有以下考評主體：

（1）同事。同事之間的行動常常密切相關，日常接觸也較多，所以同事可以提供許多獨立的意見。這些意見很多時候與上司的角度有所不同，所以可以提供一個綜合認識員工的機會。但應當注意同事之間互相偏袒和過於激烈的批評。

（2）自我評估。這種方法在一定程度上可以消除員工對評估過程的牴觸情緒，但有時也會產生偏見和誇大結果。

（3）下屬。對管理者行為和績效由下屬來評估，可以得到關於管理者的更翔實的訊息，這種方法還有可能形成誠實、坦蕩的公司文化氛圍。

（4）綜合評估。除了員工、顧客和公司的後勤服務人員，比如收發室人員等，都參與評估，收集全方位的評估結果，可以得到更準確的評估結果。

三、激勵制度設計

（一）激勵理論簡介

激勵就是透過協同調控組織成員的目標動機和行為傾向，使他們自覺地把自己的潛在能力調動起來，並最大限度地凝聚和轉化為企業的整體優勢。企業的目標往往與個人目標有不同之處，正如圖8-3所示。

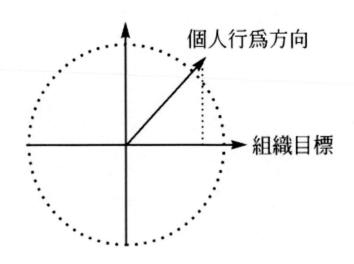

圖8-3 個人行為與組織目標差異

很顯然，正因為個人行為方向和組織目標存在差異，才需要設計激勵制度，使

個人的行為儘可能地與組織目標一致起來。當個人努力方向與組織完全一致時，個人的一切努力都會有助於企業目標的完成。但在有些情況下，並不是員工主觀上偏離組織目標，而是對組織目標的認知不夠準確。此時，需要調整的不是激勵機制，而是需要更清晰地傳達組織目標，使每個員工明確自己的努力方向。

所以，在組織目標清晰且為員工所知曉的情況下，激勵制度的實質就是要使組織目標的實現能夠給個人帶來相應的利益和心理上的滿足，從而使個人的主觀努力成為企業發展的根本動力。員工需求集中的焦點往往是「人性」、「需要」、「動機」、「目標」和「結果」等這樣的個人行為和心理要素，並把這些作為組織激勵制度的基礎和關鍵因素。馬斯洛的人類需求層次理論是最著名和最經典的心理學理論，也是最經典的激勵基礎理論。他認為人的需要有五個層次：生理需要、安全需要、社交需要、自尊需要和自我實現需要。在較低層次的需要得到滿足後，人們會產生更高一個層次的需要。前三個層次一般被認為是較為基礎性的需要，要透過物質條件的改善來獲得滿足，而後兩個層次的需要是內在驅動型的，主要集中於精神層面。

大衛‧麥克利蘭（David McClelland）在批判吸收馬斯洛理論的基礎上，從管理工作的社會性特徵角度提出自己的需要層次論。他將人的社會性需要歸納為三個層次，即成就需要（need for achievement）、權力需要（need for power）與合群需要（need for affiliation）。這三種需要對一個成功的管理者缺一不可。高成就需要對管理者來說非常重要，但最優秀的管理者還需要有高權力需要和一定的合群需要。

（二）關於激勵制度的建議

激勵制度設計是人力資源管理策略的核心部分，也是人力資源管理策略區別於其他管理策略的重要內容。激勵制度設計一般圍繞員工需求和企業策略目標兩個層面來進行。

由於人與人的差異，激勵措施最好根據員工不同的需求採取不同的方式。比如專業技術人員大多數比較執著於取得本領域的技術領先地位，在有某種收入保障的

情況下，良好的實驗條件和工作氛圍可能比更多的收入或者取得某種權力更具有激勵效應。

<p align="center">**四、員工教育培訓及開發**</p>

企業員工教育培訓方式主要有兩種：

第一種方式，也是最常見的方式，就是直接提高員工完成自己的工作所需要的技能。能力的提高將會改善員工完成工作任務的潛力，使員工能高水平地完成自己的工作。

在管理完善的餐館，所有的員工都瞭解菜單。透過培訓，他們學會如何引導客人點最適合他們口味的菜餚，懂得如何銷售菜單上的各種菜餚。所有的餐館都應該有專供品嚐的樣品，這樣，員工可以透過品嚐他們即將售出的菜餚而更好地瞭解它們。

第二種方式是提高員工的自我效能感，這也是培訓的優點。員工的自我效能感是一個人對於自己成功的表現出某種行為以達到一定結果的期望。對於員工來說，這些行為就是一項工作任務，結果就是有效的工作績效。自我效能感比較高的員工，對自己在新的環境中成功地完成任務的期望較高，比較自信，並希望成功。因而培訓是對自我效能感產生積極影響的手段。經過培訓之後，員工更願意承擔工作任務，並更加努力地工作。

奧普瑞蘭飯店制定的新員工培訓計劃旨在培養員工對飯店歷史、文化和地位的自豪感上，進而創造一種令人鼓舞的氛圍，建立一種實實在在的對工作的熱愛，最終減少員工的流失。飯店的培訓總監克拉克說：「新員工培訓計劃以及所有的員工政策都建立在真誠的服務態度上。即使有些員工，尤其是管理人員，不直接為顧客服務，他們也要為那些服務於顧客的員工服務。」

事實上，員工教育培訓的過程在員工進入企業後就開始存在，而現代企業中，這一措施有時會作為對員工的一種有效的激勵而持續存在。同時，由於培訓對員工

自身發展有良好的促進作用，所以，企業完整的培訓體系就能吸引很多的優秀人才。

<div align="center">**五、員工關係整合調控**</div>

當很多的人集中到企業中的時候，如果不能形成一種合力，群體工作效果就會大大降低，所以，他們之間關係的整合調控就成為企業策略目標能否順利實現的關鍵因素之一。

整合員工關係的方式有以下兩種：

1.工作團隊化

工作團隊化是現代企業整合調控員工關係的有效手段，它可以有效地發展員工之間的協同效用，利用整合性的協作力量，更有效地完成工作。團隊類型如圖8-4所示，一般有以下幾種：

解決問題型　　　　　　　　　自我管理型

多功能型

圖8-4 團隊類型

　　解決問題型團隊是工作團隊的初級形式。一般由不同部門的人員組成，圍繞某個特定問題，特別是跨部門的問題組成臨時工作組，當問題解決後團隊也隨即解散。

　　自我管理型團隊是新興橫向型組織結構的基本工作單位，是具有真正獨立自主權的工作團隊。它們不僅要研究存在的問題，還要制定和執行解決問題的方案，並對工作結果承擔全部責任。這種團隊擁有完成整個工作任務所需要的物質、訊息資源等，並且團隊成員擁有互補的專業技能和綜合性技能。

多功能型團隊是一種不僅跨越縱向的職能部門，而且跨越橫向的事業部門組成的高效工作團隊，其成員一般由不同的工作領域的員工組成，以完成某種臨時性的攻堅任務。

2.建立學習型組織

學習型組織是一個不斷提高適應與變革能力的組織。所有的組織都在學習，不管它們是否有意識這麼做，這是組織生存的基本條件。大多數組織進行的是「單環學習」，當發現錯誤時，改正過程依賴於過去的常規程序和當前的政策。與此相反，學習型組織進行的是「雙環學習」。當發現錯誤時，改正方法有組織目標、政策和常規程序的修改。

學習型組織發展的三個關鍵環節是透過改善「心智模式」，建立「共同願景」和實現「團隊學習」，把個體的自我超越精神整合成企業的群體創造力，以及企業所有員工共同發展的動力。

所謂「心智模式」，是指根植於人們心中或組織運作中的思維定勢或行為模式。在建立學習型組織過程中，要把個人的心智模式凝結為團隊和組織的心智模式，這可以透過反思檢視、互動等組織學習過程來實現。

所謂「共同願景」是基於某種核心價值觀和組織使命確立的一個大家普遍認可、共同創設的未來景象。這是組織創造性學習的焦點和能量，是組織發展的強大驅動力。

所謂「團隊學習」是透過深度會談實現溝通，化解衝突和矛盾，消除「習慣性防衛」等心理障礙，明確各成員在團隊學習中的角色和作用，形成合理的分工協作關係，從而達到提升組織整體績效的目的。

第五節 旅遊企業財務策略

一、財務策略的定義

　　企業財務策略的總體目標是合理調集、配置和利用資源，謀求企業資金的均衡、有效流動，構建企業核心競爭力，最終實現企業價值最大化。這一目標的幾個方面是相互聯繫的。從長期來看就表現為謀求企業財務資源和能力的可持續增長，實現企業的資本增殖並使企業財務能力持續、快速、健康地增長，維持和發展企業的競爭優勢。

　　關於財務策略的定義，目前理論界的許多學者都進行了探討，主要有以下幾種代表性觀點。

　　第一，企業財務策略是為謀求企業資金均衡有效的流動和實現企業策略，為增強企業的財務優勢，在分析企業內、外部環境因素對資金流動影響的基礎上，對企業資金流動進行全局性、長期性和創造性的謀劃，並確保其執行的過程。

　　第二，企業財務策略是財務決策者在特定環境下，依據既定的指導思想，在充分考慮企業長期發展中各環境因素變化對理財活動影響的基礎上，所制定的用以指導企業未來較長時期財務管理的總體目標以及實現這一目標的總體方略。

　　第三，企業財務策略是指對企業總體的長期發展有重大影響的財務活動的指導思想和原則。

　　第四，企業財務策略是在企業策略統籌下，以價值分析為基礎，以促使企業資金長期均衡有效的流動和配置為衡量標準，以維持企業長期盈利能力為目的的策略性思維方式和決策活動。

　　綜合上面的內容，我們可以將企業財務策略定義為：在總體策略指引下，財務決策者根據資金運作規律和企業內外環境，平衡企業長期利益和短期利益，對企業的資本進行的系統性、全局性的使用規劃。

二、企業財務策略的類型與影響因素

（一）企業財務策略的類型

企業財務策略大體上可以分為三種類型。

1.積極的財務策略

積極的財務策略又稱擴張性財務策略，即企業預期到未來的市場環境和內部條件會發生有利的變化，以企業的資產規模迅速擴張為目的的一種財務策略。企業採用這種財務策略，往往在留存大部分利潤的同時進行大量外部融資來彌補內部積累對企業擴張需要的不足，從而使企業財務策略目標比原有的策略起點大幅度提高。

2.保守的財務策略

保守的財務策略也稱緊縮性財務策略，即企業預期到未來的市場環境和內部條件會發生不利的變化，以較為審慎的態度進行對外投資和資金控制的一種財務策略。企業採用這種財務策略可以預防出現財務危機，並求得新的發展。採用這種財務策略可儘量減少現金流出並增加現金流入，集中一切力量用於主導產業，從而使企業增強市場競爭力。這種財務策略目標與原有的策略起點相比會有向相反方向偏離的態勢。

3.折中的財務策略

折中的財務策略也稱穩健性財務策略，即企業預期到未來的市場環境和內部條件不會發生太大的變化，以實現企業財務績效的穩定增長和資產規模的平穩擴張為目的的一種財務策略。企業採用這種財務策略，一般會把優化企業資源配置，提高資源使用效率作為首要任務，從而使企業財務策略目標基本上不偏離原有的策略起點。

（二）企業財務策略的影響因素

影響企業財務策略選擇的因素有許多，其中最主要的有以下幾種。

1.企業生命週期的影響

如前所述，企業的成長發展都需要經過一定的階段，即初創期、成長期、成熟期和衰退期。企業在不同生命週期階段的特點不同，財務策略的重點也各不相同。比如，企業在初創期的財務策略重點是籌資，在成長期和成熟期的財務策略重點是籌資結構的調整和投資。而到了衰退期，企業的財務策略重點就會轉為資產經營的目標取向問題。這就需要企業在制定財務策略時必須著眼於企業未來的穩定持續發展，必鬚根據企業的發展規模、發展方向、發展階段的變化及時做出策略調整，才能保證企業財務策略的可行性。

2.風險厭惡與偏好的影響

任何策略都存在著一定的風險，財務策略更是如此。對於企業財務策略中存在的風險，不同的企業管理者會持不同的態度，從而制定和實施不同的企業財務策略。風險厭惡型的企業管理者會選擇保守的財務策略，控制企業擴張的速度。而風險偏好型的管理者會選擇積極的財務策略，樂觀地對待資本市場。

3.企業治理結構的影響

企業的治理結構決定著企業利益相關者的關係，它直接作用於企業的策略方向，因此對企業財務策略同樣具有重要影響。不同的治理結構會產生不同的策略決策和不同的策略導向。如果企業內部存在強有力的治理結構，那麼一定程度上就可以保證企業的策略定位與企業財務管理的終極目標保持一致，從而保證企業財務策略導向的正確性。

4.資本市場的影響

資本市場是制定以及實施財務策略的前提和基礎，企業財務策略是以資本市場為依託的。首先，企業籌資的重要來源是資本市場，這不僅是指資本市場對企業籌資數量上的保證，而且包括籌資速度和質量上的保證。其次，企業財務策略的實施需要各種各樣的手段和方法，比如併購、股票回購等等。而這需要有適宜的資本市場為其提供環境和規則。最後，資本市場可以為企業財務策略的制定和實施提供重要的市場信號，從而使財務策略符合企業長遠發展的要求。

總而言之，企業在制定財務策略時，應該從長遠的角度出發，綜合考慮各個方面的因素，選擇適合自身實際情況的策略。為了配合企業整體策略和其他職能策略，財務策略還應留有一定的策略機動餘地。

<div align="center">**三、旅遊企業財務策略實施與控制**</div>

策略實施中的財務問題主要是財務保障與績效分析的問題。對於前期的策略選擇而言，財務可行性問題在內部條件分析時實際上就已有所考慮，但前期的財務分析是一種一般性分析，不可能做到對具體的策略方案進行周密的財務安排。財務策略要實施的就是如何在較為長遠的策略規劃期內，為企業的策略運作提供可靠、穩定和低成本的資金保障，包括資金需求預算、融資通路的建立、企業價值的評估等。

（一）財務預算

準確的財務預算與資金計劃是提供資金保障的前提。長遠的策略規劃應分解出具體的年度目標，而年度目標應分解到企業的每一個部門，對每個部門的活動進行預算，並彙總到財務部門，由財務部門再進行資金優化調度，就得到了企業的資金計劃。因此資金計劃並不是各部門預算的總和，而是對各部門的資金需求進行整合，使資金流動最合理、效率最高，以達到降低資金成本，保障資金供給的目的。

資金計劃是融資、投資管理的主要依據。在此基礎上，預測企業的現金流，確定資金缺口，以提高籌資活動的計劃性和適時性。資金通路管理是財務策略最重要的環節之一，這要求企業對資金通路制定一個長遠的規劃，使資金的使用與資金的來源相匹配，對現金的不足以及現金的溢出做好相應的準備等。

資金計劃的編制是透過財務預測而得來的，財務預測的一般步驟是：

（1）銷售預測。

（2）估計需要的資產。

（3）估計收入、費用和保留的盈餘。

（4）估計所需融資。

對於在市場經濟體制運作的企業，市場導向是分析問題的源頭。因此財務預測的第一步就是銷售預測，而銷售預測的依據是企業的策略目標，這屬於市場行銷的範疇，此處不再贅述。在銷售預測的基礎上，根據以往的資產和銷售結構作一個資產規模的預測，然後計算出資金缺口，即所需融資或資金溢出的具體數字。

（二）資金保障

有了明確的資金需求，接下來需要做的就是決定透過什麼途徑籌集資金以及如何落實資金來源。資金籌集途徑基本上有三大類：權益融資，即透過增資擴股來募集資金；負債融資，即透過銀行貸款、發行債券等方式籌集資金；商業信用，透過調整與供貨商以及顧客的信用條件來改變企業的資產和銷售結構從而改變企業的資金需求。

選擇什麼融資方式，最根本的就是考慮資金成本的問題。當然，除了資金成本最低的考慮外，還需考慮融資方式的可行性。這在財務管理上並不是什麼新問題，但作為策略管理上的考慮，資金成本就不是一般財務處理上的資金成本的概念了。簡單地說，此時的資金成本，是一種策略成本，包括了有形成本、無形成本和機會成本。它是從整體、長遠的角度來進行衡量的。例如為了減少資產和銷售比例，企業會採取緊縮信用政策的做法。這一做法一方面會降低對資金的需求，但另一方面也會造成銷售增長的放慢。銷售增長的放慢會對企業的策略造成影響，這就是這一政策的策略成本。

利用每股收益與息稅前收益（ESP/EBIT）分析是確定在策略實施中，如何在借貸融資、股權融資之間選擇一個最優的資本結構的最常用的財務技術。這一技術用於分析不同的資本結構對每股收益的影響。ESP/EBIT分析是進行策略實施中融資決策的一種很有價值的工具，但採用這一技術時應當考慮到以下幾方面的問題：

（1）當每股收益水平更低時，股票融資的盈利水平可能更高，當公司的經營目標是利益最大化而不是股東財富最大化時，採用股票融資是最好的選擇。

（2）ESP/EBIT分析時還要考慮一個靈活性的問題。當企業的資本結構發生變化時，其滿足未來資金需求的靈活性也會發生變化。僅採用舉債融資或僅採用股票融資可能會導致過於僵硬的責任和義務、限制性的契約關係及會嚴重削弱企業未來進一步融資的能力。

（3）在進行ESP/EBIT分析時，與股票價格、利率和債券價格相關的時機因素非常重要。在股票低落時，從成本和需求兩方面看，債務融資都是最有利的選擇。然而，當利率高昂時，發行股票則更具吸引力。

思考與練習

1.旅遊企業職能策略具有哪些特點？

2.影響旅遊企業策略性行銷計劃的因素有哪些？

3.常用的旅遊行銷策略決策工具有哪幾種？

4.旅遊企業行銷策略有哪些新發展？

5.試述品牌策略在旅遊企業的制定與實施情況。

6.簡述旅遊企業人力資源策略的重要性及實施的過程。

7.旅遊企業財務策略有哪些類型？影響企業財務策略選擇的因素有哪些？

第四篇 旅遊企業策略實施與控制

在確定了最可行的策略方案後，旅遊企業要考慮的下一個問題就是如何將之付諸實踐，以及在策略實施過程中如何實現實時控制。再好的策略如果得不到很好的貫徹執行，其最終也不能成為好的策略。本部分就重點討論與策略實施和控制有關的問題。

策略實施的主導者是一些為了達到共同的策略目標而協作的個人或人群，要有效地實施策略，必須建立適合於所選策略的組織結構。有效率的組織結構是實施策略的重要手段。企業不能從現有組織結構的角度去考慮經營策略，而應根據外部環境的變化去制定相應的策略，而後以新策略為依據調整企業原有組織結構，使之適應策略的實施。旅遊企業文化是旅遊企業內部全體員工所具有的共同的價值觀，是旅遊企業內部的風氣、習慣、性格和團隊精神。旅遊企業文化影響旅遊企業成員的思維方式和行為方式，因此富有活力的企業文化是策略實施的重要內容。

旅遊企業的內外部環境不斷地發生著變化，當這種變化累積到一定程度時，原有的策略就會過時。儘管策略的制定在很大程度上依賴於對未來的預測，然而這種變化是沒有辦法完全預知的。即使策略基礎沒有發生變化，策略的制定也是非常成功的，但在執行的過程中也可能會發生偏離。因此，需要實施策略控制，及時反饋，並對策略目標或實施進行調整，保證既定策略目標的實現。

第九章 旅遊企業策略實施

‖ 開篇案例 美國西南航空的發展策略及企業文化建設

一、美國西南航空公司概述

　　1992年，美國航空業虧損達20億美元。美國航空公司進入90年代以來，赤字總額累計更是達到80億美元，TWA、大陸、美國西方這三大航空公司都已經宣布破產。然而，就在美國航空業一片蕭條中，小航空公司——美國西南航空公司卻異軍突起，在1992年令人難以置信地取得了營業收入猛增25%的佳績。率領西南航空公司創造奇蹟的是赫伯特‧克萊爾，他找到了管理學家所說的「市場的策略性窗口」。

　　美國西南航空公司最初的構想誕生在餐桌上。在1967年的一次聚餐上，克萊爾律師的一位客戶在餐桌上隨手畫了個三角形，三個頂點代表達拉斯、休士頓和聖安東尼奧，想法就是目前大型航空公司都熱衷於長途飛行，對短途飛行不屑一顧。如果能組建一家航空公司在這些大城市間經營短途空運業務，這個市場應該是有利可圖的。直到1975年，已成立8年之久的西南航空公司仍只擁有4架飛機，只飛三個城市，但是西南航空公司的經營成本遠遠低於其他大型航空公司，它的票價也大大低於市場平均價格，因而吸引了大批乘客。進入80年代，西南航空公司將精力集中在得克薩斯州之內的短途航班上，它提供的航班不僅票價低廉，而且班次頻率高，乘客幾乎每個小時都可以搭上一架西南航空公司的班機。這使得西南航空公司在得克薩斯航空市場上占據了主導地位。進入80年代，西南航空公司開始擴張，但是始終堅持兩條標準：短航線，低價格。80年代是西南航空公司大發展的時期，其客運量每年增長300%，但它的每英里運營成本卻持續下降。到1989 年12 月，西南航空公司的每英里運營成本不足10美分，比美國航空業的平均水平低了近5美分。

　　美國西南航空公司的低價格策略戰無不勝。1971年美國西南航空公司作為一個地方性的小航空公司開始運營，到1990年，公司年收入達到10億美元，成為美國市場的大型骨幹航空公司。2002年美國西南航空公司列《財富》雜誌最受羨慕公司第二位，航空運輸業第一位；2002年5月20日的《華爾街日報》將美國西南航空公司列為排名第一的旅客最滿意的航空公司；2003年《航空運輸》雜誌將美國西南航空公司列為「年度航空公司」，褒獎其連續30年的盈利。美國西南航空公司在國際航空業中是一個領先的低成本航空公司，公司2002 財政年度的每人每英里（約合1.6公里）的經營成本為7.41美分（約合人民幣0.60元），相比2001財政年度下降1.7%。員工數從1990年的8 600人增加到2002年的29 000名。除了在基地得克薩斯

州外,公司業務還向美國其他地區延伸。10 年前業務範圍只有31 個城市,而2002年則達到58個城市。

二、美國西南航空公司制勝原因分析

美西南航空公司異軍突起的前提是它找準了策略性機會窗口,實行差異化競爭策略。其他一些因素幫助它從這個「窗口」走向成功,其中比較主要的有成本控制、公司企業文化和穩健的發展策略。

(一)低成本策略

成立之初,美國西南航空公司主要經營得克薩斯州內的短途航線,後來逐步開通美國州際航班,業務範圍擴展到30 個州的58 個城市。西南航空目前約有85%的航班飛行時間少於2小時,飛行距離少於750英里,其目的地多為不太擁擠的機場。這樣做的好處是減少了機場使用費。

美國西南航空公司的低成本是多方面原因造成的。例如該公司的全部機型為節省燃油的波音737型,不僅節約油錢,還體現了自己的市場定位,而且人員培訓、維修保養、零部件購買和庫存都執行一個標準,大大節省了培訓費、維護費。在購買零部件時,由於公司訂貨量大能得到供應商的折扣。它還創造了美國航空界最短的航班輪轉時間,能比競爭對手更快地完成乘客登機離機和機艙清理工作。公司不設立專門的機場後勤部門,所有機修均外包給專業機修公司。不設頭等艙,視飛機為公共汽車,全部皮座椅,登機不對號入座,以滿足乘客急於上機的心理,縮減等候乘客的誤點率(其登機和下機時間只有20 分鐘),明顯提高了飛機的使用率。此外,不提供飲食以降低成本也是其特色之一。

如此經營模式,使西南航空吸引了更多乘客,增加了航班次數,提高了飛機使用率,運營成本大大降低,最終使其有能力與競爭對手展開低價競爭。

(二)良好的企業文化

美國西南航空公司在透過降低成本來提高自身競爭力的過程中充分地利用了企業文化對成員的影響來提高其管理績效，有效地保持了其在低成本航空公司中的領先地位。

1.確立公司獨特的企業文化

企業文化「員工是公司的第一位顧客，而乘客是第二位」促使其獲得巨大成功。

與剛性的規章制度相比，企業文化建設是透過推動組織內形成與組織發展目標相一致的價值觀、假定、信念和行為規範來提高組織成員的工作績效。雖無明確的條文和獎懲制度，但在影響組織成員的工作績效上卻具有更為深遠的作用。美西南航空公司在提高員工工作績效方面非常注重企業文化建設的作用，希望能促使員工建立與企業發展目標相一致的價值觀、假定、信念和行為規範，讓員工自覺地發揮工作潛能，投入到促進公司發展的目標中去。

在西南航空公司的企業文化中其「員工第一」的信念在激發員工工作積極性中起著至關重要的作用。公司努力強調對員工個人的認同，如將員工的名字雕刻在特別設計的波音737上，以表彰員工在美國西南航空公司成功中的突出貢獻；將員工的突出業績刊登在公司的雜誌上；對員工的訪問。透過這些具體的做法，讓員工認為公司以擁有他們為榮。美國西南航空公司不僅是泛泛地強調重視員工整體，更有對每個員工個人的關注，認為公司所擁有的最大財富就是公司的員工和他們所創造的文化，人是管理中第一位的因素。

「我們寧願讓公司充滿愛，而不是敬畏。」「不僅僅是一項工作，而是一項事業。」從這一系列口號中可以看出美國西南航空公司企業文化的特質。在其員工培訓中強調員工應該「承擔責任、做主人」（take accountability and ownership），「暢所欲言」（celebrate and let you hair down），在企業文化中真正引導員工形成一種主人意識，讓其認為公司的發展也就是個人的發展，促使員工愉快地投入到工作中去。

公司還採取獨特的行動以保持文化的持久性。為此，公司設立了新員工委員會，當員工流動性高時，公司發起了一場品牌宣傳活動，使員工認為企業給予他們更多自由，同時公司也開始主動尋找人才。公司定期從美國《財富》雜誌每年100個最好公司的排行榜中找到位居第一的公司去研究。公司的領導Herb Kelleher花費了很多精力和時間來創新和維持公司獨特的企業文化。便宜的機票、旅行途中無拘無束的氛圍一直是公司的文化。公司的員工都明白公司的文化和狀況，使公司在成長過程中保持這種文化。

具有這樣文化的員工每年從公司獲得四張卡片：生日卡、聖誕卡、情人節卡和公司週年紀念卡。公司鼓勵員工舉行慶典來紀念有意義的日子。同時公司還強調創造性的工作，鼓勵員工在高壓力的工作下尋求身心放鬆。在西南公司負責客戶關係的員工可以穿著睡衣去上班。員工的生活與公司的成長一樣，被公司領導高度重視。

2.透過一整套機制來推行、維持和發展企業文化

確立理想的企業文化發展目標是企業文化建設中重要的一環，但更重要的工作還在於在組織內部推行、維持和發展理想的企業文化。員工是否接受公司期望達到的企業文化、其接受是否能夠經受時間的考驗以及這種企業文化能否不斷地根據實際情況而發展，將直接決定企業文化建設的成敗。美國西南航空公司就此建立了一整套機制來確保推行、維持和發展公司的企業文化，具體包括以下一些措施：

（1）設立「文化委員會」來建立、發展、維護公司的企業文化。為了幫助員工溝通，公司1990年建立了「文化委員會」，旨在做一些必要的事情來創新、提高和豐富企業文化。委員會儘量確保員工滿意，使處於不同崗位上的員工能相互欣賞，共同協作。同時又設立了新員工委員會，以確保他們在早期的職業生涯中能夠正確入門，得到足夠的引導和培訓。公司還花心思保留員工。公司內部員工還發起一場品牌宣傳活動，確立了在西南工作的八項基本自由：追求健康、旅遊、學習和成長、保持聯繫、財務保障、工作和娛樂、求同存異、創造和創新。

（2）借助於一系列標記、口號、具體事例使組織文化深入人心。企業文化建設不同於規章制度建設。由於企業文化是成員心目中價值觀、假定、信念和行為規範的總和，因此不可能由企業硬性推廣給員工，只能是在有意識的引導下促使成員形成有利於達到組織目標的企業文化。飛機上每一個員工的名字、公司隨處可見的員工個人、家庭乃至寵物照片，隨時在告訴員工公司所強調的員工第一和員工所獲得的個人認同感。「不僅僅是一項工作，而是一項事業」則在提醒員工他們並不是在為了獲取收入而被動地工作，而是在從事一項組織和個人發展的事業。公司在各種場合、有關雜誌上所宣傳的具體事例也使每一個員工更加直觀地認識到企業所強調的價值觀、信念和行為規範。可以看出，美國西南航空公司企業文化建設的過人之處在於公司並沒有停留在確立一套理想的企業文化建設目標上，也沒有簡單地僅僅建立一個「文化委員會」了事，而是透過一整套有效的措施使得所倡導的企業文化深入人心，被員工所真正地接受。這種做法保證了企業文化建設對達到企業目標的促進作用，真正地實現了企業文化建設的初衷。

（3）經常為表彰員工舉行慶典。為了讓員工真正地感受到管理層對企業文化的認真投入，公司在表彰員工的時候經常採用慶典的方式。這傳遞給組織成員一個明確的訊息——管理層不僅僅是確立一套企業文化，更是認真地實現他們「員工第一」的企業文化發展目標。此外經常舉行慶典則反映了公司對企業文化建設的不斷推動，這進一步帶動了員工對企業文化建設的認可和投入。

3.美國西南航空公司的企業文化建設對促進公司發展所造成的作用

首先，員工們有相當高的自由度和責任心。公司鼓勵他們多出主意和採取實際行動，服務客戶和改進組織。他們瞭解行業內的各種規章制度，為滿足這些要求承擔責任，透過這一點他們能夠以服務客戶為中心開展工作。

其次，在整個公司內，員工們參與決策和改革建議的程度相當高。他們看到，自己的想法得到了認真的考慮，其中有一些還得到了落實。同時，公司以持續革新和尋找更好的做事方法而自豪。例如，公司文化委員會有120多人，而設立在各部門和地區分部的文化委員會的成員就更多了。公司各個層次的員工都參與到促進和

強化公司的文化改進活動中去，這些委員會已經成為企業文化建設的支柱。

第三，公司大多數文化的保持是透過僱用符合公司要求的員工實現的。對於任何一個公司來說，也許沒有什麼決策比決定「僱用誰」更重要的了。即使隨著公司的急劇膨脹，符合公司要求的員工越來越難以找到，西南航空公司也沒有降低它對員工的僱用標準。

第四，公司各個層次都非常重視培訓，而且他們眼中的培訓已經超出了技能培訓的範圍。培訓的目的不是把人訓練出來，使他僅僅能夠做好工作，而是要讓他在自己的職責範圍之外還能發揮作用，讓他充分利用自己的主動性彌補部門之間、職能領域之間以及運營單位之間的隔閡，從而更好地為乘客服務。因此，整個培訓過程都在強調參與、行動和服務客戶的企業文化。

最後，西南航空公司在使用員工方面保持一定的靈活性，對員工的職業志向做出積極響應。新員工通常以初級職位加入公司，如飛行員剛進來時的職位是一級官員。隨著他們在公司得到更多的技能並成為公司文化的支持者，他們就期望在公司內能夠得到提升。員工被選拔出來得到內部晉升和調動的依據是綜合考慮他們的技術技能和個人作風的結果。那些並不怎麼支持公司文化的經理們很少有進一步提升的機會，往往最終只有離開公司。因此，留下來的能夠不斷得到提拔的經理們是公司內部各個部門的領袖人物，他們嚴格按照公司的基本價值觀和原則辦事。因此，員工招聘、培訓、安置和培養成了公司用以保持卓越績效的企業文化的重要槓桿。

總之，美國西南航空公司企業文化建設的成功之處在於將個人發展與組織發展目標相統一，讓員工充分地熱愛自己的工作，以為美國西南航空公司工作、促進美國西南航空公司發展為榮。讓員工認為公司的事業就是自己的事業，從而充分地調動了員工的工作熱情。借助於員工培訓、隨處可見的標語、獎勵員工的慶典、對具體事例的宣傳，以及深入到各個節點的文化委員會，美國西南航空公司的企業文化真正全面、深入地傳遞給了組織的廣大成員，組織成員對這種企業文化具有了直觀的認識。公司不僅是借助相關機構和各種手段來宣傳公司的企業文化，還透過管理層的積極推動和示範使員工認識到公司對企業文化建設的認真和投入，瞭解到公司

不僅僅是宣傳「員工第一」等口號，在管理過程中更是在兌現著這些目標。這就促使廣大員工接受這種企業文化，並且形成一種巨大的凝聚力，共同去追求組織目標。

（三）穩健的發展策略

「人退我進」是西南航空在過去幾十年中所遵循的重要經營策略，體現為戰術就是「你收縮我跟進，以攻制勝」。其創始人克萊爾就說過：「我們要不惜一切去爭取發展空間。」

20世紀90年代波灣戰爭期間，美利堅航空關閉了在納什維爾和加州聖荷西的航空中心，西南航空乘虛而入，擴展了自己的領地。當美洲航空宣布撤消在加州6個城市的業務時，克萊爾馬上發出指令：立即占領市場。因為市場稍縱即逝，如果你不緊緊抓住，別人就會捷足先登。結果，西南航空很快占領了美洲航空退出的這部分市場，後來獲得了巨額回報。

1982年，美國發生了1萬多名空管人員同時大罷工的工潮，但是，航空公司能否使新飛機起飛，需在華盛頓抽籤決定，而新組建的航空公司相對享有優先權。為了享受這種權利，西南航空讓其新組建的子公司中途島公司參加抽籤，然後將得到的航班轉讓給西南航空。聯邦航空管理局知悉此事，專門把西南航空的老總傳到華盛頓，指明此舉違規，中途島公司必須有運營業務才能參加抽籤。西南航空於是將中途島公司象徵性地出售給另一家航空公司，從而使西南航空有了更多的航班。政府管理部門對此無可奈何。這種做法是否得當姑且不論，但西南航空不惜一切去爭取發展空間的韌性，確實值得稱道。目前，西南航空的市值已超過157億美元，比美利堅、聯合、大陸、達美等大型航空公司的市值總和還要高。西南航空也因此被《財富》雜誌稱為「有史以來最成功的航空公司」。

美國西南航空透過低成本、企業文化和穩健的發展策略作為策略實施的保證為我們提供了旅遊企業策略實施非常成功的例子。在本章中，我們將主要討論旅遊企業策略實施的內涵以及企業組織結構、企業文化對策略實施的影響。

第一節 旅遊企業策略實施的內涵與主要因素

一、旅遊企業策略制定與策略實施

旅遊企業策略實施與策略制定有著密切的聯繫。二者是旅遊企業策略管理的有機組成部分，是整個旅遊企業策略管理過程兩個不可分離的階段。旅遊企業制定的策略必須得到實施才能體現策略制定的意義，而且也必須透過實施來驗證和評價策略制定的效果。越來越多的策略重點從策略制定轉移到策略實施工作中來，許多策略管理學者認為策略制定只是一種意向的策略（intended strategy），真正的策略應該是一個動態的過程，能在貫徹所制定的策略的過程中，根據環境條件的變化，對各種突變事件做出反應，達到減少失敗促進成功的效果。旅遊企業經營策略使旅遊企業在競爭中有了明確的方向，對旅遊企業行為進行一定的指導和規範，但是策略制定中沒有估計和沒有完全估計的問題都會在策略實施的過程中出現。所以旅遊企業策略實施比策略制定更難、更複雜，也更重要。一個適當的策略如果沒有得到有效的實施會導致策略的失敗，而卓越的策略實施計劃不僅會使策略獲得成功，而且會挽救不適當的策略。

旅遊企業策略制定和策略實施的區別（見表9-1）。

表9-1 旅遊企業策略制定與策略實施的區別

策略制定	策略實施
行動前配置資源	行動中配置資源
注重效能	注重效率
思維過程	行動過程
直覺與分析技能	激勵與領導技能
對幾個人進行協調	對眾多人進行協調

（一）策略制定與策略實施涉及人員的範圍不同

旅遊企業策略制定階段的參與人一般都非常有限，當然制定的過程可能涉及大

量專家、大規模市場調研，但最終決策還是在有限的幾個人當中完成。而旅遊企業策略實施是一個全員性的概念，因為旅遊企業的經營管理工作是一個完整的系統，研發、生產、物流管理、銷售、市場行銷、人力資源管理、資本結構優化等各個層次、各個環節之間的工作是緊密聯繫的，相互影響的，所以當旅遊企業進行策略實施的時候需要全體人員和部門的支持及配合，否則任何一個環節和部門發生小問題都可能導致整個旅遊企業策略的失敗。所以，在旅遊企業策略實施的過程中，首先需要讓全員對策略有一個較為正確與深刻的理解。

（二）策略制定與策略實施對參與的人員能力及環境氛圍的要求不一樣

旅遊企業策略制定需要良好的分析能力、創造力和直覺，注重的是一種概念技能，需要靈活、創新的團隊氛圍。而策略實施注重的是效率，強調執行力，需要腳踏實地，具有迅速有效行動的能力。

旅遊企業策略和實施的搭配效果分析見圖9-1。成功象限表明策略制定和實施的搭配會實現成長、市場占有率和利潤目標；搖擺象限表明良好的實施工作可能挽救蹩腳的策略，也可以加速失敗；艱難象限表明蹩腳的實施妨礙良好的策略，管理人員可能做出策略是否適當的推斷；失敗象限表明原因難以診斷，可能是策略本身不合適，也可能是無能力實施。

總之，策略實施的核心是整體性，即透過策略來協調各種活動之間的關係，它追求整體最優而不是局部最優，追求相互協作、配合而不是各自為政。策略的實施是策略定位、策略意圖的邏輯分解和邏輯延伸，是對經營管理各職能的有機整合。

二、旅遊企業策略實施的基本原則

為了保證旅遊企業策略目標的順利實現，在策略實施過程中，必須遵循如下基本原則：

圖9-1 策略制定與實施的不同搭配效果

（一）堅定方向、突出重點原則

　　旅遊企業策略制定是建立在對市場調研、分析，並結合企業實際制定出來的，所要解決的問題，是旅遊企業全局的、長遠的發展指導思想和最終目標，為旅遊企業的生存與發展指明方向。旅遊企業在實施策略的過程中，要堅持已有的方向，突出策略制定中關鍵性環節，抓住對全局有重大影響的問題和事件，以及那些策略決策時沒有考慮的例外因素，以達到事半功倍的效果。

（二）權變的原則

在策略實施過程中，旅遊企業還需要在堅持原定計劃的基礎上，根據環境的變化調整策略，所以旅遊企業策略實施應該是有彈性的，允許有一定的靈活性，這會使計劃更加符合實際，更好地實現策略目標。同時策略實施並不是被動的，實施過程也是對策略的創造過程，是對策略的檢驗和不斷完善過程。比如北京前門飯店根據市場變化適時將「以團隊為主，散客為輔，長住為補」的行銷策略改變為「以散客為主，旅遊團隊及中小型會議為輔，長住客為補」，取得了較好的經濟效益。

（三）經濟合理原則

由於環境的變化以及對不確定性因素的估計不足，旅遊企業策略管理過程中可能會出現與策略制定的目標略有差別的現象，某些特徵和內容可能有所改變。但是策略實施無法同技術、工藝那樣要求準確無誤，否則，管理成本將過大而得不償失。只要在旅遊企業策略實施過程中，堅持統一領導、統一指揮的原則，策略實施系統各要素比較協調，總體運行偏離策略目標的程度基本符合要求，就應當認為是正常的。

三、旅遊企業策略實施的模式

（一）指令型模式

指令型模式又稱指揮型模式。採用這種模式的企業高層策略管理人員考慮策略的制定，而下級管理人員實施策略。這種模式具有明顯的集中指導傾向，故稱為指令型模式。在以下幾種情況下旅遊企業採取指令型模式是比較合適的。一是策略的實施比較容易；二是訊息系統工作效率較高；三是規劃人員素質較好。旅遊企業多數採取這種模式。在經營狀況比較穩定、多種經營程度較低、環境變化小、策略變化不大等情況下，採用這種模式效果比較好。但這種模式也會帶來一些問題：旅遊企業策略制定者與執行者分開，即高層管理者制定策略，強制下層管理者執行策略。這樣的旅遊企業策略實施起來可能會因制定者和實施者理解的差別而導致實施效果產生一定的偏差；同時，下層管理者缺少執行策略的動力和創造精神，不利於

策略的實施。

（二）變革型模式

變革型模式又稱為轉化型模式，是由指揮型轉變而來的。採用這種模式的旅遊企業著重考慮如何運用組織結構、計劃體系、訊息支持系統、激勵手段和控制系統來促進策略實施。但是這種模式並沒有解決指令型模式存在的如何獲得準確訊息、旅遊企業策略實施的動力等問題，而且還會產生新問題，即因支持策略實施的組織結構及控制系統造成了策略的靈活性。從長遠的觀點看，這種模式並不適合那些環境不確定性因素較多的旅遊企業，因為這樣的企業會選擇避免策略的靈活性。

（三）合作型模式

合作型模式的特點是旅遊企業高層管理者透過集體決策和策略制定過程接近一線管理人員，能獲得比較準確的訊息，策略實施的具體措施是建立在集體智慧的基礎上，能調動集體成員的積極性，踰越策略制定者和實施者之間的鴻溝，降低旅遊企業策略實施的風險，故策略實施成功的可能性較高。但是採用這種模式的缺點是，策略實施措施是不同觀點和目的的參與者互相理解協商的產物，可能使策略的經濟合理性有所降低，同時決策的時間和投入的費用會多些。

（四）增長型模式

所謂增長型是指旅遊企業的高層策略管理人員在策略實施過程中僅僅提出一些基本原則，鼓勵中下層管理人員制定和實施自己的策略，然後高層管理者評判下層的各種建議，並從中選優。這樣的模式能促使管理者在日常工作中充分挖掘企業內部潛力，尋求創造新的機會。但是這種模式對於旅遊企業高層管理者要求較高，同時，中下層管理人員制定的策略實施方案可能有一定的片面性，而策略高度則不足。

（五）文化型模式

　　旅遊企業文化能給企業員工提供共同的價值觀，規範員工的行為。採用文化型模式的高層管理者要運用企業文化的手段不斷向全體員工灌輸企業的策略思想，使所有成員在共同的文化基礎上參與策略的實施活動。但是這種模式的缺點是，企業文化是長期積累的過程，不是一朝一夕就能產生的，並不是所有旅遊企業都能使用的；強烈的企業文化還會掩蓋企業中存在的某些問題；成功地採用這種模式要求員工具有較高的素質。

　　綜上所述，這五種策略實施模式側重點不同，各有利弊，可以互相補充，但是沒有哪種模式可以適用於所有旅遊企業。旅遊企業在決定採用策略實施模式的時候應該考慮企業的實際情況、環境等因素。總之，策略實施充滿了矛盾，在實施過程中只有調動各種積極因素，才能使策略獲得成功。

四、旅遊企業策略實施的主要因素

　　美國的彼得斯（Peters）和沃特曼（Waterman）提出7—S模型（如圖9-2所示）。這個模型強調旅遊企業在策略實施過程中，要考慮企業整個系統的狀況，既要考慮旅遊企業的策略、組織結構和體制三個硬因素，又要考慮到作風、人員、技能和共同價值觀四個軟因素，只有在這7個因素相互很好地溝通和協調的情況下，旅遊企業策略才能獲得成功。

圖9-2 旅遊企業7－S模型

　　旅遊企業策略實施是在企業組織架構下，透過組織協作，發揮1＋1＞2的協同效應，從而更有效地實現旅遊企業制定的策略意圖。從旅遊企業策略實施的流程圖（如圖9-3所示）可以看出，旅遊企業策略實施的主要因素可以從旅遊企業組織結構調整和旅遊企業文化管理兩個方面來概括。旅遊企業的策略是透過組織來實施的，組織結構規定各旅遊組織單位的界限，使組織運行於其中。建立旅遊企業組織結構要規定管理者對組織實行必要控制的權威性，從而促使策略的有效實施。

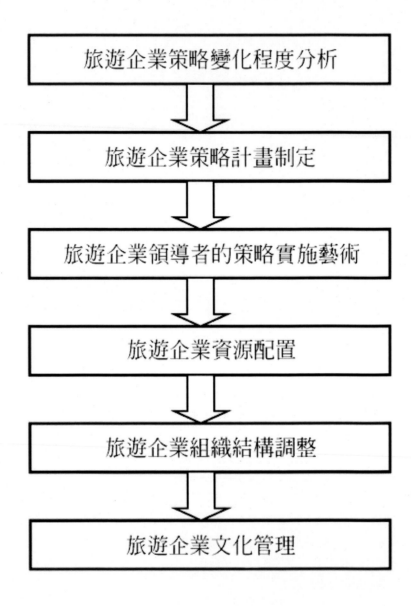

圖9-3 旅遊企業策略實施的流程

　　總之，旅遊企業建立組織結構是實施策略並實現策略目標的組織保證。另一方面，和旅遊企業策略相適應的旅遊企業文化能促進旅遊企業策略的實施。旅遊企業文化是旅遊企業成員共同的價值觀，規範著成員的行為，能夠支持旅遊企業策略的

實施。

附：英國Easyjet航空公司的文化與組織結構

Easyjet航空公司採用的是非正式的公司文化和非常扁平的組織結構。該公司這樣做會減少不必要和不經濟的管理層。公司鼓勵辦公室的文員穿著隨意，並且禁止員工系領帶，但飛行員除外。自從公司成立以來，在家辦公或者與他人分享辦公桌已成為Easyjet航空公司的特點。

第二節 組織結構與旅遊企業策略實施

策略實施的主導者是一些為了達到共同的策略目標而協作的個人或人群，要有效地實施策略，必須建立適合於所選策略的組織結構。有效率的組織結構是實施策略的重要手段。企業不能從現有組織結構的角度去考慮經營策略，而應根據外部環境的變化去制定相應的策略，而後以新策略為依據調整企業原有組織結構，使之適應策略的實施。

美國學者錢德勒（A.D.Chandler）在1962年發表的《策略與結構：美國工業企業歷史的篇章》一書中指出，策略與結構關係的基本原則使組織的結構要服從組織的策略，即經營策略決定著組織結構類型的變化。策略變化往往要求組織結構發生變化的第二個原因是企業的組織結構決定了資源的配置。如果企業組織是按用戶群體構造的，那麼資源便也按這一形式配置。同理，如果企業組織是按職能性業務領域構造的，那麼資源也將按照職能領域配置。改變組織結構的側重點通常為策略實施活動的一部分，除非新的或修改後的策略同原策略所側重的職能領域相同。

策略的變化將導致組織結構的變化。組織結構的重新設計應能夠促進公司策略的實施。

一、旅遊企業組織結構

所謂結構是一個系統的構成形式，是系統內部以一定性質一定數量的各個要素

按照一定的關係進行排列組合的方式。旅遊企業組織結構就是旅遊企業組織這一系統的構成形式，即目標、協同、人員、職位、職責、相互關係、訊息等組織七要素的有效排列組合方式。組織結構是企業的組織意識和組織機制所賴以存在的基礎，是企業實施經營策略的一個手段。旅遊企業的策略實施是透過企業組織結構來實現的。

在旅遊企業裡，組織結構有兩種基本類型：正式組織結構和非正式組織結構。正式的組織結構是由企業管理人員設計並透過組織結構圖表現出來的。非正式組織結構代表著企業員工之間的各種社會關係。這種關係是根據員工的共同興趣、利益和愛好組成的。

在瞭解旅遊企業組織結構如何適應其策略實施前，還需要瞭解組織結構劃分的依據，具體劃分組織內部的部門取決於旅遊企業的策略定位，為了更好地實施旅遊企業的策略，必須建立最適合的部門結構。

（一）旅遊企業組織結構

1.簡單直線結構

簡單直線結構中所有者兼經營者直接做出所有主要決定，並監控企業的所有活動，而員工只是為經理監控權力的延伸而服務。這種結構涉及極少的任務分工、很少的規則和有限的規範化。簡單直線結構適用於提供單一旅遊產品，占據單一旅遊市場的公司，比如小餐館由於具有有限的複雜性而運用簡單結構，從而使溝通更為頻繁和直接，新產品進入市場的速度更快，並產生競爭優勢。這樣組織結構的旅遊企業多數實行的是集中化成本領先策略或者實行集中化差別策略。這樣的組織結構的旅遊企業易於接受變革、強有力的結構彈性以及快速適應環境變化的能力，是潛在競爭優勢的來源。

2.職能制結構

如果旅遊企業提供更為複雜的旅遊產品，發揮更為複雜的組織職能，則應捨棄

簡單結構採用職能制結構。職能制結構適用於旅遊企業實施一項業務層策略的大型公司或產品多樣化程度很低的公司。職能制結構將任務和活動按業務職能，如生產、行銷、財務、研究與開發和電腦訊息系統等進行分類。職能制結構允許職能分工，從而具有知識共享、共同發展、簡單易行、成本較低、促進勞動的專業化分工、提高效率和減少對複雜控制系統的特點。但是職能制結構可能導致專職職能經理關注於自我業務領域而不是公司整體策略的問題，還導致士氣低下和部門及人員的衝突、授權不透等弊端。

圖9-4 旅遊企業簡單直線結構

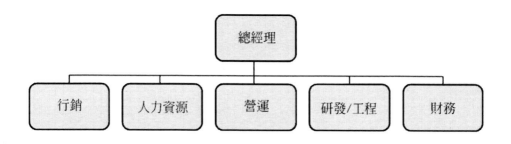

圖9-5 旅遊企業職能制結構

3.策略事業部結構

隨著企業中分部門或分公司的數量、規模和類型的增加，對各部門的控制和評價將愈加困難。銷售的增長往往不能形成盈利的同步增長。公司最高層領導的控制範圍會變得過於寬廣。將類似的分公司或部門組成策略事業部，委派高級管理人員

對其負責並直接向公司最高領導報告，各事業部獨立核算，這種結構透過對各類業務的協調和對各策略業務部職責的明確規定而促進策略的實施。在跨國公司中，策略事業部結構可以極大地促進公司策略的實施。

策略事業部結構的兩個缺點是它需要多設一個管理層次，從而增加了工資開支，以及使集團副總裁的職責不夠明確。然而，這些侷限性往往尚不至於掩蓋策略事業部結構所具有的促進協調與強化責任的優越性，仍是瑕不掩瑜。

4.矩陣結構

當旅遊企業逐漸擴大規模，實行多元化策略時，比如一些景點企業開始在景點附近開設旅店，或者進行跨國業務，面對更寬闊的市場環境，從而實行多領域的縱向一體化策略時，企業高層領導處理日益增長的策略訊息量的能力有限時，可以將組織結構轉變為矩陣結構。矩陣結構是一種最為複雜的組織結構，因為它同時依賴於縱向和橫向的權力關係與溝通。旅遊企業建立矩陣結構使旅遊企業具有項目目標明確、溝通通路較多、員工可以看到自己的工作成果、項目退出壁壘較低、為管理者提供職業發展機會、容易增加新業務和新產品等優點。

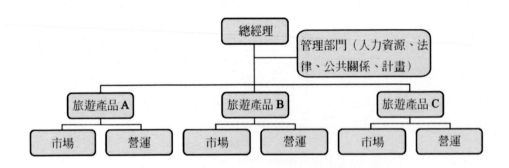

圖9-6 基於產品組的策略事業部結構

但是這樣的組織結構容易產生較高的成本，在人員、設施和職員服務方面存在一定的重複，出現雙重預算權力（違背了統一指揮的原則），雙重獎懲系統，雙重報告通路。由於設置了更多的管理職位，可能產生較高的管理費用，同時可能會增

加對廣泛而高效的溝通系統的需求，使企業變得複雜化，降低管理效率。

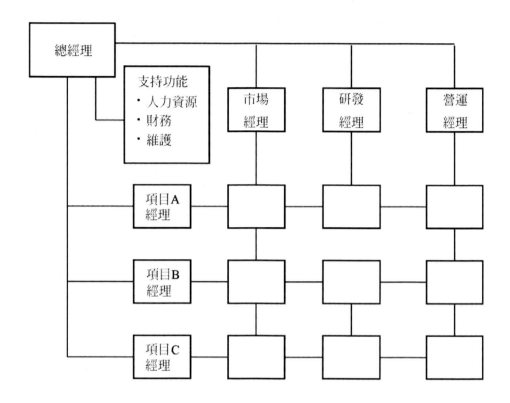

圖9-7 旅遊企業公司矩陣結構

　　為了使矩陣結構更為有效，企業需要高度參與式的計劃制定機制，良好的業務培訓，僱員間對各自任務與責任明確的相互理解及充分的內部溝通和相互信任。當旅遊企業的各種變量，如旅遊產品、用戶、技術、地理、職能領域和行業等都具有大致相同的重要性時，矩陣結構將成為一種有效的組織形式。

（二）旅遊企業組織結構的創新形式

　　隨著旅遊企業策略和資源條件的變化，企業在組織結構上必須實施必要的創新，創新的形式有以下幾種。

1.組織軟化的趨勢

美國學者若比‧邁爾斯和克萊‧斯諾於1996年在《加州管理評論》上將「新競爭組織」解釋為具有垂直的解集作用、內部和外部經紀人（代理人）制，敞開的訊息系統，以及市場機制取代行政管理機制的組織。核心就是透過電腦化訊息系統技術，在企業內務部建立廣泛的聯繫，同時應用市場機制來糅合一些主要職能，以求實現更為廣泛的策略目標。組織軟化還需要組織結構小型化、簡單化，因為組織結構過於複雜龐大，不符合人的本性，而小型化便於領導適當分權，調動下屬積極性且便於控制。

2.建立混合型組織結構

混合型組織結構的明顯趨勢是一方面下放權力，另一方面將策略計劃和決策機制集中於公司總部，從而形成了高度集權和高度分權相結合的形式為代表的混合型組織結構。但是能實現集權和分權的良好結合，旅遊企業必須具有組織穩定、富有效率、企業家精神、對外界環境的變化的應變能力等素質。

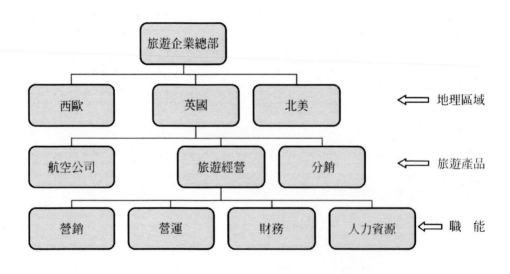

圖9-8 縱向一體化旅遊企業的混合型部門結構

3.網路型組織結構

網路型組織結構的控制是間接控制，保持單向的責權利，具有更大的靈活性，具有動態的特徵，使旅遊企業組織的效率能得到保證。此外，採用網路型組織結構還有利於經營、協調和合作，便於調動每位管理者的積極性，而且有高附加值的保證。

（三）總結

旅遊企業實施策略期間必須從三個方面考慮建立組織結構與非正式組織結構。

（1）旅遊企業要考慮現有的組織結構是促進還是妨礙實施策略。如果一個旅遊企業的管理層次過多，就很難有效地實施策略或對已變化的條件做出迅速反應。

（2）旅遊企業應該考慮組織內不同的管理層次和個人將會對各種實施任務做出什麼反應。一般來講，旅遊企業最高管理人員往往在實施徹底策略變化或企業轉向方面有很大的發言權，而策略變化則是由中層管理人員負責實施。

（3）調動非正式組織的積極性，促進策略的成功實施。例如，在實施策略的問題上，如果一些部門的管理人員能夠自發地合作，相互探討，則會加速策略實施的進程。

表9-2 My Travel公司集團組織結構

		市　　場			
		英國	北歐	德國	北美
產品	分銷網路	Going Places Late Escape My Travel	Spies Tjaerborg Ving Shops My Travel	Fti Touristik	World Choice Travel； My Travel； Cruises Only
	旅遊經營	Airtours Aspro Tradewinds Eurosites Direct Holidays Manos Panorama Cresta	Ving Always Saga Spies Tjaerborg	Fti Touristik	Sunquest Vacations； Alba Tours； Vacation Express
	航空業務	Airtours International	Premiair		Skyservice
	遊船及酒店	度假酒店：Sunwing Tenerife Sol. Hotetur 遊船：Sun Cruises			

資料來源：耐杰爾· 埃文斯等.旅遊策略管理

二、旅遊企業組織結構和策略實施的關係

1.旅遊企業的經營策略規範著企業的組織結構的形式

　　美國學者錢德勒認為企業組織結構要服從於策略，組織結構是為策略服務的，即「結構追隨策略」。當企業的策略發生轉變時，原有的結構不能適應新策略，導致績效的下降，引起對組織結構的調整。也就是説企業組織結構要適應實施策略的需要。

2.實施企業的經營策略有賴於策略和組織結構的匹配

如果一個旅遊企業採用的是單一經營的策略，僅僅提供一種旅遊產品，在策略層次上只有企業策略和職能策略兩個層次，則按職能來劃分部門是適當的；如果一個旅遊企業，既經營旅行社，又負責旅遊交通及旅店，則需要在各種旅遊產品間增加一些協調職能，或按提供的旅遊產品劃分部門；如果旅遊企業採用多元化策略，建立高度分權的事業部是恰當的。也就是說旅遊企業在實施決策策略的時候，要透過對各個部門進行分工、授權進行，關鍵看在這個過程中已有的組織結構和策略是否匹配。

3.策略上的實質性創新決定組織結構上的重大變革

當旅遊企業所處的環境很穩定，實施一些發展策略和競爭策略都需要輕微的組織結構的變動和調整。當旅遊企業環境發生重大變化，實施創新性策略的時候，必須對組織結構進行重大的變革和調整以適應新策略的實施。

4.旅遊企業策略的前導性與組織結構的滯後性

旅遊企業策略的變化要快於組織結構的變化。因為企業一旦意識到外部環境和內部環境的變化提供了新的機會與需求時，首先是在策略上做出反應，以謀求經濟效益的增長。而組織結構的變化常常慢於策略的改變，因為新舊結構的交替有一定的時間過程，舊的組織結構具有一定的慣性。由此可以看出，在環境變化、策略轉變的過程中，總是有一個利用舊結構推行新策略的階段，即交替時期。在旅遊企業開始實施新策略時，要正確認識組織結構有一定滯後性的特性，在組織結構變革上不能操之過急，但又要儘量努力來縮短組織結構的滯後時間，使組織結構盡快變革。

三、旅遊企業實施策略的組織結構匹配

對特定策略或特定類型的旅遊企業來說，不存在一種最為理想的組織結構設計，對某個企業適用的組織結構不一定適用於另一家類似的企業。

（一）旅遊企業業務層策略的實施

1.利用職能制結構來實施成本領先策略

旅遊企業組織結構中的專業化、集權化和規範化對成功實施成本領先策略具有重要作用。這種類型的職能制結構鼓勵低成本文化（一種所有企業員工力圖使本公司或本部門的成本低於競爭對手成本的文化）的產生。運用高度的專業分工，成本領先者美國西南航空公司不斷努力提高生產和銷售部門的效率。比如，西南航空是第一批在互聯網上銷售機票的航空公司。西南航空的單一票價和簡單的航班時刻使其很方便地在互聯網上把機票直接銷售給顧客。正是這個原因，西南航空不需要再支付傭金給銷售代理。很快，不少歐洲航空公司也開始追隨西南航空的低成本方式，在網上銷售機票，如維真珍航空（www.virginexpress.com）、Richard Branson折扣航空公司和Easyjet（www.easyjet.com）等等。許多大型的美國航空公司也對此做出回應，它們透過組建網站來與機票折扣的方法以及大型的網上旅遊門戶如Expedia和Travelocity抗衡。大陸、三角洲、聯合和西北航空公司組建了一個聯合網站，並標明對旅行社的國內傭金從8%削減到5%。

2.運用職能制結構實施差異化策略

實施差異化策略的職能制結構要求公司中的每個員工都學會有效地協調並整合自己的行動。如果旅遊企業高層領導者對決策具有同一種認同模式，就有利於差異化策略的實施。當旅遊企業的競爭日益加劇的時候，低成本策略不再是獲得競爭優勢的利器。許多旅遊企業開始實施差異化策略，比如提供差異化的服務。這些實施差異化策略的旅遊企業往往以模糊和不完全訊息為依據對市場中的變化做出反應。而這些反應是很難在一個高度集權和規範化的公司中實施的，需要運用一個相對扁平的組織結構來重組這些行為。

3.運用職能制結構實施集中化策略

旅遊企業透過採用集中化策略向部分遊客的特定需求提供服務。這樣的集中策略透過簡單直線結構更為有效。採用簡單直線制實施集中策略後取得效益或市場份額的增加後，必須轉化為採用職能制結構，以保證銷售收入的持續增長。

（二）旅遊企業公司層策略的實施

1.運用策略事業部結構中的合作形式來實施相關多元化策略

旅遊企業為了實施相關策略，運用混合結構中的合作形式。合作形式是一種運用多種綜合策略和水平的人力資源實踐，以在公司多部門之間培養合作和整合的結構，圍繞本旅遊企業的核心旅遊產品實行各個部門的合作是實現範圍經濟和促進技術轉移的必要條件。部門經理間頻繁的直接接觸能夠鼓勵和支持部門之間的合作以及策略資源的共享，必須進行大量的訊息處理以便於成功地實施相關的多元化策略。

2.運用策略事業部結構中的競爭形式來實施不相關多元化策略

不相關多元化策略創造價值的方式是透過高效的內部資本分配或業務重組、收購和剝離不良業務完成的。事業部結構的競爭形式是對不相關部門間資源的競爭進行控制的一種競爭形式。由於旅遊企業資源有限，對資源的爭奪使部門間競爭多於合作。

表9-3 策略事業部結構的三種主要形式

旅遊企業發展策略	相關策略	不相關多元化策略
結構形式	合作形式	競爭形式
集權程度	高度集權	分權
部門激勵性報酬	與公司整體表現相關	僅與本部門業績有關

3.運用地理區域性事業部結構實施多國家策略

旅遊企業為了實施國際化策略需要採取地理區域性結構。該結構強調旅遊企業要瞭解旅遊產品投放地的文化差異和特質，每個國家就是一個區域部門，受到跨國總部的管理。各個地理區域部門之間不存在整合機制，協調也是非正式的。

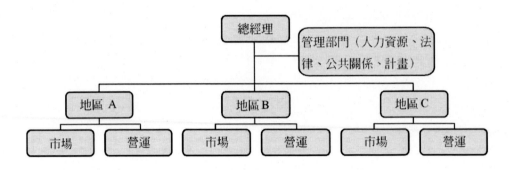

圖9-9 基於地理區域性的旅遊企業策略事業部結構

4.運用混合型結構實施全球策略

如果旅遊企業產品比較豐富，目標市場是多國家的，那麼旅遊企業為了更好地提供服務，加強管理，需要採用綜合性結構——地理區域性和產品分區性結構實施全球策略。也就是將國外市場按照國家進行劃分，在同一個國家內部根據不同產品採取分區性結構。這樣的結構有利於旅遊企業推行多元化策略。

四、結論

（1）在實施某一策略時，不同形式的組織結構有著不同的效率。

（2）企業的組織結構具有生命週期。企業如果不認識這種週期的重要性，則意識不到何時需要對組織結構進行根本性變革。

（3）企業大幅度增長是企業重新設置組織結構的前提條件。

（4）企業進入各種相關或不相關的產品和市場後，要獲得經濟效益，就必須改變組織結構。這是重新設計組織結構的必要條件。

第三節 旅遊企業文化與旅遊企業策略實施

一、旅遊企業文化

一些研究組織理論的學者們嘗試著把不同的文化類別進行歸納，認為如果組織能夠透過類型來描述自身文化的話，將有助於進行策略分析。文化的分類方法通常被認為具有以下幾類。

（一）漢迪的文化類型

漢迪（Handy，1996）認為組織文化可以劃分為權利導向型文化、角色導向型文化、任務導向型文化和員工導向型文化。

1.權利導向型文化

權利導向型文化常常出現在那些由有權威的個人或占支配地位的小團體控制的組織內。這些組織的領導者憑藉自身資質而使企業成長起來。在這種類型的組織中，策略決策和許多業務決策都是由創業者自己制定，高度集權，組織依賴於權威者自身的能力和性格，組織適應環境變化的能力是有限的。

2.角色導向型文化

角色導向型文化常存在於那些內部等級森嚴、業務活動依賴於一些既定程序、制度和先例，在穩定環境中以傳統方式經營的老企業中。這些傳統的、具有官僚作風的組織對變化反應遲鈍，高度分權，管理者的任務是管理程序。這類企業文化的組織依賴一些規則和制定的程序運行。

3.任務導向型文化

具有任務導向型文化的企業包括一些完成項目所需要的專業方面的專家，團隊小，靈活多變，通常從事非重複性、高價值、一次性的任務。這類企業文化存在於那些從事某項特殊任務的組織中。

4.員工導向型文化

員工導向型文化主要存在於為組織員工自身利益著想的團隊中，組織成員在其中能發揮積極性，都是為了自身或其他成員的利益而工作。

（二）密爾斯（Miles）和斯諾（Snow）的文化類型

基於文化在不同策略階段的表現，密爾斯和斯諾（1978）把文化分成四種類型：

1.防禦者型文化

擁有防禦者型文化的企業具有嚴格的控制系統和等級森嚴的管理機構，透過低成本和專業化策略在鎖定的目標市場中追求競爭優勢，其所經營的市場是穩定成熟的市場，環境的變化不大。

2.先行者型文化

先行者型文化的企業傾向於創新、市場開發和推出新產品，組織分散靈活，企業的策略往往要求能對環境有所控制，並有能力對發生的變化做出快速反應。

3.分析者型文化

具有分析者型文化的企業屬於比較保守的，採取的多是追隨的策略，透過市場滲透獲得增長。這類企業推出新產品、開拓新市場都是建立在對市場進行廣泛深入的評估和市場調查後做出決策的，善於從其他組織的成敗中獲得經驗和教訓，平衡上下級之間的利益分配的方式比較複雜。

4.反應者型文化

具有反應者型文化的企業屬於追隨者，但是在面對一些新市場的開拓和新產品開發的問題時，也會比較衝動，對於策略實施結果的考慮有時比較欠缺。

（三）小結

實際上，很少有企業只占有以上四種中的一種文化類型，常常是兩種甚至更多種文化的集合體，並且這個集合體還可能隨時發生變化。企業文化不同，選擇的策略也不同。策略中的現實情況和理想狀況之間的文化差異是策略實施中最重要的方面之一。如果兩個方面的狀況不匹配，要麼改變現有的企業文化，要麼調整策略目標來減少文化變革的程度。

<div align="center">二、旅遊企業文化的內涵</div>

旅遊企業文化是一個旅遊企業內部全體員工所具有的共同的價值觀，是一個旅遊企業內部的風氣、習慣、性格和團隊精神。旅遊企業文化影響旅遊企業成員的思維方式和行為方式，因此富有活力的企業文化是策略實施的重要內容。例如，北京永安賓館根據自己的企業特點，以塑造「溫馨的家」的企業形象為目的，提出「親和、勤奮、進取、創新」的企業精神，使永安賓館在中國涉外飯店的競爭中占據一席之位。

（一）旅遊企業文化的功能

1.導向和激勵功能

旅遊企業文化具有引導旅遊企業員工為實現旅遊企業發展目標而努力工作的功能，能使旅遊企業員工認識到企業的特點和優勢，產生熱愛旅遊企業的自豪感和榮譽感，為旅遊企業奠定堅實的精神基礎。

2.規範和約束功能

旅遊企業文化中的價值觀念、道德規範、行為準則是無形的精神力量，透過觀念來管理員工，規範企業的經營行為。約束功能表現為旅遊企業文化中制度文化的約束和自我約束，是內部員工共同遵守的行為規範和思想道德準繩。

3.凝聚功能

利用旅遊企業文化內在的向心力把旅遊企業員工團結在一起的功能，使員工能為了共同的理想勤奮工作，提高服務質量。

4.輻射功能

旅遊企業文化能透過旅遊企業和遊客的接觸，讓遊客感知該企業的文化的內涵，並透過傳播，將旅遊企業文化傳播到社會其他行業中，從而豐富了社會文化，推動社會的精神文明和物質文明的進步。

近十年，中國旅遊企業主要是從企業形象設計和品牌文化開始接觸到企業文化的，企業文化作為一種新的管理理論和管理方法目前尚未被絕大多數旅遊企業所接受。

（二）旅遊企業文化的明顯特徵

1.服務意識是旅遊企業文化的基本特徵

旅遊企業和工商企業不同，因為旅遊企業提供的商品必須滿足旅遊者多方面的需要，可分為有形商品和無形商品，但是主要是無形商品——服務。旅遊企業服務質量在很大程度上取決於旅遊企業員工的素質水平，包括員工的技術業務水平及員工的服務態度和精神面貌。旅遊企業文化具有導向功能，對企業整體和成員的價值取向起導向作用。塑造優秀的旅遊企業文化能幫助員工以良好的精神面貌做好旅遊服務工作。

2.文化意識是旅遊企業文化的重要組成部分

大多數旅遊者是為了追求一種文化享受而進行旅遊活動，旅遊業是經濟產業，又具有很強的文化性。旅遊企業只有體現出各種不同的文化特點才能吸引旅遊者、促進旅遊消費、產生經濟效益。因此旅遊企業的所有員工都需要具有較強的文化意識，旅遊者才能透過接受服務的過程感知旅遊產品的文化內涵。

3.旅遊企業的涉外性決定了旅遊企業文化的開放性特點

旅遊企業文化是一種根植於民族文化，結合具體旅遊產品和企業實際而形成的特殊的企業文化。隨著世界旅遊市場的形成，世界各國之間的文化交流更為廣泛，旅遊企業文化的發展趨勢是世界文化一體化。在這種情況下，旅遊企業文化需要具有一種能適應、接受不同文化差異的旅遊者的動態的柔性能力。為了滿足各國旅遊者的需求，旅遊企業必須進行文化綜合分析，強化跨文化理解，針對不同文化的旅遊者提供不同的服務。

4.旅遊企業品牌是旅遊企業文化的載體

旅遊企業文化的魅力使旅遊企業品牌追求不斷創新並由此產生領先群體的特性。旅遊者對強勢旅遊企業品牌的選擇和信賴表現為對一種文化的認可乃至喜愛。馬里奧特、凱悅、假日和迪斯尼樂園等著名旅遊企業的品牌當中都具有一些文化精神，這種品牌所包含的文化精神也是其吸引旅遊者的關鍵因素之一。

5.旅遊企業文化與社會文化的關係

旅遊企業文化與社會文化之間是互動關係。旅遊企業文化根植在社會文化之中，並受到社會文化的影響。具體地説，多元化的社會價值觀使旅遊企業價值觀呈現差異性，社會文化的區域性差異影響旅遊企業文化的發展方向，社會文化的二重性影響旅遊企業文化建設的進程。旅遊企業文化透過和遊客的接觸，使遊客透過對旅遊企業文化的瞭解，間接瞭解當地的社會文化。例如，深圳世界之窗透過對外參與社會公益事業，如舉辦助殘日活動、邀請孤寡老人遊覽景區、邀請抗洪部隊來景區觀看慰問演出等，為世界之窗樹立了良好的社會形象，還獲得了深圳市青少年教育基地、青年文明號等榮譽。對內提倡團隊精神和奉獻精神，領導關愛員工，員工關心企業，增加了凝聚力和榮譽感。內在的認同和外在的認知，共同構成了世界之窗的企業文化。

三、旅遊企業文化與旅遊企業策略實施

策略實施除了利益的驅動外，還需要文化上的支持。與策略實施所需要的價值觀、習慣和行為準則相一致的文化有助於激發人們的積極性。如果旅遊企業制定的策略是為顧客提供更卓越的服務，那麼旅遊企業應該鼓勵一種顧客導向、鼓勵員工以他們的工作為自豪，並給予員工高度決策自主權，這種企業文化有利於這類策略的實施。但文化的形成過程是漫長的，文化的變革也是非常困難的，因此建立一種支持旅遊企業策略的企業文化是旅遊企業策略實施中最為重要也是最為困難的工作。

當一個旅遊企業的文化無法與取得策略成功的需要相匹配時，就應改變這種文化以適應新的策略。當然，當旅遊企業希望改變文化來更好地實施策略的時候，也會存在一定的制約因素。因此，當旅遊企業培育文化時，需要考慮兩個方面的內容：一是承認歷史，尊重現實，考慮到文化變革的成本；二是要體現改良性，要逐步使組織文化朝適應環境的方面發展，因為旅遊企業要生存，必須要適應環境；不適應環境的文化只能阻礙企業前進的步伐。

將旅遊企業文化與策略相匹配的第一步就是要找出現有文化中哪些是支持策略的，哪些不是。在將文化和策略結合起來的努力中，既有像徵性的行為，也有實際性的行為。

旅遊企業文化和企業策略實施的關係主要表現在以下幾個方面。

1.優秀的旅遊企業文化是旅遊企業經營獲得成功的重要條件

優秀的企業文化能突出企業特色，形成企業成員共同的價值觀念，具有鮮明的個性，有利於企業制定出與眾不同的、適合企業發展的策略。

2.旅遊企業文化是旅遊企業策略實施的重要手段

旅遊企業策略的實施需要全體員工的積極合作來完成，旅遊企業文化具有導向、約束、凝聚、激勵及輻射作用，能統一旅遊企業員工的意志，鼓勵員工為實現策略目標而努力奮鬥。

3.旅遊企業文化與旅遊企業經營策略必須相互適應和協調

　　旅遊企業文化的產生是一個長期積累的過程，對其進行變革的困難很大。從策略實施的角度來看，旅遊企業文化既要為實施旅遊企業策略服務，又會制約旅遊企業策略的實施。如圖9-10所示，旅遊企業文化和旅遊企業策略實施有四種形式：

圖9-10 旅遊企業文化和旅遊企業策略實施結合的形式

　　第一象限說明實施一項新策略，企業組織要素變化比較大，而且和原來的企業文化也很不匹配。這個時候企業高層管理者需要考慮的是，企業是否應該實施這個

策略。如果要實施這個策略，則需要對企業文化進行大的調整。具體措施可以有：
（1）企業高層管理人員要下定決心進行變革，並向全體職工講明變革文化的意義；（2）為形成新的企業文化，企業應招聘具有該種文化意識的人員，或在內部提拔一批具備該種文化素質的人員；（3）企業要把獎勵的重點放在具有新文化意識的事業部或個人身上，促進企業文化的轉變；（4）設法讓管理人員和職工明確新文化所需要的行為，使之按照變革的要求工作。

第二象限說明在實施這項新策略的時候企業組織要素發生大的變化，但是和原有的企業文化具有一定的一致性，那麼旅遊企業的領導者需要發揮現有人員的作用，發生的變革不要違背目前的行為規則和價值觀念。

第三象限說明旅遊企業在實施策略的時候，企業要素和企業文化發生的變化都不大，旅遊企業的管理者應該維持現有文化，利用現有資源加強旅遊企業文化對策略實施的促進作用。

第四象限說明在策略實施的過程中，企業組織要素的變化不大，但企業文化發生了巨大的變化。這時旅遊企業的策略是維持企業總的基本文化不變，根據業務和策略的不同採取不同的文化管理，保障企業策略的實施。

總之，旅遊企業文化和旅遊企業策略必須相適應，否則文化將會阻礙旅遊企業策略的實施。

附：英國航空公司的文化變革

20世紀七八十年代期間，英國航空公司是服務差的代名詞。但是該公司文化變革在行業內被廣為宣傳。1987年，公司在股票交易所上市後，實施了以服務為導向的文化變革項目。該項目為公司的37 000名員工舉行了一個為期兩天的題目為「以人為本」的培訓課程，並為公司的1 400名管理人進行了為期五天的題目為「人員管理第一」培訓課程。該項目與大多數正常管理培訓項目的不同之處在於其規模、一致性。公司要求所有級別的員工以及高級管理人員都要把此項目貫徹到底。

〔資料來源：改編自 Tushman and O』Reilly（1996）〕

思考與練習

1.旅遊企業策略制定和策略實施的關係是怎樣的？

2.旅遊企業策略實施與組織結構的關係如何？

3.旅遊企業策略實施和旅遊企業文化的關係如何？

4.旅遊企業文化的特點是什麼？

第十章 旅遊企業策略評價與控制

‖ 開篇案例 湯瑪士・庫克旅行社——品牌與策略的結合

一、公司的發展歷史

（一）首次一日遊

1841年6月9日，32歲的印刷商湯瑪士・庫克到萊斯特參加一個禁酒大會。作為一名浸信會教徒，他認為維多利亞時代英國的社會問題大都和飲酒有關，他相信工人們如果少飲酒、受到更多的教育，他們的生活將會得到極大的改善。後來據他本人回憶，在去萊斯特的途中，他突然想到了利用鐵路和蒸汽機的巨大力量來促進這一社會問題的解決。

在會上，托馬斯建議組織一列火車於四周後將參加禁酒大會的人們從萊斯特運送到洛赫伯勒。該建議馬上被採納，第二天，托馬斯就向米德蘭鐵路公司提出了自己的想法。1841年7月5日，火車將500 多名乘客運輸到了目的地，來回24 英里，價格為1先令。

（二）早期的旅遊

在接下來的三個夏天，托馬斯代表當地的禁酒組織和主日學校（Sunday School）組織了一系列的旅行活動，地點是在萊斯特、諾丁漢、德比郡和伯明翰之間。透過這些活動，成千上萬的人們平生第一次坐火車進行旅行，為托馬斯將來的業務奠定了基礎。托馬斯將這段時期稱為「充滿熱情的慈善」階段，因為早期組織的這些活動，不是為了賺取商業利潤。

1845年夏天，湯瑪士·　庫克開創了其商業性業務。他組織了從萊斯特到利物浦的一次旅行。為了這次旅行，他做了精心的準備。他已經不滿足於僅僅透過低價向乘客提供車票，他對整個線路進行了考察，還編寫了一本旅行指南——《利物浦之行手冊》。這本60頁厚的手冊成為現代渡假手冊的先驅。

（三）大展覽（the Great Exhibition）

到1850年末，湯瑪士·　庫克旅行社已經組織乘客參觀了威爾士、蘇格蘭和愛爾蘭。托馬斯開始將其業務擴展到歐洲大陸、美國和中東地區的宗教聖地。這些想法不得不推遲，因為水晶宮的建築師約瑟夫·　帕克斯頓爵士盛情邀請託馬斯將約克郡和米德蘭地區的工人運送到倫敦參加1851年的大展覽。托馬斯以極大的熱情接受了這個任務，從6月份到10月份他很少在家待上一晚，他甚至還創辦了一份報紙來為他的旅遊活動作促銷。這期間，托馬斯共將15萬人輸送到倫敦，最後一列火車搭載著來自萊斯特、諾丁漢和德比郡的3 000名兒童。

（四）穿越海峽

繼續在英國擴展其業務的同時，托馬斯決定將業務拓展到歐洲大陸。1855　年法國巴黎首次舉辦世界博覽會，托馬斯抓住了這個機會，他試圖說服從事海峽運輸的公司給他租讓權。但這些公司拒絕與他合作，他能夠利用的最後一條路就是從哈里奇港（Harwich）到比利時的安特衛普（Antwerp）。1855　年夏天，托馬斯終於陪同他的第一批旅遊者到達了歐洲大陸。1863　年6　月，托馬斯第一次訪問瑞士。1864年夏天，他又陪同兩個旅遊團隊到了義大利的佛羅倫薩、羅馬和那不勒斯。

（五）飯店代金券與旅行支票

在參加湯瑪士· 庫克旅行社組織的到瑞士和義大利的遊客中，大部分人來自中產階級，他們希望能夠享受更好的住宿條件。托馬斯開始同旅館的所有者和飯店經營者洽談業務，希望後者能夠提供一個好的價格。他同飯店業主的良好的關係，使得托馬斯得以開發兩套重要的旅行系統。一是1868年發行的飯店代金券，旅行者可以用代金券代替現金支付住宿和餐飲等消費；另一個是1874年發行的環遊票據（circular note），即現代旅行支票的前身，使旅遊者可以用湯瑪士· 庫克旅行社的票據換取當地貨幣。

（六）歐洲以外的擴展

托馬斯在歐洲取得成功後，於1865 年組織了前往北美的探索性旅行，行程達4000英里。四年以後的1869年，他租用了兩艘輪船，開始了前往智利的首次旅行。他職業生涯的最巔峰出現在1872年的9月，在他63歲的時候，他離開萊斯特開始了環球之旅，該旅程前後大約8個月。「經過中國到達印度」一直是他最大的心願。隨著1869年蘇伊士運河的開通和美洲大陸東西海岸鐵道的完成，這一旅程終於得以成行。他乘坐汽輪從英國穿過大西洋到達美國，乘坐火車穿過美國，乘坐汽輪穿越太平洋到達日本，然後到了中國、新加坡、錫萊，最後到達印度。

（七） 20世紀50年代和60年代

第二次世界大戰以後，渡假旅行的蓬勃興起為湯瑪士· 庫克旅行社帶來了巨大商機，到1950年底，英國人有100萬人出國旅行。公司建立了商務旅行部，並對設在帕裡斯塔廷（Prestatyn）的渡假營地進行了整修。儘管庫克公司當時還是世界上最大、最成功的旅遊公司，但它已經受到了許多旅遊公司的挑戰。1965 年，公司的淨利潤首次超過100萬英镑，但其市場份額已經大大降低。庫克公司開始落後於其競爭對手。

（八）國際化

　　1972年，庫克公司恢復到了私人擁有制，被米德蘭銀行、Trust House Forte和汽車協會聯合收購。接下來進行了劇烈的組織變革，重新確定了公司的新標誌。湯瑪士· 庫克旅行社不僅成功地度過了20 世紀70 年代的經濟蕭條（許多旅行社都在這次蕭條中破產），而且透過開展Money Back Guarantee計劃而增強了其良好的服務形象與聲譽。

　　20世紀70年代，庫克公司經歷了許多重大變化，包括出售位於帕裡斯塔廷的渡假營地、總部由倫敦搬到彼得伯勒等。該公司同時成為米德蘭銀行集團的全資子公司。20世紀80年代庫克公司開始專注於長線旅遊市場，並於1982 年收購了Rankin Kuhn Travel旅行社，1988年退出短線旅遊市場（1996透過收購Sunworld重新進入該市場）。

　　1992年，庫克公司被德國的兩家企業從米德蘭銀行手中收購。這兩個企業是德國當時最大的銀行WestLB以及德國飛機租賃業的領先者LTU Group。1995年庫克公司成為WestLB 的全資子公司後，進行了一系列的擴張行動——連續收購了Sunworld、Time Off和Flying Colours，最終導致了湯瑪士· 庫克旅行社與卡爾森休閒集團的合併以及1999年JMC公司的成立。

　　（九）今日湯瑪士· 庫克旅行社

　　湯瑪士· 庫克旅行社現在是世界上旅行社業的領先者，也是世界上最受消費者認可與尊敬的旅遊品牌。公司僱用了兩萬多名員工，在英國及海外有1000多個網點。

　　二、策略與品牌相結合——單品牌策略的制定與實施

　　湯瑪士· 庫克旅行社能夠保持長盛不衰並取得持續成功，在於其對卓越服務的不懈追求。托馬斯曾經將自己形容為「願意且致力於為旅行大眾提供服務的僕人」。伴隨著公司業務在歐洲的不斷擴張以及其產品業務的不斷融合，加之9· 11事件後全球渡假市場不斷蕭條，2003年，Thomas Cook AG實施了一項新策略。該策略旨在將湯瑪士· 庫克這個全球最為著名的品牌進行國際化運營。在制定該策略之

前，Thomas Cook AG針對內外部環境做了如下分析與判斷：旅遊市場處於變化的時代；動態市場的迅速成長；顧客的預訂將越來越晚；顧客對質量與價格的關注程度增加。

基於以上四點分析，Thomas Cook AG決定用單品牌來贏取全球優勢。在策略的具體實施方面，公司提出做好三個方面的工作。

第一，以顧客為導向進一步開發包價產品。根據渡假者的需求將所提供的產品與服務進行差異化，開發出顧客導向的旅遊包價產品。公司為對質量較為敏感的顧客提供優質產品，為那些價格較敏感的顧客提供一系列可支付的產品和服務供其選擇。另外，透過湯瑪士‧ 庫克品牌進行全球擴張，進入新市場。

第二，組織結構的調整。對新的市場條件的適應能力體現在組織結構的變革上。例如，庫克公司進一步發展了其企業運作模式。其企業模式基於四個高度集中的管理流程：顧客服務、容量規劃、品牌策略以及產品管理。該公司的五家航空公司已經成為公司進行泛歐洲旅行的有效平臺，而且公司在各渡假區的機構也不斷增加。透過有選擇地對目的地設施和飯店進行投資，庫克公司不斷調整其產品線組合。

第三，確保未來。在未來的幾年中，Thomas Cook AG公司將發展成為休閒渡假市場中用一個品牌進行運作的全球旅遊行業的領先者。公司投入大筆資金用於新產品開發和向顧客確保質量。它們將為員工提供全球性的職業前景，為股東創造合理的價值回報。

三、公司2003～2004財務年度策略實施狀況

為了保證其策略的順利實施，Thomas Cook AG進行了相關的調整。一方面，Thomas Cook AG對其下屬的康多爾包機航空公司（Condor Flugdienst，Thomas Cook AG擁有其90%的股份）的策略進行了重新調整。另一方面，對其所擁有的旅行社品牌Neckermann-Reisen進行了重新定位。

（一）組織結構調整

1.調整康多爾包機航空公司的策略

康多爾包機航空公司的前身為「Deutsche Flugdienst GmbH」，成立於1955年。當時的股東為北德意志-勞埃德（Norddeutscher Loyd）、漢堡-美洲公司（Hamburg-Amerika-Line）、德國漢莎和德國鐵路（Deutsche Bundesbahn）。1959年漢莎成為其最大股東，在20世紀60年代初期，公司改為Condor Flugdienst GmbH。

在2003年前，康多爾包機航空公司就已經將業務調整為滿足Thomas Cook AG交通方面的需求。後來，它越來越將重心放在為個體旅行者提供航班的業務上。康多爾作為一家不提供不必要服務的航空公司（no-frills airline），其行銷方面的策略主要有低價、類似定期航班的飛行計劃、輕鬆在線預訂等。例如，其所推出的機票最低只有99歐元，康多爾也成為第一家在長線上實施低價的公司。這些新舉措引起了顧客相當大的興趣，2003～2004年，公司的個人預訂增加了40%。

2.對Neckermann-Reisen進行重新定位

在2003年到2004年間，Neckermann-Reisen重新回到了其核心業務的經營上來：提供一系列廉價渡假產品。在解決了預期的最初幾年的萌芽問題（teething problems）之後，Thomas Cook Reisen 已經樹立了其在休閒旅遊市場的地位。公司向高端市場推出的項目是根據旅遊者個人需求而制定的，這個市場已經呈現出兩位數的增長。這種新的定價模式獲得了非常大的成功。Thomas Cook Reisen推出的包價產品使顧客根據自己的實際情況預訂和組合旅遊產品。此外，提早預訂獎勵的推出將價格低廉的最後一分鐘購買（last-minute buy）的比重降低到30%以下。

（二）策略實施狀況

在2003年到2004年間，Thomas Cook AG的顧客數量呈現出兩年內的首次增長。在收入增長的同時，公司發起的復甦計劃也抑制了成本的增加，公司成功地制止了前一年度利潤虧損的趨勢。

在經歷了兩年的危機後，休閒渡假市場在2003年有所恢復，消費者用於包價旅遊的費用又開始增加。儘管在2004年，Thomas Cook AG再次面臨著主要業務市場的激烈競爭，但它透過調整生產能力有效避免了價格戰，提供低價的最後一分鐘產品的份額也相應地降低。下表是Thomas Cook AG2003～2004年業務情況。

	2003.11.1 到2004.10.30	2002.11.1 到2003.10.30	變化率 （％）
收入（百萬歐元）	7 479	7 242	3.3
其中旅遊經營商業務	6 402	6 110	4.8
航空公司	620	667	−0.7
經營活動虧損（百萬歐元）	−86	−214	59.8
稅前虧損（百萬歐元）	−149	−280	46.8
淨虧損（百萬歐元）	−176	−251	29.9
總資產（百萬歐元）	4 091	4 236	−3.4
顧客數量（千）	13 093	12 574	4.1
員工數量	23 954	25 164	−4.8

Thomas Cook AG決策層認為他們的策略在2003～2004財務年度的成果主要體現在：

（1）顧客數量和收入增加

（2）透過成本控制抑制了企業的支出

（3）財務狀況大為改善

（4）德國市場推出的復甦計劃初見成效

（資料來源：www.thomascook.com 以及Lufthansa Annual Report 2004）

本案例主要介紹了Thomas Cook AG的發展歷史，以及對其策略執行與實施的評估情況。在本章中，我們將主要瞭解旅遊企業策略評價與控制的內容與方法。

第一節 旅遊企業策略評價的內容與方法

旅遊企業策略評價與一般控制評價的不同點在於它不僅考核業績的變化，而且時刻對環境進行監控，以保證企業對外部環境的感知和適應。

一、策略評價的基本活動

策略評價通常包括三項基本的活動。

（1）考察企業策略的內在基礎。策略選擇是內外部綜合分析的結果，其基礎是企業對內外部環境的認定。如果這些基礎發生了變化，那麼策略方案的合理性就會受到衝擊。策略評價最大的特徵就是注重對環境變化的監測，即使目前的業績是令人滿意的，但對於策略管理來說，更重要的是未來的發展趨勢，以及企業是否能儘早地發現這種趨勢，及時地做出合理的應對。

（2）將預期業績與實際業績進行比較。業績比較是傳統的評價內容，透過業績的比較，一方面發現執行過程中的一些偏差，同時也可以從中發現策略制定的失誤或環境變化所帶來的一些問題。

（3）分析偏差的原因及應採取的對策。這一部分屬於控制算法系統，其工作的重點在於判斷偏差是由於執行不力產生的，還是原有策略方案，或環境變化使企業策略失效。在上述問題的正確判斷下，才可能做出有效的調整。

二、策略評價的準則

策略評價是個性化極強的管理工作。在評價過程中，需要根據具體的情況進行分析與判斷。儘管如此，我們仍需一個操作的準則，以指導評價工作。

理查德·魯梅特（Richard Rumelt）提出策略評價的四個標準：一致（consistency）、協調（consonance）、優越（advantage）和可行（feasibility）。這四個標準中，「協調」與「優越」是針對外部環境評價的，主要用於檢查企業策略的基礎是否正確；而「一致」與「可行」則用於內部評價，主要是檢查策略實施

過程中的問題。

（一）一致

一個策略方案中不應出現不一致的目標和政策。組織內部的衝突和部門間的爭執往往是管理失序的表現，但它也可能是各策略不一致的徵兆。在這一問題上，建議採用以下三條判斷準則：

（1）儘管換了人員，管理問題仍然持續不斷。如果這一問題像是因事發生而不是因人發生的，那麼便可能存在策略的不一致；

（2）如果一個組織部門的成功意味著或被理解為意味著另一個部門的失敗，那麼策略間可能存在不一致；

（3）如果政策問題不斷被上交到最高層領導層來解決，那麼便可能存在策略上的不一致。

（二）協調

協調指在評價策略時既要考查單個趨勢，又要考查組合趨勢。經營策略必須對外部環境和企業內發生的關鍵變化做出適應性反應。在策略制定中將企業內部因素與外部因素相匹配的困難之一在於，絕大多數變化趨勢都是與其他多種趨勢相互作用的結果。例如，幼兒園數量的迅速增長便是多種變化趨勢共同作用的結果，這些趨勢包括平均受教育水平的提高、通貨膨脹的加劇及婦女就業的增多。因此，儘管單一的經濟或人口趨勢可能看上去多年保持不變，但各種趨勢的相互作用卻一直在使外部環境發生著巨大的變化。

（三）可行

一個好的經營策略必須做到既不過度耗費可利用資源，也不造成無法解決的派生問題。對策略的、最終的和主要的檢驗標準是其可靠性，即依靠企業自身的物

力、人力及財力資源能否實施這一策略。企業的財力資源是最容易定量考查的，通常也是確定採用何種策略的第一制約因素。但有時為人們所忘記的是，融資方法的創新往往是可能的。如內部財務公司、銷售回租安排及將廠房抵押與長期合約掛鉤等方式均曾被有效地用於協助在突然擴張的產業中獲得關鍵優勢。對於策略的選擇在實際上更嚴格的、但定量性卻差一些的制約因素是人員及組織能力。在評價策略時，很重要的一點是要考察企業在以往是否已經展示了實行既定策略所需的能力、技術及人才。

（四）優越

經營策略必須能夠在特定的業務領域使企業創造並保持競爭優勢。競爭優勢通常來自如下三方面的優越性：①資源；②技能；③位置。對資源的合理配置可以提高整體效能，這一道理已為軍事理論家、棋手和外交家所熟知。位置也可以在企業策略中發揮關鍵作用。好的位置是可防禦的，即攻占這一位置需要付出巨大的代價，這會阻止競爭者向本公司發動全面的進攻。只要基礎性的關鍵內外部因素保持不變，位置優勢便趨向於自我延續。因此，地位牢固的公司很難被打垮，儘管它們的技能可能只是平平。雖然並不是所有的位置優勢都與企業規模相關，但大企業的確可以將其規模轉化為競爭優勢，而小企業則不得不尋求能夠帶來其他方面優勢的產品或市場位置。良好位置的主要特徵是，它使企業從某種經營策略中獲得優勢，而不處於該位置的企業則無法受益於同樣的策略。因此，在評價某種策略時，企業應當考察與之相聯繫的位置優勢特徵。

三、策略評價的內容與方法

環境監測與業績度量是策略評價的兩大內容，而在當今多變的環境下，前者則顯得更為重要。企業外部環境包括經濟環境、政治法律環境、社會文化環境、技術環境以及企業的競爭環境，要在如此眾多的環境變量中把握住關鍵要素，是一件不容易的事情。做好環境監測工作，一方面需要對行業運作的特徵非常熟悉，經常訓練對環境變化的敏感性，另一方面也需要提高理論水平，運用系統思維方式，提高對環境變化的分析與把握的能力。

環境監測的目的是瞭解企業策略方案賴以存在的基礎是否發生了變化,那麼環境分析的著眼點就應放在那些可能會使策略基礎發生動搖的因素上。由此可知,只有找準企業策略方案的基礎,才可能對環境變化進行有效的分析和應對。所有策略選擇的背後都有一套完整的商業理論,而所謂的商業理論,其實是企業對環境和自身條件的判斷的總和,簡言之是一系列的假設。商業理論決定了一個組織的運作方式,指導其經營策略的制定,定義該組織存在和發展的根本目的。

一般來說,商業理論包括三個方面的**內容**:對外部環境及其變化趨勢的假設、對自身根本目的的假設、對自身競爭優勢所在的假設。這些假設構成了企業制定策略的根本基礎。

商業理論對企業的影響是深刻而全面的,因此,商業理論的錯誤會給企業帶來災難性的結局。所以,策略評價的第一考慮,就是不斷檢驗自己對上述三個問題的判斷是否符合現實。

監測環境的變化是評價的第一步,真正的目的是判斷這些變化是否使我們必須對原有的策略方案進行調整。做出這樣的判斷需要回到策略選擇階段,根據現有環境進行重新分析,檢查策略選擇與原有方案是否有出入。一般而言,當環境迫使策略發生轉變時,企業應及時調整其策略部署。但如果策略對路徑產生依賴時,情況就變得更為糟糕了。在這種情況下,企業變換策略已經不太可能,或者代價極為高昂。如果企業策略存在路徑依賴的可能,除了制定策略時應十分謹慎外,當環境出現長期不利情況時,最好的選擇就是迅速清算這一方面的業務,以免陷入不利環境的泥潭中。

環境監測是最主要的策略評價工作,但除此之外,策略執行情況的評價也是不可缺少的。在許多情況下,策略的執行往往比策略的制定還重要。

四、平衡計分卡——卓有成效的策略評價工具

平衡計分卡是目前多指標策略評價工具中最為成熟也是被應用最多的經典工具。我們知道,企業的價值是透過與外部社會進行交換體現出來的,顧客角度這一

類指標反映的正是企業價值中最為根本的要求。企業要實現自身價值，首先要為顧客提供價值。為顧客提供價值，就要從顧客關注的一系列需求的總體著手。一般而言，顧客關心的事情有四類：成本、性能和服務、質量、時間。因此，顧客角度類的衡量指標就可以從這四個方面來進行設計。

內部管理角度與企業價值之間雖然不是直接的一一對應關係，卻是企業價值持續提升的必要條件，很難想像一家管理混亂的企業能維持長久的盈利和發展。由於顧客角度的基礎地位，內部管理角度測量指標的確定應從對顧客滿意影響最大的業務程序入手。一般包括經營管理週期、質量控制水平、員工技能、生產率等。

創新與學習角度是從透過持續不斷地開發新產品、為顧客提供更多價值並提高經營效率、開發新的市場、增加收入和毛利，使企業不斷發展壯大，從而增加股東的價值。創新與學習的評價指標集中於企業開發新產品的能力、新產品在企業業務中的比重和工作流程的改進等。

財務指標是企業價值最直接的反映，是衡量企業價值最重要的指標。有人認為，財務績效是經營活動的結果，透過改善基礎的經營性活動，自然會得到理想的財務數據，因此，應該停止使用財務評價指標。其實，經營性指標與財務指標之間並非一種確切的邏輯關係，完全忽略財務指標會走向另一個極端，使人忘記了企業的根本目的而過於關注過程性指標。

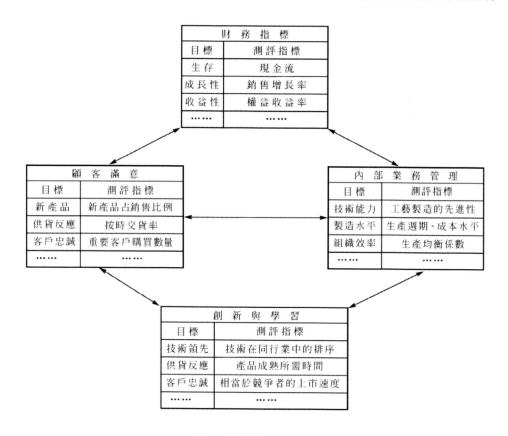

圖10-1 平衡計分卡邏輯框架圖

最終，平衡計分卡對上述四個方面的指標進行綜合，得出對企業績效或價值的總體性評價。

在平衡計分卡的具體應用中，策略始終被置於中心地位。因此，平衡計分卡除了可以克服財務指標的一些不足外，還可以將企業的策略分解到每一個具體的部門中，使企業的策略目標轉化為實際的目標和行動，解決傳統管理體系不能把公司的長期策略和短期行動聯繫起來的嚴重缺陷。有了這些具體的、與策略有直接關係的考評指標，策略控制就可以深入到企業經營活動的每一個環節。

平衡記分法的邏輯框架如圖10-1所示。平衡計分卡與企業策略的聯繫可以透過圖10-2的模式來構造。

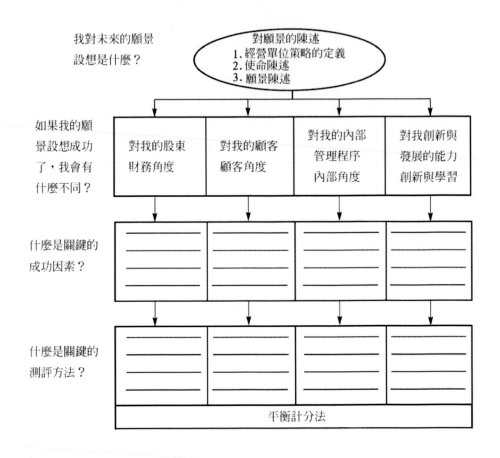

圖10-2 透過把測評方法與策略聯繫起來開始行動

　　平衡計分卡透過四個程序，將長期策略目標與短期行動聯繫起來，這四個程序既可單獨作用，也可共同發揮作用。

　　第一個程序是說明遠景，它有助於經理們就組織的使命和策略達成共識。雖然最高管理層的本意很好，但「追求卓越」、「成為一流企業」、「成為行業領導者」等豪言壯語很難轉化成具體業務的行動指南。尤其對於基層的員工而言，策略目標與其具體行動的聯繫路徑是如此之長，如果一般員工對企業策略理解不夠深刻的話，他們很難將這些口號與自己的工作緊密地聯繫起來。對負責制定企業遠景和策略表述用語的人員來說，這些術語應該成為一套完整的目標和測評指標，得到公司高層管理人士的認可，並能描述推動成功的長期因素。

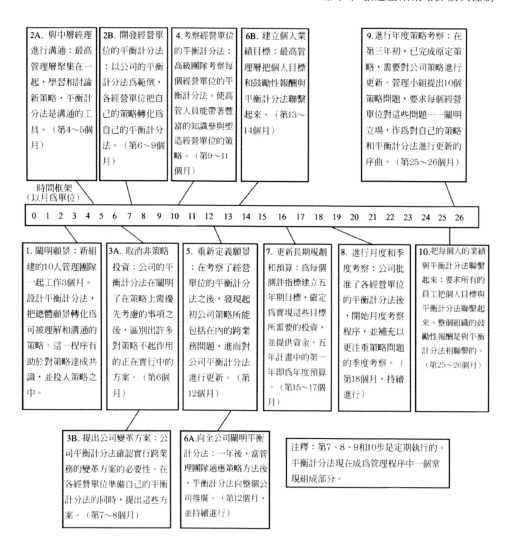

圖10-3 建立策略管理體系

　　第二個程序是溝通與聯繫，它使管理者能在組織中對策略上下溝通，並把它與各部門及個人的目標聯繫起來。在傳統上，部門是根據各自的財務績效進行測評的，個人激勵因素也是與短期財務目標相聯繫的。平衡計分卡使經理能夠確保組織中的各個層次都能理解長期策略，而且使部門及個人目標與之保持一致。

　　第三個程序是業務規劃，它使公司能實現業務計劃與財務計劃的一體化。今

天，幾乎所有的公司都在實施種種改革方案，每個方案都有自己的領袖、擁護者及顧問，都在爭取高級經理的時間、精力和資源支持。經理們發現，很難把這些不同的新舉措組織在一起，從而實現策略目標。這種狀況常常導致對各個方案實施結果的失望。但是，當經理們利用為平衡計分卡所制定的宏偉目標作為分配資源和確定優先順序的依據時，他們就會只採取那些能推動自己實現長期策略目標的新措施，並注意加以協調。

第四個程序是反饋與學習，它賦予公司一項被稱之為策略性學習的能力。現在的反饋和考察程序都在注重公司及其各部門、員工是否達到了預算中的財務目標。當管理體系以平衡計分卡為核心時，公司就能從另外三個角度（顧客、內部流程以及學習與發展）來監督短期結果，並根據最近的業績評價策略。因此，平衡計分卡使公司能修改策略，以隨時反映學習所得。

透過以上四個程序，企業可以建立起一個策略管理體系。圖10-3是某公司策略管理體系的建立過程。

第二節 旅遊企業策略控制的內容與模式

策略控制屬於管理控制的範疇，它遵循管理控制的一般原則，但策略控制與其他管理控制在側重面上有所不同，策略控制除了根據控制目標進行測評、反饋和調整控制外，更重要的是要對企業的外部環境進行監控，保證企業的策略不發生方向性的錯誤。

一、策略控制的內容

策略控制的內容主要是回答兩個問題：在變化的環境中，企業的策略是否還適用？既定策略方案的執行效果如何？

（一）策略的正確性與適用性

由於策略涉及企業整體的以及長遠的行動，對於策略控制而言，策略的正確性

和適用性是最重要的考慮因素。這一類控制主要體現在兩個方面：第一，企業策略在執行的過程中，不斷檢查制定策略時的假設是否出現重大失誤。第二，在策略的實施過程中，是否因環境發生了重大的變化而導致策略的失效。這兩方面的控制都是對環境進行檢查。實際上，這兩方面控制工作一般是依次進行的，首先求證當初策略制定時的一些因素假設，在確認策略制定無重大失誤之後，仍需不斷檢測環境的變化，以及早發現不利於企業策略的變化因素，儘早制定應對措施。

既定策略的有效性建立在原有的內外部環境結構的基礎之上，一旦這種基礎被動搖，既定策略就需要調整，這是策略管理的基本邏輯。環境總是變化著的，實際上並非所有的變化都會導致策略的變更。對策略控制中環境因素變化需要重新進行評價，檢查其對策略方案評價的影響程度。根據具體情況，決定是否對策略進行調整，以及如何進行調整。

（二）策略實施是否偏離既定方向

策略控制的另一項內容是檢查企業在運作過程中，有無偏離策略方向，是否完成預期的策略目標。這一方面的內容是透過績效考核體系來完成的。

例如，某些企業實施的是一種階段性的滾動策略，當前策略目標的完成就是下一階段策略的基礎，策略執行效果的檢查也就具有了策略基礎評價的意義。因此，實施滾動策略的企業，必須在策略控制過程中關注各階段策略間的關係，以動態調整企業策略的實施方案。

策略控制的內容及它們之間的關係如圖10-4所示。

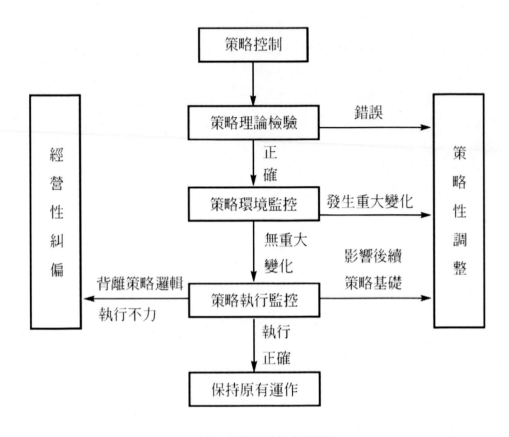

<p align="center">圖10-4 策略控制內容及流程</p>

　　策略制定並實施後，往往需要按圖10-4的模式，不斷地對策略理論、策略環境以及既定策略的執行情況進行監控，必須及時對策略方案或企業經營活動進行調整，保證策略的適用性和高效性。

<p align="center">**二、策略控制的模式**</p>

（一）策略控制前提

　　策略控制建立在組織基礎之上，控制模式是否得以運行良好，取決於相應的組織模式是否匹配，其中組織的硬件設施和軟件設施兩方面都要具備。一般情況下，良好的策略控制需要以下的基本條件。

1.策略思想、策略意圖、策略邏輯必須明確而且形成固化的檢查工具

策略控製麵對的是一個多維動態的環境，在實施控制中，很難確定控制指標。策略控制指標必須具有較大的彈性，同時又不能失去方向。因此，企業的策略思想、策略意圖和策略邏輯必須明確，而且被作為一種程序來對企業運營的各個方面進行監控和檢查。

2.企業目標與策略原理的宣傳和理解

策略的實施是全員性的，其控制也應是全員性的。尤其在動態多變的環境下，基層員工對環境變化的感受是最為直接也是最為迅速的，策略控制脫離了這一層面的員工，必然會使控制的效果大打折扣。要實現策略控制的全員性，將企業目標與策略原理進行廣泛宣傳，使之深入每位員工的頭腦中，就成為必要的條件。

3.控制職能的有形化

儘管策略控制有全員性的要求，但策略是一項整體性的運作，同時，鑒於它的重要性，策略控制必須形成一項職能，由某一部門來組織和實施。

4.策略評價體系及運作模式的建立

控制職能建立起來後，還需要確立其運作模式，以及建立策略評價體系，保證控制職能有序、正常地展開。

5.企業文化的保障

對於全員性的策略控制而言，傳統的考核與控制方法顯然是不夠的。全員策略控制一定是一種自我控制，實現自我控制一定是基於員工對企業價值觀和策略目標的認同。沒有文化做保障，策略控制往往會陷於孤立。

（二）策略控制的傳統模式

　　傳統的策略控制方式把關注的重點放在透過企業運營的反饋訊息來判定企業策略成功的標誌，並以此為依據識別策略實施中的問題，採取相應的補救行動或在下一輪策略管理過程中加以改進。這種觀點策略管理視為一系列相互獨立的環節，即策略形成、策略實施、策略評價與反饋，各環節之間缺乏積極的溝通和互動，使得一些在策略管理過程中暴露的問題無法得到及時的改正。這是一種典型的「反饋控制」，屬於「事後糾偏」，其控制過程如圖10-5所示。

圖10-5 傳統控制模式示意圖

　　顯然，反饋型控制模式屬於亡羊補牢式的控制，其最大的作用是評價策略結果，總結經驗教訓，因而較多應用在競爭環境相對穩定的企業內。在競爭激烈的行業中，企業需要時時針對市場的反應和競爭對手的策略調整自己的策略，這時反饋型的策略控制模式就顯得捉襟見肘了。

　　為了避免反饋型控制模式的弊端，策略管理專家們提出了許多新的改進方法，其中比較著名的三種：前提控制、策略監視與實施控制。這三種方法的相同之處是強調在策略實施過程中就加大訊息收集處理的能力，及時發現和解決問題，前提控制是對企業賴以經營的策略環境假設進行連續的監測，一旦外部環境發生重大變化則表明企業原有的經營策略不再適合新的形勢，相應的策略就需要調整。策略監視則放棄了對經營前提的連續跟蹤，改以進行企業內外部的關鍵事件分析。它強調將企業內外部視為一個有機整體，認為應該綜合外部環境的機會、威脅以及內部環境的優勢、劣勢才能夠確認當前策略實施中的問題存在，從而提出相應的對策。實施控制強調在策略實施過程中不斷對照策略目標的進度設定、加強策略目標管理。它要求企業的策略應具有詳細的中間過程目標以便在實施中能夠實時參照設定好的目標來判斷策略的控制水平。透過上述三種改進，整個策略管理過程形成一個有機的

交互系統，能夠根據新的變化進行快速的反應，其模式如圖10-6所示：

圖10-6 改進後的控制模式示意圖

改進後的控制模式雖然在很大程度上解決了反饋控制模式的後滯性弊端，從而逐漸成為策略控制模式的主流，但是它們也還存在自己的不足。其中最大的問題就是它們都強調及時地發現存在的問題並解決之，但現代競爭的趨勢要求控制完善的企業能夠識別尚未形成或暴露的問題，並將問題解決在還未帶來破壞性後果之前，這就要求企業的控制系統具備預警的功能。策略預警系統是當前策略控制研究領域內的最新成果。

（三）策略預警系統

對於任何一個控制系統來說，預警都是其重要的一個環節。及早發現問題，並提出警告和應對方案，對於在一個劇烈變化的環境中生存的企業來說，是一項非常重要的核心能力。

控制系統需要有「早期預警系統」，該系統可以告知管理者在策略實施中潛在的問題或偏差，使管理者能及早警覺起來，提早糾正。

策略預警主要是根據「警兆」來預示。在感知和正確解釋這些「警兆」的情況下，允許管理者在「警兆」非連續性出現的早期階段制定策略處理方案，而不必等

到警情呈現出清晰的輪廓才做出反應。如要對警情認識得更清楚就意味著在發展趨勢上限制了策略處理範圍。因此，應借助策略預警實施動態管理，把問題解決於萌芽狀態。但往往由於未能及時捕捉已出現的苗頭，當「問題成堆」以後再去處理，由於慣性作用，付出的代價往往很大。

一般而言，人對預警信號的反應往往需要一個較長的過程，而對於組織來說，它的反應則更慢。造成這種現象有以下一些原因。

第一，等待領導的命令（或組織者、管理部門的命令）。

第二，看別人怎麼做。

第三，組織規模越大，對變化的響應速度越慢，這就是通常所說的大企業病。然而規模並非是問題的本質，問題的根本在於組織內部運作的模式已不適合組織規模的擴張。

第四，在越重視規範化的企業中，人們也習慣於按組織規範進行操作，對變化的反應往往就越慢。

第五，系統內部溝通不充分、缺少溝通人員、缺乏主要骨幹和對資源配置的管理者等。

因此，要從根本上解決組織響應速度的問題，就必須建立起一種「智慧型」的組織模式，透過事先建立的一系列應變規則，包括設置專職人員來管理、運作這些流程，從而在結構設計上保證組織的應變能力。然而更重要的是形成一種強調應變能力的企業文化，使之成為企業內在的核心能力。

策略預警系統是一個訊息系統，在結構上以動態環境分析為基礎，並且與企業的生產經營活動息息相關。策略預警系統的結構原理和作用方式可劃分為五個階段（見圖10-7）。

1.安全經營預警系統

安全經營預警系統主要由指標設計、監測、評價等構成。其中指標設計是指建立指標評價體系、確定預警臨界值。設計指標應遵循敏感性、及時性、可測性等原則，並能反映企業的總體經營安全狀況；監測是指根據指標體系，分析企業實際運行過程中反映出來的指標實際值；評價是指根據指標實際值和預警臨界值，做出對企業安全經營狀況的綜合判斷。

2.風險預警系統

企業要想有較強的「免疫力」就必須加強風險預防。因為風險預防是一項系統工程，因此要求企業全面設置和啟動風險預警系統以加強對風險的預防管理。首先，要對風險進行科學的預測分析，預計可能發生的風險狀態。企業的經營管理者應密切注意本企業相關的各種因素，如環境因素、技術因素、目標因素和制度因素等的變化發展趨勢，從因素變化的動態中分析預測企業存在的「陰暗面」，即可能發生的風險。其次，應建立一個便於風險訊息情報傳遞的風險管理訊息系統。透過建立風險管理訊息系統這樣一個「綠色通道」，使企業各部門、各員工在發生緊急情況時，都有途徑將情況迅速上報給有關決策者，從而保證風險訊息傳遞的真實、準確、快捷、高效。第三，要有對風險的超前決策，儘可能把風險消除在潛伏期。「冰凍三尺，非一日之寒」，企業發生風險損失前必然會顯示出一些徵兆。企業的經營管理者應充分給予重視，及時採取措施矯正和扭轉這種風險苗頭，避免小風險經過「蝴蝶效應」放大後造成對企業的致命打擊，做到防微杜漸，使企業運行保持良性狀態，保證企業的持續健康發展。

圖10-7 企業策略預警系統的原理結構示意圖

3.競爭力預警系統

競爭力預警系統是對企業競爭力變動狀況實施監測和預報的系統，具有提前報警、規避風險的特性。應在企業競爭力數據分析基礎上，從資源、能力、環境因素中選擇具有代表性的超前或同步指標，由於這些指標變化與企業競爭力變動存在密切關係，因此可以透過這些具有指示器功能的指標來推斷企業競爭力的變動方向及程度。當確定了指示器指標正常變動區域後，如果超出正常區域的變動，就要高度重視，因為其結果可能會導致企業競爭力的超常變動，以便在需要的情況下，採取必要的挽救措施。如果指示器指標跌破下限，則必須採取緊急措施控制和改變這種局面，以阻止企業競爭力的大幅度下降。

思考與練習

1.企業的最終追求是什麼？它與策略控制的關係是怎樣的？

2.策略控制與一般管理控制的區別在哪裡？

3.如何評價策略行動的價值？

4.平衡計分卡是從什麼方面來彌補財務角度的不足的？

5.策略預警系統的主要內容是什麼？

後記

旅遊企業是伴隨旅遊業的發展而不斷成長的。1845年，湯瑪士·　庫克創辦旅行社的活動標誌著近代旅遊業的誕生，世界上第一家旅遊企業也隨之成立。隨著市場的不斷擴大，分工與交換深入進行，旅遊企業無論從規模還是數量上都發生了質的變化。尤其是第二次世界大戰以來，旅遊及其相關產業迅速崛起，已經成為世界上發展最快的產業之一。據世界旅遊組織統計，近年來，旅遊業已超過汽車、鋼鐵、石油等傳統產業，成為世界第一大產業。

隨著旅遊產業的蓬勃發展，旅遊企業的策略管理問題也逐漸引起業界、學者和政府的注意。旅遊企業相對於其他類型企業所顯示出的獨特性，決定了旅遊企業在策略制定、選擇、實施過程中不能簡單套用一般策略管理理論。本著理論源於實踐且服務於實踐的原則，作者在充分吸收國內外策略管理研究成果的基礎上，結合自己從事旅遊企業管理的實踐與教學所得，編寫出此書，以期能夠對學界的研究與業界的實踐有所啟發。

基於以上目的與認識，本書在遵循傳統的策略管理過程的基礎上，對旅遊企業及其產品的特徵作了詳細闡述。從結構來看，全書由四篇共十章構成。第一篇即第一章為旅遊企業策略概述，系統研究旅遊企業的發展現狀與行業特徵，介紹旅遊企業策略管理的基本概念與體系的構成；第二篇為旅遊企業策略分析，包括第二、三、四、五章，全面探討旅遊企業策略分析的內容與流程；第三篇為旅遊企業策略選擇，包括第六、七、八章，重點研究旅遊企業的競爭策略、合作策略與職能策略；第四篇是旅遊企業策略實施與控制，包括第九、十章，分析企業文化與組織結構對策略實施過程的影響以及策略控制的內容與模式。

本書是專為旅遊管理專業的本科生所編寫的，具有以下兩個基本特點：

內容方面，較深入地將最新的企業策略管理理論與旅遊企業的行業特徵相結合；

形式方面，每章前面都有一個開篇案例，後面附有思考題。

本本書力求將最先進的策略管理思想與旅遊企業的實踐與研究相結合，但其中必然存在許多不當與管中窺豹之處，希望得到大家批評指正，我們將不勝感激。

編者

國家圖書館出版品預行編目（CIP）資料

旅遊企業策略管理 / 陳繼祥，王家寶主編 . -- 第三版 . -- 臺
北市：崧博出版：崧燁文化發行，2019.02

 面； 公分

POD 版
ISBN 978-957-735-690-1(平裝)

1. 旅遊業管理 2. 企業管理

992.2 108002039

書　　名：旅遊企業策略管理

作　　者：陳繼祥，王家寶 主編

發 行 人：黃振庭

出 版 者：崧博出版事業有限公司

發 行 者：崧燁文化事業有限公司

E-mail：sonbookservice@gmail.com

粉 絲 頁： 網 址：

地　　址：台北市中正區重慶南路一段六十一號八樓 815 室

8F.-815, No.61, Sec. 1, Chongqing S. Rd., Zhongzheng

Dist., Taipei City 100, Taiwan (R.O.C.)

電　　話：(02)2370-3310 傳　真：(02) 2370-3210

總 經 銷：紅螞蟻圖書有限公司

地　　址：台北市內湖區舊宗路二段 121 巷 19 號

電　　話:02-2795-3656 傳真 :02-2795-4100 網址：

印　　刷：京峯彩色印刷有限公司（京峰數位）

定　　價：600 元

發行日期：2019 年 02 月第三版

◎ 本書以 POD 印製發行